增订版

碑帖鑒定概論

仲威 著

序

　　碑帖鉴定，是研究碑帖拓本文物价值之学，以研判碑帖的拓制年代、区分原刻与翻刻的界线、梳理碑帖的递藏过程、鉴别碑帖题跋的真伪、识别各类作伪手段等为核心内容。前人在碑帖鉴定领域已经做了大量工作，积累了不少研究成果，诸如方若《校碑随笔》、张彦生《善本碑帖录》、马子云《石刻见闻录》、王壮弘《增补校碑随笔》等。但是，以上著作多为碑帖鉴定个案的累积，一般只有鉴定结论，绝少涉及鉴定过程的分析，往往只是就拓本而言拓本，较少分析碑石原件的状况以及拓本的装裱样式。其实，碑帖是石刻与拓本的结合物，是从石刻到拓片，再从拓片到拓本的统一整体，石刻环节、拓制环节、装裱环节、流传环节、收藏环节相互紧扣，这些无一不是鉴定研究的关注点和落脚点。因此，碑帖鉴定领域需要一种概论类、综合类的研究专著。

　　仲威先生常年在上海图书馆从事碑帖版本鉴定研究工作。上海图书馆拥有 25 万件碑帖拓片，其中善本碑帖多达 3000 件，无论是从数量还是质量上来看，上图碑帖在国内外博物馆、图书馆中均是名列前茅的。因此，上海图书馆具备了得天独厚的碑帖研究条件。面对如此厚重的馆藏碑帖资源，仲威先生投入了全力来鉴定与研究，以不虚度每一天的标准来展开忘我的著述。天道终将酬勤，近年来不断看到他的新著推出，其中《中国碑拓鉴别图典》《善本碑帖过眼录》等均已开碑帖研究的新境界，成为碑帖鉴定的经典参考书。

　　近日，仲威先生又持新著《碑帖鉴定概论》见示，该书从碑帖的形式到内容一一剖析，并由表及里地细说碑帖的各个鉴定环节，揭示花样繁多的碑帖作伪手段，提供各式各样的

防范对策，推导合情合理的鉴定结论。同时，又结合其常年碑帖鉴定实战经验，列举众多碑帖名品的鉴定案例，以鲜活的事例来介绍鉴定方法。其内容翔实丰富，其表述深入浅出，其形式图文并茂。一册在手，能总揽碑帖鉴定之学。

<div style="text-align: right">

童衍方

甲午初夏

</div>

目 录

第六章　碑帖名品鉴定案例　117

第一章 | 碑帖鉴定总论

　　碑帖，其实是"碑刻"和"法帖"两者的集合名称。"碑刻"包括碣石、摩崖、碑版、墓碑、墓志、塔铭、造像题记、经幢、石阙铭等数十个品种，这些石刻品种形式虽"五花八门"，但其记录历史事件、历史人物、历史文献的载体功用却是一致的。（图1-1）"法帖"包括"丛帖""汇帖""单刻帖"等，其形式多为统一的长条石，记录的内容却相当庞杂，包括辞翰、诗稿、尺牍、文书、题跋、便签等多种类别，而收录的标准，简单地说，就是文辞好和书法美。（图1-2）

　　传世最早的碑刻是先秦的《石鼓文》，距今2500馀年，传世最早的法帖是宋代的《淳化阁帖》，距今1000馀年，由此可见，碑刻出道早，其"辈分"远高于法帖，法帖只能与古籍刻本归为"同辈"。自雕版印刷术发明以后，"碑刻"记载历史文献的功能逐渐被古籍刻本取代，因而古人收藏研究碑刻拓片的下限也大多止于宋代。

　　碑刻和法帖除内容与形式不同外，其功用亦各不相同。碑刻的原始功用就是要使所记录的历史事件、历史人物通过铭刻而流传千古，其刊刻目的很明确，就是希望让后人去阅读。法帖的功用则是以记录和传播书法为出发点，进而为读书人提供学习书法的范本，其目的也很明确，那就是让人们去临摹。

　　两种原本不同功用的"碑"与"帖"，在其自身发展的历史长河中却逐渐发生了转化与融合，在立碑刻石的数百、上千年后，"碑类"中的杰出代表逐渐被追封为书法经典，成为后人的临摹范本，这当然是后人的"一厢情愿"，完全超出原碑作者的本意。另一方面，

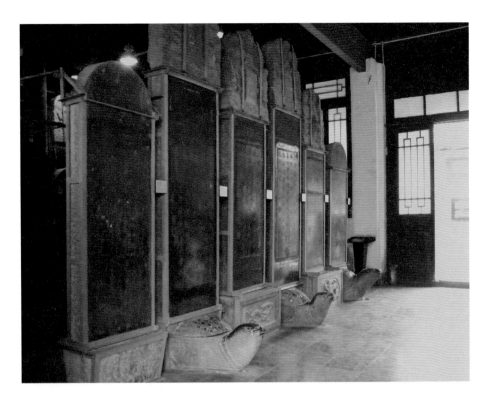

图 1-1

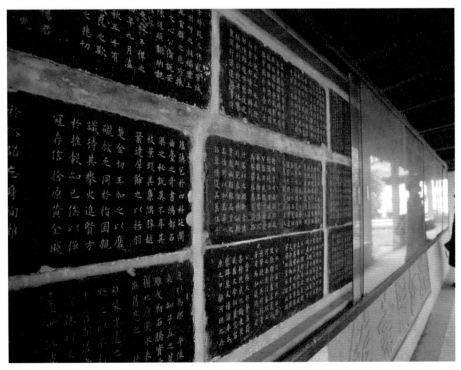

图 1-2

随着时间的推移，"帖类"的刊刻内容，其文献价值亦逐渐凸显出来，也成为后人研读的史料或文献，这同样也超出了刻帖者的初衷。

传拓技术的发明与广泛普及，使得"碑类"与"帖类"又以拓片的形式得以交汇，出现了"碑帖拓片"这一称呼。原本不可移动的石质文献、法帖版刻得以化身万千，并以纸质文本形式（拓片或拓本）走进寻常人家，从而迎来了宋代金石学的兴起。到了明代中后期，这些宋拓碑帖的文物价值逐渐被世人珍视，碑帖善本开始成为文物或艺术收藏品，继而催生出一门叫"碑帖鉴定"的学问。

在此，需要明确的是，"碑帖鉴定"是碑帖拓片（或拓本）鉴定的简称，其实就是拓片（或拓本）的鉴定，而非鉴定碑与帖的刊刻原石。（图1-3）

说到拓片，除了"碑帖拓片"大类外，其实还应包括钟鼎彝器拓片。古人笼统地将碑帖拓片归入"石类"，而将钟鼎彝器铭文和全形拓片纳入"金类"，又将两者共同视为乾嘉以来"金石学"的研究对象。"金类"除钟鼎礼器、乐器、食器、水器、酒器等大件名品外，还包含度量衡器、诏版、兵器、灯锭、浮图、金属造像、钱币、地券、古玺、熏炉、符节、镜鉴、金属杂器等吉金小品；"石类"除名碑、名帖外，还包含题名、残石、地券、砚铭、陶文等石刻小品。

光绪二十五年（1899）王懿荣在河南安阳小屯村发现了商朝甲骨文后，将甲骨卜辞拓片引进了"金石学"范畴，也将"碑帖鉴定学"拓展到甲骨、金、石三大研究课题。收藏拓片品种和门类的增多，推动了"碑帖鉴定"研究对象和方法的拓展，今天，凡是有版本研究和收藏价值的拓片统统被纳入"碑帖鉴定"的研究范畴。

其实，碑帖鉴定就是在辨别真伪的基础上，进一步探究和评判碑帖拓片的珍贵程度。其立足点无外乎以下三个方面，也就是被文博界普遍认定的三种价值：文物价值、艺术价值和史料价值。文物价值可以理解为拓片拓制年代的远近以及传世藏本数量的多寡等；艺术价值顾名思义就是指碑帖的书法艺术、拓制艺术、装裱艺术等；史料价值不仅包括碑帖自身的文献价值，同时还包括碑帖拓本历代名家批校、释文和题跋等的附加价值。

就碑帖这一特殊文物而言，上述三种价值中"文物价值"是至关重要和压倒一切的关键所在。虽说碑帖属特种文献资料，但是历代名碑名帖在传世古籍文献中多有著录，或存目或录文或跋尾，故其史料价值在拓本上反倒并不十分凸显。再者，即便是新近出土的有较高文献史料价值的重要碑刻，一经发现就被文博研究者或著录或出版，待到百年后，当其拓片初具文物价值时，碑文的史料价值却已时过境迁，成为"过期货"。其实，碑帖真正的文献价值是靠历代名家题跋考释来不断添补的，随着历代名家的离世，其题跋遗迹的珍贵性亦与日俱增，旧日题跋的文献价值又进一步转化到文物价值上。这些都不难看出，

图 1-3

对碑帖"文物价值"的考量，在鉴定环节中具有决定性的作用。

那么，文物界又是如何判别碑帖文物价值的呢？我们常常会从"拓制年代"与"传世藏本数量"两个方面去着眼，也就是说，并不是一切早期拓本的珍贵性都会超过晚期拓本的。例如，《九成宫》《集王圣教序》等传世宋拓本较多，反不如明代出土的《常丑奴墓志》和清代出土的《崔敬邕墓志》（图1-4）等稀见品种的"最初拓本"来得珍贵，因为《九成宫》《集王圣教序》之传世宋拓本的数量往往多在数十件以上，而《常丑奴墓志》《崔敬邕墓志》因原石已毁，传世拓本仅六七件而已。此外，

图 1-4

海内孤本《张黑女墓志》《章吉老墓志》《王子晋碑》等均非宋拓，其文物珍稀程度显然亦远高于传世数量较多的宋拓本。由此可知，评判碑帖的文物价值时绝不能"唯宋独尊"。即便是民国拓本，也能从中找出珍贵善本，例如民国十二年（1923）河南洛阳出土的《正始石经》最大者，此碑碑阳刻《尚书》，碑阴刻《春秋》，出土后即被盗运者一凿为二，初拓未断本仅有十三件，件件可以列为国家珍贵古籍善本。

文物的流传数量直接关系到文物的珍贵程度，这点是毋庸置疑的，但是碑帖在其传本数量上却有着自身的特殊性，这点常常会引起收藏起步者的误读，并导致两种倾向：其一是看低碑帖的文物价值，以为既然《九成宫》等传世名碑历代留存数量众多，其文物价值势必不高；其二是看高碑帖的文物价值，收藏新手往往会争购历代名碑名拓，以为收藏名碑拓本就是收藏文物。这两种误读形成的原因，就在于同一种名碑名帖还会有宋拓本、明拓本、清拓本、近拓本、翻刻本的分化，而且其传世拓本数量大多呈现出一种金字塔样式，塔尖是宋拓，塔座是近拓，尤其是清末民初拓本的存世数量，相对于前代，往往呈现"雪崩式"的骤增。这就导致了名碑名拓只有极小部分是文物，绝大部分目前还不是文物，只是碑帖资料。还有一小部分是翻刻，除特殊情况外，只是碑帖研究的反面资料，毫无收藏价值。

为什么碑帖收藏与研究要排斥"翻刻本"呢？这个问题其实牵涉到碑帖文物价值的根

本所在。碑帖拓片必须是从名碑名帖的原石上传拓下来的，例如"宋拓本"就是早在宋代，这张拓片就与国宝碑石有过一次"亲密接触"式的传拓，它是宋代就从国宝原件上揭下的，具有正宗的版本研究价值。一般的"翻刻本"，则根本就不是出自国宝碑石，而是出自毫无价值的后人伪造碑石，它缺少文物"嫡传"意义，也缺少传本"年代"意义，因此就毫无收藏价值。

随着不断的自然风化和人为破坏，古代碑石面貌逐渐变化，宋元明清历次传拓，都意味着一批次接一批次的绝版，具有不可复制性，也就是说，明代的人再拓，就是明拓本，不可能再现宋拓本，这绝不等同于现代摄影制版又化身万千的"印刷品"。

谈及印刷品，就不能不谈碑帖拓片的"近亲"古籍刻本，它们虽有不少相似之处，但在传本流通环节上却有不小的差异，这就是碑帖拓片不同于古籍刻本存有"复本"的情况。就线装书而言，某个年代的古籍刻本大多只能在那个年代批量（成百上千地）印刷，我们将这些同时期的完全相同的印本称为"复本"。碑帖则不同，由于金石永寿，古碑既能在宋代拓印，也能在明清乃至当代拓印，不同时期的拓印，当然拓片面貌、拓制手法、纸墨材料各异，故碑帖拓本出现"复本"的情况较为少见，年代越是久远的碑帖拓本遇上"复本"的概率越是低，甚至几乎为零。

即便在过去的某个时日拓印得到数件相同的拓片，假定它们都得以幸存而流传至今，但经过历年的分散收藏，相同的拓片留下了不同的收藏者题跋和印章，并装裱成各种样式，或卷轴或册页或线装等，其个性化的成分相应增加，排他性也随之提高，这些拓本也就不能再被视为"复本"和"同款"。因此，碑帖拓片的鉴藏，应更多地关注其版本源流与递藏关系。

其实，碑帖与古籍还有一个根本的不同，那就是，碑帖强调"装潢"，古代善本碑帖绝大多数都被装裱成"册页装""经折装""卷轴装"，因为超大巨幅的拓片不适合古人书房书案阅读，拓片"大张"必须按照碑文的原有文字次序重新剪裁和装潢成"小册"，这就衍生出各个历史时期不同的装裱风格和各个藏家独有的装裱样式。古籍则不同，因为它在雕版和线装之初，就已经满足并适合书案阅读，若非损坏则无需重装，且为保留原始版刻信息，古籍善本还不允许裁切，所以比起"装潢"，古籍更多地强调"修复"，即补洞、接口和穿线等，让它保持原貌，以供继续阅读。由此可知，"装潢"也是致使善本碑帖没有"复本"和"同款"的一个重要因素。

碑帖鉴定除了考量碑帖传本的稀缺性之外，另一更重要的工作就是推断出碑帖拓制的大致年代。为何说是"大致年代"而不是"精确定年"呢？这个问题其实就牵涉到碑帖鉴定的方法与手段。目前碑帖鉴定还不能依靠高科技手段测定拓制的具体时间，只能依靠目

测检验，以主观经验推断为主，这就是无法精确定年的最根本原因。再者，碑帖鉴定是建立在"考据点鉴定"与"纸墨鉴定"基础上的，但目前这两大基础其实都不是坚如磐石，而是脆若薄冰。

首先来谈谈"考据点鉴定法"。从事书法创作或碑帖鉴藏的朋友可能都知道碑帖鉴定主要依据"考据点"来开展，这是碑帖区别于古籍、书画鉴定的地方。所谓碑帖"考据点"，是历代碑帖收藏研究者长年积累宝贵经验的集中反映，它是碑帖各个历史时期面目特征变化的标志，它可以是碑文中的文字或点画，也可以是碑石上的裂纹或石花，有它或没它，就能明确地区分各个历史时期的不同碑帖拓本。

碑刻如同世间万物一样具有"成住坏空"的发展规律，碑刻文字从崭新清晰到剥蚀漫漶，碑刻点画由粗壮深沉到渐趋细瘦浅薄，碑中裂纹亦从无到有，从小到大，如此种种使得稚嫩的新碑变成弥漫着金石气的古碑。（图1-5、图1-6）人们运用碑刻自身的"生命"周期规律来区分其拓片的拓制年代早晚，并从中挑选最鲜明、最简洁、最直接的变化特征来制定出约定俗成的"考据点"。例如，碑中某字不损则为北宋拓，某笔已损则为南宋拓，碑身无断裂则为明拓，等等，找到了考据点就好比看到了古树的年轮，即可按图索骥般地推定碑帖的大致拓制时代。又因为历代碑刻的"生命演进"过程是不会停息的，所以根据考据点校碑也必须有不断累积、增补、完善的过程。

从理论上讲，考据点校碑应该是万无一失的，通过它应该能分辨各个历史时期的拓本，从而判断出拓本的"年龄"。但现实中，考据点的功能却是有限的，它只能做到"大致断代"而不能"精确断代"。这一缺陷的产生主要是因为我们如今运用有关碑帖考据鉴定的工具书多是前人个体著作，个体的知见无法囊括传世海量的碑帖拓片样本，因而他们作出的"考据与断代"是间断的、缺陷的，因此就不能苛求前人作出科学的、详尽的排序细分系统。由于前人当时就未能科学细分，待到数十年、上百年之后，旧时的许多碑帖样本又遭失传，后人便更没有条件来完成此项"无法完成的任务"了。

但是，正因为前人总结的"考据点"是有限的，才使得今天乃至今后的碑帖鉴定魅力无穷和引人入胜，避免了碑帖鉴定从"学术"沦为"技术"。碑帖鉴定绝不应是机械化地依据"考据点"来对号入座，更需要后来的鉴定者运用自身的想象、推理和判断，它是客观、科学与主观、艺术的糅合，鉴定者的想象和推理恰恰能弥补"考据点"不足所留下的缺憾。

碑帖"考据点"这一鉴定标准，广为学术界与收藏界所采纳，几乎无秘密可言，碑帖收藏者、研究者熟悉它，同时碑帖商人亦熟知它，故"考据点"往往成为碑帖买卖双方议价的标准和筹码。正因为"考据点"具有此项功能，所以碑贾可能会在"考据点"上做手脚，只需用些许的障眼法，就能将清代拓本伪饰成明代拓本乃至宋代拓本，标价的尾数后面就

图 1-5

图 1-6

会多加好几个零，收藏者稍不留神就会打眼失手。故前人又将碑帖拓片称为"黑老虎"，用人类最害怕的野兽老虎来形容作伪碑帖拓本的厉害所在，这一绰号形象地反映出碑帖鉴定的艰难险阻，同时亦是对碑帖收藏者"钱丧虎口"的警示。

　　说完"考据点"，再来说"纸墨"。笔者日常遇见的碑帖鉴藏者，他们在鉴定实战中往往疏于"考据点"的记忆和运用，大多只以纸墨颜色与拓工精粗来作为主要的判断依据，

想当然地将"纸墨"纳入碑帖鉴定的首选对象，甚至有个别研究者吹嘘能通过"纸墨"来区分拓制年代和推定拓本"年龄"。早年，笔者就曾见过不少前辈鉴碑，略翻看几页便云"宋拓"或"明拓"，令人称叹不已，心实向往之，继而问其故，然所答非所问，作玄而又玄状，笔者只能自叹不如，心存敬仰。鉴碑多年以后，笔者凡遇碑帖门外汉的无理追问时，亦常常以"但看纸墨耳"搪塞之，省去不少闲话。

图 1-7

"纸墨断代"从理论上讲完全可行，因为"纸墨"是拓片拓制时代的唯一遗留物，真有"舍此其谁"之慨。但以纸墨鉴碑者，往往真鉴者少，作秀者多。对待纸墨问题，笔者的观点是，"肉眼纸墨断代法"是"捷径"的同时，也埋伏了"陷阱"。

碑帖拓片所谓的"纸墨"范畴，常常是但见其"墨"而不见其"纸"。碑帖拓本的纸张多为黑墨所覆盖，仅在碑文部分还能探知些许的纸张信息，字口露白区域极少，即便加上石花部分，亦仅占整幅拓片的 10% 左右，可供校验的纸张区域少得可怜，因此碑帖拓本纸张研究之条件远不如古籍和书画。（图 1-7）此外，善本碑帖大都装裱成册或成轴，保留宋代装潢样式的传世拓本极稀，所见善本多为明清两代多次翻修重装之册，拓本上既有宋代椎拓时之拓纸，亦有后代历次添加的"墨签条"。所谓"墨签条"就是一种装裱碑帖的备用纸，碑帖装裱师傅一般会预先在各类质地的石材上椎拓出各种墨色深浅的黑纸以备用，装裱碑帖时就选用与碑帖拓片墨色、纹理相近的备用黑纸，剪成细签条状，填补到拓本因剪裁而产生的空隙露白处，故拓本上的纸张情况较之于古籍和书画又要复杂得多。

传统碑帖鉴定中讲究的"纸墨"因素，因无"纸"可谈，只能退而求其次，转移到"墨"上。碑帖拓本的"墨"有几大关注点：其一是"墨的色泽"，其二是"墨的质感"，其三是"墨的厚度"。第一、二点与墨的本身材质有关，第二、三点与拓工的拓法有关，三点合在一起就是碑帖鉴定行内所称的"墨气"。若从传世拓本的整体来看，宋元拓本、明拓本、清拓本、清末民初拓本的"墨气"自然不同，但若再以宋元拓本作为一个独立单位来

图 1-8

看，其中又包含许多"墨气"样式，明拓、清拓、民国拓等单元也有无数"墨气"样式。（图1-8、图1-9）其中的差异与历代"书风"倒有几分相似，打个比方，宋人的字和明人、清人的字存有时代差别，同时，在明人中，文徵明的字又与董其昌、王铎的字存有个人风格的差别，其间的道理是相通的，但"拓风"的差异远不及"书风"那样明显，因为历代"书风"变化是在人为求变、求新的推动下促成的，而拓工的"拓风"却没有这一求变的原动力，相反，其守成、传承和复古的力量却十分强大，分辨"墨气"和"拓风"的难度可想而知。

因此，"纸墨鉴定"对于普通业馀收藏研究者来讲，是完全无法开展的，因为他们无法见到各色宋拓本、明拓本、清拓本等历代传世拓片的实物样本，何来纸墨概念。那么专业文博单位能否开展此项工作呢？答案也是不能。因为博物馆入藏门槛高，馆藏往往仅有善本，而无历代后续拓本，图书馆则多旧拓、近拓，而少善本，他们都无法形成纸墨研究所需的"拓本链"。

虽然上海图书馆拥有历代碑帖拓片二十馀万件，其中善本三千馀件，宋拓本近百件，馆藏既有善本古拓，又有普通近拓，加之同一品种的碑刻还拥有各个时期、各种拓工的不同拓本，标本件还是连贯的，具备了研究"纸墨鉴定"的最佳条件，但是开展纸墨方面的研究依然困难重重。

图 1-9

由于纸墨研究是一项超大工程，笔者曾试图截取其中最小单元——宋元部分来作可行性研究，对上海图书馆收藏的百馀件宋元拓本的"纸墨"同时展对观摩，反复比对，亦未得出可供借鉴的、规律性的经验与结论。因为普通鉴赏者需要的纸墨结论最好是甲是甲、乙是乙，这样的经验才有可操作性。但现在笔者观摩研究的结论却是甲乙丙丁可能都是甲，即各种不同墨色、拓法、纸张的拓本都指向宋元拓本，即便其中存在细微的观感差异亦无法言表。

抑或是笔者眼力不够，不能透过现象看到本质，于是笔者收集了宋元拓本印刷出版的制版电脑数据资料，即在同一色温、光照条件下，对不同宋元拓本进行数码拍摄，从电脑里提取宋元拓本的各种颜色原始数据进行分析，结果同样一无所获。因为"墨气"不是一个单一问题，它是结合墨汁原料、拓工手法、拓包材质、拓纸纹理、拓纸色泽的综合产物，其间的组合可谓千变万化，难以掌控。

明清拓本更是"你中有我，我中有你"，拓制手法、墨色选用更是被承袭与复古的风气所左右。此外，明清时期同一地点的碑刻大多是家族式生产，拓制手法（用纸、用墨等）父子相承，即便有变化亦无法区分年代。

其实所有的难点，主要集中在我们鉴定依靠的"标准件"究竟是不是标准件，究竟有

多可靠，前人审定的"宋拓本"究竟是不是真的宋拓本。近年来，许多过去百年来看似铁板钉钉的、毫无疑义的所谓"宋拓本"，都出现了确凿证据而被推翻，这些案例给吹嘘纸墨鉴定神乎其神的人一个莫大的讽刺。

细心的读者又会提问，普通收藏者讲的"纸墨"是个泛泛的概念，实际就是看个"新旧气"，通过纸墨总能看出新旧吧？

先将装裱存在染色做旧等手法排除到议题之外，"新旧气"其实就是文物在空气中经受氧化和人为赏玩使用（老化）之后的面貌，其实与纸墨关联不大，而与文物保护条件有关，保护不当，势必"未老先衰"，保护得当，那就"童颜依旧"。笔者试举一例，我馆保存良好的陈介祺时期拓片，其纸张、墨色、拓工都像新近拓制而成的，完全看不出有百馀年历史，新拓与它唯一的差别好像就是少了当年的墨香。

以上述及"考据点鉴定法"和"纸墨鉴定法"的短处，但不可否认它们在鉴定实战中还是拥有至高地位的，因为舍此二法，我们别无他法。方法虽然存在先天缺陷，但不等于无法后天弥补，人为操作方法的失当所导致的误判几率远高于方法自身缺陷所引发的错误。如何将二法联系并结合，在鉴定过程中紧扣各个环节，是碑帖鉴定的重中之重。要之，碑帖鉴定还是有法可依、有理可据的。

第二章

碑帖拓本的形式与内容

下面就来介绍一下碑帖鉴定的流程。此流程是依据碑帖鉴定由表及里、由外而内的先后次序来制定的，从碑帖的外包装、内装潢、外题签、内题跋、碑帖正文等几大要件来展开。碑帖的包装与装潢属于"形式"部分，碑帖的正文与题跋属于"内容"部分，常言道"内容"决定"形式"、"形式"服务于"内容"，珍贵的善本碑帖一般都有考究的装潢和精致的包装，只有在"形式"与"内容"高度匹配后，才算是对鉴定结论合情合理的反映。同理，碑贾在拓本"内容"上作伪所花费的精力和智力，亦必定与碑贾在拓本"形式"上投入的成本相符，这也是一种合情合理的体现。因此，了解碑帖拓本形式与内容的联系，是鉴定碑帖的第一堂课。

一 书匣、书箱、函套、书衣

碑帖的外包装，是指书匣、书箱、函套、书衣等碑帖拓本的外护部分。名贵碑帖拓本常常会附带书匣（图 2-1），书匣多为侧面开口，盖口为插板，开口方向通常在碑帖拓本的右侧一面。抽去盖口插板，只需左手稍稍倾斜木匣，拓本就能轻易从木匣中滑落到右手，方便承接。若盛放数册成套的碑帖拓本的话，则需定制书箱，木箱中央一般还会设有隔板或抽板，隔板便于分层放置，抽板则便于提取（图 2-2、图 2-3）。有些考究的书箱，在开口的对侧底板上凿有圆孔，其直径可容一指，手指伸进圆孔轻轻一推，碑帖拓本就能轻松取出。

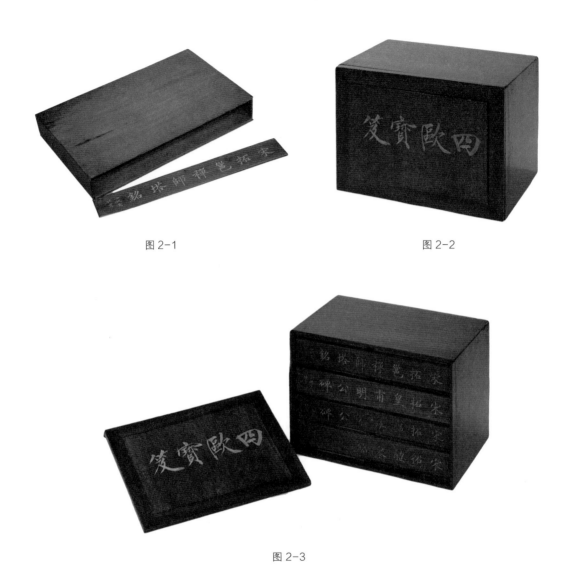

图 2-1 图 2-2

图 2-3

　　碑帖拓本的外护配备除了木匣、书箱外，还有函套。一般木制面板的拓本直接配以木匣，古锦面板、纸面板或线装本的碑帖配以函套，两册或多册（三五册）的成套碑帖多用函套配装，册数较多的丛帖拓本可以分装数个函套，函套外还可以再配书匣或书箱。函套又分四合套、六合套两种，碑帖拓本如同长方体有六个外立面，六面全包裹的函套称为"六合套"（图 2-4），只包四面，天地两头外露者，称为"四合套"（图 2-5）。四合套适用于碑帖书根有题名者，古籍碑帖储藏于书橱内，平卧叠放，不同于今日之新书站立式陈列，

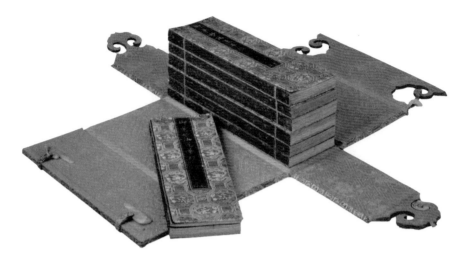

图 2-4

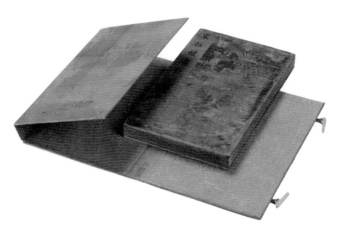

图 2-5

书根一面朝外，四合套就能外露碑帖书根之题名，便于选择性取阅，当然六合套亦可夹放题签条来标识。

　　碑帖拓本不会直接插放到书匣内，一般拓本外面还用方布、古锦或皮纸包裹一层，这样才能保护碑帖封面材料和封面题签，避免因在书匣中反复抽取而受到磨损。考究的、名贵的碑帖拓本更是会度身定做"书衣"（图 2-6），类似一件超薄的丝绵小棉袄，亦一侧开口（在碑帖右侧），接口处的设计式样繁多，或中装纽扣式，或绳扣式，进入晚清民国后，时髦者更是引入铜质揿钮，唯独还没见有拉链者。书衣外层的材质一般为古锦或布面，

图 2-6

内层材质为羽纱，类似今日之西服衬里，以使抽取滑顺而少摩擦。书衣底部（碑帖书根处）一般还会缝上小条白布或白绢，以供题写碑帖名称。

不仅册页装、经折装的碑帖有书衣，卷轴装亦有书衣，考究者不是简单地缝制一个圆柱状布袋，而是度身定制，为卷轴的天杆、地轴预留位置。

旧时著名鉴藏家一般都有专门的装裱师傅，用自家特定的材料，有独特的装潢风格，一见书匣、函套、书衣便知是哪家的碑帖。留给笔者印象最深者无过于民国时期刘体智家藏的蓝绸书衣和汪大燮家藏的褐布卷轴书衣了，其数量之多、做工之考究、风格之整齐划一，诚为碑帖收藏史上之一道靓丽风景线。

二 面板

除去碑帖拓本的书衣、书匣等外包装外，拿到一册碑帖，首先跃入眼帘的是碑帖的面板以及面板上的名家题签。碑帖面板若依制作的材质可分为纸面板、古锦面板、木面板三种。纸面板即在马粪纸硬纸板外衬裱一层纸面，纸面多为灰色、褐色、蓝色或花色仿古锦纸。据说古时的马粪纸是用元书纸一张一张地裱糊成硬纸板状，纸与纸间还添加些许石灰，起到防潮、防蛀、防酸的作用。马粪纸外若包裱古锦，即为古锦面板。

古锦之花样繁多，其纹样以"主花"为中心，按"十"字或"米"字格式，向垂直、水平、对角线延展。图案中心的"主花"，以花卉、瑞草，或八宝、八仙、八吉祥等如意吉利图

图 2-7　　　　　　　图 2-8　　　　　　　图 2-9　　　　　　　图 2-10

案最为常见，"主花"周边辅以各种几何纹作装饰。线与线之间互相沟通，朝四面八方辐射，寓"八路相通"之意。这种纹样在古代织锦中最流行，宋代称为"八达晕锦"，元代时称"八搭韵锦"。（图 2-7）

又因古锦柔软而不耐磨损，经不起长期翻阅触摸，故善本碑帖一般在古锦面板的四周边线上再加装细条木框，式样类似于在精细镜框中安放入古锦面板，其四周细木框之材质一般以红木类硬木为主，起到保护古锦面板四周边缘的作用，木框宜窄不宜宽。（图 2-8）

木面板最为常见的是金丝楠木面板（图 2-9）和影木面板（图 2-10）两种。木面板的选用标准，材质要轻，纹理要俏，色泽要匀，金丝楠木正好符合这些条件。善本碑帖一般绝少使用红木等硬质材料来作面板，因在案头翻阅碑帖时，红木面板的手感太过沉重，不便翻阅，倘若稍一失手面板跌落，就会撕坏碑帖。所遇红木面板装潢的碑帖拓本，多为清末民初作伪之物，特供有钱而附庸风雅者，在真正的善本碑帖中，红木面板较为少见。

考究的金丝楠木面板亦会在面板四周加装红木细边框，楠木为淡色，红木为深色，两者组合十分般配，此种做法类同于古锦面板外加红木边框者。

"影木"又称作"瘿木"，不是某一特定树种，而是泛指所有生病后生出瘿瘤和结疤的树木。此种瘿瘤和结疤又称为"瘿结"，一般生在树腰或树根处，是树木病态增生的结果，展现一种天然的病态美。瘿结有大有小，小者多出现在树身，而大者多生在树根部，其横切面之木质图案纹理异常丰富，千变万化，故常被取材用作善本碑帖的面板。影木的木材随树种的不同而不同，亦取轻质树材为宜。面板的厚度宜薄不宜厚，薄就轻便，厚即粗笨。

华丽的影木面板和纹理、色泽皆佳的楠木面板，多为善本碑帖的标配，古代碑帖收藏

大家一般都精通碑帖装潢之道，好马必须配好鞍，选良工，用好材，面板的装潢与碑帖收藏家的身份往往是统一的、般配的，好面板一定出在好人家，碑帖商人是不会在普通碑帖上增加成本费心装潢的。

因此，面板鉴定是碑帖鉴定的第一步，善本与普品，在此即可区分两边。善本的等级评定，经此一关也已经有五六成的把握。看面板犹如"相面"，不必问答，鉴定高手已经心中有数了。

三 题签

题签即碑帖的书签。题写内容一般有碑帖名称、碑帖刻制时代、碑帖拓制年代、碑帖收藏者（又称"上款"）、题签者姓名（又称"落款"）等等，其文字内容样式如："宋拓黄庭经，弁群先生得临川李氏静娱室藏本，属褚德彝题。"（图2-11）最常见的碑帖题签一般仅有一个碑帖名称而已，再加题签人落款和印章即可。

题签是碑帖鉴定的第二步，一册碑帖上手，除端详和摆弄其外装潢外，聚焦点就落在题签上。题签的内容是高度浓缩的，碑帖名称均为约定俗成的标准名称，一般不题原碑全称而用简称。题签中所书碑刻的拓制年代有的有确指时间，如宋拓、明拓、清初拓或乾嘉拓本等等；亦有不直接指出拓制时间，而直书"初拓本""某字不损本""某字未穿本"等等专用名称来表示拓制时间的早与晚，当然更多的题签是含糊地题为"旧拓""古拓""精拓"等等，而不予详细确指。

善本碑帖上的名家题签，所题拓制年代相对而言都比较可靠，距离实际年代应该相差不远，可作为鉴定的一个参考依据，但绝大多数普通藏家的题签，均有误题或故意拔高之嫌，如将清拓题为宋拓、明拓等，翻刻本题为原拓本，稀见本题为孤本，某字涂描本题为某字不损本，等等。从题签者的声望和地位以及题签者的书法水平，能或多或少地预估出碑帖拓本大致的档次和优劣。

题签中所涉及的拓本藏家，有举其最著名者或最久远者，但更常见的，为题写题签时拓本的现实拥有者，即"属题者"，也就是我们通常所称的上款，从中可见题签者与

图2-11

收藏者的师友朋辈关系，如民国时期碑帖鉴藏大家李国松之藏品多为张运题签，陈景陶藏本多为褚德彝题签，潘景郑藏品多见吴梅题签，等等。

还见有不题收藏者，而题拓碑者或监拓者的，如《杨叔恭残碑》多题"马邦玉拓本"，因为此碑于清嘉庆二十一年（1816）春归马邦玉所有后，乃得有拓本流传，题"马邦玉拓本"其意即为"最初拓本"。又如车聘贤拓本、六舟拓本、林则徐关中手拓、莫友芝监拓本、端方选工监拓本等，此类拓本名家传拓或监拓的文化意义似乎更为世人所珍视。此外，题签亦有将收藏者和监拓者同时并举者，如李国松（木公）旧藏《多宝塔》，因碑文首页钤有"道光七年林少穆在关中手拓"印章，故张运题签："唐千福寺多宝塔感应碑，林文忠精拓本，木公先生珍藏。"

但题签中涉及的藏家，大多不直接书写其姓名，而是题其斋号、字号、室名等，需要后来的鉴藏者作相关查考，如刘世珩题签"汉武荣碑，郑斋藏明拓旧本，葱石自观自得斋得来"，郑斋为沈树镛斋号，观自得斋为徐士恺斋号。当然亦有不少作伪者故意选用一些冷僻的斋号、室名，让收藏者查检后有捡漏的喜悦或冲动，误以为此册经某某名家收藏，或有某某名家题签，等等。因此，小小题签已埋下作伪之种种伏笔，已布下牟利之深深陷阱。

此外，题签有时还会提及碑帖的收藏购买年月、地点以及重新装裱的时日等等，如吴仲英题签："古拓汉《韩仁铭》，翁覃溪学士藏本，光绪辛巳谷雨节仲英得于沪城重装。"此类碑帖购藏的原始信息看似并不起眼，但若是宋拓本自宋至今的历次转手信息得以悉数保留，为后人勾画出清晰的递藏渊源关系，其贡献又岂能小觑。

说到碑帖拓本的重装，就会涉及题签挪移问题。碑帖拓本历经几代藏家的欣赏与临摹，或有脱浆，或有断页，或有残破，后人收藏时若要重新装裱，此时会将前人题签挪移黏贴到册内首页，以示珍重，册外则另请当代名家重新题签，原本前人所书的"外签"就变身为"内签"。内签多者便可直接显示出拓本的流传有绪，如上海图书馆所藏吴湖帆四欧堂之《化度寺塔铭》，其首页有题签四条，题签者自右而左依次是成亲王（嘉庆八年 [1803]题）、沈树镛（同治四年 [1865] 十二月题）、吴让之（同治六年 [1867] 八月题）、王同愈（民国十四年 [1925] 九月题）。（图 2-12）当然，也存在某知名藏家同时邀请数位名家题签，其中一张选为外签，其馀变成内签一并装裱入碑帖首页的情况。

最后再来谈谈题签的黏贴方式。题签用纸多为窄长条，一般贴于面板之左上角，紧贴左上角之两条边际线，几乎不留空隙。题签贴在左侧，是由中式书籍自左而右的翻阅方式决定的。题签用纸长短，随碑帖裱本长短而变化，最常见的碑帖裱本高约三十厘米，再可细分若干规格，其高度大多相近，这一高度，是装裱师傅裁切四尺或六尺宣纸时就已经预设好的，为求经济而不浪费纸张，因此不同装裱师傅往往会剪裁装裱出大致高低相近的碑

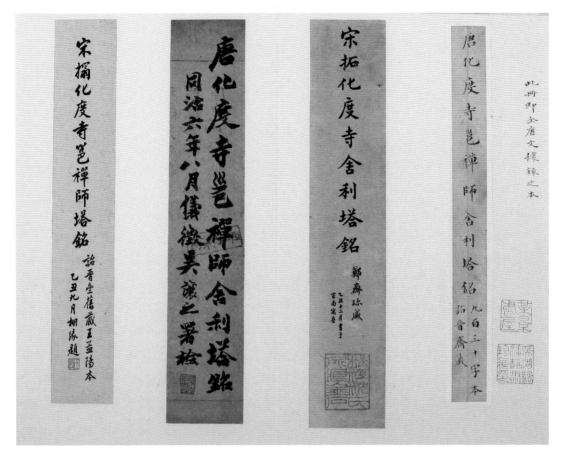

图 2-12

帖尺寸来。题签用纸不能从上径直贴到下，上端要齐顶，下端则要留有空馀，空馀的高度一般以四指宽（约七厘米）为宜，也就是说，通常题签的用纸长度是碑帖拓本的实际高度减去七厘米左右。当然还有题签贴于面板正中央的，但相对较少，一般也要求紧贴拓本上端边线，其下端亦要留空馀。（图 2-13）

有些楠木面板直接将题签刊刻上板，如《许真人井铭》楠木面板刻有清同治四年（1865）六月赵之谦题签："茅山许真人井铭，徐鼎臣篆书。宋拓孤本，家晋斋先生（赵魏）旧藏，既归张叔未解元（张廷济），鲍少筠（鲍昌熙）得之张氏，近复归同年沈郑斋（沈树镛）。"（图 2-14）又如明拓本《上尊号碑》楠木面板刻有金农题签"魏上尊号碑"字样，再如宋拓本《黄庭经》（蔡仲藏本）正面面板刻沈景修题签"宋拓黄庭经"，碑帖背面面板刻任伯年绘《竹雀图》。（图 2-15）

图 2-13

图 2-14

图 2-15

四　题端

　　善本碑帖除外签、内签之外，首页经常还会看到题端。"题端"居前，通常占一页或两页，题端亦有数页连写者，其文字内容略同于题签，书写碑帖的名称、拓制年代、收藏者姓氏等等。其不同处在于，题端所书碑帖名字的字体较大，类似于碑刻题额一般，其后所书的拓制年代、收藏者姓氏等相关信息内容相对于题签则更为详尽。

　　早期善本旧拓，一般只有碑文，往往不带碑额。传拓碑额是乾隆以后开始流行的风气，因此，不带碑额，是旧拓的一个显著时代特征。如若发现清初以前的旧拓善本带有碑额，一般都是用后期碑额拓本来配补的。所以，早期碑帖的题端，可能就是从古人临写碑额文字发展而来，也因此，题端居于碑帖正文之前。

　　上海图书馆馆藏海内宋拓孤本《许真人井铭》有清同治四年（1865）赵之谦篆书题端"许真人井铭"五字，后接题记一篇。（图 2-16）北宋拓本《集王圣教序》首二开有清乾隆五年（1740）蒋衡题端"云里神龙"四字。《凤墅帖》之《前帖》卷十一有张伯英题端，因本卷法帖内容系黄庭坚书，故张氏题"凤墅黄帖"四字。（图 2-17）《思古斋黄庭经颖上兰亭序合册》有张廷济题端"颖井全璧"隶书四大字，后接道光十六年（1836）张廷济题记。（图 2-18）吴湖帆旧藏《四欧宝笈》（《化度寺邕禅师舍利塔铭》《九成宫醴泉铭》《虞恭公温彦博碑》《皇甫诞碑》）各册首页分别为王同愈、罗振玉、朱孝臧、吴郁生四人题端（图 2-19 ～图 2-22）。从以上形式多样的题端可知，题端的用纸、字体、格式、内容等都给金石家留有较大的自由发挥空间，这是一册碑帖题记中最能展现艺术创作和形式装饰的一页。

图 2-16

图 2-19

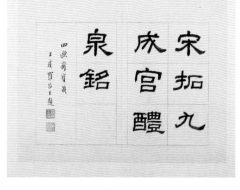

图 2-20

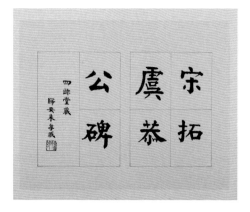

图 2-21

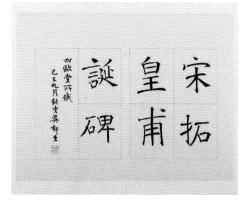

图 2-22

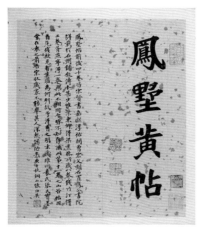

图 2-17

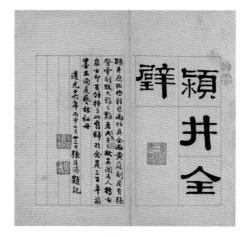

图 2-18

五　装裱

碑帖裱本的正文之装裱一般可分"册页式"和"经折式"两种。

首先，需要介绍一个碑帖拓本页数计量单位——"开"，打开碑帖拓本，呈现眼前的是左右两半页对称的碑帖正文，我们将这包含了左右两部分的整幅页面称为"开"。内行的碑帖收藏者称一册碑帖的页数，多为"几开"，绝少称"几页"的。一册碑帖的页数大多在二三十开左右，页数太多者，就要分装上下两册，或四册，册数大多为双数。

裁切整齐划一的每开碑帖，其背部互相首尾黏连，即成"册页式"装裱，因帖背首尾黏连，故无法像手卷般通本同时打开，只能一开一开单独欣赏。（图 2-23）能够通本打开，像手卷般可以首尾同时欣赏的碑帖装裱样式则为"经折式"。（图 2-24）

经折装的制作方法是，在每一折叠单元的碑帖之最右侧留出长条贴边纸，装裱行内将其称为"耳朵"，耳朵又分大耳朵、小耳朵，长条细贴边纸称为"小耳朵"，若预留的贴边纸宽大与碑帖半开齐大，则称为"大耳朵"（参见图 2-24，右端半开空白处即为"大耳朵"），下一折叠单元碑帖的贴边纸（"耳朵"）黏连在上一折叠单元碑帖的尾部背面，如此相互首尾黏连，就能通本碑帖同时打开。绝大多数经折式碑帖，以两开或三开作为一个折叠单元而预留一个"耳朵"，每开通过手工折叠而成，与佛经经书类同，故称"经折式"。每个折叠单元的开数越多，难度越高，以四开为最，未见更多开数的经折装。手工折叠要求书口齐整如刀切，故装裱制作的难度，"经折装"要高于"册页装"。此外，无论是"册页装"还是"经折装"，每开的中央折痕线必须居中，这是衡量装裱好坏的一个基本要求。

图 2-23

图 2-24

古人装裱碑帖是供书案上独自临摹赏读的，并无公开展出的需求，也就不太刻意讲求"经折装"还是"册页装"，装裱师傅也更乐于做手法相对简便的"册页装"，因此存世老旧碑帖"册页装"的数量远多于"经折装"。如今，碑帖收藏的展出机会较多，所以能够通本打开同时展出的"经折装"就更受欢迎了。

再看碑帖装裱的细部特征。每一开碑帖所包含的左右两半页碑文，称为"帖芯"，帖芯四周的装裱样式，又分为"五镶"与"挖嵌"两种。"五镶"指每开碑帖帖芯的上、下、左、右、中间分别用五条细长白纸条来镶边。（图 2-25）"挖嵌"则指用整张大纸挖出左右两块帖芯空档，再将碑帖帖芯镶嵌其中。（图 2-26）"挖嵌"的成本高于"五镶"，且不见纸张拼接痕，故善本装裱多采用"挖嵌"式样。如今，纸张成本在装裱碑帖的费用中所占比例越来越低，加之"五镶"比"挖嵌"还费时费力，因此，如今的装裱师傅多乐于做"挖嵌"式样。

此外，碑帖裱本的"帖芯"四周有时会另加极细的黑色或茶叶色边框纸边，业内称为"墨框"，其装饰作用不容小觑。考究的装裱师傅，还会用染过颜色（一般为茶色或棕色）

图 2-25

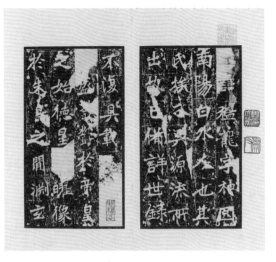

图 2-26

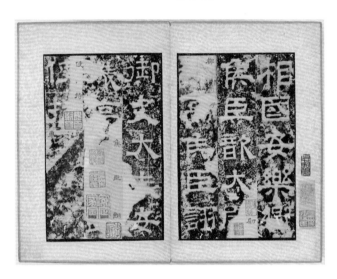

图 2-27

的薄纸在每开碑帖的外围四周边缘上进行包边，包边尺寸一般为两毫米左右。（图 2-27）

碑帖正文装裱后，其前后再加空白"附页"各数开，以供题端与题跋之用。

此处还得插一句，碑帖无论是装裱成卷轴还是裱本，其裱托方法均不同于书画，书画要求整幅画芯纸张平整，碑帖则要求碑文的字口局部皱褶，拓片的黑底平整。若将拓片同书画一样伸展裱托，势必会将字口撑大而变形。

那么如何才能使拓片字口皱褶而黑底平整呢？据碑帖装裱师陆宗润先生介绍，应先将裱褙纸用软刷轻拭，使其覆于粘有浆糊的拓片背面，令两者（拓片与裱褙纸）大体黏连，切不可来回反复硬刷，将两者黏死，然后再用棕刷反复敲打字口背面的裱褙纸，使字口部分先咬住褙纸而不展伸变形，最后再齐刷整张拓片，使拓片与褙纸完全黏牢，这样才是装裱碑帖的正确步骤。由于拓片字口处无墨汁，黑底处有墨汁，又因墨汁含有胶质物质，两

者遇水后伸缩率不同，故等到碑帖上墙板干透后，不同收缩拉力会让字口皱褶效果自动显现，此时的拓本更有立体感，若用手指触摸，会有文字凹凸感，相信盲人应该亦能"读出"碑文来。若遇被庸工裱平的碑帖，用此法重新装裱，依然能够复原字口的凹凸感，其恢复的原理，还是利用字口与黑底遇水后不同的伸缩率。同理，浓墨拓本裱托后字口层次感会十分强烈，淡墨拓本则较难体现。

如今，在市面上看到新近装裱的碑帖拓本，大多乏善可陈，有些简直是在破坏碑帖。其实，装裱碑帖的手艺并没有多高难，培训一年半载足矣！为何会出现如此拙劣的手工呢？我们撇开用纸用料的差异，但就每开碑帖册页来讲，每页裁剪碑文行数和各行字数的多少，天头和地脚白纸的尺寸比例，两边和中缝白纸留空的大小，墨框的粗细和颜色，白纸染色做旧与拓片的和谐关系，等等，这些细节问题，才是真正考量碑帖装裱师傅的艺术修养与手段的指标。制作粗劣的关键原因，还是真正的善本看得太少，里面的古法规矩没有领会。因此，多看博物馆的碑帖善本展览，多看拍卖行预展的碑帖精品，其中的窍门就不难理解。

笔者在此处煞费苦心、不厌其烦地介绍碑帖的装裱，不明就里的读者可能会疑惑是否有必要。其实，碑帖的装裱对碑帖鉴定的辅助作用极大，精美的装裱对应的就是善本碑帖，拙劣的装裱不言而喻就是普品资料，读懂碑帖装裱，才算通过了善本碑帖鉴定的入门关。高古的、精美的装裱，既代表着古代收藏家的身份，也给后人透露了古人对这本碑帖鉴定结论的一个"表态"：善本善装，普本普装，劣本劣装。

六　钤印

碑帖拓本的钤印，分为拓工印、名家监拓印、收藏者印、观赏者印和少量官印等等。研究拓本的钤印内容，可以理顺拓本的递藏关系，全面掌握拓本在各个历史时期的收藏者、经眼者、鉴定者等信息，还可间接地辅助审核题跋、观款者的真实性。

首先，要明白哪些碑帖会有钤印。清末民初传拓的整幅拓片，当时的售价不过几毛到一元之间，多为普品，因此一般不会有前人的钤印。整幅卷轴旧本才可能会有名家钤印，其钤印位置一般在拓片左、右下角的空白处，亦见有钤于碑帖拓片的大块石花处或重要考据点上的。

极少数的名家监拓的墓志、碑石，往往会在拓纸上预先加贴小块白纸（如印章大小），等椎拓完成后，再揭去小块贴纸，拓片上就留有空白无墨色的方框，以便钤盖监拓印章或收藏印章。例如民国十一年（1922）到十二年（1923）间陶湘监拓的一大批历代墓志拓片，用纸讲究，用墨乌亮，统一印制题签后对外销售，一般在拓片的左下角留下钤印空白位置，

图 2-28

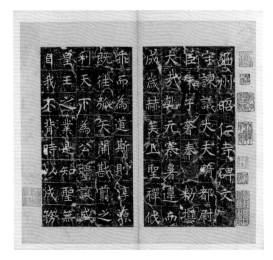

图 2-29

加盖"壬戌""癸亥""涉园拓石""武进涉园藏石""上虞罗振玉、定海方若、武进董康、陶湘、陶洙同审定"等印章。（图 2-28）

　　装裱后的拓本，钤印位置多集中在首页与尾页两开。先说首开的钤印样式，往往最初收藏者钤在拓本帖芯右半页的无字处，递藏者钤印一般由下往上依次添加，拓本帖芯右半页无字处钤满后，则改到帖芯左半页，若再无空处，则再改钤于右侧空白边纸上，亦由下往上依次添加，最下面的一方钤印位置不得低于碑帖帖芯的底部水平线。（图 2-29）尾页的钤印略同于首页，只不过多钤于尾页帖芯的左半页。

　　除去拓本首尾外，中间的钤印位置还有以下几处。其一是碑文石花处，一般多为考据点。其二是碑文残缺处，正规的装裱会将碑帖的缺字处留白，缺一字者空一格，缺二字者空二格，依次类推，此类空处即是绝佳的钤印处。其三是碑文的序文或正文的结尾处，即铭文的开头处，装裱碑帖一般遇碑文"其辞曰""其颂曰"下均要换行另起，故换行的下方会多留空数格，此处常常亦可以就便钤印。

　　碑帖拓本之钤印以清代、民国藏印为多，明代及明代以前钤印绝少。坊间流传之本若遇宋元、明代官私印，则十有八九均是伪印，粗率不堪入目，印泥、印色、印风皆牛头不对马嘴，清代翻刻或伪造的所谓"高古法帖"是此类伪印的聚集地。

　　钤印依文字内容可分姓名章、字号章、别号章、斋室章、吉语章、成语章、诗句章、座右铭章、年号天干地支章、审定章、过眼章、题记章、肖像章等等，限于篇幅，兹不赘言。

　　此处，还需要普及一下碑帖拓本的钤印常识。若钤印在拓片黑色墨纸上，只能加盖在

浓墨处，不能钤印在淡墨处，因为印泥遇浓墨黑纸则印文显见，遇淡墨花纸则印文不显，让人无法释读印文。浓墨拓本上钤印，印泥选用朱磦色比朱砂色更显见而出挑。若想要在淡墨拓本留下钤印，应该钤印在他纸上，沿边剪下印花，再黏贴到拓本上。当然，更关键的注意事项是，印章必须选用名家篆刻，以工稳、典雅、方正为尚，印泥必须是高档的书画印泥。

七　题跋

　　碑帖正文之后一般会附有历代名家题跋，题跋的题写次序一般从右而左，一直延续到册尾。（图2-30）少数题跋亦会有见缝插针的现象。碑帖装裱时一般已为题跋预留附页，鉴藏者、题跋者可直接题写在附页之上，极少数题跋者会另觅纸张题写后再黏贴到附页之上。

　　题跋者多为碑帖鉴藏名家，亦有碑帖收藏者的师友朋辈、门生故吏等，题写的内容一般会涉及以下几个方面：碑帖的内容、版本、书法、流传等。题跋或对碑文中出现的碑别字、俗字、古字、异体字等进行考释，或对碑文中牵涉的人物、职官、地名、年月、史实进行文献史料的校证，或对碑帖书法进行品评褒贬，或对碑石的刊刻、出土、毁佚、残断等情

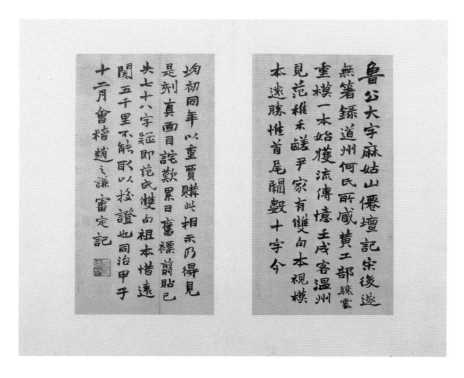

图 2-30

图 2-31

况进行记录，但更多的题跋会提及本册碑帖的流传概况、递藏关系、购买金额等等相关信息，还会提及本册碑帖的版本考订，列举碑帖考据点和纸墨特性，从中推定出拓本的拓制年代，诸如宋拓本、明拓本、初拓本、旧拓本等等。传世善本碑帖也偶尔见有外国人题跋，主要是东洋人写的汉字题跋，西洋人的西文题跋则凤毛麟角。（图2-31）

　　题跋中提出的版本定性结论，除少数碑帖鉴藏名家的审定结果是真实可信或相去不远的外，绝大多数题跋有拔高、误定之嫌。因此，题跋仅是鉴定的一种辅助工具，碑帖正文才是鉴定的主体。

　　碑帖题跋鉴定的通常情况是，碑帖珍贵则题跋亦真，碑帖伪劣则题跋必假。碑帖题跋剪裁移补现象较少见，真题跋移到假碑帖上更是绝少见，至于珍贵的题跋挪移到更珍贵的碑帖上，倒也偶尔能够见到。旧时坊间传说在伪劣碑帖后移入名家题跋真迹来冒充善本，其实不确，此类题跋多为碑贾聘请高手临仿之笔，绝非真跋，晚清民国影印碑帖出现后，更是给临仿名家题跋者大开方便之门。

　　八九年前，笔者曾在苏州一旧家得见一册"宋拓"《化度寺塔铭》，拓本一看便是清

代翻刻，然其后存题跋二十多家，有伊秉绶、邓石如、翁方纲、英和等，俱为金石大家，个个逼真难辨。笔者将之携归上海，请书画鉴定专家过目，亦难辨真伪。后从库房中调出民国初年影印的《化度寺塔铭》两相核对，以上二十几人题跋的作伪马脚渐露。此册"名家"题跋虽是伪跋，还是令人啧啧称奇，叹为观止。

题跋鉴定类似于书法鉴定，但相对于单纯的书法鉴定，更具客观性和可靠性，因为碑帖题跋的鉴定可以参考碑帖鉴定的结论，清拓本上不会有明代人的题跋，晚清拓本不会有乾嘉人的题跋。名家题跋必定出现在善本上，这是一种"门当户对"的匹配现象，一件普品上若是出现名家题跋，不应作任何自欺欺人的幻想和假设。

说完拓本的题跋，还得捎带讲讲卷轴的题跋。先撇开拓片装裱前的自有题跋，单讲卷轴题跋样式。整幅的碑帖经装裱成卷轴后，第一个题跋位置一般是碑帖拓片的正上方，这一位置在书画装裱的行话里被称为"书堂"。书堂内的题写次序是自右而左、自上而下，一般亦是大字碑帖名称的题端式样在前，题记在后。后来题跋者一般会依据题写文字的多寡以及自己的身份地位来设计题记文字在整个书堂中所占有的面积和位置。卷轴天头的书堂题跋位置之外，拓片的下方或两侧也是常见的题跋位置，当然，也可题于大块的石花或碑穿内。文字短小的题跋或观款，则多见缝插针地挤占在大块的题跋之间。（图2-32）若是摩崖等大型碑拓（如《石门颂》《郑文公碑》等）一般需分装成多件卷轴，悬挂成"通景"，如四条屏、六条屏样式，其题跋多出现在最前或最后一条屏上。此处需要补充说明的是，若遇见碑帖卷轴，就不要指望会有特别高古的题跋，因为乾嘉以前的拓片大都已经剪裁装潢成裱本，存世的没有剪裁的整幅拓片，绝大多数是同光以后的拓本，嘉道时期的整幅拓片卷轴已经属于难得佳品了。

单从碑帖的文物收藏价值来分析题跋，有题跋远胜无题跋，名家题跋远胜普通题跋，题跋者年代越早、名气越大则越珍贵，同样知名度的名家，以传世题跋数量稀少者为贵。因为一件名家题跋的碑帖善本，多是绝无仅有的藏品，不会出现复本现象，也就是不会存在同款。因此，古代名家题跋就是碑帖稀缺性的一个重要衡量指标。

仅就上海图书馆藏碑帖来分析，馆藏碑帖之题跋者有两千三百余人，能知晓其生卒年、生平和籍贯者不足六百人，其中名家不足一二百人。再看这些题跋者的时代分布，同治、光绪以后题跋者占据绝大多数，乾嘉以前题跋者稀少，明代题跋者绝少，宋元题跋仅见数人耳。

古人题跋，一般写在碑帖裱本或卷轴之上，裸装拓片很少会有人去题跋，更不大可能留下名家所题的裸装拓片。碑帖拓本的优劣、题跋者身份的高低、装裱质量的精粗，必须将这三个方面结合成一个整体去分析，不能互相验证、彼此般配的，那就必是伪品。

图 2-32

图 2-33

图 2-34

八 边题

边题指题写于碑帖正文（帖芯）四周空处的题记识语，常为短小精湛的跋语，或考释碑字，或注释碑文，或补录缺文，或考据版本，或记录源流，等等，但最常见的边题，为鉴藏者师友朋辈之观款。

以上海图书馆碑帖藏本举例来说，《开母庙石阙铭》（李葆恂藏本）有孙多巘边题："曾携此碑遍游南北省，无有及之者，当为世间第一本也。"《王居士砖塔铭》（缪曰芑藏本）有吴云边题，吴氏题云："'仰十地而翘勤'之'翘'字，覆刻本皆作'剋'字，殊谬。辛酉之夏六月，溽暑蒸人，南屏仁兄出视此铭，真旧拓致佳，展阅数过，胜服清凉散，快甚快甚。"《集王羲之书三藏圣教序》（张应召藏本）碑文首尾均有清嘉庆十九年（1814）四月翁方纲边题，翁氏提及张应召之闲章"公孙大娘舞剑"为明朝人不知考订而作，应更定为"公孙大娘舞剑器"，"剑器"乃所舞曲名。另一册《集王羲之书三藏圣教序》（英和藏本）碑文首页有刘墉（石庵居士）边题："《圣教序》书法香光鉴论足以祛惑，黄长睿以为右军剧迹咸萃其中，通人之蔽也，弇州著语亦未谛当。佳本渐少，如此不失位置，尚多膏润，极不易得，书家所宜珍秘也。"（图 2-33）又如《麓山寺碑并阴》（何绍基藏本），此碑在湖南长沙岳麓书院旧址，旧时曾嵌入壁间，故碑阴拓本未见高古旧本。何绍基藏有碑阴早期拓本，因碑阴文字较为漫漶，故何氏在拓本两侧填补楷书释文，册中天头另有罗汝怀（梅根居士）同治三年（1864）碑文校勘题记若干。（图 2-34）凡此种种，皆可略见边题内容之灵活而多样。

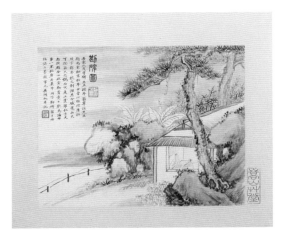

图 2-35

图 2-36

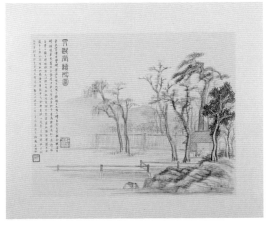

图 2-37

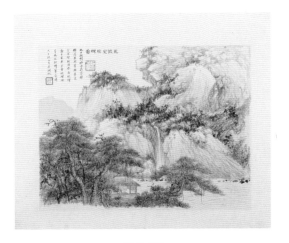

图 2-38

九　题画

　　碑帖善本中偶尔还会遇见题画，题画大多出现在碑帖起首的附页上，亦有在拓本的末尾附页上，一般为画家操笔，亦有文人墨客助兴之作。题画内容多种多样，包罗万象，但以《校碑图》《勘碑图》《访碑图》样式最为常见。

　　笔者在上海图书馆藏碑帖拓本中得见题画不下百馀件，均令人印象深刻。其中《石鼓文》（吴昌硕藏本）有顾麟士手绘《缶庐校碑图》，《董美人墓志》（吴湖帆藏本）有冯超然作《美人香草图》，《四欧宝笈》（《化度寺邕禅师舍利塔铭》《九成宫醴泉铭》《虞

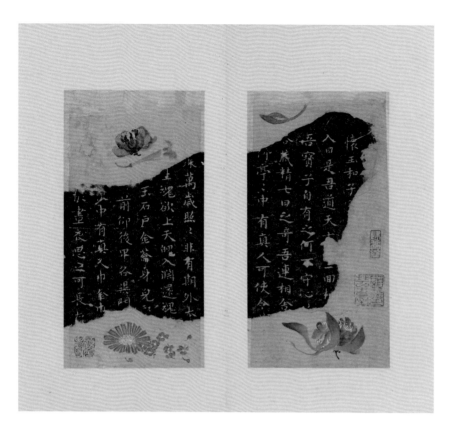

图 2-39

恭公温彦博碑》《皇甫诞碑》）分别有吴湖帆绘《勘碑图》（图 2-35）、《九成宫图》（图 2-36）、《四欧堂读碑图》（图 2-37）、《四欧堂校碑图》（图 2-38），《章吉老墓志》（潘承厚藏本）有吴湖帆绘《米家山水图》，《汝帖》（李国松藏本）有莲峰禅师绘《图清格秋涧堂图》以及翁方纲绘《林和靖梅妻鹤子图》，《真赏斋帖》（吴静安藏火前本）有吴湖帆绘《破帖斋图》，《兰亭两种》（定武、神龙本）有吴滔、吴征父子绘《兰亭图》两幅，《张迁碑》（顾曾寿藏本）有顾曾寿手绘《花卉图》，《多宝塔》（林则徐手拓本）有顾曾寿手绘《梅石图》，《元结碑》（何凌汉藏本）有包容线描手绘《颜鲁公像》，《定武兰亭肥本》（汪宗沂藏本）有吴问梅手绘《汪宗沂（仲伊）四十六岁小像》，《黄庭经心太平本》（沈曾植藏本）有沈曾植（愚谷）绘《心太平庵图》，《思古斋黄庭经颖上兰亭序合册》（陈景陶藏本）残石拓本四周有顾曾寿绘花卉纹饰（图 2-39）。

此类碑帖题画为碑帖善本平添意趣，丰富了碑帖的收藏文化，提升了碑帖的艺术欣赏价值。

十　图例

碑帖图例，就是将无法用文字描述的内容辅以图版说明，起到直接明朗的效果。其内

图 2-40

容大多是"碑式图",既能刻画一些原碑已毁、已断的刻石的原貌,还有利于碑文的释读。

上海图书馆馆藏《天发神谶碑》(赵烈文藏本)有清光绪十五年(1889)正月二十九日赵烈文手录碑文图式一开,再现了"三段碑"的全貌,同时以楷书释读了原碑的悬针篆书。(图 2-40)《化度寺邕禅师舍利塔铭》(吴湖帆藏本)有民国十六年(1927)吴湖帆蝇头小楷所作《化度寺碑式图》,吴氏依据碑帖剪裱本的文字断痕,勾绘出宋代《化度寺塔铭》原碑残断的原貌。(图 2-41)又如《瘗鹤铭》(孔广陶藏本)有清光绪甲申(1884)闰端阳日孔广陶手绘《瘗鹤铭碑图》,此图依照拓本中所存文字用红笔标出,旧缺文字或点画用黑笔并加方框,拓本文字原存但后为裱匠剪裁遗失者,则用黑笔而不加方框。再如《集王羲之书三藏圣教序》(顾文彬藏本)有清咸丰十年(1860)正月沈志达绘《拨镫图》,展现了清人对执笔法的认知。(图 2-42)

十一　照片

碑帖拓本中附黏收藏者照片,在晚清民国时颇为流行,彼时摄影术刚刚引进,照相馆亦属时髦去处,在心爱珍贵的碑帖拓本中添放自家照片当属新潮之举。

《崔敬邕墓志》(刘鹗旧藏本)即旧传"扬州成氏本",经刘鹗、王瓘、王禔递藏,

图 2-41

图 2-42

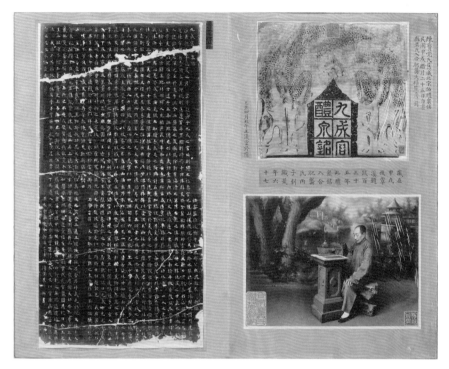

图2-43

图2-44

图2-45

拓本中附有光绪三十二年（1906）王瓘、罗振玉、方若、刘鹗合影照片一张，这是笔者所见碑帖册中附加照片的最早案例。

《宋拓九成宫醴泉铭》（龚心钊藏本）册后附民国丙子年（1936）"龚心钊读碑图"照片一张，照片上方龚心钊题记："岁在甲戌，后覃溪题跋百三十五年，此《醴泉铭》入

合肥龚氏。丙子钤识，是年六十七。"另附《九成宫》（同治年拓本）碑阳和碑额照片两张，照片旁龚心钊题记："陈宝党氏旧藏北宋拓《醴泉铭》，民国甲戌（1934）腊月二十五日自密县裴氏入合肥龚氏瞻麓斋。"（图2-43）在裱本中附加整幅拓片照片，便于碑文校读，比前人手绘《碑式图》更客观正确。

另见《醉翁亭记残字》（龚心钊藏本）后有龚心钊照片两张，照片下方均有龚心钊民国二十四年（1935）题记，其一为清光绪庚寅（1890）二十一岁之龚心钊在上海的照片，其二为清光绪二十二年（1896）廿七岁之龚心钊在英国伦敦的照片。（图2-44）《绍兴米帖残卷》（姜绍书藏本）附龚心钊五十岁、七十二岁照片各一。《司马晌妻孟敬训墓志》（袁克文藏本）首页有袁克文原配夫人刘梅真题签和梅真二十八岁照片（图2-45），题签和照片当为民国八年（1919）之物，克文、梅真夫妻共题《司马晌妻孟敬训墓志》亦具深意，此情此景不能不让人联想起宋代赵明诚和李清照夫妇，二人"每获一书，即同共勘校，整集签题，得书画彝鼎，亦摩玩舒卷，指摘疵病，夜尽一烛为率"。

十二　销售标签

碑帖中还常见有二十世纪五十年代末至六十年代中期旧书店、文物商店销售的定价标签，标签如邮票大小，一般黏贴在尾页之左上角，常标有店名、编号、件数、售价金额、文物级别（甲类、乙类等字样）等内容。

当年，古籍书店、朵云轩（图2-46）、荣宝斋（图2-47）、庆云堂、仁立古玩店等处购买的碑帖（裱本或卷轴）多为一二元一件，若是定价二三十元的碑帖，在今天看来，已可称为旧拓、善拓，标价五六十元以上者，已可挑出符合国家二级文物标准以上的碑帖。

此处试举一例，用以说明当时碑帖之价格水平。1962年10月31日，上海图书馆从仁立旧书店购买一批碑帖卷轴，装裱及品相均相当不错，有《端方埃及石刻三十二种》十五

图2-46

图2-47

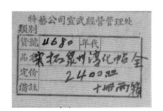

图2-48

轴、《刘平国摩崖》初拓本一轴、《始平公、道匠、解伯达造像合装》一轴、《王元详造像、高树造像合装》一轴、《乾宁四年经幢》一轴、《刘根三十一人造像》一轴、《熹平石经——周易残石》于右任藏本一轴、《兴福寺半截碑》一轴、《龙城柳碣》一轴、《郑邢叔钟全形拓》一轴、《唐颍川陈公蜜多心经碑并额》一轴、《杨岘临写延熹砖文墨迹条幅》一轴、《古镜、砖瓦拓本六种》二轴、《汉魏晋砖拓条屏》四轴、《石鼓砚拓三种》一轴、《陈介祺藏彝器全形拓本》六轴、《梁同书对联墨拓》二轴，共计四十一轴，总价24元，平均每轴价格不到0.6元。今天回看过去，即便在当时，这样的价格似乎还是连装裱费都未及上。

但是，彼时亦有天价拓本，如上海图书馆的镇馆之宝《四欧宝笈》当时的购买价为20000元，《九成宫醴泉铭》（龚心钊藏南宋拓本）为5060元，《郁孤台法帖》（海内孤本）为1800元，《许真人井铭》（海内孤本）800元。据上海博物馆汪庆正馆长回忆，当年3000元就可在上海购买石库门房子一个门牌号了，相当于今天所见的中共一大会址楼上楼下外加一个天井。

从上述价格落差可知，当时的碑帖市场，贵可高至天价，贱则不及装裱费，可谓"爱憎分明，贵贱殊途"，为何会出现此种情况？主要是当时毛笔和传统文化都已经退出大多数人民群众的日常生活，普通碑帖不再是读书写字必需品，消费需求的骤降，导致碑帖低价销售，定价普遍偏低。国宝级的碑帖善本看似价格依然坚挺，其实已经风光不再，与清末民初的碑帖消费高峰期不可同日而语，但因此级别的碑帖善本数量稀缺，没有价格下跌空间。以《九成宫醴泉铭》（龚心钊藏南宋拓本）为例，民国二十四年（1935）龚心钊以6000大洋购得，1961年北京庆云堂张彦生先生将其标价为5060元转卖给上海图书馆。

六十多年过去了，审视当下的碑帖收藏情况，碑帖收藏居然没有绝迹，相反地，出现了可喜的回暖迹象。在前人眼中不值钱的拓片，如一些当年定价几毛钱的拓片普品，如今也要动辄数千或上万元，还能购销两旺，成为现今碑帖销售与收藏的主打品种。稍好的碑帖裱本，当年定价一二元的，如今售价也在数万元。也就是说，碑帖普品的价值增幅，是过去标价的一二万倍左右。

再看善本碑帖的价值增幅，过去定价五六十元的碑帖，如今在一百万元上下，增幅与普品基本持平，"善本善价"的文物优势没有显现。然而，真正国宝级的顶尖碑帖，也就是当年的天价碑帖，却没有如此高的回报率，例如与当年标价5060元《九成宫醴泉铭》同款的宋拓本，2016年北京匡时秋拍以1725万成交，大家普遍惊呼天价，其实增幅才3400倍，远不及拓片普品的回报率，可知真正的国宝级文物还是没有受到资本市场的关注，价格被严重低估。

现将笔者在上海图书馆校碑时发现的旧时标签或账册标价举要如下，以见当年碑帖售价之一斑。（依照价格降序排列）

碑帖名称	版 本	旧时标价（元）
《四欧宝笈》（吴湖帆藏本）	宋拓本（共四册）	20000
《九成宫醴泉铭》（龚心钊藏本）	宋拓本	5060
《郁孤台法帖》（龚心钊藏本）	宋拓孤本	3000
《凤墅帖》（梁清标、张伯英藏本）	宋拓孤本（共七册）	3000
《淳化阁帖》（泉州本）	宋拓本（共十册）	2400（图2-48）
《黄庭内景经》（李宗瀚藏本）	宋拓本	1600
《汉圉令赵君碑》（张燕昌藏本）	明拓本	1050
《许真人井铭》（吴湖帆藏本）	宋拓孤本	800
《淳化阁帖卷九》（潘允谅藏本）	宋拓本	500
《黄庭经》（李宗瀚藏本）	宋拓本	500
《玄秘塔》（龚心钊藏本）	宋拓本	480
《绍兴米帖残卷》（姜绍书藏本）	宋拓残册	360
《真赏斋帖》（吴静安藏本）	明拓火前本	300
《褚摹兰亭序两种》（张澂摹勒本、陈辑熙刻本）	宋拓本	240
《宋璟碑》（潘伯鹰跋本）	明拓本	230
《唐俭碑》（吴湖帆藏本）	明拓本	200
《集王羲之书三藏圣教序》（蒋祖诒藏本）	宋拓本	160
《受禅表》（王楠藏本）	明拓本	150
《爨龙颜并阴》（罗振玉藏本）	初拓本	120
《醉翁亭记残字》（龚心钊藏本）	宋拓本	120
《张迁碑并阴》（蒋氏赐书楼藏本）	明末清初拓本	100
《张迁碑并阴》（顾大昌藏本）	清初拓本	100
《礼器碑并阴》（徐郙藏本）	明末拓本	100
《仙人唐公房碑并阴》（沈树镛藏本）	明拓本	100
《爨宝子碑》（整幅本）	玉字不损本	100
《石鼓文》（姚广平藏本）	清初氏鲜五字未损本	80
《九成宫醴泉铭》（顾曾寿藏本）	明拓本	75

《戏鸿堂法帖》（杨葆光跋本）	明拓木刻本（十六册）	70
碑帖名称	版　本	旧时标价（元）
《九成宫醴泉铭残本》（朱钧藏本）	宋拓残本	60
《昭仁寺碑》（程瑶田藏本）	清初拓本	60
《颜真卿书李玄靖碑》（万承纪藏本）	明拓本	60
《受禅表》（沈树镛藏本）	清初拓本	60
《石鼓文》（徐渭仁藏本）	清初氏鲜五字未损本	50
《曹全碑》（吴昌硕跋本）	清初拓本	50
《衡方碑》（吴云藏本）	清初拓本	50
《刘懿墓志》（王瓘藏本）	初拓本	50
《圭峰禅师碑》（庞泽銮藏本）	明拓本	50
《孔羡碑》（内多配字）	明拓本	50
《卢正道碑》（刘履芳藏本）	清初拓本	43
《吕望表》（李国松藏本）	初拓本	40
《升仙太子庙碑》	明拓本	30
《高丽运州迦耶山普愿寺三重法师塔碑铭》（任杰藏本）	明拓本	30
《曹全碑》	乾字未穿本	30
《石门颂》（高字无口本）	乾嘉拓本	25
《常季繁墓志》	原石拓本	25
《梁师亮墓志》	未断本	20
《鲁峻碑》（翁方纲精校本）	乾隆拓本	20
《明征君碑》（孙印哲藏本）	乾嘉拓本	16
《琅琊台刻石》（吴昌硕跋本）	乾嘉拓本	12

　　遗憾的是，还有许多二十世纪五六十年代入藏上海图书馆的善本碑帖无法查实当时的购买价格。以上表格里碑帖的版本、递藏、题跋和考据情况，详见《善本碑帖过眼录》（初编、续编，文物出版社，2013 年、2014 年），兹不赘言。

　　近来，此类旧时标签开始受到收藏者的关注，因标签上有销售价格，当时的古旧书店、文物商店的掌柜多为行家里手，这些标价展现了旧时传统的品鉴标准，具有较高的参考借

鉴作用，为后人提供善本碑帖文物价值的评判标准。

近闻马成名先生保存有 1960 年到 1966 年朵云轩碑帖征集的细目，内有版本和价格的原始记录，亦是研究碑帖版本和物价变化的绝佳资料。

从近年来国内外碑帖拍卖的成交记录来看，碑帖收藏已经越来越朝着"善本善价"方向靠拢，朝着二十世纪五六十年代定价的"阶差"标准靠拢，这一"合辙"现象的出现，说明碑帖收藏者的水平和眼光在不断提升。这一定价标准，其实就是明清两代碑帖收藏家总结并遗留下来的"价值观"，它不是凭空臆想而来，而是对传世碑帖拓本的存量和质量分析后得出的研判结果，它早已成为碑帖收藏界共同遵循的游戏规则。

第三章 | 碑帖拓本的称谓

一　依照碑帖的版本来分类和定名

有孤本、善本、初拓本、精拓本、监拓本、重刻本、翻刻本、伪刻本、缩刻本、翻模本等。

孤本

孤本，又称"海内孤本"，即传世仅存一本，其文物价值最高。上海图书馆馆藏碑帖孤本有《化度寺邕禅师舍利塔铭》《岑植德政碑》《马怀素墓志铭》、《许真人井铭》（图3-1）、《赵清献公碑》《章吉老墓志》《郁孤台法帖》《凤墅帖》《宝晋斋法帖》《茶录》等二十馀件。虽然同属孤本，其实它们的文物价值还存有高低上下之分，还需考虑是否名碑名帖，是否名家撰文和书碑，是否早期旧拓，是否名家收藏，等等。以上这些因素，都是孤本身价的后续评判依据。孤本，绝不是我们随意捡拾一块碑文来传拓一张的概念，除稀缺、绝版等特有因素之外，还要外加具有艺术经典价值和历经前人著录。

善本

善本既是个泛称，也是对具有较高文物价值、艺术价值、学术价值的珍贵拓本的统称。上海图书馆古籍部有善本库，就是专门存放列入国家一、二级文物的善本。此处还要"咬

图 3-1 图 3-2

文嚼字"地补充一下，2003年上海博物馆以450万美金从美国收藏家安思远手中购得的《淳化阁帖》被誉为"最善本"，其实这个名称有待商榷，自古没有"最善本"这一称呼，如果认为此套《淳化阁帖》是存世最好的善本，应该叫作"最善善本"，"最善本"的提法就好比是"最图书"，经不起推敲。

初拓本

初拓本，是"初出土时拓本"的简称，即碑石出土或重新发现后的最初一批拓本，但是，并不是所有初拓本都珍贵。能归入文物收藏品的，首先要属于名碑名帖系列，其次要传世数量稀少，初拓本不可再生产，即碑石出土后旋即遭遇毁损、残缺、亡佚，此后再也无条件传拓出最初拓本的同款者，此类初拓本才能荣登文物殿堂。

初拓本其实是个后起的版本概念，我们没有将宋拓最旧本叫作某碑的"初拓本"。直到明代，碑帖成为古人心目中的文物收藏品之后，才开始有人记录碑石出土或发现的大致时间，并相应地有了"初拓本"的称呼。也就是说，能被称为"初拓本"，必须要有大致的出土或发现的时间段。传世最早的"初拓本"只能追溯到明末清初，例如《王居士砖塔铭》（图3-2），我们将明末出土的三断本称为"初拓本"，传世仅存五件。

虽然出土时间的早晚决定着初拓本的文物价值，但是，它并不是评判的唯一标准。有些出土时间很晚的"初拓本"，照样能够称为顶尖的碑帖文物，例如民国十二年（1923）洛阳出土的《正始石经》巨碑，出土后为便于运输，被一断为二，其初拓未断本，存世只

有十三件，件件都是重要文物。此碑的初拓本能够成为善本，其实并不偶然，首先，《正始石经》既是汉魏名碑，又是经典文献，历来受到学者和藏家的关注，其次，民国十二年洛阳出土的这块碑石，是迄今为止出土的体量最大的《正始石经》碑石，是研究魏石经最重要的文物。

精拓本

精拓本，泛指拓工精良的拓本，通常出于椎拓良工之手。此类拓本用纸、用墨精良，纸色清雅，墨色古厚，层次感丰富，拓本字口能如实再现原碑铭文的面貌，毫发毕现。

图 3-3

历代都有一批传拓高手留下一批杰出的精拓作品。诸如康熙年间的车聘贤拓本（图3-3），道光年间的六舟达受拓本，等等。令人遗憾的是，古代拓工社会地位低下，碑帖善本上往往只留下了士大夫阶层的收藏痕迹，诸如题跋和钤印，绝少能看到手艺工匠阶层的姓名和痕迹。此外，真正的精拓本是极其稀少的，存世绝大多数的拓本都是普通拓本。古代拓工在选纸、选墨方面都力求节俭，将成本控制在最低，一般不会花费过多心思在传拓工艺上。而对精拓本的认知，也会因人而异，因时代而异，标准不一。有人喜欢乌光锃亮的浓墨拓本，有人喜欢薄如蝉翼的淡墨拓本，有人喜欢红红火火的朱拓本。今人煞费苦心椎拓的"精拓本"，在碑帖专家看来，反不如清末民初最常见的"粗拓本"能给人一种随意自然、朴素无华的感受。笔者认为精良的拓本，一定是层次感丰富的，这种层次感能充分体现出石面丰富的肌理效果，相反，最差的拓本，就是类同于晚清民国的金属版影印碑帖，只有黑白两色，毫无层次感，晦气又难看。

还需要补充一点，过去所谓的"精拓本"，都是将拓片的拓工和装潢的裱工结合后的综合评价结果，多是针对裱册和卷轴而言的，古人一般不会拿一张未经装裱的拓片来议论其文物价值和拓本工艺。

监拓本

监拓本，特指金石名家监制的拓本。通常情况是由地方官吏、文人墨客聘请椎拓高手赴碑石原址精心定制，一则质量较高，碑字清晰，再则数量有限，价格不菲，三则拓片上

图 3-4　　　　　　图 3-5　　　　　　图 3-6　　　　　　图 3-7　　　　　　图 3-8

钤有名家监拓印章。例如清同治七年（1868）曾国藩资助莫友芝前往江苏上元监拓了一批南朝萧梁刻石，拓片上多钤有"同治戊辰秋莫友芝监拓"印章。（图 3-4）又如清宣统元年（1909）端方监拓南朝萧梁刻石，拓片皆钤有"宣统己酉两江总督端方选工精拓"印章。（图 3-5）再如上海图书馆藏《多宝塔》，钤有"道光七年林少穆在关中手拓"印章，此册为林则徐在关中时命工精拓者，纸墨并佳，诚当宝贵。

　　清光绪年间，北京国子监对先秦石鼓进行过三次监拓，分别是光绪元年（1875）汪鸣銮监拓本（图 3-6）、光绪十一年（1885）盛昱属蔡赓年监拓本（图 3-7）、光绪十九年（1893）陆润庠监拓本（图 3-8）。这三种监拓本是《石鼓文》晚清拓本中的经典代表，纸墨考究，存世数量有限，成为继清初"氏鲜本"之后的又一个《石鼓文》收藏热点。

重刻本

　　重刻本都是相对于原石刻本而言的，原刻的存在就出现了拓片的流传，拓片的广泛流传势必加剧原刻的损毁，当然原刻的损毁还有其他多种人为和自然因素，而原刻的亡佚又促成了重刻的产生。原碑亡佚，后人依据原碑的旧拓本而另行复制刊刻出一碑，称之为"重刻"。

　　重刻是对原刻佚失的弥补，重刻的行为是正大光明的，一般均刻有明确的重刻纪年和立石人名等。重刻拓本因原碑亡佚，故仍然具有较高的文物价值。传世重刻著名者，有《峄山刻石》《夏承碑》《孔子庙堂碑》《麻姑山仙坛记》等等。虽然重刻也有文物价值，但是宋代重刻的《孔子庙堂碑》《麻姑山仙坛记》等，我们就不能再将其视为唐碑，只能以宋碑视之。

翻刻本

　　翻刻貌似重刻，所不同者在于，翻刻者一般原碑尚存，并未亡佚。翻刻的起因有二：其一，古时交通不便，原拓难求，幸得原拓后就萌发将其化身万千、普及教化的义举，此

图 3-9 图 3-10

种翻刻略同于重刻，所不同者，无明确的刊刻纪年和立石人名等；其二，帖贾牟利，依原拓另刻一石，犹如获一印钞机，此法获利简捷远胜于拓片作旧，故帖贾乐此不疲。

重刻在金石学中是个中性词，翻刻则是个贬义词。因原石尚存，故翻刻无丝毫文物价值可言，纯属赝品。碑帖收藏规则极端重视原刻原拓，排斥翻刻，因为原拓本是文物，翻刻本则是赝品。原拓本通过传拓与国宝文物碑刻有过一次亲密接触的过程，拓片是从原碑上揭取下来的，这一特性是拓本不同于其他印刷品的根本属性。翻刻本与国宝文物碑刻之间则没有这一接触过程，因而缺失了这一重要的文物属性。（图3-9、图3-10）

因此，区分原刻与翻刻，就成为碑帖鉴定的首要工作，是碑帖鉴定起程的第一步。这一步看似容易，甚至被收藏者所忽略，笔者日常鉴定中就遇见过不少碑帖收藏"老手"在此失手。常见他们携一册"唐碑"或"汉碑"见示，希望获得赞美之词，但一开卷便知是翻刻——彼时笔者较藏家更为尴尬，难言之情可想而知。辨别原刻与翻刻，好比是孙悟空辨识人与妖，一眼便知，但要让师父唐僧也能明白，那可真比降妖还难。这种眼力训练需要随着翻刻、做旧手段的提升而同步提高，是一种鉴定功力的修炼，亦是鉴定境界的反映。

一般情况下，一旦发现是翻刻本，那就意味着拓本没有丝毫的文物收藏价值，但是，也有极个别的例外，在笔者印象里好像只有一件翻刻本，收藏家明知它是翻刻，依然对它不离不弃，这本大名鼎鼎的翻刻本就是《秦刻九成宫》（图3-11）。清乾隆年间无锡秦氏依照南宋拓本翻刻，因为翻刻手法实在高超，精气神俱足，堪称翻刻极品。其实，收藏家已经不再将《秦刻九成宫》视为翻刻的碑版，而将它视为清刻的法帖了。

说到"法帖"，它的翻刻却在一定程度上被大家容忍和接受，并未出现明显的抵制。

图 3-11

图 3-12

法帖的刊刻与传拓，有些类似于古籍的雕版和印刷，古籍不排斥重刻重印，只要校勘好，底本好，刊刻精，读书人和收藏家都乐意收藏。法帖亦然，反正是为了临摹古代法书，提高书写水平，管它孰是嫡生、孰是庶出，哪家刊刻得好，就选用那家的。对待法帖的翻刻问题，普通读书人如此，著名收藏家亦然，历代翻刻《兰亭序》不知凡几，好事者乐此不疲，宋代游似收藏《兰亭》（图 3-12）多达一百种，清代吴云也有"二百兰亭斋"的雅号。

虽然法帖收藏不太排斥翻刻和重刻，只要刊刻精良，便于临摹学习者，照样有人购买，但是在论定法帖的文物价值时，还是要讲"嫡庶"和"辈分"的。例如《淳化阁帖》尊宋淳化三年原刻为祖本，《兰亭序》以定武本为正宗，《小字麻姑山仙坛记》以南城本为首选，《洛神赋小楷十三行》以玉版本为嫡传……鉴定原翻、分辨优劣、区分早晚、梳理体系，依然还是法帖收藏与研究的必修课。

其实，人们不排斥法帖翻刻，大多也是一种无奈的选择，因为法帖官私刊刻众多，后人无法研判"嫡庶"和"辈分"，只能眉毛胡子一把抓了，不像碑刻正宗嫡传关系明确，如《九成宫》只有出自陕西麟游的拓片才值得收藏，这就导致了校碑易、校帖难的局面。但是，假若法帖亦能分出"嫡庶"和"辈分"，其文物收藏价值的落差也将立马悬殊，翻刻收藏也就索然无味了。

伪刻本

伪刻本，特指有意绕过原刻原拓伪造的刻本，或凭空妄作，或照抄史书，字体或自为，或假借他碑，行内称之为"伪刻"。伪刻以墓志居多，因为墓志是埋葬在墓穴里的，未受日晒雨淋风化，出土墓志往往宛若新刻，这给作伪者提供了造假的空间。伪造汉碑和唐碑

则难度极高，很难仿造出岁月沧桑的痕迹。所幸传世清代伪刻数量有限，又在史料、书法、墓志体例等方面存有破绽，一般不难鉴别。

当下的伪刻六朝唐宋墓志，其造假的主要目的是销售刻石，不在乎推销拓片，因为拓片流传多了，广为传播的话，就容易被外人看出破绽，不利于售假。当然，几经转手后，以假为真、广为传拓也是有的。

缩刻本

缩刻本，就是为适应古人抄书、题跋、书信等小字需求，将古代碑刻或法帖缩小刊刻的刻本，如《缩刻小唐碑》《小字麻姑仙坛记》、《玉枕兰亭》（图3-13）等。其实，从缩刻本的性质来看，已经不具有碑版的原有功用，应当归入"法帖"范畴。

图 3-13

近年来，书法已经从生活实用退缩到展厅展示，书法家们普遍喜好抓眼球的符合展厅效果的大字，各地出版社纷纷出版碑帖之放大本，以适应现代人书写大字的临摹需求。但是，笔者经手传统碑帖拓片整理有年，却从未见古人有放大刻本，只有"缩刻本"。放大还是缩小的选择中，可见古今书法学习需求的差异。若论刊刻技术，放大碑帖文字，古人可以用烛光投影来达到放大效果，要想缩小，则无古法技术，故所见"缩刻本"都是古人缩临而来的。

翻模本

翻模本，主要指使用硅胶翻模复制古代碑帖。硅胶作为一种高活性吸附材料，用于翻模是一种极好的选择。其固化前具有流动性，能将大小物件的各种细节都完美复制下来，同时，硅胶成品具有柔软、防水、不易变形的特点。主要步骤，将硅胶液涂刷到碑帖原石上，将铭文、石花、裂纹等碑面信息完整复制下来，固化后揭下，取得硅胶复制版。

翻模本不是从碑帖原石上传拓而来，因此，如同"翻刻"一般，不存在真实拓本特有的文物附加值，但它又不同于"翻刻"那样易于对照识别，"翻模硅胶版"类似于制作假牙，与碑帖原石几乎分毫不差，其翻模拓本也与原石拓本极为近似。即便如此，翻模制作者和

新拓收藏高手还是一眼就能认出哪张是原石拓本，哪张是翻模拓本，局外人可能难以分辨。

翻模本具有较高的欺骗性，笔者曾在宁波天一阁看过二十世纪八十年代翻模的"镇馆之宝"丰坊《兰亭序》，与原石拓本几乎一模一样，连石面上头发丝粗细的擦痕也完整显现。近年在山东、河南、陕西等地野外访碑，也经常看到野外摩崖或古碑上残留的翻模硅胶痕迹。这种偷盗性翻模，其文物破坏性还是存在的，应该予以禁止。防范翻模本的一个最简便手段，就是不购买名碑名帖的近年新拓片。

二　依照碑帖的拓制年代来分类和定名

有唐拓、宋拓（附元拓）、明拓、清拓（分清初拓、乾嘉拓、道咸拓、清末拓）、民国拓，以及旧拓、近拓等等。

唐拓

虽然文献记载早在南朝就已有拓片制作，但目前传世的最早拓本只有唐拓本，未见更早古本存世。目前，确实可信的唐拓本，唯有光绪末年斯坦因、伯希和等人在敦煌石窟藏经洞中发现的《温泉铭》《化度寺邕禅师塔铭》《金刚经》三件，因藏经洞封存时间的下限在北宋初年，以上三件拓本被归为"唐拓本"成为毫无争议的定论。其他传世本有些虽经前人审定为"唐拓本"，但无可靠的依据，我们目前仍将其保守地归为"宋拓本"。

此三件唐拓已经不是单纯的裸装拓片，而是经过裁剪的装裱本，或手卷装或册页装，属于"唐拓唐装"，从这一装帧形式可知，唐代人欣赏碑帖，是放在几案上近距离阅读和临摹的，并非整幅张挂于墙壁作陈列展示。这三件唐拓本得以流传至今，存在一定的历史偶然性，如果没有敦煌藏经洞的被发现，今天我们就无法一睹唐拓的风采。

宋拓（附元拓）

宋拓本极为珍稀，在文物定级时，如无特殊情况，一般都能列入国家一、二级文物。唐宋时期，碑帖在知识阶层中的流传应该是较为普遍的，唐宋人只是将它作为一般图书文献来临摹和阅读，并未将其视为文物收藏品，因此，在日常使用的过程中，大量的唐宋碑帖拓本没有留存下来。碑帖正式成为文物收藏品的时间，大概出现在明代中后期，人们开始认识到宋拓本的珍稀之后，宋拓本的文物价值和经济价值得以显现。虽然当时的收藏家已经无法判定孰为北宋本，孰为南宋本，但是，前辈鉴定家一般会将同一碑帖品种中的宋拓最古旧者，推定为"北宋拓本"，而将其次定为"南宋拓本"（少数人也喜欢称之为"金

图 3-14

图 3-15

拓本"），又将再次者定为"宋元拓本"。这就好比现在的文物定级，同样的国家一级文物宋拓本，有的列入"一级甲等"，有的列入"一级乙等"，其间文物珍贵程度的差别还是蛮大的。因此，笔者一直主张碑帖文物定级时，为了更加公正客观，在同一级别中还应至少再细分"甲乙丙丁"四档次，但是，这对碑帖鉴定专业人员的素养要求过高，目前似乎难以推广。

　　传世的宋拓本，主要集中在两大碑帖品种上，即唐碑名品和宋刻法帖。流传至今的汉碑宋拓似乎绝无仅有，唯见《西岳华山庙碑》宋拓本传世，六朝碑刻宋拓本更是闻所未闻。也就是说，宋元以前的古人热衷于传拓和收藏唐碑和宋帖，宋拓唐碑尤以《九成宫醴泉铭》和《集王圣教序》（图 3-14）最为常见，目前存世的公私收藏总量可能各有数十件之多，但真正传拓精湛、纸墨古厚、题跋精彩、流传有绪者，还是凤毛麟角。

　　现将上海图书馆馆藏宋拓本简目开列如下：

（1）宋拓碑刻

　　《化度寺邕禅师舍利塔铭》（吴湖帆藏本）、《九成宫醴泉铭》（吴湖帆四欧堂本）、《九成宫醴泉铭》（龚心钊藏本）、《九成宫醴泉铭》（费念慈藏本）、《九成宫醴泉铭》（龚心铭藏本）、《九成宫醴泉铭》（朱钧藏本）、《九成宫醴泉铭残本》（姚孟起藏本）、《虞恭公温彦博碑》（吴湖帆四欧堂本）、《虞恭公温彦博碑》（清内府本，图 3-15）、《皇甫诞碑》（吴湖帆四欧堂本）、《皇甫诞碑》（龚心钊藏本）、《道因法师碑》（王存善藏本）、《道因法师碑》（潘志万藏本）、《集王羲之书三藏圣教序》（张应召藏本）、

《集王羲之书三藏圣教序》（蒋衡藏本）、《集王羲之书三藏圣教序》（顾文彬藏本）、《集王羲之书三藏圣教序》（英和藏本）、《集王羲之书三藏圣教序》（章绶衔藏本）、《集王羲之书三藏圣教序》（蒋祖诒藏本）、《集王羲之书三藏圣教序》（杜庭珠藏本）、《集王羲之书三藏圣教序》（许汉卿藏本）、《岑植德政碑》（项元汴藏本）、《李思训碑》（沈树镛藏本）、《李思训碑》（吴乃琛藏本）、《麓山寺碑并阴》（何绍基藏本）、《麓山寺碑》（陆恭藏本）、《麓山寺碑》（汴行本）、《大字麻姑山仙坛记》（龚心铭藏本）、《张从申书李玄靖碑》（朱秉衡藏本）、《张从申书李玄靖碑》（龚自珍藏本）、《颜真卿书李玄靖碑》（王楠藏本）、《颜真卿书李玄靖碑》（万承纪藏本）、《玄秘塔》（龚心钊藏本）、《玄秘塔碑》（徐渭仁藏本）、《南唐许真人井铭》（吴湖帆藏本）、《蜀石经毛诗残本》（黄丕烈藏本）、《宋嘉祐石经》（刘体乾藏本）等。

（2）宋拓法帖

《淳化阁帖卷九》（绍兴国子监本）、《淳化阁帖》（泉州本十卷）、《绛帖》（东库本残卷）、《绍兴米帖卷九》（张廷济藏本）、

图3-16

《鼎帖》（翁方纲藏本）、《群玉堂帖卷八》（程文荣藏二十二行本）、《郁孤台法帖》（龚心钊藏本）、《凤墅帖》（梁清标、张伯英藏本）、《宝晋斋法帖》（十卷本）、《宝晋斋法帖卷九》（张廷济藏本，图3-16）、《十七帖》（张伯英藏本）、《兰亭三种附陆柬之兰亭诗》（游似藏本）、《褚摹兰亭序两种》（张澄摹勒本）、《玉枕兰亭》（式古堂藏本）、《玉枕兰亭》（丰坊藏本）、《智永真草千字文》（牛鉴旧藏本）、《争座位帖》（李国松藏本）、《茶录》（吴荣光藏本）、《怀素圣母帖》（陈骥德藏本）、《怀素圣母帖》（缪氏兄弟藏本）等。

明拓

相对于宋拓本而言，明拓本传拓的碑帖品种稍有拓展，但存世的数量依然相当有限。前人依照其传拓时间的早晚又将明拓本细分成"元明间拓本""明初拓本""明拓本""明末拓本"，其细分的依据无非是存字多寡、纸墨特征和传世数量等因素，并无绝对的科学

图 3-17

图 3-18

标准。将介于宋拓和明拓之间，即一时无法归入"宋元拓本"者指定为"元明间拓本"（图 3-17），将存世数量较少，文字留存较多者指定为"明初拓本"（图 3-18），将最具典型明拓纸墨特征者指定为"明拓本"（图 3-19）。

在明代，除传拓宋人就喜好的唐碑名品外，还开始传拓宋人较少涉及的先秦石鼓和汉魏碑刻。对汉魏隶书碑版的喜好和传拓，应该以明代为一个崭新的开端，虽然宋代金石文献中已有关于先秦石鼓和汉魏碑刻的记载，但从流传至今的宋拓本实物稀如星凤来看，明人对汉魏碑刻的喜爱应该远胜宋人。

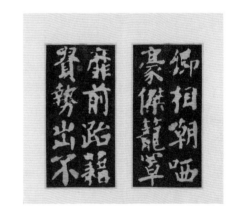

图 3-19

先秦石鼓和汉魏碑刻，因为至今几乎无宋拓本传世，所以其明拓本就属于顶尖收藏品种。同样的明拓汉魏碑刻，又以名碑经典为贵，凡明拓汉碑如《礼器》《史晨》《张迁》《曹全》《孔宙》，明拓魏碑如《上尊号》《受禅表》《孔羡》等外加同时期的明拓《天发神谶碑》，都是极为珍贵的善本，其珍稀程度甚至不亚于宋拓本，因此，明拓汉魏碑刻皆可列入国家一、二级文物。

明拓汉魏碑刻的品种，以收藏在陕西、山东、河南等地寺庙或名胜古迹里的碑刻为主，又以山东曲阜孔庙里的几种汉碑最为常见。当时尚未形成传拓地域偏僻的摩崖碑刻的风气，故至今未见可信的明拓《石门颂》《西狭颂》《郙阁颂》等传世，大量汉代摩崖碑刻，都是在清代金石学兴起后才被陆续探索发现的。

当然，明拓本中明刻法帖的数量占比也不小，明刻明拓法帖的文物收藏价值和意义有些类似于明版书，因为它不属于唐宋以前的高古碑刻，所以一般不为清代金石收藏家看重，不少明拓法帖往往被后世的碑帖商贩用来冒充宋本法帖，尤以《淳化阁帖》《兰亭》《十七帖》《黄庭经》和《晋唐小楷》等品种最为常见。

明拓本拓工粗劣者较为常见，字口沁墨而晕目，墨色浓黑而苦涩，令人不忍卒读，碑帖收藏界的前辈们一直将纸墨拓工粗劣视为"明拓本"的一大显著特征。不过，随着近年来版本研究的深入，笔者发现明拓本的拓工质量还呈现两极分化的特殊现象，明拓纸墨精者，可与宋本媲美，出现将大批明末拓本冒充宋拓的案例，此类明拓精良者，一来展现了明代制墨业技术的高超，二来反映了明代碑帖收藏和交易的兴盛。

清拓

清拓本可依照时间先后大致分为四段：乾隆以前的拓本，称为"清初拓本"，乾隆、嘉庆年间的拓本称为"乾嘉拓本"，道光、咸丰年间的拓本称为"道咸拓本"，同治、光绪以后的拓本称为"同光拓本"或"清末拓本"。

清初拓本的传拓风尚和收藏品位，一如明末拓本，两者很难严格区分，珍贵程度也大致相当，其传拓对象依然还是以汉魏碑刻、唐碑和法帖为主，因此，碑帖收藏家一直以"明末清初拓本"来统称两者。

清初拓本和乾嘉拓本，是清代金石学兴起的实物凭证。金石学的兴起，在乾嘉拓片上的反映，就是传拓的碑帖品种有较大的拓展，乾嘉时期已经出土发现的汉魏碑刻和唐碑，几乎全部纳入了传拓对象，就连碑文残缺漫漶或存字不多的汉魏碑刻，如《孔彪碑》、《武荣碑》（图3-20）、《仓颉庙碑》等，此时都受到重视和关注。偏远地区的汉代摩崖也开始有拓片传播，《石门颂》《西狭颂》《郙阁颂》的早期拓本就此问世，洛阳龙门石窟古阳洞《龙门造像题记名品》也开始了零星的传拓。北魏碑刻和六朝墓志，如《中岳嵩高灵庙碑》《高植墓志》《李超墓志》等也开始进入碑帖收藏的品目。此外，清初以前极少传拓的汉魏碑刻和唐碑的碑阴和碑额（图3-21），彼时也统统被纳入拓碑的必备组成部分，凡是碑上文字，哪怕是后人题刻，也一并传拓下来。

乾嘉拓本的碑帖传拓品种有所拓展，但是传拓数量并没有实质性的递增，因为彼时复兴的金石学还是少数官员士大夫的专利，属特殊阶层的"小众文化"，拓本传播的范围亦限于此，商业性质的大规模传拓与销售尚未开始。

道咸拓本，是碑帖收藏与研究从官员士大夫阶层逐渐向民间普及和传播的"过渡期"的实物留存。彼时，金石学已经成为一门"显学"，访碑、拓碑、校碑开始深入人心，成

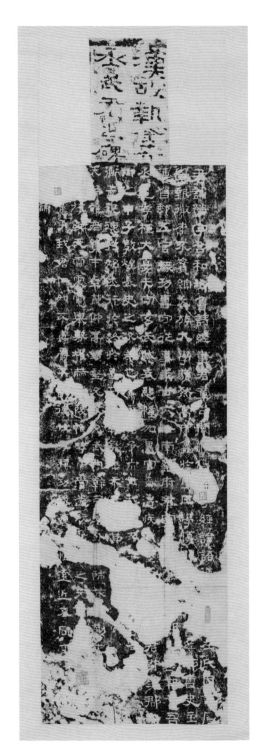

图 3-20

图 3-21

为一种新的可供"附庸风雅"的"时髦文化"。道咸拓本就是碑帖收藏从上流社会向民间大众普及的一个"分水岭"，此后碑帖拓片的需求激增，碑帖拓片成为普通读书人的日常文化用品。

同光拓本，或称为"清末拓本"，也有连带民国初年拓本一并称为"清末民初拓本"的。彼时民间传拓、收藏之风气空前高涨，虽然历代碑刻名品仅有三五百种，但是从至今留存的"清末民初拓本"来看，居然多达五六万个品种，可知当时已经出现了"无碑不拓"的局面，碑贾一个村子接着一个村子地传拓，不管是唐宋以前的，还是唐宋以后的，只要是石刻文字都有传拓的需求。

"清末民初拓本"不仅传拓品种最多，传拓数量也最多，书法经典的名碑名帖更是供不应求，反复椎拓，拓无虚日。令人难以想象的是，这短短数十年间诞生的"清末民初拓本"竟然成为我国碑帖拓片存量的主体，约占传世遗存总量

的 95% 以上。

清代早期传拓的碑帖，因数量较少，几经流传、收藏、装裱后，几乎没有复本现象，但是"清末民初拓本"却出现大量复本，即同一种名碑存有相同纸墨拓工的"同款"现象，西安碑林、山东曲阜、陕西汉中、河南洛阳等地名碑名刻的"清末民初拓本"在一些公藏机构和古旧书店中竟有一打一打的存量，一摞一摞地堆放在书架上，大多数都是民国年间碑帖铺没有销售出去的积压库存，当年传拓折叠后，就再也没人打开翻阅过。其实，客观地讲，"清末民初拓本"的总量也并不大，而改朝换代的大变革，让碑帖拓片文化消费高涨的趋势戛然而止，因而出现了供大于求的滞销局面。

单就清拓本而言，"乾嘉"以前的拓本，存量相对稀少，允为善本，从中依然可以挑选出国家一、二级文物。"道咸"时期的拓本存量不大，堪称旧拓，其中亦有难得的碑帖收藏佳品。"同光"以后，碑帖传拓数量激增，碑帖收藏达到巅峰，这一风尚一直延续到民国。假若没有清朝覆灭，没有新文化运动，没有传统文化迅速退出历史舞台的大背景，真不知金石文化和碑帖收藏将向何处发展。

图 3-22

最后，还需要强调的是碑帖之文物价值并非完全依照上述年代次序而递减，常有特例出现。碑帖文物价值的衡量，必须充分考虑以下三方面的因素，即"经典名品""拓制年代"与"传本数量"，三者缺一不可，其中尤以"传本数量"之稀缺性占主导。也就是说，并不是一切宋拓的珍贵性都要超过明拓、清拓。前文已举例，宋拓《九成宫》《集王圣教序》等传本较多，公私收藏总量可能接近百件，其珍稀程度反不如明代出土存世仅九件的隋《常丑奴墓志》（图 3-22）、清代出土的存世仅五件的北魏《崔敬邕墓志》等来得珍贵。再如民国初年传拓的《正始石经》未断本，传世仅十三份，其文物珍贵性不言而喻。

但是，如果碑帖拓片不是经典名品，而是村间地头的无名碑刻，既无文献价值，又无书法价值，即便只椎拓一份，再砸毁碑石，让它成为孤本，这独一份的拓片也不会被视为文物。

旧拓、近拓

其次，还要对"旧拓""近拓"做一补充说明。清方若《校碑随笔》所载之"旧拓"，与王壮弘所载之"旧拓"，以及当下所说的"旧拓"，自然不是同一回事，明确这一点，就不会误读清人、民国人所著之碑帖题跋。时至今日，我们应该将椎拓至今已历百年的"清末民初"拓本也归入"旧拓"范畴，民国以后拓本则可称为"稍旧拓"，对二十世纪八十年代以后的拓本则称为"近拓"，2000年以后的拓本称为"新拓"。

为何要将"近拓"再拆分出一个"新拓"，因为最近十多年科技日新月异，许多高科技的手段冲入伪造碑帖领域，诸如翻模、光敏树脂、立体打印、玻璃版彩印、3D打印技术、电脑微喷打印等新兴作伪手段层出不穷。正因为"新拓"中有李鬼，故单列之以示区别。好在新拓一般价格不高，即便受骗上当，经济损失也不会太大。

关于新拓的收藏，如近年新出的颜真卿书丹《郭虚己墓志》《王琳墓志》《罗婉顺墓志》等，首先要有耐心去等待它们成为公认的书法史上的经典名品，这是一个漫长的历史过程，新拓的拓制年代当然无从谈起，等它成为旧拓，可能是下一代或几代人的事情，但其传拓数量可能还在不断"增量"途中，日后的文物价值和资料价值多是不确定的。因此，目前谈论新拓的文物收藏价值为时尚早，需要几代人以后再作价值评判。但是，新拓必须要有一大批爱好者去承担这一历史责任，没有他们现在的传拓和收藏，哪来日后金石学的可持续发展！

三　依照碑帖的特殊性来分类和定名

有水前本和水后本、火前本和火后本、未铲底本和铲底本、未剔本和剔后本、未洗本和洗碑本、镶壁前拓和镶壁后拓等等。

水前本、水后本

水前本、水后本是专指镇江焦山《瘗鹤铭》拓本。《瘗鹤铭》原刻于焦山西麓崖壁上，不知何年坠入江中，残石文字或仰，或仆，只有待到冬季长江枯水期，水落石出后，才能偃卧仰拓出部分文字而已，故虽有良工而不易运技。清康熙五十一年（1712）冬至次年春，谪居镇江的陈鹏年主持打捞江中碑石，共得残石五块，其中残字九个，全字七十七个，又依照前人考证的石刻铭文次序，对打捞出水的残石进行排序复位，形成五石合并格局，置于焦山定慧寺大殿左面，建亭加以保护。

自从残石打捞出水置于亭中后，《瘗鹤铭》拓本即有出水前本、出水后本之分。水前

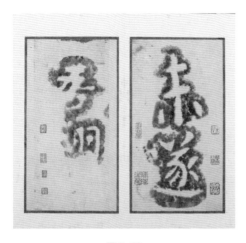

图 3-23 图 3-24

本因椎拓不易，极为稀见。出水后拓本即便字数增多，摹拓精于水前本，然其版本文物价值仍不能与水前本同日而语。康熙五十一年（1712）冬至次年春残石的打捞出水是个标志性的事件，也是"水前本"传拓的时间下限，"水前本"就此绝版，此后再椎拓的《瘗鹤铭》拓本永远是"水后本"。

水后本都为五石拓本，水前本常见为三石本，存中上石（三号石）、中下石（四号石）和右上石（五号石），往往不见左上石（或称一号石）和左下石（二号石）的铭文。笔者推断其原因是，左上石因存字太少而被忽略，左下石因被前人误定为宋翻刻而放弃传拓。

水前拓本的传统鉴定方法是，中上石首行"未遂吾翔"之"遂"字走之底之长捺尚存，"吾"字之"五"部可见。（图 3-23 水前本，图 3-24 水后本）

火前本、火后本

火前本、火后本是专指明代早期木刻法帖，如《真赏斋帖》《戏鸿堂法帖》等。

《真赏斋帖》，明嘉靖元年（1522）无锡华夏据家藏墨迹选辑，由文徵明父子钩摹、章简父镌刻，共三卷。"真赏"二字，取"真则心目俱洞，赏则神境双融"之意。卷上为锺繇《荐季直表》，卷中王羲之《袁生帖》，卷下《万岁通天帖》（按：唐摹本《万岁通天帖》现藏辽宁省博物馆）。此帖量少质精，堪称明帖之冠。刻帖旋毁于火，后经章简父重刊又得以流传，故传本有"火前本"与"火后本"之别。"火前本"即初刻本，"火后本"即重刻本。"火前本"的特征如下：

其一，《荐季直表》后袁泰题跋，"火前本"第十行与第十一行倒置，"火后本"无异常。

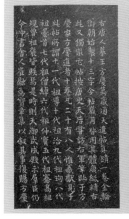

图 3-25　　　　　　　　　　　　　　　　　　　图 3-26

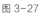

图 3-27　　　　　　　　　　　　　　　　　　　图 3-28

　　其二，《万岁通天帖》后王方庆小字"萬歲通天……進"刻款一行较靠下，"火后本"此行提升，抬高两字，故"火前本"之左上方"史館新鑄之印"方形大印底边与"萬歲通天"刻款之"歲"字齐平（图3-25，火前本），"火后本"则与"萬歲通天"之"天"字齐平（图3-26，火后本），此外，"火后本"各卷增刻嘉靖十年（1531）文徵明、文彭跋。

　　其三，《荐季直表》第三行上方刻有"米芾之印"，"火前本"篆书"芾"字右下圆弧笔中段有缺口（图3-27），"火后本"则无此特征（图3-28）。

图 3-29

图 3-30

未铲底本、铲底本

未铲底本和铲底本是专指《始平公造像记》的传世拓本。《始平公造像》刻于北魏太和十二年（488），在龙门石窟之古阳洞北壁最上层第一座。造像题记由孟达撰文，朱义章楷书，阳文棋子格刊刻。

《始平公造像》全碑阳文减地刻，如篆刻中的朱文阳刻印章一般，留下文字笔画部分，凿去文字背后的底纹。《始平公造像》位于古阳洞洞口的最外、最高处，这一刊刻位置，足以证明它是古阳洞最早期造像之一。

但是，这一阳刻题记在雕琢手法上的创举，并未被当时及后来龙门石窟的雕刻工匠所采纳，整个龙门石窟历代造像题记两三千品，绝大多数工匠们依旧采用汉魏时期留下的阴刻古法。其原因十分简单，阳刻远较阴刻费事费力，也正因如此，不惜工本刊刻让《始平公》成为龙门造像中绝无仅有的阳刻经典。

因原碑凿去的底纹较浅，传拓时，在无字处会拓出细麻点的底纹。清道光咸丰年间，碑贾嫌麻点撩眼，遂将减地处逐渐挖深，残留细麻点全部铲除，可惜铲底的同时还误伤些

许碑字点画，故此碑拓本分为"未铲底本"（图3-29）与"铲底本"（图3-30）两种。

"未铲底本"纸墨拓调有层次感，文字完好，艺术欣赏价值较高，"铲底本"碑文呆板，笔画有缺。碑贾的这种"不可逆"铲底行为，让"未铲底本"成为绝版珍稀的碑帖收藏品种。

未剔本、剔后本

新出土的碑刻和青铜器，铭文多为泥土或土锈掩盖，为便于释读，必须经过竹签剔字工序。碑刻的传拓，一般都在文字全部剔出后再进行，一般不讲"未剔拓本"的概念。青铜器则不然，因为其铭文多为商周籀文，碑贾和拓工没有古文字的识别能力，因此无法自行剔字，但为了青铜器的出土后的买卖交易，必须先行传拓铭文，以供买家研究真伪，不剔字留有原始土锈，还能便于买家鉴定铭文真伪，待交易成功后再由买家聘请能够释读古文字的高手来剔字。如此这般，便造成了青铜器铭文拓片经常存在"未剔拓本"的情况。剔字是不可逆行为，剔字后，此前的"未剔拓本"就成为绝版品，它是金文拓片收藏的顶级文物和终极目标。

大克鼎，又名"善夫克鼎"，西周中期后段器，与毛公鼎、大盂鼎共同组成"海内三宝"，誉为"国之重器"。光绪十四年（1888）夏，大克鼎出土于陕西扶风县北凤泉乡训义里之庄里任家，即法门寺北偏西四公里处，旋由关中运往京师，同年秋冬归潘祖荫所有。1951年，潘祖荫孙媳潘达于女士将大克鼎、大盂鼎捐赠给上海博物馆，此二鼎是百馀年来出土有铭青铜器中最大的两件圆鼎。1959年，大盂鼎调拨中国历史博物馆（今中国国家博物馆），大克鼎留存上海博物馆。

图3-31

图3-32

大克鼎关中初出土时，铭文为铜锈所掩，文字漫漶不清。光绪十五年（1889）春，潘祖荫在京师命工剔字后传拓，并属李文天及门下士之同好者为之释文，故传世铭文拓本可分"未剔本"与"剔后本"两种。"未剔本"为光绪十四年（1888）出土时初拓，称"关中拓本"，虽拓本漫漶不清，约三分之一文字不可辨识，然传本极稀，文物价值极高。上海图书馆素以馆藏丰富闻名海内外，然《大克鼎》"未剔本"亦仅存一件。（图3-31）

"剔后本"多为光绪十五年（1889）至光绪十六年（1890）潘祖荫去世前的一年间传拓，称"京师拓本"。（图3-32）潘氏去世后，其家人将大克鼎、大盂鼎运回苏州原籍隐匿保护，其后绝少传拓。潘祖荫收藏大盂鼎有十六年之久，收藏大克鼎仅仅一年时间，故传世《大盂鼎》拓本数量远远超出《大克鼎》。

未洗本、洗碑本

洗碑，指拓工或碑贾在拓碑活动中偶发的对碑刻进行二次技术加工的行为。洗碑是个金石学专有名词，字面意思是用水洗涤，其实不然，洗碑一般指用刻刀将碑文中漫漶不清的文字或笔画重新刻出，将日益细瘦的碑文笔画重新刻粗，所以"洗碑"又称"剜碑"，其实是一种极其愚昧的破坏文物的行为。

好在如今的碑贾和拓工大多明白，古代碑刻一旦为后人动过手脚，身价会大跌，所以洗碑案例并不多发。但是，有些碑帖的"洗碑"，并非出于刻刀，而是出于不断的传拓。过度的传拓，让原本镶嵌在碑文字口中的泥土和杂质不断带出，出现早期拓本文字模糊不可见，后期拓本文字转而清晰可见的新情况。这种现象与常见的碑石风化漫漶过程正好相反，很容易造成碑帖版本鉴定的误判。

这种因传拓过度带来的类似"洗碑"现象，在《龙门造像二十品》中表现得十分突出。早期拓本中部分文字字口为泥土杂质填埋，导致拓本文字笔画不显或缺失，但石面上的石

图3-33

图3-34

筋、石钉、土锈等石质痕迹的凹凸效果在拓本上明显易见。后经晚清年间大量传拓，带走字口中的土锈，或经过人工辅助"剔字"，出现后期拓本部分文字笔画"复现"的神奇现象，但此时石面上的石筋、石钉、土锈等凹凸痕迹却因过度椎拓而逐渐失去。

例如《郑长猷造像》倒数第二行"弥勒像一躯"之"躯"字"身"部，最初拓本"身"部模糊不可辨，清末旧拓本"身"逐渐剔出，字口逐渐显露，民国拓本"身"部越发清晰，时至今

图 3-35

日"身"部依然清晰可见。（图 3-33 ～图 3-35）这种局部碑文笔画"复现"现象在《龙门造像二十品》极为普遍，鉴定时，要结合全碑文字考据和石面石质纹理特征来综合考量。未洗本和洗碑本，其实与钟鼎铭文拓本的未剔本和剔后本的原理十分相似。

镶壁前拓、镶壁后拓

将新发现、新出土的碑石镶嵌到寺庙、祠堂、学堂、考院、官署等建筑的墙壁中，是明清时期保护碑石的一种常用手段。镶壁的碑石一般形体较小，尤以墓志为多。镶壁后椎拓往往会受到墙体的限制，扑包难以椎击到碑石四周靠近墙体的部位，故拓片四周往往墨色偏淡。

有些碑石出土时已经残损断裂，故镶壁前后的拓片形态会出现明显的差异，其典型案例莫过于《龙山公墓志》。此碑隋开皇二十年（600）十二月四日刻立，清咸丰九年秋（1859）在四川夔州府奉节县出土，据说初出土时志石尚缺下半截，数月后又觅得下半截缺石，始成完璧，并于清咸丰十年（1860）将志石嵌入考院壁间，故此碑拓本可分镶壁前拓、镶壁后拓。

上海图书馆藏一卷轴装《龙山公墓志》整幅本，就有一个少见的现象：其上半截大石与下半截两块小石虽然同处一张拓纸，但是，两者的拓色、拓工明显不同，上半截墨色较深，拓工精良，下半截墨色较淡，拓工随意；上半截与下半截的纵向文字也没有整齐垂直拼接，有些歪斜；更有甚者，下半截与上半截交界处还有一行横列文字重叠。（图 3-36）

从以上现象来分析，只有一种可能，即上半截大石首先拓出，原本拓片下半截纸张是

图 3-36 图 3-37

空白的，直到下半截小石出土后，才在这张拓片的空白处椎拓出下半截（左下石和右下石），也就是说上半截与下半截是分两次拓出的。从上下文字重叠并不整齐拼接这一点上来看，还能说明拓制下半截时，墓志刻石还没有拼缀嵌入墙壁，假如当时已嵌入考院壁中，那么文字应该是上下对齐的（图 3-37），不会出现文字重叠现象以及上半截与下半截拓工墨色不一致等情况，而这些现象恰可证明此本当为镶壁前的最初拓本。

俗话说，道高一尺魔高一丈，本文介绍后，现代碑贾不知会据此"创造"出一批类似的"镶壁前拓本"吗？

四　其他相关的分类和定名情况

除上述几种分类定名方式之外，尚有依考据点、存字多寡、古人题刻、残断情况、拓片形状等对碑帖进行分类定名的。

考据点定名

考据点定名，指依照碑帖中某些特定文字（考据点）来定名，将其中考据完好者定名为"某字本"，以区分不同年代拓制碑帖的版本归属。

这种定名方式是明清以来逐渐形成的，考据点定名也成为碑帖买卖双方约定俗成的"行规术语"，以其通俗易懂、简明扼要而被碑帖鉴藏界广泛使用。选取碑文的特定文字，一般就是校碑通用的考据点，俗称"校字诀"，只要知道碑帖中的第几行第几字的存亡残损特性，就能区分拓本传拓的早晚和分辨拓本售价的高低。

一提某碑的某字本，行家里手便知这本是"宋拓""明拓"还是"清初拓"，

图 3-38

是"出土初拓"还是"旧拓早本"，是顶尖国宝、稀见善本还是常见普品。如《石鼓文》之"氐鲜本"，《三老讳字忌日碑》之"次字本"，《曹全碑》之"因字本"、"乾字本"（图3-38），《史晨碑》之"穀字本""秋字本"，《张迁碑》之"東里潤色本"，《石门颂》之"高字本"，《张猛龙碑》之"冬温夏清本""盖魏本"，《刁遵碑》之"雍字本""彝字本"，《敬显儁碑》之"鯨字本""亮字本"，《九成宫》之"櫛字本"，《皇甫诞碑》之"丞然本""三監本"，《道因法师碑》之"冰釋本"，《李思训碑》之"博覽群書本"，《圭峰禅师碑》之"同字本"，《兰亭序》"五字不损本"，等等。上述碑帖版本专用名的释义与出处，参见《中国碑拓鉴别图典》（文物出版社，2010年）。

至于考据点定名的依据和出处，首先，基于碑帖鉴定的"考据点"，名碑名帖"考据点"被记录并散见于清代金石题跋文献中，后经方若《校碑随笔》、王壮弘《增补校碑随笔》、张彦生《善本碑帖录》、马子云《石刻见闻录》等书的整理和总结，目前已经形成了较为完备的参考资料体系。

存字多寡定名

金石学研究的主体就是金石的铭文，故铭文存字多少，是判定善本与普本的最基本指标。存字多少，大多是金石碑刻的自然风化或人为破坏造成的，拓本存字由多变少，这是

图 3-39

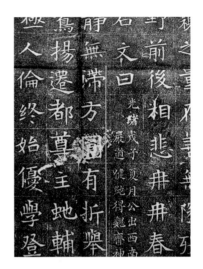

图 3-40

拓本存字多寡变化的常态。但是，也有金石铭文基本无缺，传拓时，限于客观条件无法传拓金石全文而造成缺字的情况。

以存字多寡来定名的金石，一定是此类存字数目能够各自保持相当长的一个历史时期，还要各自留存一定数量的传世拓本，人们一提及某碑某字数本，就能大致反映是某时期的拓本，它具有粗分版本优劣的功能。例如《泰山刻石》，"二十九字本"就是明末清初拓本，传本稀少，属于顶级善本，"十字本"（图 3-39）即指嘉道以后拓本。又如《史晨碑》可分"三十五字本""三十六字本"，宋元到明初的拓本，每行三十六字，明末清初，碑石下沉，每行三十五字，乾隆年间，重新升碑，每行三十五字半。

又如中国国家图书馆藏清何绍基旧藏水前拓《瘗鹤铭》为"二十九字本"，上海图书馆藏水前拓《瘗鹤铭》为"四十二字本"，故宫博物院藏有清王文治旧藏仰石水前拓本，则为"三十字本"，等等。

再如《沙南侯获碑》，刻石在新疆哈密宜禾县焕采沟，传世拓本俱止前三行，未存后三行文字者，唯见潘祖荫攀古楼旧藏"六行足本"，传世可能仅此一本，故将《沙南侯获碑》以存字多寡分为"六行本"和"三行本"。

上海图书馆藏《武氏祠画像题字》嘉庆元年（1796）黄易监拓批校本，计榜题一百九十九条，存字五百单七字，较宋洪适《隶释》多七十七字，故称"一百九十九榜本"，而所见清末民初拓本多为"一百五十榜本"。

古人题刻定名

在碑石上题刻跋语、观款的风气古已有之，最盛时莫过于清代，因彼时注重金石学，地方官员、士绅题刻之风亦随之盛行。依据不同时期的古人题刻，恰恰成为最好的区分拓本的方法。

如《爨龙颜碑》，碑文二十三、二十四行下留有清道光六年（1826）阮元隶书题刻三行，道光十二年（1832）在碑第十九行至第二十二行下方空隙处，增刻邱均恩楷书题跋六行，光绪二十八年（1902）在邱氏题跋正下方又添刻杨佩题跋六行，故《爨龙颜碑》拓本可分"无跋本""阮跋本""邱跋本""杨跋本"等等。

再如《苏慈墓志》，碑石在陕西蒲城出土，清光绪戊子（1888）知县张荣升刻跋于第二十一行"文曰"下，共计二行，不久后又被人凿去，故此志拓本分"无跋本"、"有跋本"（图3-40）、"凿跋本""伪无跋本"四种。

又如《龙山公墓志》，清咸丰十年（1860）吴羹梅将墓志右侧花边磨去，改刻题记两行，清同治九年（1870）吕辉又在墓志首行右侧加刻题跋，故拓本可分"无跋本""吴跋本""吕跋本"等。（参见图3-36、图3-37）

残断情况定名

凡是能够区分碑帖版本的特征，都可以作为碑帖定名的着眼点，除了碑帖的文字、题刻之外，碑石残损、断缺等明显区分版本特征的信息，都是碑帖鉴定的关注点，也是为碑帖版本定名的好办法。

如《马鸣寺根法师碑》，清咸丰同治间碑断裂为三块，沿原有三条细裂纹处彻底断开。故拓本可分"未断本"、"线断本"（裂纹细如一线）、"断后初拓本""已断本"等。

再如《王居士塔铭》，明季陕西终南山百塔寺出土时，碑石就已裂为三，旋佚其一，仅存残石两块。清初，这两块残石分别落入不同碑贾之手，后被分别传拓与贩售。出于"物以稀为贵"的原因，碑贾人为砸碎碑石，以求抬高售价。自此以后，碑石进入了屡碎屡拓、屡拓屡碎的厄运，从清初一直砸到清末民国，从一尺见方的碑石砸到拳头、钱币大小的残石，致使其传世拓本面目多样，版本繁多，虽善鉴者亦不能辨。存世拓本可分"三断本""二石本"、"五石本"（图3-41）、"七石本""小七石本""小五石本"等。

又如《梁师亮墓志》，清初陕西终南山百塔寺出土，此碑出土地点与《王居士塔铭》同地，人为损毁的命运亦与之类似，皆为陕西郃阳碑贾所为。《梁师亮墓志》初拓本，石未断，完好无损。后横断为二，遗失下半截，仅存之上半截又纵断为三，成"三石本"。（注：其实"三石本"的左下另有"禅师塔院"一残石，并未佚失，常常漏拓，此本失拓。）

图 3-41

最后中间一石又横断为二，成"五石本"。（图 3-42、图 3-43）

拓片形状定名

碑版的形状是固定的，一般情况下，其拓片的形状（着墨区域）也是固定且相同的。丰碑拓片自然是长方形，柱础拓片自然是圆形。摩崖碑刻文字与山石融为一体，一般没有碑形边框，拓工椎拓时，摩崖四周边缘墨色拓痕大小会略有区别，但这种差异几乎可以忽略不计。

图 3-42

图 3-43

图 3-44

何种金石形状会导致拓片形状发生变异呢？平面的金石，其拓片的形状不会发生变异，只有圆弧表面的金石，才会让拓片形状发生变异。有些变异很小，甚至不易被发觉，但是这种细微的小变异是鉴定碑帖的好帮手。例如北魏《元显㑺墓志》是一盒"龟形"墓志，志盖为龟背状，拓工上纸椎拓，在龟背四周边缘必然会有一些纸张皱褶，这是圆弧凸起的龟背造成的，假如是翻刻在平面碑版上，即便外部轮廓是龟背状，其四周也不会有纸张皱褶的痕迹。（图 3-44）

拓片形状（着墨区域）变化最大者，多为青铜器拓片，因其铭文刻铸在圆鼎或圆盘等的圆弧状表面，铭文字数越多，其拓片形状变化就越大，椎拓难度也越大。为了避开圆弧表面造成的拓片纸张皱褶，避让皱褶出现在铭文文字上，就需要事先剪纸椎拓，事后重新拼接装裱。例如毛公鼎，西周晚期器，三蹄足鼎，鼓腹圜底，口沿上有一对立耳。道光末年陕西岐山县出土，经陈介祺、端方、叶恭绰、陈咏仁递藏，现藏台北故宫博物院。因毛公鼎鼓腹而浑圆，鼎口微敛，铭文铸刻在圆弧度的鼎内壁之上，故传拓时纸张四周势必有皱褶和重叠，若要隐去褶皱，则势必要剪裁出缺口或用重叠部分文字来填充。

图 3-45

图 3-46

图 3-47

毛公鼎最初铭文拓本形状呈"海星状"，其次呈"肩胛状"拓本，最后呈"蝴蝶状"。拓本用纸，从四纸分拓到二纸分拓，铭文排列，从重文叠字到弧形顺读，铭文的拓制手法得到不断改进与完善。据此，我们可以将《毛公鼎》的各种拓本因其形状变异而区分传拓先后，并将其命名为"海星本""肩胛本""蝴蝶本"。偶尔还能见到其他变异拓片，其实均是以上三种变异的拼接装裱前的初始形状，故不再另行命名来区分。（图 3-45 ～图 3-47）

第四章

碑帖鉴定的参照点

一　石花

碑帖刊刻之初，碑石完好无损，后经日晒雨淋、风霜雨雪，石面开始逐渐风化剥蚀，呈片状或块状层层剥落。（图4-1）当然亦有人为斧凿破坏和牲口摩擦抵触损坏，从而形成碑面斑驳漫漶的情况。以上碑面破损或残缺的情况在拓片上就反映为"石花"迹象。（图4-2）

石花的形状、大小、损字情况等，都是鉴定碑帖的参照点，前人校碑随笔、碑帖题跋所牵涉的"考据点"，百分之九十以上都会集中在拓片的石花上，诸多约定俗成的"考据文字"，其文字笔画亦常在石花侵蚀之处，因此，碑帖收藏界常以"某字不损""某笔不损""某笔与石花不连"等术语来作为校碑的常用标准。

石花除了能够界定拓本异同，推定拓本的拓制年代早晚外，还能起到区分原刻与翻刻的作用。因为碑石文字的翻刻还是相对容易的，碑刻高手应该能够做到翻刻文字的不失真、不走样，但原碑的石花就极难仿刻，天然的石花是碑石历经千百年风化剥蚀的结果，是有层次的，石花周边亦有过渡层，翻刻的石花则是靠人为斧凿、敲打、酸蚀而成，人工当然不敌天工，不是僵硬，就是呆板。翻刻小石花多呈钉凿状，翻刻大石花则成鸭蛋状，石花周边缺乏过渡的层次感。若将原刻和翻刻的石花同时比对，则真假立辨。

顺便指出，不要误将拓片的"硬伤"当作"石花"。所谓"硬伤"是指拓片因保存不善，

图 4-1

图 4-2

长期反复折叠与展开，造成拓片纸张的残破，或因鼠咬、虫蛀，造成拓片的缺损。虽然"硬伤"与"石花"两者在装裱后的拓本上的视觉效果相似，但是这些拓片后天的"硬伤"与碑面先天的"石花"之成因截然不同，只要仔细观看拓本实物，就能十分容易地分辨出两者间的区别。拓本"硬伤"只要不在考据点上则无伤大雅，并不会过多地影响其文物价值和等级。

过去，碑帖商人为了推销碑帖普品，在碑帖装裱成册时，常将石花或缺字处的拓片统统裁剪遗弃，造成通本不坏一字的错觉。其实，正确的装裱碑帖标准，一定是忠实于原碑原貌的，要保留原碑信息，留下石花或缺字处的拓片，此处缺一字，就要留一字的馀地，缺三字，必须留三字的地方。通本多有缺字的裱册，才是碑帖行家装裱和收藏的特征，才有可能是善本。留石花和缺字的拓本，古人多用朱笔补书所缺失文字的释文，或钤盖收藏和鉴定印章。

上海图书馆藏镇库至宝"四欧堂本"《化度寺塔铭》，原碑宋代已毁，就是因为此拓本在装裱成册时保留了缺字和石花，后人据此便可以复原和推算出原碑的断损情况，并绘制出原碑的碑式图。（图 4-3、图 4-4）

图 4-3

图 4-4

二 石质纹理

碑帖拓片的底本载体多为刻石，只有极少量刊刻于木板，往往限于法帖之类。说到刻石，不能不提及石质纹理对碑帖拓本的鉴定辅助作用，有时这一辅助作用还能转变为关键性的

决定作用。石质纹理是石材先天具有的，石花是后天逐渐出现的，两者在碑帖拓本上的反映亦截然不同。

石质纹理又称"石质痕"，包括石筋（图4-5）、石钉、石蟫（图4-6）、石线、石斑（图4-7）等，凡是在拓片上能够被反映出的石面高低凹凸、材质肌理变化的特征，多会被纳入碑帖拓本鉴定参照点。

石质纹理究竟对碑帖拓本鉴定起到了哪些作用呢？石质纹理出现在拓片上，形成了类似于指纹印的效果，因其与生俱来、恒定不变、独特唯一，故能区分石材间的彼此。因此，石质纹理是碑帖拓本区分"原刻"与"翻刻"的最便捷手段，即便在碑刻原址采用当地同

图4-5

图4-6

图4-7

图4-8

种石材进行翻刻，其石材纹理的走势以及纹理的位置也并不完全相同。但是，并不是所有碑刻都有石质纹理，有些石质纹理在拓片上并不能被清晰反映显示出来，因此，石质纹理只是碑帖拓本鉴定的一个辅助手段，不是常用方法。

图 4-9

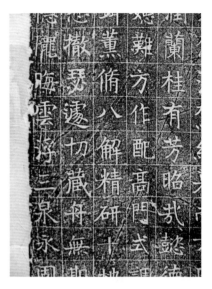

图 4-10

关于石质纹理有功于碑帖鉴定，笔者在此略举数例，以见其概。例如，北魏《曹望憘造像记》石面布满黑点，状如鱼子，俗称为"鱼子纹石"（图4-8），此类鱼子纹碑刻著名者尚有汉《武荣碑》、隋《首山栖岩道场舍利塔碑》等。另，南朝梁《程虔墓志》原石石面有鱼鳞状石纹，且石纹自然。北魏《常季繁墓志》九行"所謂四"三字，十四行"諧"字，十五行"惇"字，十六行"之"字，皆有石蟬痕。北魏《元诠墓志》四、五行"光""奉"

图 4-11

两字间原刻有石钉痕。北魏《司马昞妻孟敬训墓志》二行"字敬訓"左侧有一马蹄大小半圆环状泐痕。隋《张通妻陶贵墓志》十四行"似蓮"之"似"字下有石筋痕如倒挂弯月。（图4-9）隋《张贵男墓志》志石有石筋数条，淡墨拓本中尤为清晰，其一位于自十三行"諸子"之"諸"至末行"三泉"之"泉"（图4-10），其二位于自二行"圖謀"之"圖"至十一行"銀亡筋"之"亡"字。唐《集王圣教序》原石本四行"佛道崇虚乘幽"之"道"字"首"部右上角撇画中断，缘于石筋让刀。（图4-11）唐《明征君碑》碑面有圈形石痕，

愈后拓本石痕愈明显。如此种种，举不胜举。

以上这些石质纹理特征均是原石拓本区别于翻刻拓本的显著点，十分灵验，抓住这几个基本点，翻刻本马上原形毕露，无处逃匿。此方法是最便捷、最省事的辨别翻刻手段，可惜不是所有碑帖刻石都有如此鲜明而特殊的石质纹理可供借鉴。

此外，青铜器铭文拓片，也可以利用青铜器表面的土锈、泥钉和凹凸的纹理特征来区分原器拓本与翻铸、翻刻拓本。只要掌握一份真实可信的原器拓本，两相对照，真伪立辨。

三 断裂纹

古代碑刻断裂是常见现象，主要是碑石倒伏或人为损坏造成的。（图4-12）

人为损坏中有一定数量是因盗运碑石而产生的，盗运者只顾个人牟利，从不顾及文物的完整性，故意凿断砸碎碑石，将碑石化整为零，分批偷运，既可掩人耳目，又能一碑多卖。这一现象不能只怪盗运者或文物贩子，更应归咎于晚清以来的金石碑刻收藏者，清代金石学盛行的大背景，催生了大量的"金石癖"藏家，他们盲目认为古碑只字片石都是宝，四处寻觅，变相鼓动了盗碑者的砸碑毁碑行径。同时，残石作伪造假的成本低，欺骗性高，是假货泛滥的多发地。

人为凿损的著名案例，就是三国魏《正始石经》。此石民国十二年（1923）正月在洛阳城东朱家圪塔村出土，是迄今为止出土的最大一件《正始石经》。（图4-13）因石体巨大不便密运，发现者遂连夜请人纵向凿裂为二，损泐一百余字。（图4-14）此事最终还是惊动了地方官府，遂遭扣留，一半石留置洛阳县署，另一半石置官矿局。新中国成立后，两半石分别保存在河南省博物馆和中国国家博物馆。

除人为凿断外，碑石断裂更多地缘于自然断裂，一般是沿着碑石固有细裂纹（石材纹理）自小而大、由细到粗逐渐开裂，并最终彻底断裂。裂纹线所贯穿的碑刻文字，从一字不损，发展到伤损部分笔画乃至整个文字。此类损字现象，在碑刻的各个不同时期的拓本上能够得以清晰反映，我们据此断裂痕的特征，就能推定出碑帖拓本的拓制年代和不同拓本的拓制先后。

采用断裂纹校碑的经典案例有：

唐《集王圣教序》，北宋时碑有极细斜裂纹一道，自二行"晋"字下，至末行"林"字，元明间碑沿裂纹线彻底断裂，出现损字现象。凡是裂纹线上无文字残损痕迹者，即是宋拓本，元明以后断裂纹上每行各损一二字不等，清代传拓更频，损字更多，一看断裂纹情况，便知拓本的早晚。（图4-15）

图 4-12

图 4-13

图 4-14

东魏《刘懿墓志》，道光年间初出土拓本，右上角有斜裂纹一道，自第一行第十二字"军"字起，至第十行首字。晚清拓本，右上角又增裂一道，自第五行首"世"字起，至第七行第五字，至此，两条裂纹呈反"Y"字形。（图 4-16）民国拓本，右上角又裂第三道，起自首行第四字"持"字，至第五行第四字"局"字处。（图 4-17）

从以上碑石断裂的案例可见，有无裂纹线痕迹，裂纹线的长短、粗细、多寡，裂纹线所贯穿的碑刻文字损坏情况，均是校碑鉴碑的极佳参照物。裂纹线是前一个时段的拓本与后一个时段拓本的分水岭和标志物。

还需补充的是，裂纹线校碑有时会用另一种描述方式来表述，如两断本、三断本、二石本、三石本、五石本等等，其表述虽不同，原理却相同，还是离不开碑石的裂纹线。

图 4-15

图 4-16

图 4-17

四　细擦痕

假若碑刻石面完好，无石花、石质纹理、断裂纹等类似指纹的鉴别点，那么，碑帖鉴定往往会借助于石面"细擦痕"。

此类石面"细擦痕"，绝大多数是在刻石出土或重新发现之后不慎刮擦产生的，拓片上就显示出如头发丝般粗细的细擦痕。（图 4-18）碑石因不经意的刮擦产生细擦痕，故此类擦痕极其自然，绝非人工刀笔所能模仿。因此，细擦痕是区分原刻石与翻刻石的好帮手，

图 4-18

图 4-19

在鉴定体量较小的碑刻，如墓志、塔铭、造像题记时经常会用到此方法。

例如，隋《董美人墓志》书法精美，翻刻本较多，且亦刊刻精良，真伪难辨。最简便的区分方法，不是校勘碑刻文字，而是查找石面细擦痕。原刻三行"美人體質"之"人"字上以及四行"龍章鳳采"之"鳳"字上均有细擦痕，原刻十八行首"思人潛泫迁神真宅"等字上亦有细擦痕，所见翻刻本以上几处皆无细擦痕。（图 4-19）

再如，晋《刘韬墓志》石小字少，极易翻刻。清代鉴藏大家吴大澂、费念慈、端方等人均将翻刻误为原刻，可见其翻刻手段之高超。其实，此碑的鉴别突破口亦在细擦痕上，原石第三行第二个"君"字左方有弧形细划痕，翻刻则无。（图 4-20、图 4-21）为何将有细擦痕者认定为原石，而将无细擦痕者定为翻刻石呢？其依据何在？翻刻本摹刻虽精，似有金石气，然其拓片往往只拓出上截文字部分，其下截无字部分却欲拓又止，可见下截馀石甚少，若拓出反倒露出马脚。反观此墓志原石拓本，其下截未刻文字的馀石甚多，这点正好符合魏晋时期的"禁碑"运动，民间只能在墓室内偷偷树立小墓碑（即后来墓志的最初雏形），此碑原石下截留有未刻文字的馀石，就是插入土中（或碑槽）起到竖立固定作用。翻刻者不明其理，自然不会在碑刻下截预留馀石。

此外，古代碑石刊刻之初，因打磨碑石粗糙亦会留下大量擦痕，此类擦痕亦常常被引入碑帖鉴定的关注视野。例如《元智墓志》为隋代墓志名品，书法严谨端丽，出土后即遭翻刻，因铭文多为方笔，便于翻刻，故翻刻精湛，几可乱真。鉴别此碑最为简便的方法，就是查

图 4-20 图 4-21 图 4-22

验石面上有无横向擦痕，首行"卿"字、二行"皇"字、三行"流"字下，原石拓本就有明显的横向擦痕。（图 4-22）

还有一种情况需要补充说明，那就是原刻石面光洁没有擦痕，翻刻石反倒有擦痕，因翻刻时石面打磨粗糙而留有擦痕，抑或翻刻石因保管不善而出现擦痕，此类情况亦能分清彼此，起到辨伪存真的作用。

五 石面凹凸

利用碑刻石面凹凸不平的特征，亦能有助于鉴碑。（图 4-23）因为石面若稍有不平，

图 4-23

图 4-24

扑包椎拓时就会有色差，碑面突起处在拓片上显示为深色，低洼处则呈现为淡色，缘于凸处着墨多，凹处不着墨。此类特征亦同于石花、细擦痕、石质纹理一般，是刻石固有的特性，类似于指纹和DNA，值得记录和积累。

例如，北魏《石门铭》原石三行"自晋氏南迁"的"自晋"两字间石面凸起，原拓上有黑块一直蔓延到左侧（第四行）"各数里车马不通"之"数"字上。另，原石第二行"永平中所穿将五百载"之"将"字左偏旁之左侧亦有凸起黑色线条斜贯。（图4-24）翻刻则无法仿刻出以上碑面凹凸起伏的特征。

此类拓本色差不仅存在于石面无字处，还发生在刻字处，此时就会出现某字中的某些笔画之边界线墨色较深，某些则较浅，形成拓片字口墨色的差异，亦类同指纹效果，每张拓片此处此字效果应该皆然，不然者即为翻刻。这种墨色层次差异在淡墨拓本中尤为明显，故笔者在鉴定工作中，常以淡墨拓本作为工作底本的首选。

六　界格线

历代碑帖中有部分碑刻会有界栏、界格、界框，此类界格线亦有助于碑帖鉴定。（图4-25）因为翻刻文字较易，翻刻界格线则较难，其难处不仅在于界线的形状、粗细、长短的模仿，还在于数百上千字的碑文终有若干文字与界格线间的距离、位置、角度产生差异，这种差异易见而鲜明，据此原刻与翻刻就可轻易区分开来。翻刻低劣者，界格往往过分鲜明，文字笔画或误刻在界格线上，或刻出界格，与原石不类。抓住此类特征用于区分翻刻，就能事半功倍。

图 4-25

试举几例，以见其概。北魏《始平公造像记》原石界格线如墨线较平直，若遇歪斜参差不齐者必翻刻。若将原刻与翻刻仔细对照，可以看出两者界格的粗细、形状、断续、位置皆有明显的差异。（图4-26、图4-27）

北魏《江阳王次妃石婉墓志》五行"触物能赋"之"赋"字，翻刻本"赋"字刻越出左侧界格线。北魏《宁陵公主墓志》翻刻本界格十分明显，九行"伊人长古"之"长"字的捺笔，翻刻过长，已与界格线相碰。

通过界格线不仅可以辨真伪，还可以据其损坏情况，推断出拓本的传拓时间早晚。例如，汉《三老讳字忌日刻石》正面文字有界框，框分左右两列，右列自上而下又分四栏。

图 4-26

图 4-27

碑文右列自上而下第四栏第一行"次子邯曰子南"之"次"字右上角两条垂直边栏框线（交汇处）不损者，可视为"咸丰初拓本"。（图4-28、图4-29）

界栏线不仅出现在碑刻中，还经常出现在法帖上，如传世《兰亭序》刻本就分有界栏与无界栏两种系统。明清翻刻的《淳化阁帖》每行之间虽无界栏线，但每版（一块帖石）之间常可见到界框线。依据此类界栏、界框线就可快速准确地确定其版本属性。

图 4-28 　　　　　　　　　　　　　　　　　　　　图 4-29

七　字口内外

　　精良的翻刻本与原刻本文字间的差异应该是极其微小的，常人一般难以发现，因其经过良工双钩上石，精雕细琢。例如《淳化阁帖》兰州博物馆的肃府本祖石与西安碑林的肃府本关中翻刻本，碑林翻刻本亦步亦趋，仿真度极高，肉眼几乎很难找出两者的帖文笔画刊刻的差异，好在碑林翻刻本在每块帖石的右上方又加刻了一套刻帖编号。肃府本原刻有两套刻帖编号，碑林翻刻本则有三套编号，据此就能轻易地区分彼此。

　　如若遇见刊刻精良的翻刻本，又没有编号等显著区分特征者，寻找文字点画间的差异

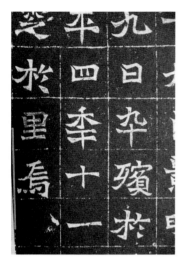

图 4-30

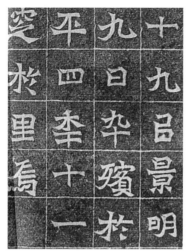

图 4-31

反而事倍功半，费时费力，笔者常将审视的对象从拓片字口的白处，转到字口之间的黑处。举例来说，若校对一个"田"字，仅看三横、三竖时难以发现其中的异同，换个角度，比对"田"字内四个小口，即拓片上四个小黑块，从黑块的形状、大小来寻找差别就相对简单而易行，因为即便良工翻刻，亦往往顾得了内部，顾不了外部，此时运用"字口内外"鉴定的方法就能起到关键的作用。例如北魏《杨范墓志》，"窆於里焉"之"里"字，"永平四年"之"四"字，均可采用字口内外黑白互看的方法来区分翻刻本与原刻本的异同。（图4-30 原石本，图4-31 翻刻本）

此处需要补充的是，在运用"字口内外"鉴定方法时，若发现两者有异同，一定要分辨这种异同是刊刻造成的，还是传拓造成的。在校勘不同拓本时，一定要学会区分是因拓工手拓不同、用墨浓淡不同、纸张粗细不同、装裱字口舒展程度不同等等造成的"正常偏差"，还是因翻刻造成的"异常差别"。区分碑帖字口的差异，是碑帖鉴定最基础的基本功，能过这一关，此后的碑帖鉴藏道路就基本没有拦路虎了。

八　碑石边角

碑石在搬运、移立时最易损伤者便是碑石之四角，若稍不注意，或搬放随意，便会磕碰四角，这一特点亦可利用来校碑、鉴碑。运用此法最典型案例莫过于鉴定《曹全碑》明代最初拓本。此碑明万历初年在陕西郃阳莘里村出土，刚出土时碑石还未运入城内，此时

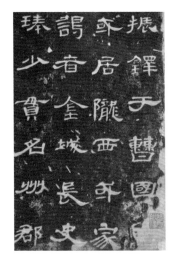 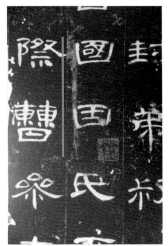

图 4-32　　　　　　　　　　　图 4-33

图 4-34　　　　　　　　　　　图 4-35

之初拓本可称为"城外本"，极罕见。不久碑石移置郜阳城内孔庙时，不慎磕碰掉碑石之右下小角，碑文首行最末一字"因"字右下损泐。（图 4-32）故初拓本又被称为"因字不损本"，所见有沈树镛题跋本，现藏上海博物馆。（图 4-33）

再如隋《宁赞碑》，清道光六年（1826）七月在广东钦州城东石狗坪出土，唯缺左下一角，移入城武庙后殿西廊壁间。清宣统元年（1909）钦州知州郑荣又访得左下角缺石，共得"习""泉""城""将""徒"五字。故拓本可分"早期缺角本"和"晚期有角本"两种，彼此间泾渭分明。（图 4-34、图 4-35）

基于碑石有无缺角可以推断拓片年代早晚，狡猾的碑贾也利用缺角现象来造假售假，最经典的案例非《爨宝子碑》莫属。乾隆四十三年（1778），此碑在南宁城南扬旗田出土，重新树立时在碑文末行"太（大）亨四年岁在乙巳四月上恂立"之左侧刊刻"大清乾隆戊戌（1778）岁秋九月下旬衆士者復樹"题记一行，其后不知何故又将重立碑石题记铲除。咸丰二年（1852）七月，碑石迁移到曲靖武侯祠，在碑文末行之下方，又刊刻咸丰二年邓尔恒题跋隶书小字六行。

相传初拓本碑石完好，稍后左下角缺失一角。上海图书馆藏有两张整幅"初拓本"，二十世纪五六十年代曾定为"乾嘉初拓本"，或称为"玉字不损本"，旧标签定价为100元，可谓当时的高价，这一价格已经超过《石鼓文》的"氐鲜五字未损本"，可见当时就被定为善本。初观之，碑文末行之下方也未见咸丰二年邓尔恒题刻，碑下截不缺角，题名末行"威仪王"下，却存有"玉"字，故一度被视为初拓善本。（图4-36）但是，谛视之，碑文末行"太（大）亨四年岁在乙巳四月"之"乙"字左侧，隐约可见"岁"字痕迹，此"岁"字，就是被铲除后的"大清乾隆戊戌岁秋九月下旬衆者復樹"之残馀"岁"字。2014年末，碑帖市场上出现一整幅拓片，"大清乾隆戊戌岁秋九月下旬衆者復樹"一行字字清晰，但"威仪王"下已泐去一角，未见所谓的"玉"字。（图4-37）据此可知，"乾隆戊戌题刻"

图4-36

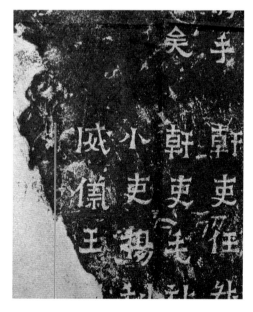

图4-37

的铲除本，绝无再有"玉字不损"之可能。因此，馆藏两张所谓不缺角的"玉字不损本"必然是后人伪造的。再回看历年经眼的公私所藏《爨宝子碑》"玉字不损本"都是清末民初拓本伪充的，世间或许根本没有不缺角的《爨宝子碑》。

九 考据点

考据点是碑帖鉴定的主要手段，依据校勘碑石各个历史时期传拓下来拓片的异同来辨别碑石版本的优劣，将其中最明显的、一目了然的异同点归纳总结成为考据点。考据点的使用，是鉴定碑帖区别于鉴别书画、古籍等其他文物门类的最显著地方。

碑帖自从刊刻后，历经岁月的洗礼，存字一般会越来越少，字口会越来越浅，笔画会越来越瘦，石花会越来越多、越来越大，裂纹也会越来越长、越来越粗，等等。这是碑帖刻石自身的"生命规律"，鉴藏者正是利用这条规律来寻找碑帖拓本的"考据点"。

寻找"考据点"，首先要具备大量碑帖拓本的实物条件，其次，大量拓本还要有早、中、晚各个时期传拓时间的跨度。有了以上两个条件就可以开展"考据点"的寻找工作，一般而言，野外碑刻，日晒雨淋，版本差异点很多，十分容易寻找考据点，而那些石质坚硬且保存条件良好的碑刻，其版本差异点较少，需要耐心寻觅。

考据点的寻找，不能好大喜功，不是越多越好，蠢笨的人喜欢罗列一大堆版本差异点，聪明的人则仅仅挑选其中一二处或三五处最具代表性的差异点，便能准确区分传拓的早晚。所以说，考据点既要"一目了然"，又要"一招制敌"，还要"点到为止"。

"考据点"还要经得起各种时期拓本的反复验证，有些版本差异点，可能不是真实的差异，而是传拓手法的不同，造成的笔画的漏拓或失拓。经过反复大量的拓本验证后的版本差异点才是真正的"考据点"。

明清以后，历代收藏者中的有心人开始收集并记录各个历史时期拓片存在的特点，后人从中归纳出最简便易行的区分方法，一般挑选碑刻中变化较大的文字或点画，作为"考据点"来比较与描述，例如某碑第几行第几字，宋代如何、明代如何、清初如何、乾嘉如何、道咸如何、清末民初如何等等，一系列相关考据点的组合，就能划分出碑帖传拓时间早晚的"标准线"。许多考据点和标准线已经约定俗成，成为碑帖交易双方定价、评判的主要依据。"考据点"一旦形成，就会被广泛接受和使用，成为铁定的判断依据，只有人会怀疑专家学者的鉴定意见，没有人会挑战考据点的真实有效。

前人判定的碑帖宋拓本、明拓本、清拓本，虽然未必绝对地正确和科学，但考据点的异同是真实存在的，其指向的拓制时间的先后次序亦是明确无误的。因此，考据点是后人

鉴定碑帖的最常用、最有效、最可行的手段，这点是毫无疑义的。

通过考据点来开展鉴定，既是碑帖鉴定不同于书画鉴定的地方，也是较书画鉴定更具客观性的优势所在。书画鉴定在纸墨、印章的基础上还必须运用书画作者的艺术风格或称艺术手法（笔法、墨法、章法、书法等）进行判断，定出或"赝品"、或"高仿"、或"早年作品"、或"中年作品"、或"晚年作品"、或"应酬作品"的结论，而且一个书画鉴定家的研究范围绝不仅限于某一个朝代的某一个作者，还要面对历代形形色色的作者与作品，其判断主观性远高于碑帖鉴定。

试想，当我们看到一张自己二三十年前书写的书信、笔记、字画等，自己也会有陌生感，连自己的作品都难以判断，更何况要分辨数十上百年前的高仿品？相信五百多年前的董其昌对此也必定同样地束手无策，那么五百年后的当代董其昌研究者们要替董老做主，又谈何容易。再者，一些较少看到艺术品原件的"鉴定家"，赝品看多了，便会出现"假作真时真亦假"的情况。因此在书画鉴定中，一些作品真伪的争论会持续数百年乃至上千年。

可以这么说，书画鉴定"难度"高于碑帖鉴定，但是碑帖鉴定"风险"高于书画鉴定。难度高是因为我们遇到模棱两可的作品时，无法起问古代书画作者。碑帖则不同，我们可以向原石"探出"消息，即便原石已毁，它还有历朝历代的无数"孪生兄弟"（不同时期的拓片），各种原石拓片可供"DNA鉴定"（笔画、石花、裂纹、石质纹理等等都可看成碑帖的"DNA"）。风险高是因为我们不可能收集到、看到或记住所有的"DNA"样本，而且到手的样本还可能是伪造的，在没有比较的情况下，在短时间内非要做出判断的情况下，或是自以为"捡漏"的冲动情况下，极易误判。

碑帖鉴定一旦做出错误的结论，很少会像疑难书画鉴定那样争论上百年，碑帖鉴定黑的就是黑的，永远白不了，因为原件的"DNA"是唯一性的，一旦被发现是"假的""次的"，不用辩白，不会有"翻案"可能。因此，碑帖又被冠名为"黑老虎"，而书画才是更狡猾的"笑面虎"。

有关碑帖考据点的常用工具书，有方若《校碑随笔》、王壮弘《增补校碑随笔》、张彦生《善本碑帖录》和马子云《石刻见闻录》等。清末民初，方若最早给名碑名拓归纳总结出被金石界广泛遵循的"考据点"，王、张、马等前辈均在方若的校碑基础上加以增广，许多案例又成定论，不少"考据点"还被追加为范例，在碑帖鉴定实践中已经被广泛采纳。

宋代金石学兴起之后，传拓和收藏碑帖成为中国古代一种特有的文化现象，明清两代善本碑帖亦成为重要的文物收藏品，但是，方若之前的古人，从来没有系统地整理、归纳过历代名碑的考据点，这是为什么呢？因为古人没有条件掌握大量碑帖善本和普本来做系统比对，只到晚清摄影术发明，碑帖影印本推广之后，大量的碑帖善本才得以影印出版。

时代造就了方若，此时具备了编撰《校碑随笔》的物质条件，而方若应该算是最早系统整理碑刻考据点的开创性人物，是他的《校碑随笔》制定了碑帖收藏、鉴定、交易的游戏规则。如今回看编撰《校碑随笔》的年代，应该就是碑帖收藏最兴旺的时代。

图 4-38

张彦生先生是碑帖鉴定界的传奇人物，早在1915年就在北京琉璃厂隶古斋做学徒，学习收售碑帖，1931年开设庆云堂经营碑帖。他生活在改朝换代和兵荒马乱的年代，也是善本碑帖收藏频繁换手的年代，时代让他有条件在短短数十年间经手了过去几代人都无法梦见的大量善本。《善本碑帖录》一书，涵盖了张氏一生经手的碑帖善本，其著录的善本碑帖数量之多、质量之精，可谓空前绝后，书中所载的名碑、名帖拓本至今大多还保存在国内外各大博物馆、图书馆，民间碑帖收藏也往往以《善本碑帖录》著录者为争相追逐的目标。

马子云原是张彦生庆云堂的伙计，擅长传拓金石，新中国成立后入职故宫博物院，以传拓《虢季子白盘》全形拓而闻名一时。他也是张彦生同时代的碑帖鉴定界的重要人物，所著《石刻见闻录》收录了大量北京故宫博物院的善本碑帖和马氏校碑心得，值得参考借鉴。

王壮弘是碑帖鉴定界承上启下的关键人物，二十世纪五六十年代在上海朵云轩从事碑帖鉴定收购工作。他处在改天换地的新时代，在推进文物国有化的大背景下，华东六省碑帖铺的民间收藏统统集中到了上海朵云轩，他得以充分利用朵云轩藏品，并将之与民国碑帖影印本进行对比。同时他又吸取了罗振玉、张彦生、戚叔玉、翁闿运等前辈的碑帖鉴定经验，接力了方若的《校碑随笔》工作，完成了《增补校碑随笔》，这是一本最为实用的碑帖鉴定工具书。

但是，上述前辈关于考据点记录的著作的写作时间最晚者也在二十世纪五六十年代，各种碑帖经眼后，当时无条件拍摄或复印保留文件，只能依靠笔记或卡片形式著录。若干年后整理文稿时，由于离开碑帖原件又无对照图片资料，编著的困难可想而知。缺少对照图片，除了对编纂校碑书籍造成困难之外，还给广大碑帖研究者和收藏者带来阅读与研究的困难。碑刻考据点从完好到稍损再到大损，最终全泐，是一个渐变过程，石花的连与非连，或似连还断，很难言表。如汉碑或摩崖文字的完整与损泐和后朝墓志与碑版的完整与损泐，

是不可相提并论的。掌握其中的"度"需要大量的碑帖拓本图片进行比较，否则不是"囫囵吞枣"就是"张冠李戴"。

校碑如断陈年旧案，前人的校碑随笔如同"当年现场的目击证词"，有真有假，有正有偏，有繁有简，需要逻辑推理，更需要整合各家之说，增简删繁；碑帖图片资料就好比是"当年现场的遗留物证"，直观、正确、可信且无可替代。因此，碑帖鉴定类工具书图文并茂的需求尤为迫切。进入二十一世纪，随着数码时代的到来，数码相机和电脑的普及，为图片拍摄、编辑、检索创造了便利条件，笔者是最早利用数码科技来搜集、拍摄、整理、编辑碑帖鉴定资料的一代人，历时八年终于完成《中国碑拓鉴别图典》编撰和出版工作。（图4-38）《图典》选取历代名碑三百馀种，总结并整合前人校碑经验，删繁增简，结合实际校碑体会，提纲挈领，并配以历代碑拓考据点图片二千三百馀幅，尝试着开创一个"图典"校碑的新阶段。

第五章 | 碑帖作伪手段与防范策略

　　传统碑帖作伪手段最常见者有三：其一将翻刻本冒充原刻本，因翻刻本是后人复制品，故毫无文物价值可言；其二是将后期拓本冒充早期拓本，主要是明拓本充作宋拓本，清拓本冒充明拓本；其三是假冒名家题跋，一般配合以上两种作伪手段同时出现。当然，其他还有用影印本、翻模本、电脑喷绘打印本等冒充原石拓本，这些作伪手段是近百年或近几年出现的，已经不属于传统碑帖作伪手段的讨论范围，将另案讨论。

　　碑帖的鉴定对象虽然是拓本，但我们关注的对象绝不仅限于碑帖的拓片纸本，还必须将碑帖的刻石纳入研究范围，了解刻石的信息越多，就越便于拓本的鉴定，诸如刻石的年月和地点，出土的时间和地点，刻石断裂或缺角的大致年代，摩崖刻石在山崖、洞窟、石壁的位置关系，重要考据点在刻石的大致位置，刻石的递藏与保存现状等等信息都要留意收集。

　　为什么要了解这些刻石信息呢？因为我们碑帖鉴定时遇到的对手是碑贾，碑贾或亲往或雇人前往碑刻实地椎拓，一般对碑刻原石较为了解，鉴赏者如果对碑刻情况漠不关心，那么在鉴定对决之初，在知己知彼方面就已经先输了一局。故明清碑帖收藏研究者大多重视实地访碑活动，既是对名碑名帖的朝圣和瞻仰，又能了解碑刻的具体信息，诸如石质如何，刊刻刀法如何，石面的平整度如何，石花产生的具体原因，裂纹线上损字的实际情况，碑阴、碑侧的刊刻内容，等等。访碑同时，还可观摩各地碑帖工匠椎拓的工具、纸张以及拓碑手法等等，通过勘测原石来加深对拓片的认知。简而言之，碑刻原石特征在碑帖拓本鉴定中

的作用，就好比是打下了对付碑贾作伪最好的"预防针"。

　　除了对原石的考察关注外，有条件的话，还要深入碑帖装裱店，向碑帖装裱工匠请教，观摩碑帖拓本和卷轴的装裱全过程，这种体验不是为了自己学会装裱技术，而是为了去了解各种碑帖装潢样式的制作过程、手法难易以及良莠评判标准。日后遇见碑帖善本，就可通过装裱手段的精粗难易信息来印证自己的鉴定判断，因为旧时碑帖装裱必定与其版本身份相匹配，善本必精装，裱工必上乘，普本则普装，用工多简约。作伪者为了控制成本投入，其装裱的用工和用料亦必然存在多种瑕疵和问题。

　　本章就将碑帖作伪的手段分成椎拓之前的作伪、椎拓之后的作伪、装裱阶段的作伪三部分来讲，第一部分就是揭示针对刻石的作伪手法，第二、三部分才是拓本本身的作伪手段。

　　了解作伪手法，是制定防范策略的第一步。其实任何文物的鉴定都无玄机可言，说到底就是要求"见多识广"，对作伪手法的全面了解，对作伪心理的正确揣摩，对碑帖原件和善本佳拓的特征了然于心。这就好比我们对熟悉的人，只要遥看其背影，或是远处传来一声咳嗽，便知来人是谁，若是陌生路人，即便迎面走过，亦会印象模糊。明白此理，就能知晓善鉴者是如何练成的。

一　椎拓之前的作伪

　　椎拓之前的作伪手段主要有翻刻、伪刻和镶嵌补刻等，其作伪对象并不在拓片之上，而在碑石、帖石之上，是通过伪造刻石的细部或全部来达到牟利的手段。

翻刻与伪刻

　　如实地椎拓原碑、原刻，将石花、石裂纹等所有残损情况客观完整地反映在拓片之上，叫作"拓碑"。但原碑、原刻各有其主，或公藏，或私藏，外人难以椎拓，碑贾为了牟利，避开原碑、原刻，依据原刻的拓片另行翻刻一块。此法如同古人刻帖，即选用较为透明的宣纸（或用油素纸）覆盖在原刻拓片的文字上，用钩线笔作单钩碑字一遍（类同于描摹空心字），取得单钩本后，再将单钩本置于窗前，映着阳光，在单钩本的背面再用朱砂笔单钩（描摹空心字）一遍。（图5-1）朱砂只能调水不能调胶，正面、反面两次单钩，一面墨笔，一面朱笔，合称为"双钩"。"双钩"这个词就是这么来的，我们今天书法爱好者所说的"双钩"其实只是一次"单钩"而已。

　　取得双钩本，是翻刻的第一步。然后要选取一块与原碑同等大小的石材，先打磨平整碑面，然后在碑面上涂浓墨，行话叫"做黑"，其目的就是便于刊刻，在刻字时形成色泽

反差。再在"做黑"后的碑石上涂蜡一层，行内叫"烫蜡"，用熨斗将蜡烛油烫开并均匀平铺于碑面。再后，将"双钩本"背面（朱砂一面）覆盖在烫蜡的碑面上，再用木锤隔一层毡布敲打双钩文字部分。由于石面有一层极薄的蜡油，"双钩本"背后的朱砂"单钩"空心文字就很容易地粘黏到石面之上，因为双钩的朱砂是调水而成，一旦遇到石面"烫蜡"就能十分容易地粘黏到石面上，如若朱砂调胶便无法粘黏到石面。取下"双钩本"，碑面就留下一幅单钩的朱砂空心字覆盖其上。这道工序叫"钉朱"，顾名思义，是将朱笔的空心字固定到石面上。（图5-2）最后，再在碑石上涂刷一层明矾水，起到保护固定朱砂粉末的作用，以免刊刻过程中碰擦掉落而褪色。在如此"双钩上石"的基础上就能刻出近乎乱真的"翻刻碑版"来，此法也是江南刻帖的最常用手法。

图 5-1

图 5-2

接下来就轮到刻工出场了，先来谈谈刻工的工具——刻刀，一般多用白钢刀，单刃平口刀，其形状不同于双刃的篆刻刻字刀，刀的大小依所刻文字的大小而变化。刻帖的刻法当然亦不同于印章的刻法，刻印是靠指力和腕力推刀而入，刻帖则不然，由于帖石硬度远高于印石，故需要藉助一块小钢板，其形状类同于"铜戒尺"，刻帖的走刀方式，就是借助于钢板不断敲击刻刀尾部，叮叮当、叮叮当地一点一点推进，由刀口下无数点的推进来组成线条和笔画。刊刻的路径，一如书写者的笔顺，这就要求刻帖者要粗通书法的笔顺、笔意，明白点画的起止、笔尖提按的轻重、笔锋的出入方向、笔触的行止等等。

刻帖的最高境界是要求能够"用刀如笔"，为了达到"用刀如笔"的效果，刻工与帖石的位置亦十分讲究，为了使刀锋与笔锋两者天衣无缝，刻工就应坐在刻石的左上角，而不同于书写者坐在纸张的右下角，这样一刀下去，入刀处尖细，止刀处粗壮，刀锋才能与笔锋暗合，笔法的精微就这样诞生于刻工的刀尖之下。

清末民初，尊碑卑帖风行，碑帖收藏云起，翻刻作伪就大量出现。帖贾翻刻亦讲效益，汉唐巨碑鲜有人问津，因其露天耸立，风吹雨打，石花自然，旧气极难仿造。因此，六朝墓志就成为帖贾翻刻的首选，以其深埋墓圹，未经风雨，出土时亦宛如新刻。墓志中尤以北魏刻石树大招风，魏刻系出民间，以刀笔称世，势出自然，拙朴为贵，得无法之法。因其刀法较易模仿，故河南、陕西等地每出土一块，就遭翻刻一块，势如燎原，有时一块著名墓志竟有七八种翻刻出现，当时的翻刻品种之多、质量之精，在中国石刻史上可谓空前绝后。

此类翻刻，内容真实无疑，字体狡猾逼真，愈发"妖气"冲天，假作真时真亦假，欲觅北魏墓志原刻，须在翻刻堆中沙里淘金。普通书法爱好者、碑帖收藏者又不可能针对同一墓志去收藏几份不同版本，缺乏版本比较的条件，如此收藏势必盲目。值得庆幸的是，翻刻终可辨别，缘于原刻和原拓的存在，两相对照，不攻自破。

更有甚者，故意绕过原刻、原拓伪造碑刻，或凭空妄作，或照抄史书，字体或自为，或假借他碑，行内称之为"伪刻"。伪刻主要集中在汉魏六朝，因其在史料、书法、体例

图 5-3

等方面或多或少存有破绽，较易被识破，故传世流通量反倒不大，作为反面教材，收藏一二，未尝不可。伪刻中最为典型的案例是汉《朱博残碑》，此碑隶书十行，行三至五字不等。首行存有"惟汉河"三字，旧时曾定为西汉刻石。相传石在清光绪元年（1875）山东青州东武县旧城出土，归诸城尹彭寿（实为其伪造），尹氏因名其堂为"博石堂"，刻石今在山东济南市博物馆。（图5-3）此碑一度真伪难辨，就连清代碑帖鉴定大家方若亦打眼上当，方若云："审书法，由篆入隶之过脉。碑云'惟汉河'，其为西汉河平年乎？有人疑伪，盖未见石耳。"汉碑重刻和伪刻，最难在石花，盖人工难敌天工，故一见石花真伪立辨，然此碑镌刻手段高明，石花较为自然，让不少金石家打眼。方若可谓上当不浅，还责怪他人未见原石。见过拓片又见过原石的张彦生曾云："曾见尹氏拓本，有尹氏刻跋，但石泐纹很多，石花不是发于自然，似伪做石花，很难信其为汉石，因未见原石，故不能确定其真伪。后见延古斋古玩店由山东运来朱博残碑石，厚尺馀，细看其石花，有明显凿痕，更定其为伪造。"罗振玉《石交录》中载："近人于古刻往往是非倒置，如《朱博残碑》乃尹竹年广文所伪造，广文晚年也不讳言。余曾以书质广文，复书谓：'少年戏为之。'不图当世金石家竟不辨为叶公之龙也。"此碑经罗振玉、张彦生考订后，遂真相大白。《朱博残碑》虽属伪刻，然足以乱真，故知名度较高，亦属校碑一例，初拓本多见有尹彭寿题记藏印。另，尹彭寿还伪造了北周宣政元年（578）之《时珍墓志》，亦真伪难辨。

镶嵌补刻

上文所述"翻刻""伪刻"属于再造新碑，另一种在原有碑石上做伪的手段是"镶嵌补刻"，它就属于"修补"旧碑范畴，当然这是带引号的修补，并非出于修复文物为目的，而是为了获得伪造效果的拓本。

大家知道碑帖的价值是根据拓本的拓制年代来设定的，拓制年代又是依据碑石的"考据点"来推定的，因此只要在"考据点"上做手脚，就能将新拓冒充旧拓、古拓了。碑帖"考据点"一般在碑文碑字上、裂纹线上、石花上，假若碑面完好，碑字无损，当然就是古碑原貌了。碑贾想出"镶嵌法"，采用石蜡、油灰、松香等多种可塑材料，涂描添加在碑石的石花、断裂纹上，使之呈现未损状或未断状，若石花、裂纹上有碑字或碑字点画，就再依据旧拓、古拓的碑字，双钩补刻，此类作伪法就称之为"镶嵌补刻"。

此种作伪方法极为隐蔽，因为碑帖拓本的鉴定，均是"纸上谈兵"，只看拓片，不看原石的，"镶嵌补刻"的拓片，其作伪考据点上的局部纸墨特征与原碑拓本几乎完全一致，给鉴定辨伪制造了不小的难度。好在"镶嵌补刻"作伪的碑帖传世数量有限，因为碑刻原产地的拓工，一般文化水平有限，大多不懂"镶嵌补刻"，即便知道此法，也无能力去补

图 5-4

图 5-5

刻缺字，而懂得"镶嵌补刻"的碑贾或文人墨客，极少亲赴原碑原址，无法实地指导或上手操作。

但是，假的永远是假的，再高超的"镶嵌补刻"亦百密一疏，只要勤于动脑，善于观察，还是能发现其中的"马脚"的。此处举一些典型案例，比如《曹全碑》，相传刚出土还未运入城内时所拓者称"城外本"，极罕见，后来碑石移置郃阳城内孔庙时，不慎碰掉碑之右下小角，首行最末一字"因"字右下损泐，故初拓本又称"因字不损本"。上海博物馆藏沈树镛题跋本，"因"字不损，十九行"贡王庭"之"王"字完好，确系"因字不损本"。（图 5-4）又见蒋祖诒旧藏本（2007 年文物出版社影印），亦称作"因字不损本"，但"因"字口框右竖画呆板，与全本其他点画线条不类，"因"字四周还可看到明显的镶嵌泥灰的刮擦痕迹。（图 5-5）其次，蒋祖诒旧藏本十九行"贡王庭"之"王"字已损，十八行"临槐里"之"临"字右下亦不净洁，更可旁证其并非真正的"因字不损本"，正是"镶嵌补刻本"。

又如《爨宝子碑》下截题名末行"威仪王"下断缺一角，曾见"威仪王"下一角完好，

且多出一"玉"字者，被称为"玉字不损本"（参见图4-36），此类拓本全部都是嵌蜡填补的。遇见此类"玉"字拓本，可以参照已经断缺的拓本（参见图4-37），在"玉字不损本"上确定断裂位置，重点放在观察裂纹线，而不是"玉"字本身，定会发现其中暗藏的"镶嵌补字"玄机。

再如上海图书馆所藏《石鼓文》陶祖光藏本，钤有沈树镛、陶度、赵之谦印章，此本初看似清初拓本，可称"氐鲜五字未损本"，即第二鼓第四行"氐鲜"、第五行"鱄又"、第六行"之"五字尚存。（图5-6）但与"五字已损本"（图5-7）仔细比较，此本"氐鲜"两字上断痕隐约可见，断痕下五字部分石面质地纹理与全本石面不类，明显属于"镶嵌补刻"者。再看此本第四鼓末行"允"字右侧上下两块石花已经串连合并，因为"允"字石花是在光绪十一年以后才串连的，所以就能确定此本是用清末民初拓本来伪充清初"氐鲜五字未损本"。

图 5-6

图 5-7

《石鼓文》此类五字造假情况极多，在整幅拓片中较易辨认，在剪裱本中更需要特别防范。笔者怀疑作伪者可能是单独翻刻五字不损的小石，再补拓到晚清民国拓本的五字残损处，类似刻板套印一般。其实，真正清初传拓的"氐鲜五字未损本"传世较少，二十世纪五六十年代标价都在七八十元以上，属于高价善本。顺便指出，《石鼓文》可以通过第四鼓"允"字的残损扩张情况来判断拓本先后，上下石花面积不断扩大并最终串连合并，类似此种用同一个字的考据点变化，就能鉴别古今不同时期传世拓本先后的案例，还是较

图 5-8

为少见的。（图 5-8）

　　"镶嵌补刻"之拓本，作伪者往往顾头不顾脚，镶补了早期考据点，却大多忽视后期考据点，只要鉴藏者通盘综合验看，不难发现其中之蹊跷。

　　此外，"镶蜡法"除了填补伪作文字外，还有一种特例，就是反将清晰的碑字给涂抹去。当然此种被涂去的碑字，不是原有碑文，而是后代的观款和题刻。碑贾、收藏者均讨厌拓本上有后人题刻，因为一块汉唐碑刻拓本，若有乾隆时期官员士绅题刻，就必然是乾隆以后拓本，若出现道光题刻，就必然是道光以后拓。后人题刻的时间，就是拓本传拓时间的上限，观察后人题刻的漫漶、残损情况还能进一步推断传拓的早晚，故碑贾和作伪者对后人的题刻避之不及。

　　例如《苏慈墓志》，又名《苏孝慈墓志》，隋仁寿三年（603）三月七日葬。墓志在陕西蒲城出土，清光绪十四年（1888）知县张荣升刻跋于第二十一行"文曰"下，不久张

图 5-9　　　　　　　　　　图 5-10　　　　　　　　　　图 5-11

知县的题刻就被其继任者凿去。故此墓志拓本可分无跋、有跋、凿跋、伪无跋四种。初出土拓本称"无跋本"。（图5-9）整纸拓本极易辨认有无跋刻，若遇见剪裁裱本，则可校验第二十一行"曰"字下一字格中有无芝麻大小的三小白点。因为后人凿跋时，连同此三个小白点一起凿去，故见"曰"字下有三小白点，且其下整行界格线清晰可见者，就是真正的"无跋初拓本"，不过此碑初拓本较为常见。"刻跋本"指已经刻有光绪十四年（1888）知县张荣升跋，此时"曰"下三小白点尚在，位于跋刻"光绪"二字间。（图5-10）传世"刻跋本"数量反较"初拓无跋本"要少，因为"刻跋本"大多遭到碑贾"镶蜡涂描"。其后之"凿跋本"，跋文连同二十一行"曰"字下小白点一起凿去，凿痕明显，所见裱本后多附光绪乙丑夏初彭洵草书题刻，彭洵为张荣升继任者，故彭氏可能就是凿去张跋者。常见有将"凿跋本"再嵌蜡，且补刻界格线，伪充"无跋本"，然三个小白点不见，原有题刻处之界格线模糊，或凿跋处的拓本墨色尚存有色差，均系"伪无跋本"。（图5-11）

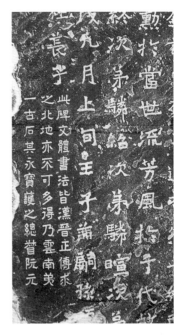

图 5-12

　　《苏慈墓志》的界格线成为辨别题刻镶蜡与否的一个好抓手，读者不禁要问若碑刻无界格者该如何鉴别呢？再教大家一个方法。例如《爨龙颜碑》，南朝宋大明二年（458）

九月十一日刻立，碑文二十三、二十四行下留有道光六年（1826）阮元隶书题刻三行（图5-12），道光十二年（1832）在碑第十九行至第二十二行下方空隙处增刻邱均恩楷书题跋六行，光绪二十八年（1902）在邱氏题跋正下方又添刻杨佩题跋六行。此碑三处跋均无界格线，又常有镶蜡作伪者，如何处置？只要拿一张真正的初拓无跋本，观看比较两者题跋处的石质纹理，若是真正无跋本，拓片上呈现的纹理应该类同，是碑石固有纹理；反之，镶蜡作伪拓本，纹理则五花八门，非石质固有纹理，乃镶蜡刮擦痕迹也。

二 椎拓之后的作伪

涂描

若不能对原碑做手脚，碑贾拿到拓本后，将新拓冒充旧拓的最常见办法就是涂描作伪。

涂描位置必然在考据点上，将缺失、残损的笔画重新勾画涂描出来，用笔墨涂描来掩盖石花。因此凡是遇见考据点上不洁净，宁可将其判为伪本，亦不可存有侥幸，将其升格为旧拓或古拓。涂描有多种方法，有用毛笔蘸墨涂描者，有用毛笔蘸墨点皴若画家之层层点染者，亦有扎出微小扑包进行椎拓者。

但不管使用何种作伪手段，涂描还是容易被发现的。学习书法的朋友多有这样的体验，一幅字写完，若再要改动笔画的话，势必会有色差和改动痕迹。如何改动才能不见色差呢？只有在一笔刚写定，纸墨尚未干时改涂，才会不露痕迹。拓本当然做不到这点，即便刚从石碑上揭下，用原扑包上的原墨亦无法做到没有色差，更何况数年、数十年后之涂墨。区分有无涂描的最好方法就是熟悉考据点，并将考据点所在的地方，置于自然光下反复倾侧观看，若存有色差即可判定是涂描作伪。

此处顺便指出，过去近百年的前辈校碑所参照的底本有不少是晚清民国的影印本，或金属版、石印版、胶版等等，此种出版影印物由于当时印刷条件限制，印刷质量较低，碑帖拓本上有无涂描在这类出版物上是无法反映出来的，因此前辈鉴定专家所提及的某些传世善拓，例如提到某笔、某字不损，其实原本就可能是涂描物，此乃未见拓本原件仅见出版物而导致的误判，所以我们要历史地、全面地看待前人的研究成果。

涂描一般是涂画出缺损笔画或文字，再就是涂去裂缝、断痕、石花等，一句话，就是要将坏的、假的样式涂描成好的、真的样式。但亦有特例，竟然会将真的、好的点画涂描成假的、坏的点画。例如四欧堂藏原刻原拓海内孤本《化度寺塔铭》，吴湖帆将"四欧堂本"与"敦煌本"比较后，发现这两本根本就不是同一版本，其首行第一个"化"字的"匕"

部之撇画穿过浮鹅钩（图
5-13），然而"敦煌本"
则明显不穿（图5-14），
这是"四欧堂本"与"敦
煌本"最显著的区别，我
们从吴湖帆民国影印本中
还能清楚看到。其实，"敦
煌本"是唐五代的翻刻本，
"四欧堂本"才是唐碑原
刻本。但遗憾的是，今天
我们看到的"四欧堂本"
原件"化"字却是同"敦
煌本"一样不穿，"化"

图 5-13

图 5-14

字穿出的撇画明显遭人涂描。（图5-15）而涂描之人不
是别人，正是吴湖帆本人，涂描的目的就是为了将"四欧
堂本"与"敦煌本"攀上亲。

　　吴湖帆当时已经看出"四欧堂本"与"敦煌本"的差
异，但慑于"敦煌本"的权威，涂改自藏本以自欺欺人，
日后发现过失，又恐露马脚，于是掩耳盗铃地在册中旁注
云："'化度'二字经前人描过，校唐拓残字有失。戊辰
（1928）元旦。""四欧堂本"从1915年随潘静淑陪嫁
到吴家，到吴湖帆影印"四欧堂本"，其间和此后都从未
易主，故此所谓"前人"就是吴湖帆本人。历代碑帖涂描
均是伪品照真品样式涂改，此乃真品参照伪品样式涂改，
可算孤例一则。

　　最后补充一点，涂描都发生在裱本或卷轴上，普通拓
片资料一般极少遇见填墨涂描。大家知道在宣纸上写字，
墨色势必会沁及宣纸背面，涂描亦然，涂描后，只要翻转
拓片，观其拓纸背面必有污损。下面就来谈谈拓本装裱时
的作伪手法。

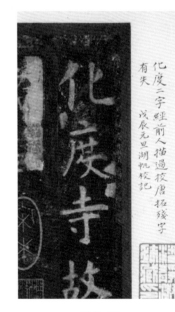

图 5-15

三 拓片装裱阶段的作伪

补文字

其实，碑帖的作伪，绝大部分都需要结合装裱手段来完成，这样才能天衣无缝地掩人耳目，因此，装裱后的碑帖裱本和卷轴才是我们碑拓鉴定研究的主体，碑帖鉴定的主要目的就是判定碑帖文物价值的高低。

装裱阶段，有将个别缺字补成完字者，有将残本补成足本者，当然装裱补字亦不全然是作伪行为，也有是出于修复目的。拓本残缺所补之本，必然不会优于原本，一般选取后拓本或近拓本来配补，这样就要不惜毁掉一张旧拓或近拓，所以也就出现用影印本来补字者。

当然，补足本收藏价值的增值，与配补本的优劣密不可分，笔者认为除非纸墨接近者，或染色做旧后纸墨接近者，可以考虑配补，其他情况多不宜配补。其实，不伤及考据点的

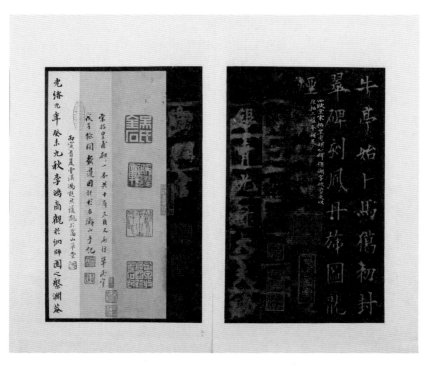

图5-16

残本，其文物价值不会缺失多少，因此，本就无需配补，更不必画蛇添足用影印本来补字。

辨别有无补字，唯有观看纸墨异同，一般不难分辨。例如《皇甫诞碑》（吴湖帆四欧堂本）为"宋拓未断本"，属北宋晚期拓本。此碑北宋时左上角一大片文字已经漫漶，或许是宋代拓工出于节约纸张的缘故，根本就没有传拓这一角的漫漶文字，抑或是旧时装潢匠将文字漫漶处裁去遗弃，仅留文字清晰者装成一册。民国十五年（1926）吴湖帆嫌其碑文字数不完整，另用清初"三监本"补入所缺之漫漶文字重新装裱，并在碑文结尾处用金粉题记注明原委，此类补字就不属于作伪行径，属于修缮举动，吴湖帆不惜剪掉一本清初"三监本"来成就《四欧宝笈》宋拓本的完整性，真乃大手笔。（图5-16）

图5-17

补点画

装裱时既然有补文字，当然亦有补点画。装裱补点画较之涂描点画技法高超许多，更富伪装性。例如，《张迁碑》"乾隆拓本"的主要标志是首行"諫"字"柬"部之下垂二笔呈"巾"字状，完好清晰，晚清拓本"柬"旁下垂二笔已漫灭，呈"十"字状。（图5-17）曾见一册费念慈藏本，初看似乾隆年间所拓"諫字本"，首行"諫"字"柬"旁下垂二笔（如"巾"字状）完好清晰，纸墨亦无异常。（图5-18）但反复仔细分辨后，结果露出马脚，其"柬"旁下垂二笔乃碑贾裁剪拼配补缀而成，其作伪手段极为高超，用原碑原拓的其他文字笔画剪裁移入，几乎天衣无缝，极难辨别。但再高超的作伪，亦难免百密一疏，此册六行末"徵拜郎中"之"拜"字看似基本完好，然"拜"字末笔右侧已有黄豆大小石花，此石花与"拜"字最末一横泐连，十二行"鱼不出渊"之"出"字右下角已泐连石花，据此可将此本判定为"道光拓本"伪充乾隆"諫字本"，若不是"拜"字、"出"字有损泐，极易误判为"諫字本"。

图5-18

图 5-19

图 5-20

除补点画外，还有补石花。有些点画与石花相连，为了冒充与石花不连，只要在这张拓片的其他地方（四周边角次要地方）剪一小块黑纸，移补入石花上，做成点画完好不连石花状。此作伪法，虽然是补石花，其实是让点画更完好，所以笔者不将其单独列出，仍将其归入"补笔画"中。

依据传统鉴碑法——参照考据点鉴别，有其方便简明之效，但它亦是双刃剑，收藏者知晓，碑贾作伪者同样知晓，真可谓"道高一尺，魔高一丈"，作伪者正是利用伪饰考据点来牟利。因此，鉴藏者遇见高古善本，不能只看几个单一考据点，一定要综合思考，上下对照，左右旁顾，既要看前期考据点，也要看后期考据点，才能确保鉴定结果的正确无误。

移字

用同一拓本的其他文字的局部点画移补到缺损的考据点上，既然有移补点画，当然更可以移补整个文字。例如，《史晨碑》明末拓本又称"秋字本"，以其十一行"臣辄依社稷，出王家穀，春秋行禮"之"秋"字未泐去而得名。（图 5-19）笔者曾见一册"秋"字完好本，初欲审定为明末拓本，然通碑观之，其他相关考据点均未能与之匹配，纸墨亦差距悬殊。细读碑文后，终于发现原碑第六行"故作春秋，以明文命"之"春秋"二字被裁出移入第十一行，欲将嘉道拓本冒充明末"秋字本"。

又见《集王圣教序》清初的已断本，用翻刻本补入其断裂处的缺字，冒充宋拓未断本。但是，移字终因字体、纸墨和文字周边的石面肌理不同，十分容易被识破，往往还会弄巧成拙，反而让拓本失去原有清白的价值。

此类移字手法看似粗劣，好像易于甄别，其实相当狡猾，碑帖收藏资深人士亦极易受骗。因为在书肆中买卖碑帖，讲究一个"快"字，在出让者、收购者、买入者三方人士中，要求收购者、买入者迅速翻看碑帖，然后貌似不假思索地做出买卖决断和讨价还价，若稍一迟疑，反复翻看比对碑帖，卖方便可能提价，故老辈碑帖鉴藏家都有快速翻看碑帖的绝活。碑贾对这些"快客"的小算盘自然心知肚明，故意将此类装裱移字本充入其中，开价又适中，此种买卖氛围下，老手亦极易走眼。

拼字

所谓"拼字"，就是作伪者在原碑原拓上找不到相同的所需移补的文字，只能将原拓文字的偏旁部首裁剪重新拼配成新字，此法难度更大，欺骗性也更强。例如《张琮碑》，唐贞观年间刻立，清乾隆初年，碑在陕西咸阳双照村出土。所见拓本只有撰文者姓名，而无书者姓名及刻石年月，所以，此碑一直不知何年所刻立，何人所书，故书法虽好，但因系无名氏所书，拓本乏人问津，一直处于默默无闻的境地。碑贾为了抬高此碑身价，就采用"拼字"作伪手段。

近年笔者就得见一册《张琮碑》王楠旧藏本，一开卷恰巧翻至碑文的末页，其上赫然存有"贞觀十一年十二月十一日，银青光禄大夫欧陽詢書"四行文字。（图5-20）此廿一字标出了明确的纪年、书者及其官职，审其书法、纸墨、拓工皆与全碑拓本并无二致。阅罢，笔者兴奋不已，以为发现一块欧阳询新碑，还可填补《张琮碑》"刻石年月不详"之憾。然而再谛视"歐陽詢"三字，均有裁切痕，亦是利用原碑碑字，集左右偏旁部首拼配而成，欧阳询之结衔"银青光禄大夫"以及刻石年月"贞觀十一年十二月十一日"等字，亦从现成的碑中正文里剪裁移来。如此手段，不得不让人叹服过去碑贾作伪手段之高超，"黑老虎"就是这样咬人的。

对于这些一二百年前的碑帖造假案例，要以历史眼光来看待。如今，经常会遇见有碑帖收藏爱好者指摘晚清、民国一些碑帖收藏家的鉴赏水平，列举了一些"打眼"案例，这些案例放在今天，或许是一目了然、易于辨别的，但是，放在清末民初，可能就是新情况、新事物，最初造假的伪装做旧手法（装裱）应该更天衣无缝，可能根本就不是我们现在看到的样子。

剪字

补字、移字和拼字属于"加字"范畴，当然亦有"减字"案例，那就是"剪字"，剪去碑文中若干文字。只不过"剪字"案例难得一见，因为绝大多数碑帖鉴定标准均以多字为贵，哪怕多一二笔亦身价陡增。

现举一个"剪字"案例。《岑植德政碑》，唐景龙二年（708）二月十五日刻，张景毓撰，释翘微楷书。碑石久佚，传世仅存项元汴旧藏孤本一册，因系海内孤本，故世人对此碑相当陌生。旧时碑贾为抬高此碑身价，故意剪去若干碑字，如首页剪去"翘微正书"字样，嫌弃释翘微的名气太小，并在剪去空白处用朱笔题记："此行尚有'率更令欧阳询书'，已蠹损，十之存一，被裱手剪去。"（图5-21）又在碑文末页剪去"景龙"二字，仅留下其后的"二年岁次戊申二月十五日"等字，并在其侧用朱笔题记："案：贞观二十二年当岁次戊申。"以上种种剪字改作与补书题记的真正目的，是要将刻碑年月推前一个甲子，欲饰之为唐贞观二十二年（648）欧阳询所书。

图5-21

还见有一种"剪字"作伪亦十分狡猾。例如，2005年笔者遇见一册《虞恭公温彦博碑》（高时丰藏本），号为"北宋拓本"，乃民国初年高时丰在歙江市肆廉价购入，居然还有王穉登、王绪鸿递藏痕迹，另有高保康、吴士鉴、高时丰、马一浮题跋。初观其字口丰盈肥满，如见李驸马本《九成宫碑》之风韵，从考据角度来看，远胜于"四欧堂本"。然此本为残本，较"四欧堂本"少二百二十三字，二十世纪五十年代，上海图书馆还将此本评为国家二级文物。此本胜过"四欧堂本"之处在于：首行"上柱国虞恭公"之"國"字完好，四行"世功開其緒著"之"開"字完好，九行"太子洗馬李綱"之"李"字"木"部完好，九行"直道正辭羽儀海内"之"辭"完好，末行"理一水逝黄陂光沉"之"黄""光"二字完好。（图 5-22、图 5-23）

图 5-22

图 5-23

笔者谛视此册，总感气韵有别，一直怀疑为翻刻，然细对字口石花，终不能决。2010 年 7 月笔者又见一册《虞恭公碑》，打开一看翻刻无疑，马上回想起六年前所见"高时丰藏本"，原来都是一路货色。"高时丰藏本"碑贾狡猾之处在于故意冒充残本，通过剪字方法，目的是将翻刻本中刊刻

呆板的文字和僵硬的石花一律剪弃，再加做旧装裱和朱笔圈点，如此"穿衣打扮"，竟然蒙混过关，骗过无数名家，还被评定为国家二级文物。看来碑帖"黑老虎"确实厉害，没有比较，没有校勘，没有众多案例分析，"黑老虎"的确是难以"驯服"的。其实，类似的翻刻本《虞恭公碑》在现今碑帖市场上还能经常看到，一眼假，但是，碑贾通过"剪字"手段来改头换面，确实狡猾。

上述剪字属于作伪行径，还有一种"剪字"或称"弃字"倒也并非出于作伪，而是属于装裱修饰范畴。

传世历代碑刻，文字最易损坏者，大多在碑之下截，即人畜容易触碰处，纵观历代碑刻拓片，绝大多数碑之下截，或文字漫漶不清，或遍布石花。当然亦有极少数碑之下截文字崭新，上截反倒漫漶者，为何会出现此类特例呢？此乃碑刻逐年下沉土埋，上截外露，人畜触碰，易于漫漶，下截土埋文字反倒得以幸免。清代金石学兴盛后，地方官员或当地文人出资将碑整体抬升，此举称之为"升碑"。升碑之后所拓之本，便出现了上截文字漫漶，下截文字崭新的现象。

过去的碑帖装裱匠凡遇见此类残损文字的碑帖，多将每行文字漫漶者剪弃，使得拓本看似文字完好，绝少漫漶，其实漫漶者多遭剪弃，其先天并无残缺，一经装裱后，反倒成为后天的残本。此类拓本往往见喜于外行或初入门的收藏者，故碑帖装裱行亦对此种"弃字装裱"习以为常。然而，但凡善本或金石名家雇人特制的碑帖，多将文字残缺者悉数保留，哪怕只有一笔，亦将其裱入册中，遇有石花或文字漫漶者，哪怕只字不存，亦将石花悉数裱入册中。如此装裱，通本看似残本，不是石花就是漫漶残字，其实反倒是真正的足本，每行原有字数依然明确，缺文亦可大体猜读之。

剪题刻

相对于剪碑字，剪题刻则更为普遍，前文"镶蜡"作伪中已经介绍了碑贾隐匿碑中后人题刻的目的，此处要介绍的是，在碑帖拓片装裱时故意剪去题刻的情况。例如《谷郎碑》，三国吴凤凰元年（272）四月刻立，碑在湖南耒阳杜甫祠。清初拓本，首行"朗字義先桂陽耒陽人"右侧有明人题刻一行"男童段回祖保寄名石□"，文字清晰。末行"勒兹名石，永光無窮"之"窮"字下见有谷氏后人题名五列，亦极清晰。清道光拓本，左右题名刻字均已凿去，凿后初拓本第十七行"哲人"左侧尚能辨出谷氏后人题名"鳳"字和"谷尚"二字。清末拓本，两侧题名均凿去不可见。碑贾在装裱时，往往会将"凿跋本"之题刻故意剪去，毁尸灭迹，意图蒙混过关冒充初拓。

又如《天发神谶碑》，三国吴天玺元年（276）八月一日刻立，碑呈圆幢形，旧断为三截，

故俗称"三段碑"，石原在江宁县学尊经阁下。清嘉庆十年（1805）三月，校官毛藻命匠刷印王氏《玉海》，不戒于火，碑石焚毁。碑石下段第一行"解解"两字下空一字距离处，刻有隶书"北平翁方纲来觀"（当为乾隆后期题刻），若见有以上题刻七字，其拓制年代之上限不会先于乾隆时期，故碑贾大多会剪去翁方纲观款题刻。上海图书馆有龚心钊旧藏本，过去一直误定为明末清初拓本，因系整幅卷轴装拓本，可以看到完整的全局，仔细观察会发现"解解"两字下隐约存有隶书"北平"二字，原来就是乾嘉拓本，如若剪去"北平"二字，重新装裱成册，那就"死无对证"了。（图5-24）

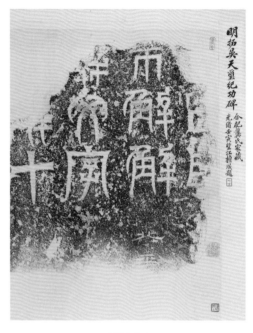

图 5-24

再如《龙山公墓志》，隋开皇二十年（600）十二月四日刻立。清咸丰九年秋（1859）在四川夔州府奉节县出土。咸丰十年（1860）吴羹梅将墓志右侧花边磨去，加刻题记两行。同治九年（1870）吕辉又在墓志首行右侧加刻题记一行。碑贾为冒充初拓本，大多将花边题刻裁去，重新装裱成册，毁灭题刻证据。（图5-25、图5-26）

以上剪题刻的案例十分普遍，举不胜举，有些是碑贾作伪，故意剪除，也有些是装裱师傅为节约成本，将题刻剪弃而不裱入册页。

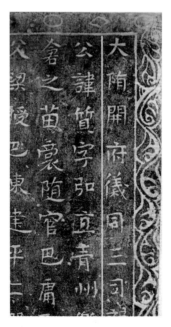

图 5-25

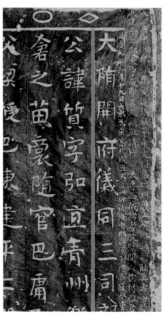

图 5-26

影印本伪充

笔者初学碑帖鉴定时，前辈告诫说，若遇善本，首先要注意防范是否是影印本冒充，笔者初不以为然，认为影印本诸如石印版、金属版、玻璃版等，均乏拓本层次感，且有油墨气，如何能冒充拓本呢？随着鉴碑工作的开展，就遇见不少影印本伪充的案例，当然多是装裱成册者，影印件一经重新剪裁、染色、做旧、挖字口等特殊处理，就能宛若一部真拓本。

十年前，笔者在上海图书馆得见一册《张猛龙碑》康有为跋本。（图5-27）此册粗看为明末拓本，属"盖魏不连本"，楠木面板有康有为题签"明拓张猛龙碑"，钤有"龙藏楼"印章，册后有民国五年（1916）康有为题跋："此碑有'冬温夏清'四字，又有'汉晋冠盖'四字，明以前拓本也。……劫夫弟其宝藏之。"

令人奇怪的是，此册通碑字口之中心线上均有类似铅笔的勾描线，最初还以为是拓本字口皱褶痕，谛视之，原来是装裱此册时，字字沿着字口的中心线作裁割挑剔，欲使印本有层次感，冒充拓本字口的皱褶效果。更为狡猾的是，册前装有碑额，碑额确为拓本而非印本。《张猛龙碑》以民国期间明拓影印本冒充拓本的，笔者历年来所见不下十数册，均剪裁重装另行染色做旧，碑文间或添加印章，或朱笔圈点，意在分散鉴定者的注意力，然

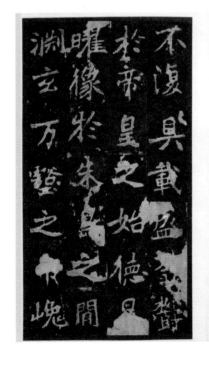
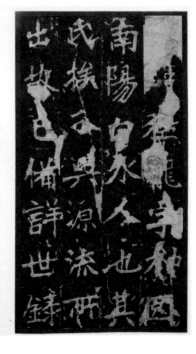

图5-27

均不若此册字字挑剖字口，煞费苦心。

再如《元智墓志》，隋大业十一年（615）八月二十四日刊刻，清嘉庆二十年（1815）在陕西咸宁出土，旧藏武进陆耀遹家，初拓本少见。咸丰十年（1860）墓志原石毁于兵火，同治六年（1867）陆彦甫（陆耀遹之孙）发现残石，石横断为上下二截，文缺十之二三，光绪二十三年（1897）恽毓嘉以重金购得，后又归张之洞。曾见初拓完石本，仅四周略损四五字，石如新刻，感觉难得善本，谛视之，亦为民国石印本重新剪裁装裱成册，充作初拓，伪装极其逼真。

伪添名人题跋

明代中后期，碑帖正式成为文物收藏品之后，部分善本碑帖开始从实用文化用品中分离出来，善本碑帖不再充当日常临摹的字帖和研读的石刻史料，进入文物珍品的收藏行列，随后开启了数百年善本碑帖的名家题跋历程，或历一代代家族传承，或经一次次频繁易手，每一次传承中，多会迎来新的鉴赏家和题跋者。

高古善本碑帖多是剪裱本，可以不断添加附页来提供名家题跋，所以善本碑帖的文化价值随着题跋的增加而不断扩充，这是碑帖收藏区别于书画、青铜器、陶瓷等其他文物收藏品的地方。碑帖自古至今的收藏历程大多可以通过题跋和收藏印记来追溯和还原，历代收藏家和题跋者提供的人文价值都一次次叠加到同一本善本碑帖之上，让它充满文化魅力。因此，碑帖成为有清一代最高雅、顶级的文物收藏品种，就是建立在这种独一无二的题跋文化属性上的。

碑帖自身的文物价值早已确定，宋拓本就是宋拓本的价值，明拓本就是明拓本的价值，这一价值相对固定，随着年代的增加而增加，不会骤变。对于每一本善本碑帖而言，其文物价值还存在着一种较快、较大的增值可能，那就是名家题跋的附加值，这一附加值取决于题跋者年代早晚以及题跋者在金石界、学术界的地位高低。有些个案中名家题跋的增值效应是巨大的，有时甚至还会超出碑帖自身的价值。因此，鉴定碑帖题跋的真伪，已经成为碑帖鉴定的一项重要环节。

碑帖题跋鉴定中，常有人会提出"剪割移跋"案例，即将早期拓本中之真跋剪裁移出，添装入后期拓本或伪劣拓本中，其实此类"真跋搬家"的情况极少出现，反倒伪跋的案例却是层出不穷。碑贾不会割爱将真跋移走，碑帖毕竟是"黑老虎"，无真跋的碑帖犹如"纸老虎"，真本缺少真跋映衬者就成为"哑老虎"，无法吆喝，怎能卖得好价钱？通常情况是，晚期普通碑帖才会请人临摹或伪仿一件题跋，这是碑帖题跋造假的惯例。

另据笔者多年的鉴定碑帖经验，高古善本碑帖极少遇见假冒名家题跋，因为碑贾深知

图 5-28

图 5-29

其中利害，不会再画蛇添足地冒险为真正的善本添加不必要的假冒名家题跋，也就是说，题跋假，碑帖必定有问题，碑帖真，题跋一般没问题。

清末民初印刷术的传入，碑帖善本影印的广泛出现，使得伪跋者水平大幅上升，文章、书法、藏印皆有所据，这才是"黑老虎"真正咬人的牙齿。例如，《化度寺塔铭》翁方纲题跋就有真伪两件，一高行款者，一低行款者，若从书法上观之，极难区分。（图5-28、图5-29）但从文句观之，真伪立判，真跋云："曾得《化度碑》一本，仅二百十九字。"伪跋云："曾得《化度碑》一本，仅九百二十字。"所见《化度寺》宋拓本多为五六百字，唯有"四欧堂本"存字最多，共九百三十馀字，故从题跋"仅"字语义上观之，原文当为"仅二百十九字"，绝然不会"仅九百二十字"。

客观地讲，碑帖题跋的真伪鉴定，相对于单纯的名家手札鉴定要容易许多。首先，我们有碑帖本身可以参考，什么档次的碑帖配什么档次的收藏家，三流碑帖绝不会留下一流名家题跋的，碑帖与收藏者、题跋者这种"门当户对"现象十分突出，只要我们对碑帖本身鉴定有了结论，其后所附题跋的情况也就了然于胸。

染色做旧

碑帖染色，原本是一种对装裱纸墨色泽古雅的追求，不一定全是为了做假。新装一册碑帖，若不染色，如新人穿新衣，终有青涩呆板之感，稍加染色加工，就可平添厚重古朴之感，如故人相见，熟悉而亲切。故对染色褒义的评价可用"仿古"一词，中性的词可用"做旧"，贬义的词则用"作伪"。

碑帖装裱，最通常的染色部位有拓片本身、帖芯四周镶边衬纸以及碑帖裱本四周书口等处。碑帖拓片一经染色，减缓了字口的黑白颜色反差，观赏更为柔和，可谓有百利而无一害。

凡是使用与调制方便且不伤碑帖纸墨的材料，都可拿来作为碑帖染色的颜料，现今最常用的染色原料有墨、红茶、各色国画颜料等等，染色的目标是仿造出拓本收藏有年的效果，追求一种"旧气"，此种旧气是反复翻阅碑帖时在自然环境中老化和氧化的结果，通常带有一种泛黄或泛红的暖色沉稳的感觉。染色就是运用染料（各种复合颜料）仿制出这一色泽效果。成功的碑帖染色，必须讲究一个"度"，颜料使用的度，观赏接受的度，能够表现出一种不露痕迹的"古雅"效果，追求人造旧气胜似自然古意的境界。

宋拓本、明拓本等早期拓本，经受长期翻阅和自然老化后出现的古旧色泽，就是我们染色仿古的追求目标。当然，再高超的装裱染色技术，也无法真正模仿出岁月留下的天然色泽。

伪造善本必须装裱染色，碑贾染色大多不在乎颜料的化学成分是否影响拓本的寿命，往往只追求眼前效果，原本的美化工作就变成了摧毁和破坏。如今我们所见的晚清民初作伪染色的碑帖，大多拓片纸墨泛白、发霉、老化、变脆，好在这些染色作伪的碑帖，不是普本就是影印本，还达不到文物的资格。

碑帖的"旧气"可以通过染色人为模仿，故碑帖鉴定若单纯从观色、观气角度着眼就极易被误导；反之，碑帖的"旧气"又是人为难以模仿的，其中有一个自然的"度"，碑贾不解其中之"度"，若违背法度的染色做旧手法，无异于投案自首的告白书，间接地为鉴藏者提供了一条破解的捷径。

图 5-30

虫蛀

碑帖拓本遭受"虫蛀"的危险远高于古籍线装书，因为碑帖拓片一经装裱，势必添加浆糊，这就为蛀虫提供了丰富的养料和舒适的温床。在温暖潮湿密闭的环境下，互相堆积的碑帖裱本或卷轴都容易滋生蛀虫。从蛀痕形态来看，碑帖拓本中的蛀虫大多体大而腰圆，往往有常见古籍线装书"蠹痕"的三四倍之粗。（图 5-30）

蛀虫大多出现在长期不翻阅的碑帖之中，从拓本内部滋生繁衍，沿着弯曲行进路径来蛀食，有的甚至亦将木质面板蛀蚀出"蠹痕"。蛀虫还极易在拓本间交互感染传播。此类蠹虫喜欢密闭而黑暗的环境，最怕见光与通风，因此，最好的防虫办法，同时也是最环保的办法，就是每隔数月或半年，挑选天晴气爽之日，逐页翻阅一过，就无虫患之忧。

古人还会在碑帖拓本中夹放烟叶或雄黄纸来防虫驱虫，此法亦远胜于今人之投放樟脑丸。笔者鉴定碑帖，最怕遇

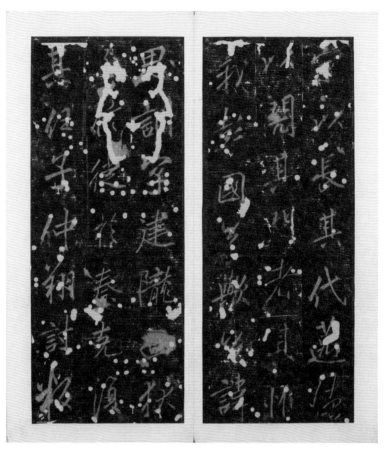

图 5-31

见"樟脑本",因读碑、赏碑、临帖本是赏心悦目之雅事,惯闻书香墨香古色古香,一旦遇上樟脑丸,赏读兴致全失,恶心反胃感顿生,在此建议藏家将碑帖善本远离樟脑丸。

南方一带,天气潮湿,碑帖容易霉变和虫蛀,虽传世善本亦有疏于保管的情况,故碑帖善本遭受虫蛀,虽不常见,亦不鲜见,有些善本全本遭受虫蛀,拓本满布"蠹痕",白点纵横,人们还给这类拓本取了个雅致的名称——"雪花本"或"夹雪本"。(图 5-31)"夹雪本"多是从严重虫蛀的旧拓本中抢救出来的,加以重新装裱,重新覆背,拓片背后的白纸反衬出白点斑斑的虫蛀痕迹。对于虫蛀痕的修复,传统方法是主张修旧如旧,不能涂墨遮盖来掩饰虫蛀痕迹。

普通碑帖鉴藏者,常常还会误认有虫蛀的拓本收藏有年,流传绵远,碑贾亦迎合此种收藏心理,往往人为"养虫",故意将完好的碑帖拓本放置于有蛀虫书籍的书箱书匣中密闭,

任其蔓延蛀咬，但又往往按捺不住，等不上数年的"真功夫"，急切取出变卖了，此类"人造虫蛀本"之"蠹痕"大多不是由内而发，而是由外而内，仅咬食了古锦面板等封面外观，册内碑文却受损不大，或完好无损。但凡遇上此类"人造虫蛀本"，其拓本就根本不值一看了，不是伪本就是后拓普本。

假若虫蛀痕迹背后有白纸衬托的，说明是虫蛀以后再重新修复装裱的，假若虫蛀痕迹穿透背纸，说明是装裱后新出现的虫蛀。据此现象，可以借用虫蛀痕迹来辅助鉴定碑帖题跋是老旧的还是后补的。老旧的题跋，虫蛀痕会伤及笔画，即便重新修复装裱也会缺失笔画，遗留虫蛀白色斑点；后补伪添的题跋，笔画完整无缺，笔墨会覆盖到虫蛀痕迹上。因此，鉴定碑帖，细心观看虫蛀痕迹，也会获得许多意外的辅助信息。

第六章 ｜ 碑帖名品鉴定案例

本章介绍一些历代名碑、名帖的重要善拓，以及校碑鉴帖的一些常见方法和手段，共分七个篇章，依次是秦汉篇、魏晋篇、南北朝篇、隋代篇、唐代篇、丛帖篇、单帖篇。由于篇幅限制，不能面面俱到，故笔者挑选一些具有典型意义的校碑案例，尽可能多地涉及碑帖鉴定的各种方法，其意不在于就事论事、以案说案，而在乎交代碑帖鉴定的针对策略、思考方法和破解手段，期待能够综合大量个案特例来揭示出碑帖鉴定的普遍规律。

一 秦汉篇

（一）石鼓文

石鼓文，春秋战国时代的秦国刻石文字，是现存最早铭刻于鼓形石体上的"史籀之迹"和四言体叙事诗，史称"刻石之祖"。

在明清两朝，世人所知的宋拓《石鼓文》仅"天一阁本"孤本一册，北宋拓，存四百二十二字，为元代赵孟頫旧藏。清乾隆年间，范氏"天一阁本"经张燕昌摹刻传拓后始为人所知，张氏摹本不久即毁，清嘉庆二年（1797）阮元重刻"天一阁本"于杭州府学（图6-1-1），嘉庆十一年（1806）阮元再刻"天一阁本"置于扬州府学。令人遗憾的是，咸丰十年（1860），范氏"天一阁本"北宋原拓毁于兵火。

正在大家普遍接受传世《石鼓文》已无宋拓本之时，就在民国初年，突然出现明代无

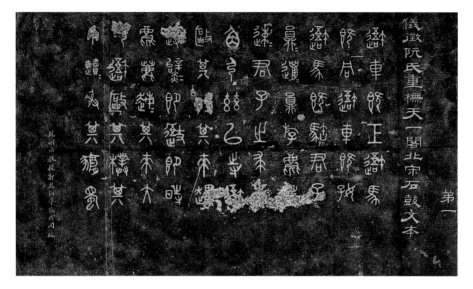

图 6-1-1

锡收藏家安国（1481—1534）"十鼓斋"旧藏北宋本十馀册，目前已知下落者尚有七册。安国藏本其中最善者有"北宋拓"三种，仿古代军兵三阵命名为"先锋本""中权本""后劲本"，其神秘处在于：竟然还有一批明代安国旧藏宋拓本存世，却未见明清两代金石家的著录信息；三四百年后的道光年间，安国后人分割家产，拆售天香堂时，在屋梁上突然发现一批安国旧藏宋拓《石鼓文》；不久后，此批宋拓本又被无锡名士沈梧（1823—1887）购去，亦秘不示人。

1918 年，安国《石鼓》之"中权本"经无锡秦文锦和秦清曾父子在上海开设的艺苑真赏社影印行世。1921 年，"先锋本""中权本""后劲本"三本经日本东京河井荃庐代理售与三井银行老板，其中"先锋本"一册售价高达四万两千元（注：有人疑为日元而非当时的大洋，即便如此也是宋拓本中的高价），而当时北宋本《九成宫》价格在六千大洋。1937 年，郭沫若先生在日本见到"先锋本""中权本""后劲本"三套照片，之后，在1939 年发表了《石鼓文研究》一书（商务印书馆出版）。至此，"日本宋拓石鼓"开始声名远播。这三本《石鼓文》现藏三井纪念美术馆，被视为日本国宝，而如此碑帖重宝流入日本，一直是国人心中的遗憾。

因宋本"天一阁石鼓"毁佚，故"日本石鼓"三种赫赫有名，二十世纪九十年代日本二玄社《原色法帖》出版，世人才得以见到"日本石鼓"的真面目，后经国内各家出版社翻印，成为世人临摹《石鼓文》的首选范本。

但是，"日本石鼓"的神话近年来忽然变成了一个笑话。2018年11月，嘉德秋拍出现安思远藏《石鼓文》，此本为潘奕隽、吴云、李启严、安思远递藏本，第二鼓第六行首字"有鰫有鲌"之"鲌"字完好，称"鲌字本"，属于元明间拓本，与国内公藏机构的明拓本一脉相承，两者的拓本风貌有着明显的上下承接关系。

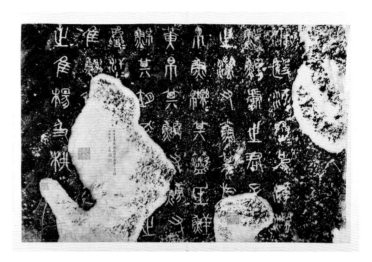

6-1-2

安思远"元明间拓本"出现后，人们势必会将它与"日本宋拓石鼓"做校勘研究，结果出现了一个匪夷所思的情况。"安思远本"第二鼓第五行"黄帛"两字左侧未见丝毫石花（图6-1-2），但是，传世宋拓"日本石鼓"三种"先锋本""中权本""后劲本"三本"黄帛"两字左侧皆有黄豆大小石花（图6-1-3、图6-1-4）。这就出现了传拓时间推导上的逻辑矛盾，"安思远本"是元明间的后期拓本，"日本石鼓"是宋

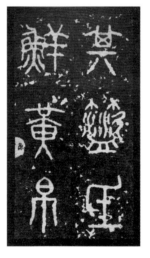

图6-1-3　　　　　　　　　图6-1-4

代的早期拓本，后拓本没有出现石花，早拓本反倒有石花。需要补充说明的是，"安思远本"的"黄帛"两字左侧没有丝毫涂描现象，据此可以肯定元明间的石鼓原石此处应该完好无石花。

我又翻检出"天一阁宋拓本"的数种清代翻刻本，"黄帛"两字左侧亦皆完好无石花，数种翻刻本互相印证，它们均忠实地翻刻了"天一阁宋拓本"上的所有石花，不可能存在

图 6-1-5

【原拓】
陆润庠监拓本　　安国后劲本　　安国中权本　　安国先锋本

图 6-1-6

漏刻石花现象。（图6-1-5）

再翻检出《石鼓文》清末原石拓本校勘，发现"日本石鼓"第三鼓"庶"字"火"部，一撇一捺刻法与原石不同。（图6-1-6）这充分说明"日本石鼓"拓本不是出自石鼓原石，而是另外翻刻伪造。这是硬伤，真伪立辨。

再者，"日本石鼓"三件，拓本无字口传拓凹凸痕迹，拓本上细碎石花皆为典型的人为敲凿痕，并非自然风化或侵蚀漫漶所致，显然是民国时期秦家伪造而成，并编排出无锡乡贤前辈安国和沈梧的收藏故事，最终成功销售到日本，成为日本的"重要文化财"。

因"天一阁宋拓本"毁佚，宋本真面目消失，伪造者乘虚而入，"日本石鼓"就成为百年未遇之黑老虎，且还不是一只，是一群。所以，至今传世最早的石鼓拓本的殊荣，非安思远藏本莫属。

2020年6月，碑帖鉴定前辈马成名先生在台湾《典藏》第六、第七期发表《关于明朝安国"十鼓斋"收藏宋拓〈石鼓文〉之我见》，全面详细否定了日本宋拓《石鼓文》先锋、中权、后劲诸本，读者自可参阅。

其实，"日本石鼓"存在许多不合情理之处。因《石鼓文》是天下第一碑刻，最受历代金石学者关注，假若明代安国果真收藏有宋拓石鼓，势必会有相关文献著录，然而，我们至今没有看到任何相关的文字记录。此外，明代无锡安国是著名收藏家，其收藏宋元书画不少，安国收藏印章分布在各大博物馆或私人手中，这些可信的传世安国印章却都没有出现在"日本石鼓"上。

传说中的道光年间转归无锡沈梧，秘不示人，亦存在疑点。彼时正值金石学复兴高潮期，沈梧又精研《石鼓文》并有《石鼓文定本》（光绪十六年[1890]，沈梧去世后三年刊刻）专著传世，可惜，我们亦未见沈梧有关此批"宋拓本"的任何文字记录，但在"日本石鼓"上却有所谓的"沈梧印章"。

民国初，秦家伪造出所谓的安国、沈梧递藏的"宋拓本"，故意避开当时国内碑帖鉴藏家的耳目，直接销售到日本，未见当时碑帖行家有经眼或经手此"安国石鼓拓本"的历史记录。

流入日本后，经过不善碑帖鉴定的郭沫若等人的推介，"日本石鼓"日渐神化。数十年之后，国内出版社广泛影印传播，大家皆信以为真，从未受到质疑。若不是安思远藏本的出现，《石鼓文》版本真伪问题将永无解决之日。可以肯定的是，当年秦家作伪时，一定也没有见过安思远藏本，所以留下破绽和漏洞，为后人解决《石鼓文》版本鉴定谜团留下破解的线索和无法辩驳的证据。

不得不承认，秦家依照《石鼓文》天一阁本的碑字文本，参考明拓本的部分石面特征，伪造出所谓的"安国石鼓宋拓本"，其制作手段是高超的，销售手法也是精明的。但是，我想假若当时要在国内销售，一定会被金石收藏家识破，其实此本石鼓上布满的"钉状石花"，就是造假作伪的最为显而易见的破绽。

上海图书馆藏有王楠话雨楼旧本，此本后归吴昌硕，为明中期拓本，属于"黄帛未损本"，影印本参见《翰墨瑰宝——上海图书馆藏珍本碑帖丛刊》第六辑。

（二）泰山刻石

泰山刻石，篆书，四面环刻，三面刻秦始皇二十八年（前219）诏书，一面为秦二世元年（前209）诏书，石原在山东泰山岳顶。

宋拓本

据《金石录》载："大中祥符岁（1008—1016），真宗皇帝东封此山，兖州太守模本以献，凡四十馀字，其后宋莒公模刻于石，欧阳公载于《集古录》者皆同。盖碑石为四面，其三面稍摩灭，故不传，世所见者，特二世诏书数十字而已。大观间（1107—1110），汶阳刘跂斯立亲至泰山绝顶，见碑四面有字，乃模以归，文虽残缺，然首尾完具，不可识者无几，于是秦篆完本复传世间矣。"另据《泰安志》载，此刻原立于泰山顶玉女池旁，有二百二十二字，到宋代尚有一百四十六字。自刘氏访拓后，此石下落不明。宋人摹刻亦久佚。

民国期间，曾经出现所谓"宋拓本"，以明人安国藏宋拓两本为最。其一存字

图 6-1-7

一百六十五，共十四开半，每开四行，行三字，为传世唯一的四面全拓本，民国二十九年（1940）为日本中村不折购得，现藏东京台东区立书道博物馆；另一本为朱才甫旧藏，存五十三字，亦在日本。近年随着秦家伪造"安国宋拓石鼓文"的水落石出，"安国宋拓泰山刻石"已经成为无需验证的大赝品。由此可知，《泰山刻石》宋拓本久佚，此碑传世最早拓本只有明拓本。

明拓本

明万历间，北平许延元重新发现断石，并置石于碧霞元君祠，仅存二世诏四行共二十九字，左下凿刻许氏隶书跋两行，文曰："《岱史》载秦篆碑仅存此二十九字，余至泰山顶上，从榛莽中得之，恐致湮没，因揭之壁间，以识往古之遗迹云。北平许延元题。"此后碑石又中断为二，裂痕贯一行"御"字及三行"石"字。（图6-1-7）清乾隆五年（1740）玉虚观遭火灾，石毁后不知下落。

"二十九字本"一直号称明拓，其实传世"二十九字本"都是二断本，许氏隶书跋文字已经漫漶，应该视为清初拓本更为客观合理，传世极少，难得善本，然所见多为翻刻本。

嘉道十字本

嘉庆二十年（1815），蒋因培、柴纫秋等在岳顶玉女池访得碎石二片，共十字：一片存一行四字，文曰"斯臣去疾"；另一片存三行，每行二字，文曰"昧死""臣請""矣臣"。石移至山顶东岳庙西侧宝斯亭（后名"读碑亭"）。

嘉道"十字本"，出自岳顶东岳庙宝斯亭拓本，两片刻石应该没有镶嵌入墙壁保护，残石拓片边缘轮廓清晰，仅见残石上的着墨痕迹，未见其他黑色部分，此时传本亦不多，

图 6-1-8

皆可视为"十字本"初拓，允为善本。（图 6-1-8）

同光十字本

道光十二年（1832），东岳庙西墙坍塌倾覆碑亭，道人刘传业将两片残石移置山下道院，徐宗幹为道院留下题记。同治八年（1869），残石又从道院壁间移到环咏亭前。此后拓本开始大批传播，拓本为镶嵌墙面本，拓片整片墨黑，残石边缘轮廓混在其后墙壁墨色中。此外，"斯"字"其"部下半长横画为泥灰封住不可见，是此时拓本的又一特征。

清末民初十字本

宣统二年（1910），知县俞庆澜在环咏亭前凿石为屋来保护残石，此时两片残石中的"六字残石"出现裂纹，裂纹线极细，在"臣请"两字左侧。此外，"昧死"两字右侧墙

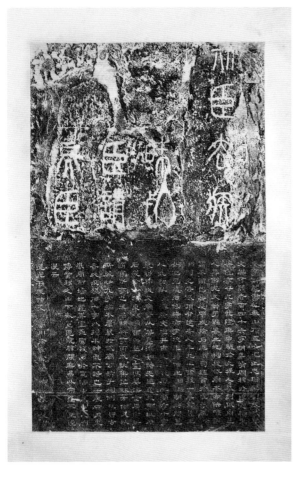

图 6-1-9

壁上出现补刻笔画。"斯"字"其"部下半长横画因泥灰脱落重新出现。（图6-1-9）

民国十七年（1928）以后，在岱庙东御座院内重建门楼式样碑龛，将残石和徐宗幹、俞庆澜题刻一同镶嵌保护。此次移动残石过程中，"六字残石"沿裂纹线彻底断开两块，断裂痕迹明显。

2020年第三期《书法丛刊》刊载宋松先生《秦泰山刻石嘉庆二十年重出后拓本新论》材料丰富，记录详尽，值得参考。

（三）琅琊台刻石

《琅琊台刻石》秦二世元年（前209）刻立，石东西南北四面分刻秦始皇二十八年（前219）东巡事及二世诏书。早在宋代，刻石的南北两面文字便已佚失，东面文字亦漫漶不清，唯西面二世诏书文字尚存十三行，行八字。

纵裂纹和泥灰痕

明代后期，琅琊台刻石逐渐沿着流水痕纵向开裂。清初开裂加剧，几近崩坠。乾隆二十八年（1763），诸城知县宫懋让命人以灰泥填补并镕铁箍束之，刻石得以不颓。道光中期，箍石铁束锈蚀断裂。后刻石崩坠，一度佚失。民国十年（1921）重新寻获，现保存于中国国家博物馆。

《琅琊台刻石》素有"箍铁前拓本"和"箍铁后拓本"之别，但两者如何鉴别则众说纷纭，莫衷一是。或曰碑字为箍铁挡住无法椎拓，故某字不见之本就是箍铁后拓本，某字可见就是箍铁前拓本云云。其实以上观点乃一派胡言，若依常理推知，便知其糊涂而无理，

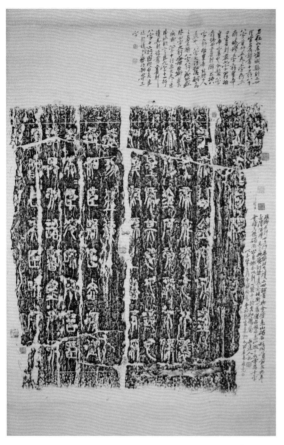

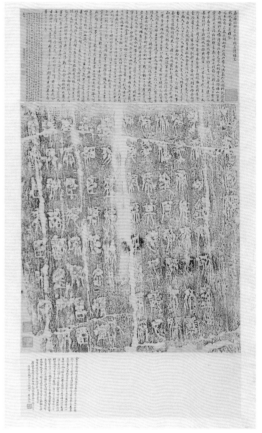

图 6-1-10　　　　　　　　　　　　　　　　　　　　　图 6-1-11

因为清人箍铁保护断然不会箍在碑石有字之处，又何来箍铁挡住无法椎拓之理？

其实，鉴定《琅琊台刻石》乾隆二十八年以前"箍铁前拓本"之最便捷的方法在于观看笔画神韵和刻石纵向断裂纹之有无，因为箍铁的同时，还用泥灰填补刻石的纵裂纹，若断裂纹明显可见，才具备箍铁前拓本的前提条件，反之，若不见断痕者，必为箍铁以后拓本。但是，此碑历经多次泥灰填补和脱落，又经多次的补填泥灰，情况极为复杂，依照传统考据字，会出现许多自相矛盾的地方。好在真正的"箍铁前拓本"传世极少。（图 6-1-10）2020 年，见朵云轩藏有《琅琊台刻石》乾隆五十九年（1794）阮元手拓本，其传拓时间明确，全本淡墨精彩，笔画清晰，更难能可贵的是，碑面无丝毫泥灰填补痕迹，可作为《琅琊台刻石》箍铁后之早期拓本的标准件。（图 6-1-11）

三胞胎题跋

2010 年冬，笔者在上海图书馆意外发现一册题为"东坡旧藏宋拓本"，系何瑗玉旧藏，堪当此碑之天下第一妙迹。拓片顶端有清乾隆五十九年（1794）五月十日翁方纲题跋："琅邪台秦篆今日拓本仅存中间十行耳，其末'制曰可'三字一行，与前'五大夫杨樛'一行已久不可辨矣。今日获见此乃芸台詹事所藏精拓者，并其前'五大夫赵婴'一行，又得其首二字，则著录家所未尝见也。詹事既以其副见贻，复以此装轴千里命使属为题识，使者待于门外，走笔系此，且幸且愧。"（图6-1-12）

此本若论考据标准，当为箍铁后之早期拓本无疑，然翁方纲却题为宋拓，不知何故，余于此纠结有年。2012 年初春，笔者在上海图书馆又发现一件翁方纲题跋《琅琊台刻石》，使得原来未解的难题更添悬疑。

新发现的《琅琊台刻石》为张曾畴藏本，拓制年代晚于何瑗玉藏本，拓工亦稍次，似乎并无奇特处，但神秘而奇绝的是，拓片顶端竟然亦有乾隆五十九年五月十日翁方纲题跋。（图6-1-13）

"张氏藏本"与"何氏藏本"的两则翁跋笔法行款如出一辙，其题跋内容差异在于，何本第六行"此乃芸台詹事所藏精拓者"，张本则为"此乃芸台詹事所得旧本"，前者题"所藏精拓者"，后者为"所得旧本"。

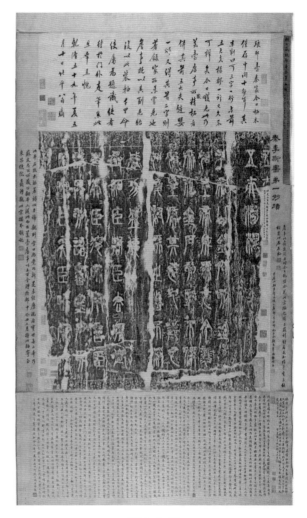

图 6-1-12

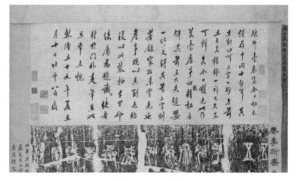

图 6-1-12 局部

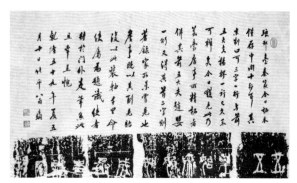

图 6-1-13 局部

图 6-1-13　　　　　　　　　　　　　　图 6-1-14

现在的问题是两本《琅琊台刻石》中翁方纲题跋，究竟孰真孰伪，抑或还是全伪？要解决以上问题，若没有其他资料来佐证，恐怕永无破解之日。

笔者苦思冥想后忽然忆起数年前曾经过眼一张《琅琊台刻石》影印件，为秦文锦艺苑真赏社缩影整幅本，似乎亦有翁方纲题跋，旋即调阅，观后萦绕心中多年的难题迎刃而解。

从碑帖鉴定考据点来看，秦家藏本与何瑗玉藏本拓制年代相仿，更相近的是，秦家本上方亦有乾隆五十九年（1794）五月十日翁方纲题跋。（图 6-1-14）与何本、张本上的翁氏题跋对照，初看一模一样，细审之，差异仍在于第六行，何本题为"此乃芸台詹事所藏精拓者"，张本题为"此乃芸台詹事所得旧本"，秦本题为"此乃芸台詹事所精拓者"，其中"所藏精拓者"和"所精拓者"虽然只有一字之差，但据此足以解开既往不解的谜题。

从秦家本可知，翁方纲真跋原意为：此乃乾隆五十九年（1794）阮元监制的精拓本，装裱卷轴后千里命使属为题识，并以另一副本见赠。此时阮元刚过而立之年，翁方纲已步

入花甲，秦家本上之翁方纲题跋用笔厚重沉稳，为真迹无疑。"何氏藏本"则照样临摹了翁跋，但伪添一个"藏"字，混淆了文意，意欲伪造成阮元旧藏的宋拓本，更可笑的是还伪添苏轼印章。"张氏藏本"亦浑水摸鱼，企图伪托旧本。两本伪造题跋的动机，就是要掩盖阮元监拓本的事实，制造阮元收藏古本的假象。

（四）鲁孝王刻石

《鲁孝王刻石》又名"五凤刻石"，西汉五凤二年（前56）六月刻立，隶书三行，前二行四字，末行五字。文曰："五鳳二年鲁卅四年六月四日成。"共十三字。《鲁孝王刻石》一直失传，直到金明昌二年（1191）高德裔修孔庙时，在鲁灵光殿殿基西南三十步太子钓鱼池重新发现，高氏镌刻题跋十一行于碑石左侧。碑石现存山东曲阜孔庙。

鉴别《鲁孝王刻石》拓本，主要看纸墨，但纸墨特征很难与读者言说，运用传统校碑方法亦难以奏效，因其碑文字数较少，且前后变化的差异较小，字口粗细可能是拓工手法不同所导致的。传世《鲁孝王刻石》以明拓为最早，所见旧拓笔画较肥，边际毛涩，其拓工多劣，字口亦疲，故此碑无法从碑刻本身字口或点画之形态来校勘其版本先后，只能通过高德裔题刻文字来辅助校对。凡是高氏跋字完好无损者，则可定为明末清初拓本。（图6-1-15）若高德裔刻跋石面已有裂纹数条，但跋字基本不伤者，即可定为嘉道以前之旧拓。若高跋石面多碎裂纹，跋字多枯瘦漫漶，几不可辨，则必为清末民初拓本。（图6-1-16）

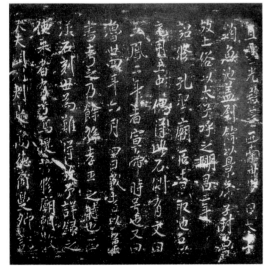

图6-1-15

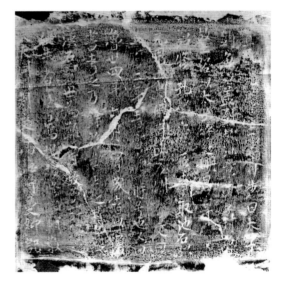

图6-1-16

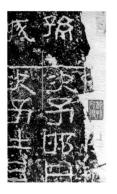

图 6-1-18　　　　　　图 6-1-17

（五）汉三老碑

《三老讳字忌日记》的书刻年代应在东汉初建武末年至永平间（约52—75），是现存东汉名碑最早者之一，况江南汉碑极稀，此碑堪称"浙中第一名碑"。碑石现存杭州西泠印社。

界栏线

鉴定《三老讳字忌日记》拓本的早晚，传统鉴碑法多以右列自上而下第四栏第一行"次子邯曰子南"之"次"字捺笔完好与否来界定。其实所见"次"字捺笔多与石花渤连，损与不损极难界定，若小扑包仔细椎拓，"次"字捺笔就可能呈现出不损状，若拓工随意椎拓，"次"字捺笔就呈现为已损状。

如若我们转换个思路，将关注点从"次"字捺笔转移到"界栏线"上，问题就可迎刃而解。审定标准是，观察"次"字右上角两条垂直界栏边框线（交汇处）完好与否，若界栏线尚存，就可定为"次字不损本"，若"次"字右侧界栏线已经崩渤去，就定为"次字已损本"。（图6-1-17、图6-1-18）

释达受跋本

2001年夏，笔者在上海图书馆故纸堆中发现一轴汉《三老讳字忌日刻石》整幅拓片。（图6-1-19）打开卷轴慢慢往下铺展，首先露出书堂，

图 6-1-19

图 6-1-19 局部

为清咸丰六年（1856）二月金石僧达受（六舟）隶书大字"两浙第一碑"，后接释达受题跋："馀姚周君清泉云，是碑在客星山巅，雇人取之，骤然间飞沙走石，未遂所愿，越岁备牲醴祭之，始得移至其家云云。按：两浙金石，于道光初元山阴搜出跳山摩崖弟兄买地券，建初元年所刻，距建武先此三十馀年，为浙中石刻之冠。时咸丰六年岁次丙辰小春月二日为守六禅侣弁其首，南屏退朽六舟达受并志。"（图 6-1-19 局部）

此乃达受晚年题跋，距清咸丰二年（1852）夏五月《三老碑》出土不足四年，故此本的拓制时间应该距出土时间更接近。达受题跋下面为沈曾植观款："后丙辰之第五年，岁次辛酉三月望日，长水寱叟观。""后丙辰之第五年"就是针对上方达受丙辰题跋而言，沈氏观款当在咸丰十一年（1861）。

此幅六舟和尚跋本当为传世《三老碑》最早者，名家题跋朱记累累，允为《三老碑》的"墨皇本"，洵为难得之宝。

（六）太室石阙铭

太室庙阙东汉元初五年（118）四月刻立，阙在河南登封嵩山太室山下中岳庙前，与少室阙、启母阙并称"中岳嵩山三阙"。

太室庙阙分为东西两阙，东阙无文字，西阙南面有阳文篆书刻题额"中嶽泰室阳城嵩高阙"三行共九字，北面刻东汉元初五年（118）四月隶书铭文即《太室石阙铭》，又称《太室西阙铭》（俗称"前铭"），二十九行，行与行间有界栏，好似汉简书，铭文剥落较严重，但尚可识其大半。

所见《太室石阙铭》最早拓本有二，其一为沈树镛藏本，现存上海图书公司，经郑簠、

图 6-1-20　　　　　　　　　　　　　　　图 6-1-21

图 6-1-22　　　　　　　　　　　　　　　图 6-1-23

王楠、陈璜、沈树镛、徐渭仁、张弁群等人递藏，纸墨古雅，旧称宋拓，此册见载于王壮弘《增补校碑随笔》，王氏亦认同其为宋拓。（图 6-1-20、图 6-1-21）另一善本为笔者2012 年在上海图书馆整理碑帖时所发现，系王懿荣、龚心钊递藏本，此本见载于张彦生《善本碑帖录》，张氏审定为"明拓"。

　　王懿荣藏本之过人处在于碑文清晰，高古的考据点皆完好，举例如下：七行"功德"之"德"字完好清晰；九行"元初五年四月"之"初"字完好；十一行"造作此石"之"石"字完好（图 6-1-22）；十二行"颖川太守"之"太"字完好；十五行"丞河東"之"丞"字完好（图 6-1-23）；二十四行首"君"字完好；二十五行第二字"虎"字笔画完好。

　　王壮弘《艺林杂谈》载《太室石阙铭》沈树镛藏本时，认为十二行"颖川太守"之"太"

字完好为"仅见之品"，但此册王懿荣藏本"太"字亦完好，足见此本之珍贵。

笔者将沈树镛藏本与王懿荣藏本校勘后发现，王懿荣藏本明显优于沈树镛藏本，王懿荣藏本碑文清晰之字尤多，举要如下：六行"庶所尊□诚奉祀戰"之"尊""戰"字清晰；十行"長左馮翊萬年吕營始"之"馮""萬"字清晰；十五行"丞河東臨□□□□"之"東"字清晰；十七行"吏□□□□鄉三老"之"鄉"字清晰。

笔者发现王懿荣藏本不但碑文清晰，字口肥厚深沉，同时亦未见剜洗痕迹，从纸墨推断亦为明拓无疑。基于此可知，沈树镛藏本定为"宋拓"可能性全无，应当归入明拓更为稳妥，其拓制时间亦稍晚于王懿荣藏本。故此，笔者认为王懿荣所藏《太室石阙铭》当为传世最佳、最早拓本；然王懿荣藏本唯一缺憾在于装裱时未保留原有碑文行款，不若沈树镛藏本保留行款之原汁原味。

《太室石阙铭》王懿荣藏明拓本的出现，让本就稀若星凤的汉碑宋拓本又少一件，也给单纯依靠纸墨鉴定碑帖者打上了"不可靠"的烙印。王懿荣藏本已经收录于《翰墨瑰宝——上海图书馆藏珍本碑帖丛刊》第五辑，可供读者参考和比对。

（七）石门颂

《石门颂》东汉建和二年（148）十一月刻。此摩崖碑刻原在陕西褒城镇东北褒斜谷古石门隧道西壁，1971年因修建石门水库，《石门颂》碑文连同崖壁一起被凿迁至陕西汉中博物馆，异地保护和陈列。

"高"字"口"部

《石门颂》拓片鉴定也同样遇见了剜刻问题，据王壮弘所著《增补校碑随笔》载："清初至乾隆时拓本，第廿一行'高'字下半为苔土所掩，作半泐状。嘉道间洗剜后拓本，'高'字'口'已剜出。"从中可知，王壮弘先生认为此碑明代以前"高"字下半原有"口"部，清初至乾隆时"口"部为苔土所掩，作半泐状，嘉道间洗剜后"高"字"口"部重新剜出。其判定结论可概括为："高"字有"口"部可能明拓，也可能是嘉道间洗剜后所拓；"高"字无"口"部则为清初至乾隆时期拓本。这样一来，"高"字有"口"部，变成明拓和嘉道以后拓本两者皆有的特征。

过去碑帖鉴定家限于交通条件，鉴碑者多，访碑者少，往往"纸上谈兵"，只看拓片，不看原石。其实此碑廿一行"或解高格，下就平易"之"高"字下半久泐，无关苔土之事，而是"高"字下半原石剥落一片，凹陷下去一层，椎拓拓片时自然看不到下半"口"部，呈半泐状。（图6-1-24）道光后期"高"字遭碑贾妄刻一"口"部，故咸同以后拓本才

可见"口"部，并非洗刷苔土而露出"口"部。（图6-1-25、图6-1-26）

时至今日，仍有碑刻研究者以为"高"字下半一"口"部为汉代原刻，后来"口"部为"苔土所封"，最后除去苔土，"口"部又得以复现。他们的理由是此碑刻于摩崖，汉代刊刻此碑时并未将崖壁彻底磨平，而是就势刊刻，文字点画原本就在参差错落、高低不平崖壁中分布，不存在剥落"高"字下半截的情况，这一事实已经从《石门十三品》诸碑中得以反映。这样一来，似乎"高"字下半"口"部又要争论不休，永无结论。

笔者反复观看"高"字下半"口"部书法特征，结体呈正方形，越来越觉得与汉碑文字气息不同，再回看全碑，在《石门颂》第三行"高祖受命"正好还有一个"高"

图 6-1-24　　　　　　　　　图 6-1-25

图 6-1-26　　　　　　　　　图 6-1-27

字。（图6-1-27）汉代隶书的"口"部都是扁形，以取横势，六朝以后楷书的"口"部才是方形，两相比较，结论不辩自明。

所以可以肯定"高"字下半"口"部是道光以后碑贾所刻，并非汉代原刻。再者，笔者亦从未见有扁口形"高"字的所谓明拓本传世。我们还要感谢这位不通书法的碑贾，留下了妄刻的有力证据，如若是稍通书法者所为，那就永无辩论结果了。

其实，"高"字下半无"口"部，应该是乾嘉一直到道光后期拓本的考据点，这一时期的拓本多为淡墨拓，属于《石门颂》的早期善拓。

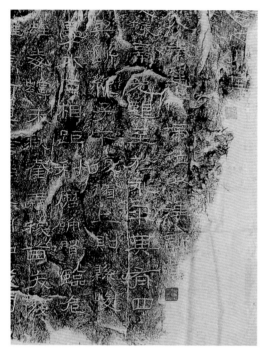

图 6-1-28

拓片边角

所见早期《石门颂》"高字无口本"，其拓片的右下角大多"漏拓"一角，往往将首行"通余谷之川其"下"澤南隆八方所達益"八字、三行末"詆焉後"三字漏拓。（图 6-1-28）最初笔者还以为是摩崖在褒斜道原址时，其右下角或有山石阻拦，无法上纸上墨之故。

然而，近年来笔者过目数十本《石门颂》善拓，当然都是"高"字下半无"口"部拓本，其中有几本的碑石右下角(首行"澤南隆八方所達益"下八字以及三行末"詆焉後"三字)往往只见拓片上纸时棕刷的擦刷和敲打痕迹，而不见扑包上墨痕迹，右下角诸字仅有凹凸字口，没有墨色痕迹。笔者从中悟出其中原委，《石门颂》原址碑石右下角不可能是被山石阻挡，可能正

当隧道风口处，拓工用棕刷刚上完纸，还未来得及施墨，右下角拓纸就已经被风吹起，无法继续上墨，故仅见字口刷擦痕迹，不见扑包墨色。

笔者还曾见《石门颂》另一类善本旧拓，碑石右下角文字椎拓十分草率，墨色极为不匀，此类拓本与上述不上墨的拓本其实是同一道理，上纸后，第一遍上墨椎拓后，拓纸就被风吹起右下角，无法继续再第二遍、第三遍上墨，故此角文字墨色不匀呈草率状。道光以后拓本再无风吹拓片右下角的情况，彼时石门迎来传拓高峰，传拓夜以继日，笔者猜测拓工应该使用了类似挡风墙的防风措施，避免了右下角无法椎拓的情况。因此，《石门颂》只需观看拓片边角的墨色，便可推知拓制年代之早晚，但凡遇见拓片的右下角漏拓或粗拓者，多半"高"字下半无"口"部，即为嘉道早期拓本无疑。其实，此类拓本按理多是传拓的次品，但是，考虑到《石门颂》尺幅巨大，传拓不易，古人照样传播售卖而不报废，如今此类"次品"反倒成为今日收藏家争相竞购的善本了，因为早本毕竟数量有限。由此可见，传拓的质量向来不是碑帖收藏的关注重点，传拓的数量才是碑帖收藏的一道门槛，"物以稀为贵"才是收藏领域最普遍的价值观。

点画多寡

采用"考据点"校碑法，最怕遇见类似于《石门颂》这样的崖壁题刻，其刻字前对崖壁仅作粗略的磨平处理，就着天然的崖壁直接刊刻文字，因此石面参差不齐，凹凸不平，处于低洼处的文字点画常常无法拓出，此类文字点画经常在拓片上"消失"，往往就会被误判为此字或此笔已损泐。若遇上精细的拓工，针对低洼处或点画边界处再用力补拓一下，不显的文字点画可能"复出"。鉴定标准最怕遇见此类"死而复生""时隐时现"的文字或点画，造成鉴定判断的无所适从。

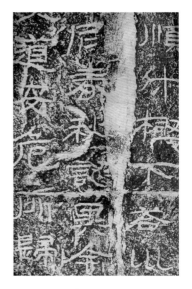

图 6-1-29

据《增补校碑随笔》载："此刻明拓本，第十七行'春秋记异'，'春'字右捺，'秋'字'火'部左撇，'记'字末捺皆未损。"（图 6-1-29）因此"春""秋""记"三字过去一直被作为此碑明代拓本的鉴定考据点来使用。但是，2009 年笔者亲赴陕西汉中观看此碑原石时，竟然发现第十七行"春秋记异"之"春"字右捺仍完好，"秋"字"火"部左撇以及"记"字末笔亦完好，只不过处于低洼处而已。（图 6-1-30）拓工若用小扑包仔细补拓几下，必能拓出完满效果，这样"今拓本"岂不变成"明拓本"？

旧时拓工最初椎拓《石门颂》一般较为随意，低洼处文字点画就有"被拓出"或"被隐去"的可能，此类拓片不远千里传入文化都市，碑帖鉴定家就依传统校碑的眼光来评判，将此本定为"明拓"，而将那本定为"清拓"，其实根本就不是那么一回事。

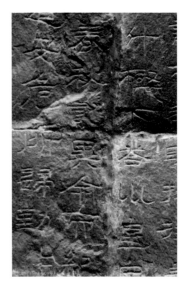

图 6-1-30

基于此，笔者认为《石门颂》拓本的收藏原则，当以"高"字无"口"部，且右下角拓片模糊或缺拓者为首选，尤以淡墨粗率拓本为最贵，此乃判定善本与普本、早本与晚本的最为可行的方法。

顺便需要补充的是，所见汉魏碑刻的明拓或清初拓本，一般出自山东曲阜孔庙和西安碑林的著名碑版，极少见有摩崖石刻，这主要是当时碑帖收藏风气决定的。摩崖石刻的传拓和收藏，一直要等到乾嘉金石学兴起后，才开始逐渐形成风气，并在同光以后成为碑帖收藏的热门品种。

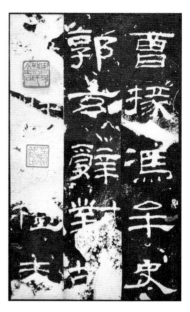

图 6-1-31 图 6-1-32 图 6-1-33

图 6-1-34

（八）乙瑛碑

《乙瑛碑》东汉永兴元年（153）六月十八日刻立。隶书十八行，行四十字，其文尔雅简质，其书高古超逸。碑原在山东曲阜孔庙东庑，与《史晨》《礼器》并称"庙堂三巨制"，1996 年移入孔府西仓汉魏碑刻陈列馆。

《乙瑛碑》早晚版本鉴定的"考据点"，都集中在碑文第三行"史郭玄辭對故事辟雍禮未行"之"辟"字上。

明拓本，"辟"字"辛"部可见三横，故称"三横本"。（图 6-1-31）清末有造假作伪"三横本"几可乱真，须谨慎。

清初拓本，"辟"字"辛"部二横可见，故称"二横本"。"二横本"又可细分为"二横完好本"（图 6-1-32）、"二横可见本"（图 6-1-33）两种，前者为清初拓本，如同"三横本"一样，较为罕见，后者为"康雍拓本"。

清中期以后拓本，三行"史郭玄辭對故事辟雍禮未行"之"辟"字几乎全泐，该处仅见一条黑线，故称"一线本"。（图 6-1-34）

此类通过分辨碑文上同一字的优劣，就能大致细分《乙瑛碑》早期拓本的先后，极为有效，易学易记。可惜如此案例不多，前文介绍《石鼓文》第四鼓"允"字也是此类的经典案例。

（九）李孟初碑

《李孟初神祠碑》东汉永兴二年（154）六月十日刻立。碑在乾隆年间出土，后又失传，道光初年河南南阳白河水涨冲出，为乡人所获，乡人见碑中有穿孔，便置之于井池旁安装辘轳用以汲水。咸丰十年（1860）莫友芝获知此碑后，向时任河南学政的景其濬索要拓本，景其濬又转而向南阳知府金梁索拓。金梁经多方探访始得此碑，遂将之移至南阳府衙，镶嵌在二堂东庑壁间，又在碑文下截无字处刊刻题记，记述获石经过。1959 年此碑与《赵菿残碑》《张景碑》一同移置南阳市卧龙岗汉碑亭。

图 6-1-35

此碑道光年间重新出土，因出土时间稍晚，故符合方若、王壮弘所谓的初拓、旧拓要求者，时或能见，其拓本特征如下：首行大字"故宛令益州刺史南郡"下尚有"襄阳"二字可见；倒数第三行"刘俊淑艾"等字可辨；倒数第二行"掾李龍升"等字可辨，"掾李龍升"等字下可见"守""京""甫"三字；最末一行"長張河曼海"等字甚清晰，其下"唐譚伯祖"四字可见。（图 6-1-35）整纸本碑下半无金梁题记。

此类"初拓本"，笔者记录在案者就有七八件之多，多为淡墨精拓，其考据基本相同，远胜于清末拓本，清末拓本碑之左下角倒数三行文字全泐，以上考据点只字不存。

2011 年 4 月，笔者在上海图书馆碑帖整理研究中又发现一册《李孟初碑》为何绍基释文本，册中每页天头有何绍基小楷释文。此本考据点远胜于以往所见"初拓本"，从而推翻以前"初拓本"的判断，并重新确立乾隆年间"初拓本"的鉴定方法。以往所见"初拓本"只能屈居"道光年间旧拓本"。

最初拓本的新标准如下：

首行大字"故宛令益州刺史南郡襄陽李"之"襄陽"二字下可见"李"字"木"部及

图 6-1-36

图 6-1-37

"子"部上半。（图 6-1-36）

倒数第二行（在碑之左下侧）"贼捕掾李龍升"下可见"高"字上半。"守京尹甫州"之"京"完好无损，"尹"可见上半。

最末一行（在碑之左下侧）"亭長張河曼海"下可见"亭"字。"唐譚伯祖"之"祖"字末笔离石花尚远。（图 6-1-37）

近年，又在上海碑帖收藏家陈郁先生处，见到一本同款的《李孟初神祠碑》最初拓本，真难得善本。

（一〇）礼器碑

《礼器碑》东汉永寿二年（156）九月刻立。隶书，碑阳十六行，行三十六字。碑阴三列，各十七行。左侧三列，各四行。右侧四列，各四行。此碑书法被誉为"汉隶第一"。碑原在山东曲阜孔庙东庑，1996 年移入孔府西仓汉魏碑刻陈列馆。

明拓本，首行"追惟大古"之"追"字捺笔末端未与石花相连，稍后即连，"古"字下方石花中间尚有一块平行四边形黑块，呈"旗形"。上海图书馆所藏《礼器碑并阴》（陶洙藏本）即为此类明拓善本，影印本参见《翰墨瑰宝——上海图书馆藏珍本碑帖丛刊》第四辑。（图 6-1-38）

明末清初拓本，"古"字下石花已侵及字画，"旗形"黑块已泐成近似"半圆形"。（图 6-1-39）乾隆拓本，"古"字下石花中间黑块已泐尽。

此外还有一处石花形状亦可辅助校碑，在十五行"陶元方三百"之"百"字右侧。明拓本，

图 6-1-38

图 6-1-39

图 6-1-40

"百"字损首横之右端，右侧石花仅与"百"字右竖笔微微相连，"百"字中间短撇与右侧石花间留有黑块如黄豆大小。(图6-1-40)明末清初拓本，"百"字右侧石花侵及"白"部小半，"百"字中间短撇与右侧石花间留有黑块如米粒大小。乾隆拓本，"百"字右石花已与字中短撇泐连，中间米粒黑点已泐。

（一一）刘平国摩崖

《刘平国摩崖》又称《刘平国龟孔记》，永寿四年（158）八月刻立。摩崖题刻在阿克苏所属赛里木城东北二百里大山岩壁上。

施补华监拓本

光绪五年（1879）夏间，张曜出师新疆，幕客施补华获得汉字摩崖信息，开始传拓研究，始知为东汉摩崖刻石。当时军中无拓工，皆以兵士充之，拓本极粗糙。能在新疆发现汉代石刻，实属罕见，故此事立即成为晚清金石界的轰动事件，《刘平国摩崖》之拓本也就成为清末民初碑帖收藏家争相购藏的对象。

光绪八年（1882），施补华作《刘平国摩崖跋尾》一篇，详细记载了摩崖文字的发现经过，

图 6-1-41 图 6-1-41 局部

并对碑文中涉及的官职、地名沿革进行考证。光绪九年（1883），施补华自带拓工监拓数十纸，用以分赠友朋，此时的拓本铭文清晰，与兵士胡拓有着天壤之别。此碑一经施氏传拓，声名远播，关内捶拓者亦纷至沓来，因赛里木城穷乡僻壤，路远地偏，拓工为寻粮草、投宿常常惊扰土民，相传摩崖拓未久即被当地居民摧毁。

由此可知，施补华既是此碑的发现者和监拓者，又是此碑的传播者和最早研究者，光绪九年（1883）施补华监拓数十纸，堪称"初拓最佳本"，如今所存又能确指者当稀若星凤。2014 年，笔者亲赴新疆阿克苏摩崖原址，《刘平国摩崖》已经只字不存，十分可惜。

2011 年 8 月，笔者在上海图书馆普通书库中，偶然间检得一册"光绪九年（1883）

施补华监拓本"，此本就是当年施补华拓赠王懿荣者，开卷识语盈篇，朱记粲然，洵为传世《刘平国摩崖》最善善本。（图6-1-41）

此本拓工精湛，为《龟兹左将军刘平国摩崖》少见之精拓本，王懿荣得之后珍爱异常，将之装裱成整幅大张。光绪十五年（1889）冬，恰逢施补华进京，王懿荣携《刘平国》整幅邀请施氏题跋。卷中十四位友朋或题跋或题诗或释文或补记或观款，一片片师友情，一段段金石缘。秋雨声中展卷细阅，似乎隐约又传来了万里之外疏勒军中的拓碑声。

张曜监拓本

又见一本为张曜监拓本，寄赠李葆恂收藏，光绪辛丑（1901）秋沈塘为李葆恂临《宋商丘景行图像幅》，李氏遂赠以此拓本为谢。拓本中央上方钤有"拜城縣印"，沈塘诸人均审定为"最初拓本"。

图6-1-42

此本虽为张曜监拓本，考据点已经不及施补华监拓本，第四行"谷關八月一日"之"谷"字已泐，第五行"止堅固萬歲"之"止堅"二字已泐。由此可知，此本当非最初拓也，当为光绪九年（1883）施补华监拓之后的稍晚拓本。（图6-1-42）

拓片左侧有李葆恂题跋："刘平国凿孔记。光绪己卯（1879）张勤果始访得于赛里木东北二百里荒崖上，拓寄我于大梁。凡十纸，析津之乱仅馀二纸，自存其一，一以奉赠雪庐先生。此石近为土人毁弃，幸珍视之。"

卷轴装最左侧有光绪廿九年（1903）王仁俊释文并跋。

拓片下方有沈塘书录光绪廿九年（1903）王仁俊题跋，介绍了《刘平国摩崖》出土时地，并对碑文中涉及的文字、地名、史实进行梳理考证。

图 6-1-43

图 6-1-44

（一二）郑固碑

《郑固碑》东汉延熹元年（158）四月二十四日刻立，碑在山东济宁小金石馆，今属济宁市博物馆。

碑石早断，下半截佚失，上半截的底部插立土中，故旧拓每行仅得上半截的上段十九字。清雍正六年（1728）李鹍在济宁学泮池左侧访得下截残石一小块（全字二十个，又半字四个）。乾隆四十三年（1778）李东琪（李鹍之子）与蓝嘉瑄对此碑进行升碑（将碑之上半截埋入地下部分掘出），遂得此碑上半截之全拓，得满行二十六字本。（图6-1-43）

乾隆四十三年以前之拓本，每行只存上半截十九字，上半截之下端还埋土中，整纸拓片底部平齐，此类拓本极罕见。为防止碑贾将升碑后拓本冒充升碑前拓本，还得追加一条考据点，二行"遂窮究于典籍膌"之"籍"字"日"部完好，"膌"字上半完好。（图6-1-44）

（一三）封龙山颂

《封龙山颂》东汉延熹七年（164）正月刻立于河北元氏封龙山。此碑明代以后曾一度下落不明，直至清道光二十七年（1847）十一月，河北元氏知县刘宝楠在县西北四十五里王村之三公祠遗址重新发现此碑，遂将之移往城里薛文清公祠，此后才有拓本流传，刘宝楠之子刘恭冕当时有跋刻记之。至今未见此碑有明拓或道光以前拓本的流传。

此碑的重新发现虽晚，但正值清代金石学鼎盛，传拓碑刻盛行一时，故深受碑帖收藏

图 6-1-45

图 6-1-46

者喜爱，其拓本传播亦极为广泛。然而非常遗憾的是，此碑出土后仅仅一百馀年，就毁于二十世纪五十年代的"大跃进"运动中。

缺角问题

《封龙山颂》拓本间的差异，主要集中在碑石的左上方一角（即碑文十二行"理物含光"之"物"字左上角和十三行"稽民用章"之"章"字处），现将传世拓本之三种情况介绍给读者：

图 6-1-47

甲 **"不缺角本"** 第十三行"稽民用章"之"章"字完好，十二行"理物含光"之"物"字完好。（图 6-1-45）

乙 **"缺小角本"** 第十三行"稽民用章"之"章"字尚存，十二行"理物含光"之"物"字缺失左上角。（图 6-1-46）

丙 **"缺大角本"** 第十三行"稽民用章"之"章"字缺失，十二行"理物含光"之"物"字缺失左上角。（图 6-1-47）

有碑帖鉴别常识的读者，马上就会顺着笔者所列甲乙丙丁次序，猜测到此碑的拓本会以"不缺角本"为最早，其次是"缺小角本"，再次是"缺大角本"。这是按碑石损坏的常理来推测的，也是碑帖鉴定的常规思路。

但是问题并没有那么简单，碑帖鉴藏界对《封龙山颂》拓本鉴定一直存在着截然不同

图 6-1-48

的判别方法，另一种观点认为"缺大角本"才是初拓本，其后陆续找回缺失的"大角"与"小角"，最终才出现"不缺角本"。为什么会出现这种鉴定分歧呢？主要是以上几种版本出现的时间非常接近，或许存在着碑石本身并未缺角，而拓制时缺角没有完全被嵌合到原碑上的情况。

笔者在鉴定此碑实践中，通常回避缺角问题，即不以是否缺角为论定拓本早晚的依据，而是选取碑文末行"韓林□并縱□石師"之"林"字的有无为标准，以"林字本"为初拓早本。

刘恭冕跋本

十几年前，笔者在碑帖整理中发现一件潘康保旧藏本，卷轴装，为"缺小角本"（第十三行"稽民用章"之"章"字尚存，十二行"理物含光"之"物"字缺失左上角），末行"林"字已损。（图6-1-48）

此拓本虽非初拓，但书堂上有杨沂孙篆书题端，更为珍贵的是，碑拓底端竟有刘宝楠之子刘恭冕誊录的旧作《封龙山颂考释》。杨、刘二人题记之上款均为潘康保，落款均未书具体年月，然拓片上钤有"同治甲子（同治三年，1864）潘康保三十一岁后所得"印章，由此推知，杨、刘二人题记当在咸丰末或同治初，此本传拓时间或许就在二人题记的同时或许更早，进而可知末行"林"字在此碑出土后的短短十馀年内就已经损泐。

其中刘恭冕誊录《封龙山颂考释》曰："家君宰元氏之明年，岁在丁未冬十有一月，访得此碑。……既命工人舁至城，庋置薛文清祠之东箱，而命冕考释其文。据今尺度之，高五尺，宽二尺七寸一分，厚一尺四寸。……第十行五字，第十三行十二字，第十四行缺五字泐一字，第十五行缺九字泐二字，'紀□石'下十二字疑亦旧刻未竟。"

刘恭冕是此碑出土的当事人之一，亦是最早研究考释此碑者，刘氏当时记载此碑"第十三行十二字"，则间接地告诉我们出土时"稽民用章"之"章"字应当不缺，"第十五行缺九字泐二字"表明出土时末行"林"字亦不缺。

以上刘恭冕的原始记录，可以证实《封龙山颂》碑石出土时并未缺角，移往城里薛文清公祠时，可能是为便于搬运而将碑石横向断成数块，导致碑石一角脱落，但并未被丢弃，椎拓时，有将小角复位后再拓者，亦有未将小角复位仅仅传拓了大碑者，因此，有无缺角的现象不能判定《封龙山颂》传拓时间的早晚。

图 6-1-49

（一四）张寿残碑

《张寿碑》全称《汉竹邑侯相张寿碑》，东汉建宁元年（168）五月十五日立。碑在山东城武县古文亭山。北宋碑尚完好，明代人妄改为碑座，仅存上截十六行，行十五字，中凿榫槽孔处占十行，每行灭失四字。乾隆五十六年（1791），林绍龙将残碑镶嵌到文庙廊壁，并刻跋于榫槽孔内。今残碑藏山东成武县文化馆。

最旧拓本，第一行"其先盖晋大夫"之"盖"字仅损左上角，"晋"字完好，见艺苑真赏社影印本，有秦文锦（絅孙）题跋，因系裱本，已不知其有无林氏刻跋。此本"晋"字右侧有空白，似乎尚未镶嵌到文庙廊壁。（图 6-1-49）

乾嘉拓本，笔者至今未见林氏刻跋前拓本流传，所见最旧乾嘉拓本，第一行"其先盖晋大夫"之"盖"字虽损犹可辨，"晋"字完好，但右侧已有镶壁泥灰痕迹。（图 6-1-50）

道光拓本，第一行"其先盖晋大夫"之"盖"字完全泐去，"晋"字泐去右半三分之一。（图 6-1-51）

图 6-1-50

图 6-1-51

同光拓本，第一行"其先盖晋大夫"之"晋"字不可辨。

清末民初常有"晋"字作伪本出现。

（一五）郭有道碑

《郭有道碑》又名《郭泰碑》，东汉建宁二年（169）正月刻立。蔡邕撰并隶书。原石在山西介休，久佚。

此碑传世拓本皆重书本或重刻本，常见有三个系统。其一为"傅山本"，十二行本，行四十字，碑在山西介休郭泰墓旁，清康熙十二年（1673）傅山书写，乾隆四十二年（1777）介休县令吕滋硕补刻题记一行。旧评云："为体既杜撰，迹复丑恶。"其二为"郑簠本"，十六行本，行三十二字，碑在山西介休郭泰墓旁，首行刻有蔡邕书撰款，传为郑簠书写，亦拙劣。其三为"斧凿本"（图6-1-52），十六行本，行三十二字，碑今在山东省济宁小金石馆，相传为李东琪翻刻，遍布斧凿与石花，金石气远胜上述二种，碑贾以此冒充原石拓本，玩家纷纷受骗，后因碑背面刻有《汉画像石》，故露出马脚。碑文"先生讳泰"之"泰"字刻作"太"，与传本有异。（注：《后汉书》作者南朝刘宋范晔为避父讳，改"郭泰"为"郭太"，故书写"郭太"者必是在南朝以后通行的文本。）

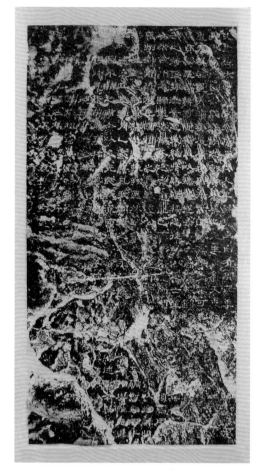

图6-1-52

2011年笔者在上海图书馆发现一本《宋拓郭有道碑》，号为"天下第一稀有之宝"。历经庄缙度、李葆恂、孙多巘递藏，册中有庄缙度、李葆恂、杨守敬、王彭、刘可毅等名家题跋数万言。（图6-1-53）端方题云："此拓虽已残缺，犹见中郎模范，殆非优孟衣冠。"（图6-1-54）杨守敬题云："此碑书体墨色与守敬所见宋拓《华山碑》王山史本绝相似，虽善疑者不敢置辞。"另有陈懿瑶、王又沂、王少岩、黄阶平、程颂万、陈三立、王潜、陈曾寿、陈曾言、黄振宗、袁思亮、周伟、朱孝臧等人观款。以上题跋者和观款者皆为金

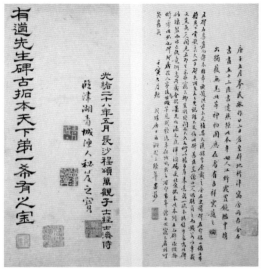

图 6-1-53

图 6-1-54

图 6-1-55

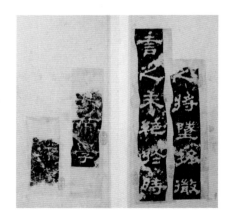

图 6-1-56

石大家和著名学者，馆藏许多善本碑帖都经过他们的收藏或审定。

初观之，以为是平生所未见之孤本，细品残字点画，缺乏汉碑气息，碑文装裱剪裁样式也十分怪异，令人心生疑惑，阅尽名家题跋后终不能决。笔者复检"斧凿本"与之互相校勘，发现此本竟是以"斧凿本"（今存山东济宁小金石馆）之未加斧凿时之字拼选而成，共选八十馀字（含残字），文字可辨者四五十。有意截取碑文局部，或撕裂之，或剪裁之，以残字形式装裱成册，作伪手段高超，令无数金石家打眼。

首行"自有周"之"自"字、二行"生"字、四行"帝學"之"帝"字下石花纹理皆与"斧凿本"相同，伪本证据确凿。（图 6-1-55、图 6-1-56）笔者只得将这本从"天下第一稀有之宝"改为"天下第一罕见之伪本"。

最可笑的是端方题跋："文石此本得自济宁，

济宁所存郭碑则李铁桥取一横石汉画象劖刻而成，浅人乃目为原石，真是笑柄。"看来端方是知道"斧凿本"的作伪存在，但最终还是被改头换面的"斧凿本"欺骗，落下笑柄。

（一六）史晨碑

《史晨碑》东汉建宁二年（169）刻立。前碑（碑阳）又名《史晨奏铭》，后碑（碑阴）又名《史晨飨孔庙碑》。此碑原在山东曲阜孔庙东庑，1996年移入孔府西仓汉魏碑刻陈列馆。

榖字本

《史晨碑》传世没有宋拓，以明拓为最早，所见明代拓本往往仅存前碑，无后碑，若有后碑也是用清拓本补配而成。

上海图书馆存有孙多巘小墨妙亭旧藏"明中叶前拓本"。册外书衣题签："宋拓史晨碑，秋字完全本，多巘嗣守。"孙多巘、李经畲均考订为"宋拓"。上海图书馆馆藏国家一级文物。

其版本特征：二行"阐弘德政"之"阐"字右竖笔已泐；九行"有益於民"之"益"字底横稍连石花，"於"字"方"部尚未与左下石花泐连；十一行"臣辄依社稷出王家榖春秋行禮"之"榖"字"殳"部（右半部）中横完好无损（图6-1-57）；十二行"增异辄上"之"增"字下石泐仅损及末笔，"日"部中横完好。

因其"榖"字"殳"部（右半部）中横未损，故称"榖字本"，为《史晨碑》之传世最早拓本。

册尾有民国九年（1920）十月李经畲（潏叟）题跋："碑著明诚、永叔《录》中，谓无宋拓，可乎？此本楮墨之古，宋证俱备，'出王家榖春'五字石花鲜峭，扪之有棱，其留露一半笔处，均较他本为显。汉石传世苟得一画半字之胜，相去必数十百寒暑，况有郭胤伯、王山史珍赏印记，在天启时固已视为瑰宝。郭、王皆金石大家，意必各有题记，陕估割换装配以牟倍利，乾嘉间即成习惯，若得真跋而缀伪碑，固不如真碑失跋足称完善，且自首至尾无一描笔，尤宋拓所难觏。"参见《翰墨瑰宝——上海图书馆藏珍本碑帖丛刊》第三辑之影印本。

自明清以来直到民国的部分碑帖收藏家，常以碑名载入赵明诚《金石录》遂定

图6-1-57

图 6-1-58

图 6-1-59

为有宋拓。如今从国内外公私碑帖收藏来看，传世宋拓以唐碑和宋帖为常见，汉碑宋拓绝少见，除《西岳华山庙碑》外，似乎再无第二品。汉魏碑刻不必言宋拓，明拓就已极罕见。由此可见，汉魏碑刻，或者确切地说是隶书碑刻，在宋元明三朝没有受足够的重视，传拓少，流传更少，这一收藏风气才是造成汉魏碑刻无宋拓、少明拓的真正原因。

家字本

鉴定《史晨碑》明末拓本，传统校碑法均以十一行"臣辄依社稷出王家穀春秋行禮"之"秋"字完好与否为标准。"秋字本"还可根据"秋"字"禾"部，分成"首撇损本"和"横画损本"两种。但是，因"秋"过去一直是重要的版本考据点，导致"秋"字成为碑贾涂描的重灾区，旧本此处多有涂描，以"秋"字作为考据点弊病很大。

其实，明末拓本若以"家"字最末两笔（撇捺）完好与否来判定，不失为一个首选方案，故笔者将"明末拓本"旧称"秋字本"改为"家字本"。

笔者在上海图书馆新近得见《史晨碑并后碑》二册装，其中《前碑》为明末拓本，拓工精良，拓本干净，无丝毫涂描迹象，经徐乃昌、韩德寿、孙煜、许松如等人收藏。十一行"臣辄依社稷出王家穀春秋行禮"之"秋"字"禾"部首撇已损，横画尚存，"王"字稍损，"家"字最末两笔（撇捺）完好。（图6-1-58）十二行"增異輒上"之"增"字"曰"部中横已泐。

另，陈景陶藏本（亦藏上图）亦为明末拓"家字本"，拓本干净无涂描，每行存字三十五字，原为徐郙旧藏，后归陈景陶。十一行"臣辄依社稷出王家穀春秋行禮"之"秋"字横画已损，"王"字稍损，"家"字最末两笔（撇捺）完好。（图6-1-59）因"秋"字"禾"

部横画已泐，故知其椎拓时间稍晚于"徐乃昌藏本"。

行字数

方若《校碑随笔》载："《史晨碑》明季至国初拓本每行末一字皆未拓，只三十五字，埋入土中故也。乾隆年间升碑后乃拓全，然末一字皆馀半而已。若旧拓本每行三十六字，则宋元或明初拓本矣。"方若指出宋元或明初拓本应该每行三十六字，明季至清初拓本每行三十五字，乾隆年间升碑后每行三十五字半。

根据每行字数来校勘《史晨碑》看似简便易行，其实全无用武之地，因碑底端每行末一字太靠近碑座，不便椎拓，故最末一字能拓而未拓出与每行只能拓出三十五字者不好区分。此外，旧拓善本必然装裱成册，不可能还是拓片裸装，每行三十五字半者又往往被装裱工剪弃最末半字。故笔者在鉴定《史晨碑》明清拓本时发现每行字数对版本鉴定帮助不大，可忽略之。

2011 年夏，笔者在上海图书馆碑帖书库中检得一册《史晨后碑》，为何绍基惜道味斋旧藏，后归蒋国榜，仅存《后碑》，为明拓本，拓工一流，纸墨古旧，曾熙审定为"宋拓本"。此本每行为三十六字，二行"春秋"下多"復"字（图 6-1-60），三行"參以"下多"符"字，五行"守廟"下多"百"字，六行"國縣員"下多"冗"字。曾熙误定为"宋拓"，可能就是依据碑文每行存字三十六。影印本参见《翰墨瑰宝——上海图书馆藏珍本碑帖丛刊》第六辑。

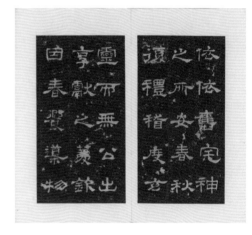

图 6-1-60

《后碑》古拓极少见，存在版本鉴定考据点盲区。何绍基藏本六行"惟處士孔襃文禮"之"襃文"二字间泐痕已经增大，八行"上下蒙福"之"蒙"字右旁石泐已连及字画，笔者所见《后碑》旧本无数，但从未见以上两处考据完好者，此类考据点，可能是前辈鉴碑专家误读了涂墨的影印本后所提出的，未必真实存在。

图 6-1-61

图 6-1-62

（一七）郙阁颂

《郙阁颂》东汉建宁五年（172）二月十八日刻立。仇靖撰文，仇绋隶书。石旧在陕西略阳栈道。此摩崖石质不佳，碑文字口风化严重，题刻位置又正在栈道拐弯处，纤夫拖拉纤绳在碑文左上角磨出数条纤绳痕，损字不少。1979 年摩崖碑石迁至略阳灵崖寺，因爆破作业而损毁严重。

此碑明拓本八行"開石門元功不朽"之"功"字完好，清初拓本"功"字"力"部钩笔已损，然其下"不朽"之"不"字可见左侧大半。（图 6-1-61）

上海图书馆另有吕𡻱秋海棠庵藏本，系清初拓本：八行"開石門元功不朽"之"功"字"工"部完好，"力"部撇笔泐去，"不"字几乎全泐（图 6-1-62）；九行末"校致攻堅"四字完好（图 6-1-63）；十一行"艾康萬里臣"之"里"字清晰；十三行"降兹惠君"之"兹"字未泐。

此碑多以"校致攻堅"四字为清初拓本的依据，其实"校致攻堅"四字乾隆年间尚完好，"元功不朽"之"功"字"工"部完好才是此碑善本评定的关键，然早期拓本装裱时多将"功"字残馀笔画剪弃，其泐损情况就无从知晓。

图 6-1-63

上海图书馆另有沈树镛、庞泽銮递藏本，系乾隆拓本，拓工精湛，纸墨古雅。八行"开石门元功不朽"之"功"字几乎全泐，仅存左上一小角，看不出笔画，此时九行末"校致攻坚"四字依然完好。

（一八）杨淮表纪

《杨淮表纪》东汉熹平二年（173）二月刻，摩崖旧在陕西褒城石门隧道西壁。1971年因兴建石门水库，此篇摩崖题刻与《石门颂》等一批碑刻一同凿迁至陕西汉中博物馆。

乾嘉以后《杨淮表纪》才有拓本流传，未见更早拓本。目前我们能看到的《杨淮表纪》共有四类拓本，均以碑文末行第一字"黄"字（在碑刻的最左上角）笔画多寡来区分，可分成"黄字本""黄字半损本""草字头本""缺黄字本"四种。读者若还见有其他样式，当为拓工精粗所致，亦难逃以上四类范围之中。它们的拓制年代究竟孰先孰后呢？

笔者早年曾经怀疑过"黄"字的真伪问题，以其书刻风格与全碑不类，"黄"字呆板笨拙而又突兀孤立。2009年在陕西汉中得见原石，其左上角崩落一块，形成一洞，宽约两掌，深约一掌，在其洞底至今尚存有"黄"字草字头。笔者据此推测，汉代原刻绝不会在石面如此深处刊刻文字，汉代原刻"黄"字应该久已崩落，后人在此崩落凹陷处添刻了此"黄"字，再后"黄"字又泐去下半截仅存草字头。

2012年春，笔者在上海图书馆寻得一件《杨淮表纪》朱拓本，拓工精湛，纸墨古旧，当为清嘉道朱拓本。（图6-1-64）七行"黄门同郡卞玉"之"黄"字完好。谛视朱拓本"黄"字良久，笔者对往昔的判断开始动摇了，"黄"

图6-1-64

字似乎还是应该属于汉刻原字，其笔画结体呆板突兀，可能就是缘于洞底刻刀无法施展，局促的空间刻出笨拙的"黄"字亦在情理之中。后人断不会费此工夫，在洞底添刻一个"黄"字。笔者鉴定碑帖，一贯主张从"情理"入手，合情合理才是真品的前提，有悖情理者必是伪品。

图 6-1-65

图 6-1-66

图 6-1-67

基于此，笔者推断出《杨淮表纪》的拓本先后应该依次是"黄字完好本""黄字半损本""草字头本"。

乾嘉拓本，即"黄字完好本"，多见淡墨拓本，五行"功德牟盛"之"牟"字"牛"部右上角的凸起墨块呈长方形。此外，缺"黄"字拓本，亦多为乾嘉初拓，因为早期拓工椎拓随意，一般不拓凹陷的"黄"字。（图 6-1-65）同光以后拓工愈发认真，力求字字清楚、笔笔有形，再无遗漏"黄"字现象。因此，凡遇缺"黄"字的拓本，就看"牟"字黑块形状大小。

嘉道拓本，亦"黄字完好本"，五行"功德牟盛"之"牟"字"牛"部右上角凸起墨块面积变小，从长方形变为正方形。（图 6-1-66）

光绪拓本，即"黄字半损本"，"黄"字"由"部左下泐去。

清末民初拓本，"黄"字仅存草字头。（图 6-1-67）

2020年《书法丛刊》第4期，刊有宋松、王欣《汉〈杨淮表纪〉拓本考》一文，资料齐全，讨论详尽，值得参考。

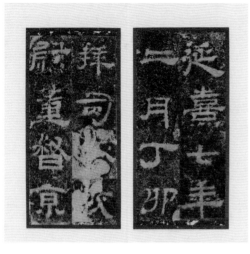

图 6-1-68　　　　　　　　　　　　　　　　　　图 6-1-69

（一九）鲁峻碑

《鲁峻碑》东汉熹平二年（173）四月二十二日刻立，碑中断为二，原在山东任城，现在济宁博物馆。

明拓最旧本有二，其一为匡源跋本，现藏北京故宫博物院，其二为笔者新近在上海图书馆发现者，系沈铭昌藏本。明拓特征：一行"伯禽"之"伯"字单人旁未连上方石花；二行"修武令"之"令"字完好；七行"董督京辇"之"董"字完好（图 6-1-68）；十五行"允文允武"之"文"字尚可辨，"武"字完好；十六行"匪究南山遐�迩"之"山遐迩"三字完好。影印本参见《翰墨瑰宝——上海图书馆藏珍本碑帖丛刊》第四辑。

雍乾拓本，七行"董督京辇"之"董"字仅草字头泐损，上海图书馆所藏谭泽闿跋本和端方藏本均属此类"雍乾拓本"。

乾嘉拓本，七行"董督京辇"之"董"字仅见中间七八短横。（图 6-1-69）上海图书馆藏翁方纲朱笔批校本属此类"乾嘉拓本"，此本经沈树镛、李鸿裔、沈秉成递藏。

此碑是笔者所见汉碑拓本中涂描最剧者，所见拓本考据点往往前后矛盾，令人难以捉摸。其实并非考据点出了问题，而是碑贾涂描时顾前不顾后。曾见北京大学图书馆藏本，就是以清末拓本涂描饰为清初拓本，十一行末"图"字完好，十二行"宣尼"二字完好，十五行"武"字完好，十六行"遐迩"二字完好，但二行"仁"字仅存单人旁，七行"董"字几乎泐尽，最终露出马脚。

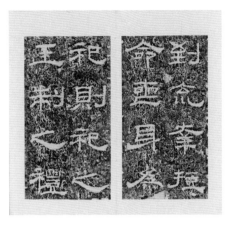

图 6-1-70

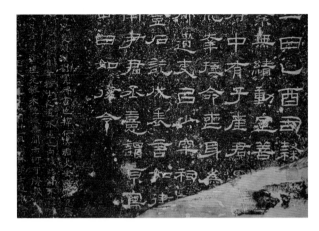

图 6-1-71

（二〇）韩仁铭

《韩仁铭》东汉熹平四年（175）十一月三十日刻立。此碑金正大五年（1228）河南荥阳县出土，县令李天翼移立县署。碑左侧刻有正大五年十一月赵秉文、李献能题跋，又刻正大六年（1229）八月李天翼题名。今在河南荥阳第六初级中学内。

此碑未见早期拓本，所见最早为乾嘉拓本，四行"短命丧身爲"之"爲"字下四点完好，可称"爲字四点本"，又以五行"以少牢祠其墓"之"少"字长撇之下边缘无丝毫损坏为佳。上海图书馆有榕翁藏本、吴仲英藏本、龚心钊藏本，均属"爲字四点本"。其中吴仲英藏本，淡墨椎拓，精彩异常，传云翁方纲旧藏本，清光绪八年（1882）归吴仲英。（图6-1-70）

嘉道时期，此碑石刻变化不大，"爲字四点本"面貌持续时间较长，传拓渐广，彼时的"爲字四点本"亦能时常遇见，整幅卷轴亦不稀见。

道光拓本，"爲"字右三点完好，仅泐损最左一点，可称"爲字三点本"。此时碑文左侧的赵秉文、李献能、李天翼等人题刻尚字字清晰。（图6-1-71）

咸同拓本，"爲"字下左侧两点泐连，可称"爲字两点本"。

清末拓本，"爲"字下左侧三点泐连，可称"爲字一点本"。

（二一）尹宙碑

《尹宙碑》东汉熹平六年（177）四月二十四日刻立。元皇庆元年（1312），鄢陵县达鲁花赤奉诏书追封孔子为大成至圣文宣王，欲选石材立碑纪事，不料在洧川觅得此碑，不忍刮磨新刻，遂移至鄢陵孔庙保存。碑阴刻有皇庆三年（1314）李謩重立碑记。此碑不知何时

又没于土中，明嘉靖年间（一说万历间）洧水泛涨崩岸令碑石重出，再立于鄢陵孔庙。现此庙改为鄢陵县初级中学。

明拓本，碑之左下角、右下角皆完好，可称"全角本"，其左下角十二行"守摄百里"之"摄"字右下双"耳"可辨，十三行"位不福德"之"德"字"心"部可辨。上海图书馆有刘体智藏本，即属此类明末清初"全角本"。

清初拓本，"摄"字右下双"耳"皆损，"德"字"心"部漫漶。乾隆拓本，十三行"寿不随仁"之"不"字漶左下角，十三行"德"字极漫漶。乾隆以前拓本，字画虽损，但拓片两个下角不缺，故仍可称"全角本"。（图6-1-72）

乾隆晚期拓本，已缺碑之左下角，十三行"寿不随仁"之"寿"字漶下半，"不"字全漶，俗称"缺一角本"。（图6-1-73）

嘉庆以后拓本，俗称"缺两角本"，右下角首行"因以爲氏"之"以爲"漶右半。左下角八行至十三行漶去一大块，灭十九字。（图6-1-74）

道光以后拓本，两角缺失面积增大，首行末"因以爲"之"以"字漶尽，"爲"字仅存左下角，石花侵及二行"风雅"之"雅"字，六至八行增漶一块，再灭三字。（图6-1-75）

清末民初以后拓本，左右两角的石花继续增大，两侧石花几乎要汇拢合并。（图6-1-76）

图6-1-72

图6-1-73

图6-1-74

图 6-1-75　　　　　　　　　　　　　　图 6-1-76

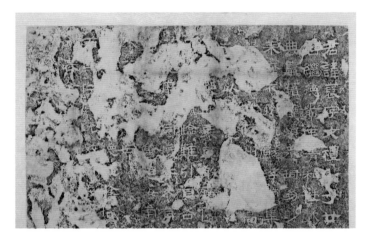

图 6-1-77　　　　　　　　　　　　　　图 6-1-78

此碑考据点皆在碑下之两角，剥蚀趋势从乾隆以前"全角本"发展为乾隆晚期"缺一角本"，再扩展为嘉庆以后"缺两角本"，近拓本碑文下截几乎全部泐去。

（二二）孔褒碑

此碑无刻立年月，一般依《金石萃编》附于《孔彪碑》后，或云东汉中平元年（184）以后刻立。隶书，十四行，行三十字。清雍正三年（1725）乡民在县东周公庙侧犁田时出土。碑文剥蚀，最后两行（第十三、十四行）文字漫漶，拓工往往为省纸而弃拓，故拓本多为"十二行本"。碑原在山东曲阜孔庙，1996 年移入孔府西仓汉魏碑刻陈列馆。

雍正初拓本，二行"繼德前葉"之"繼"字未损，称"繼字本"。"繼"字上方"君"

字"口"部完好可见。上海图书馆藏有雍正年间全拓十四行本，十三行"仁风既邈"等字与末行"表"字可见。（图6-1-77）

乾隆拓本，"繼"字仅存下半，可称"半繼字本"。

嘉道拓本，"繼"字仅存底部，约占全字的四分之一，称"繼字残本"。

清末拓本，二行"繼德前葉"之"繼"字仅存末笔一横，称"繼字一横本"。（图6-1-78）

（二三）曹全碑

《曹全碑》东汉中平二年（185）十月二十一日刻立。碑文结尾年款"中平二年十月丙辰造"九字，刻在碑文末行后隔四行处，拓工多分拓二纸，或为省纸而弃年款不拓。明万历初年在陕西郃阳莘里村出土，后移置郃阳城内孔庙。明末大风折树压碑，扑倒中断。碑今藏西安碑林。

此碑传统鉴定方法看似容易，其实操作起来较难把握。例如，明末清初拓本，九行"悉以薄官"之"悉"字完好，世称"悉字本"；清康熙拓本，九行"悉以薄官"之"悉"字"心"部略损。然而，"悉"字损伤与否较难分辨，因为考据点"悉"字略损，只是"心"部之心钩笔（隶书作长捺）左侧起笔处微损。（图6-1-79）如此细微的损伤（石花芝麻绿豆大小），碑贾只要稍加涂描或镶蜡拓，外人极难分辨，加之此碑旧拓多为浓墨重拓，更增加了分辨的难度。

乾隆以后拓本，首行"秉乾之机"之"乾"字左"卓"旁，被妄人剜刻作"車"旁。（图6-1-80）故一般将雍乾拓本称为"乾字未穿本"，而将乾嘉以后拓本称为"乾字已穿本"。要分清"乾"字左半中间究竟是"田"还是"曰"部，实非易事，纵有火眼金睛，亦有"假

图6-1-79　　　　　　　　　图6-1-80　　　　　　　　　图6-1-81

作真时真亦假"之感。如若发现"乾"字"曰"部上方"十"部竖画顶部过长者，那就必是剜刻的"乾字已穿本"。

晚清拓本，二行"遷于雍州之郊"之"遷"字右侧一短捺点，被妄人剜刻成一个弯角，暂名为"遷字弯角本"。（图6-1-81）笔者历年经眼不少所谓的"明拓"和"清初拓本"，大多就是此类"遷字弯角本"作伪而成，所以分辨"遷"字有无涂描和作伪，也是鉴定善本和排除伪本的第一步骤。

（二四）张迁碑

《张迁碑》东汉中平三年（186）二月上旬刻立。此碑明代山东东平出土，1965年移至山东泰安岱庙炳灵门内，1983年移入岱庙碑廊。《张迁碑》素有"汉碑极品"之誉，以"方整、宽博、厚重、古拙"而著称，与东汉同时期隶书"圆熟、飘逸、细劲、典雅"的风格截然不同，以"别具一格，独具匠心"享誉汉代书坛。

明末拓本的主要标志是，首行"焕知其祖"之"焕"字右下角（捺笔）未泐，故又称为"焕字本"。传世"焕字本"极为稀见，上海图书馆有蒋氏赐书楼藏本，系"焕字本"，洵为《张迁碑》中不可多得的善本。此本经蒋氏赐书楼、程曾煌、邓邦述递藏，册中有瞿中溶、邓邦述、吴湖帆题跋。（图6-1-82）

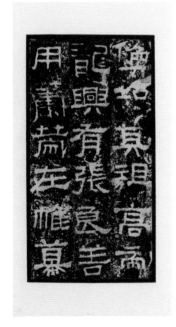
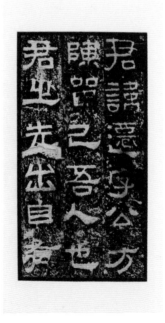
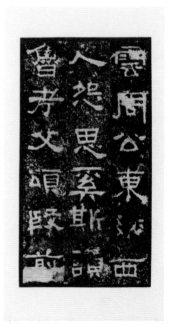

图6-1-82　　　　　　　　图6-1-83　　　　　　　　图6-1-84

清初拓本的主要标志：首行"君之先出自"之"先"字左下撇画与右侧石花之间尚存正方形的极小黑块（如绿豆大小）未泐去（图6-1-83）；十行"考父颂殷前喆遗芳"之"前"字"刂"之短竖笔尚存。（图6-1-84）以上考据点以"先"字黑块、"前"字短竖最为关键，故此类拓本又被称为"前字本"。"先"字、"前"字二处考据点极其细小，极少引人注意，但对版本鉴定却至关紧要。

乾隆拓本的主要标志：首行"諫"字"肃"旁下垂二笔（如"巾"状）完好清晰；六行末"徵拜郎中"之"拜"字完好；八行"東里潤色"之"東里潤"三字泐甚，唯"東"字左上角石花未侵及其上"恩"字。以上考据点以"諫"字、"拜"字最为关键，故此类拓本被称为"諫字本"。

"諫字本"不及前文所述"前字本"的地方在于：首行"君之先出自"之"先"字左下撇画与石花间正方形小黑块已泐去；十行"考父颂殷前喆遗芳"之"前"字"刂"之短竖笔已泐。"先"字、"前"字考据点极为细小，常人一般会忽视。

二　魏晋篇

（一）受禅表

《受禅表》三国魏黄初元年（220）十月二十九日刻立。隶书，二十二行，行四十九字。有额篆书阳文三字。碑文记东汉献帝末年，华歆、贾诩、王朗等人向曹丕劝进之事，最终曹丕受禅称帝，史称曹魏。碑在河南临颍县繁城镇汉献帝庙内，与《上尊号碑》东西并列，这两块碑刻既是最后的汉碑，也是最初的三国魏碑。

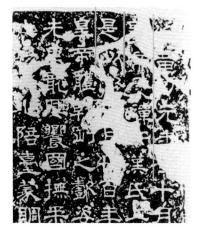

图6-2-1　　　　　　　　图6-2-2

《受禅表》版本鉴定之最简便的考据点全在碑石之右上角。（图6-2-1、图6-2-2）上海图书馆藏有此碑元明间拓本，旧为莫祁、莫棠兄弟藏本，纸墨古旧，精彩异常，可惜

为残本（失去碑文左半，前缺碑文九行，拓本自第十行"黄人所"始，迄至末行"傅之罔極"止），莫祁、王大成考订为"宋拓"。此册虽非宋拓，却是此碑传世最早拓本。影印本参见《翰墨瑰宝——上海图书馆藏珍本碑帖丛刊》第七辑。莫氏兄弟收藏《受禅表》共有两册，皆为残本，一缺碑之下半截，一缺碑之左半块，两者终不能组配。

上海图书馆有王楠藏本、龚心钊藏本，均为明末清初拓本，首行"維黄初元年冬"六字尚存，"初"字仅损左半；二行"皇帝受禪于"五字，仅"受"字稍损（图6-2-3）；三行"是以降"之"降"字损，"是以降"下"且二百年"之"且"字右竖尚存。

嘉道拓本，首行"維黄初元年冬"之"維"字泐大半，"冬"字泐尽；二行"皇帝"二字泐甚；三行"是以"之"是"字存，"是以降"下"且二百年"之"且"字右竖已泐。（参见图6-2-1）

清末拓本，右上角全泐。（参见图6-2-2）

值得注意的是，嘉道以后碑石右上角虽存，但右上角之石面略低于全碑平面，故右上角拓本之墨色往往呈淡墨色。（图6-2-4）

图6-2-3

图6-2-4

（二）上尊号碑

《上尊号碑》，又名《百官劝进表》《劝进碑》《上尊号奏》，三国魏黄初元年（220）刻立。隶书，碑阳二十二行，碑阴十行，行各四十九字。石今在河南临颍县繁城镇汉献帝庙内，与《受禅表》碑石东西并列。

都字本

清初以前拓本多为碑阳二十二行本，乾隆以后碑阴拓本才见流传。《上尊号碑》仅从一个"都"字便可大致界定历代各时期拓本。

明拓本，二行"輕车将军"下"都"字完好。上海图书馆有金农藏本，为明初拓本，存碑阳前十三行，且有缺字，虽仅存三百三十馀字，为残本，但系此碑最早之拓本，经金农、罗聘、赵秉冲、沈树镛等收藏。影印本参见《翰墨瑰宝——上海图书馆藏珍本碑帖丛刊》第七辑。

明末清初拓本，"都"字除"日"部底部微连石花外，基本完好，世称"都字本"。上海图书馆有赵允怀跋本，经朱铨、姚齐宋、姚玉林、赵宗建旧山楼递藏。（图6-2-5）相传此本旧为澄江杨文定家藏，册中有杨文定季子杨应询钤印，道光八年（1828）归睢阳朱铨，朱氏旋转赠姚齐宋（有筠），入藏姚氏狎鸥轩。此外，上图另有陆恭藏本，亦明末清初拓本，拓制时期稍晚于上文所述赵允怀跋本，经陆恭、潘奕隽递藏。

乾嘉拓本，"都"字"日"部泐去下半。（图6-2-6）

道光以后拓本，"都"字"日"部泐尽。

清末民初拓本，整个"都"字泐尽。（图6-2-7）

图6-2-5

图6-2-6

图6-2-7

图 6-2-8

图 6-2-9

朵云轩藏本

《上尊号碑》无宋拓本流传，所见最早拓本为明拓本。2020 年秋，"朵云轩 120 周年庆"出大库碑帖精品拍卖，内有一册《上尊号》，因首行"御史大夫安陵亭侯"之"夫安陵"三字尚存，二行"輕車將軍"下"都"字左下"日"部不损，故知为明末清初"都字本"无疑，允为善本。（图 6-2-8、图 6-2-9）此册还配有碑阴清初拓本，墨色与碑阳很接近，极为难得。此外，碑阳和碑阴中残缺漫漶文字处，均有朱笔隶书释文。更令人赞叹的是，册尾居然还留有翁方纲题跋一则。因为按照现行的碑帖文物定级标准来看，公藏机构凡有翁方纲题跋的善本碑帖，不是国家一级文物就是二级文物。但是，此则翁氏题跋为行草书，与常见的翁氏行楷书题跋书风稍有不同，大家对此犹豫不决，用市场人士的行话来说就是翁跋"不开门"，那么，这则翁跋真伪究竟如何？

先来读读翁跋，其文曰："是碑后半（碑阴）今颇稍稍拓出，而漫漶过甚。予所藏淡墨本'遠人以往'句'人'字尚具存，而墨色过轻，乃不及此本浓淡适中，恰与前半（碑阳）相称。耘门先生持来共赏，因属识其后。北平翁方纲。"（图 6-2-10）

此段翁跋交代了几个信息：其一，乾嘉时期《上尊号》才开始传拓碑阴文字，此前只拓碑阳，不拓碑阴；其二，碑阴首行底部"飢者以充遠人以往"句，所见乾嘉拓本"以"字以下文字皆已泐去，故存"人"字者，当属碑阴最早本；其三，"此本浓淡适中，恰与前半（碑阳）相称"，此册碑阴后配，碑阳与碑阴虽非一时所拓，但纸墨较为接近；其四，此册物主为耘门先生。从此段翁跋的文本信息来看，合情合理，题跋描述与拓本情况都能一一吻合，初看也挑不出任何毛病。

图 6-2-10

图 6-2-11

翁跋下钤有"文渊阁校理"五字朱文印章，因翁方纲出任文渊阁校理时间在乾隆四十一年（1776）至乾隆四十六（1781）间，故笔者翻检沈津先生《翁方纲年谱》，在乾隆四十六年辛丑（1781）八月二十四日条下有"跋郑际唐所藏《魏劝进碑》足本（影4/1116）"的记载。

"影4/1116"是沈津先生引文的出处，顺着这一线索，笔者查阅了原件，即收藏在台北"国家图书馆"的《复初斋文集》手稿的影印本第四卷第1116页，有《跋郑耘门所藏魏劝进碑足本》一篇。（图6-2-11）两者文字内容基本相同，朵云轩藏本上的翁跋不具岁月，而收录于《复初斋文集》手稿中却有明确署期，作于"乾隆辛丑（1781）八月廿四日"，两相笔迹对照，朵云轩藏本所附翁方纲题跋当属真迹也就更加确信无疑。

另据《翁方纲年谱》载，乾隆四十一年（1776）十月十二日，翁方纲充文渊阁校理，又充武英殿缮写《四库全书》分校官，"文渊阁校理"印章出自谢启昆（1737—1802）之手。此枚印章又见载于《中国书画家印鉴款识》（文物出版社，1987年），两相对照，一模一样，真印无疑。

碑帖题跋的真伪鉴定，相对于单纯的名家手札要容易许多。首先，我们有碑帖本身可以参考，什么档次的碑帖配什么阶层的收藏家，三流碑帖绝不会留下一流名家题跋，碑帖与收藏者、题跋者这种"门当户对"现象十分突出，只要我们对碑帖本身鉴定胸有成竹的话，那么，对其后所附题跋的鉴定也就不在话下。

上述翁方纲题跋的真伪鉴定，再次验证了笔者多年的碑帖鉴定经验——善本无伪跋，高古善本碑帖极少遇见假冒的名家题跋。因为碑贾深知其中利害，不会再画蛇添足地冒险为真正的善本添加不必要的假冒名家题跋，来自找麻烦，也就是说，题跋假，碑帖必定有问题，碑帖真，题跋一般无问题。

朵云轩藏本翁方纲题跋的两侧，还有梁章钜（1775—1849）题跋三则。（参见图6-2-10）梁氏题跋对翁跋的鉴定结论又起到了进一步的佐证。

其一："道光丁酉（1837），恭儿赴公车，枉道至桂林省视，出此索题。重觌故物，喜而识之。丁酉长至后书于节署之怀清堂，茝林。"这则梁跋交代了题跋的时间地点和缘起。道光十七年（1837），梁章钜第三子梁恭辰携此本来桂林省亲，时任广西巡抚的梁章钜在翁跋两侧留下题跋三则。

其二："此吾乡郑云门阁学（郑际唐）旧物，其用红笔所补缺字则出苏斋师（翁方纲）之手。阁学作跋时距今将六十年，余识阁学（郑际唐）之面而未及亲炙，惟侍苏师（翁方纲）数年，对此不胜梁木之感也。章钜记。"

如今我们已经知道翁方纲题跋的确切时间为"乾隆四十六年辛丑（1781）"，马上就

可以推知道光丁酉（1837）梁跋距离翁跋的时间为五十七年，与"阁学作跋距今将六十年"完全吻合。梁跋还提供了册中朱笔隶书补写碑文缺字者为翁方纲手笔的可靠信息。

其三："三十年前里居时即获见此本，无力得之。壬辰（1832）假归，乃知为冯笏轩孝廉所得，又不肯夺人所好。后余重出山而笏轩与三儿恭辰叙纪群之好，遂以赠之。而笏轩遂归道山矣，人琴之感，曷胜悯然。退庵老人再记。"第三则梁跋交代了郑际唐旧藏本在道光十二年（1832）转归冯笏轩，复转赠梁恭辰的递藏过程。

郑际唐、冯笏轩、梁章钜皆福建闽侯同里，通过上述梁章钜题跋，可知此册朵云轩旧藏《上尊号》真可谓难得的一件涉及福建籍金石收藏家的重要文物，此册还被梁章钜所撰《退庵金石书画跋》卷二收录。

此册《上尊号》藏印累累，笔者随手一翻，还发现有罗振玉收藏印章数枚，立即查阅《雪堂金石文字簿录》，内有罗振玉长达千言的《上尊号题跋》，罗氏指出"此本乃郑云门阁学所藏，碑阳为明拓本，碑阴为康雍间拓本，翁苏斋以朱笔记已泐之字于上，又有梁茝邻中丞三跋，钱梅溪处士一跋"，其后录"与国初本校勘记"，并全文抄录碑册中"翁方纲题跋"，还注明"惜此本缺二叶，不能悉校耳"。今检查此册碑文，共计三十六开，题跋两开，碑阳第十六行和碑阴第九行文字确有遗失，恰二开，但是册页背后的裱工数字标号却是连贯，可知清代重装时早已佚失。

是本历经金石名家鉴赏，文献记录详尽，声价赤耀艺林，洵为朵云轩镇店之宝矣。笔者还专门讨教了当年朵云轩的"老法师"马成名先生，马老翻出他1966年3月23日的工作日记，上面写道："售得《上尊号》一部（编号1850），沙彦楷题签'明拓上尊号'，剪装绫裱，郑云门旧藏，翁阁学硃笔补缺……白棉纸淡墨拓，明末清初拓本，碑阴配乾隆拓本。50元收进，80元售出。"马老的工作笔记中还详细记录了此册的藏印信息和碑帖考据点信息。据此可知，原来此册是马老在静安别墅沙彦楷家里收购所得，已经秘藏朵云轩长达五十五年，如今面板背页上尚黏贴马成名先生当年题写的朵云轩标价签条。（图6-2-12）

图6-2-12

图 6-2-13

图 6-2-14

（三）孔羡碑

《孔羡碑》又名《鲁孔子庙碑》，三国魏黄初元年（220）刻立。隶书，二十二行，行四十字，有额篆书六字。原在山东曲阜孔庙东庑，1996年移入孔府西仓汉魏碑刻陈列馆。

曹魏禁碑，魏隶著名者仅有《受禅表》《上尊号》《孔羡》《范式》《曹真》五种，若论书法艺术，当以《孔羡》为冠，此碑笔法犹有汉《熹平石经》之遗意，然结体更趋端方矫厉，章法更见茂密严正，真乃天然又雕琢，高古又新颖。

鉴定《孔羡碑》善本旧拓，十八行"並體黄虞，含夏苞商"之"體"字是个好抓手。

明拓本，十八行"並體黄虞，含夏苞商"之"體"字"曲"部六格仅损右下一格，左侧"骨"部完好，黄易旧藏本，今藏北京故宫博物院。

明末清初拓本，十八行"並體黄虞"之"體"字"曲"部损右下二格，所见有奚冈藏本、周大烈藏本和赵烈文藏本，三本现藏上海图书馆，周大烈藏本当更胜一筹。（图6-2-13）《翰墨瑰宝——上海图书馆藏珍本碑帖丛刊》第三辑有影印本。

嘉庆以后拓本，"體"字"曲"部全泐。（图6-2-14）

（四）黄初残碑

此碑黄初五年（224）刻立。隶书。原碑久毁，仅存残石四块，分别称为"利弟""少昊國爲""我君愛遐""黄初"四石。

《黄初残碑》之"利弟"一石清初出土，后归陕西郃阳康强收藏，当时已有拓本流传。其他"黄初""少昊國爲""我君愛遐"三石在乾隆元年（1736）出土，旧藏郃阳许秉简家，

当时许家只传拓"黄初""我君爱遐"二石，"少昊国爲"一石因文字稀少，故多不传拓。传世拓本多见"黄初""我君爱遐"二石同时拓者。

康强与许秉简原是表兄弟，乾隆年间金石家分获两家四石拓本后，才将四块残石当作同一魏碑之残石，并最终将四石合称为"黄初残碑"，此后康、许两家合拓四石本才得以广泛流行。

《黄初残碑》区区残石四块，文字合计才三十四字，为何如此闻名遐迩？究其原因，主要还是汉魏碑刻普遍受到清代金石学界和收藏界的关注，其次就是因残石出土时间早，但凡乾嘉以前出土的唐代以前碑刻，几乎统统载入碑帖名品史册。

图 6-2-15

此碑传世善拓有两种情况：其一为"四石二种拓法"，"利弟"残石的拓工墨色明显区别于"黄初""少昊国爲""我君爱遐"三石；其二为"四石三种拓法"，"黄初""我君爱遐"与"少昊国爲"有着明显区别，"利弟"则又是一种纸墨拓法（图6-2-15）。

"四石二种拓法""四石三种拓法"正好印证乾隆以前康强与许秉简两兄弟分而拓之的实情，即清初康强所藏"利弟"残石最先传拓，而许秉简藏石在乾隆初年才拓出"黄初""我君爱遐"两石，"少昊国爲"一石极少传拓。

由此可知，"四石三种拓法"的情况应该是，清初康强所藏"利弟"残石最早传拓，乾隆初年许秉简藏石只拓"黄初""我君爱遐"两石，乾隆中后期，收藏者因为知道四石一体的道理，才重新补拓了"少昊国爲"一石。

"四石二种拓法"的情况是，清初康强所藏"利弟"残石最早传拓，乾隆中后期，收藏者知道四石一体的道理后，续补拓制了许秉简藏石的全部三块。

所以"四石三种拓法"中"黄初""我君爱遐"两石拓本要早于"四石二种拓法"的"黄初""我君爱遐"两石拓本。因而总体来评价，应该是"四石三种拓法"更优于"四石二种拓法"。

图 6-2-16

（五）正始石经

三国魏正始年间（240—249）在洛阳太学刊刻了《尚书》《春秋》及《左传》（未全部刻完），世称"正始石经"或称"魏石经"。此次刊刻都是古文经，又因古文难识，便附刻了篆书、隶书字样，故又称为"三体石经"。石经碑石历经损毁，到唐贞观初年，已"十不存一"。

民国十二年（1923）正月，洛阳城东朱家圪塔村村民朱氏采药时发现一石经巨碑，此石是迄今为止出土《正始石经》残石中最大的一块，出土地正在汉魏太学旧址。在此之前，清光绪年间黄县丁树桢曾经于洛水北岸龙虎滩黄占鳌牛舍中寻得《尚书·君奭》残石，能与此次发现的石经巨碑下部文字相接，但两地相隔二里许。

此石经巨碑阳面为《尚书》的《无逸》《君

奭》，三十四行；阴面为《春秋》之《僖公》《文公》，三十二行，经文皆不全。此碑出土后，遭当地土豪黄鉴叔勒索五百金始允运出，后为城内谢荣章以千金购去，因石巨不便密运，遂连夜请人凿裂为二，损泐一百馀字。今一石在河南省博物馆，一石在中国国家博物馆。

"初拓未断本"极为罕靓，相传当时仅拓十三份，虽然属于民国拓本，但是其名碑、绝版、限量三个特殊因素一叠加，立即成为后起的顶级善本，受到金石学家的追捧。近年笔者在上海图书馆碑帖整理中居然陆续发现了四份初拓本（碑阳、碑阴俱全），可称幸运之极。其一即于右任以二百七十元高价购得者，当时一张汉唐名碑的民国拓片也就几毛钱，二百七十元购买一份新拓堪称壮举。（图6-2-16）

这件于右任藏碑阳拓片卷轴书堂上端，有民国十二年（1923）十二月二十五日王广庆题跋，王广庆在石经出土当年二月从洛阳碑贾郭玉堂处得知此事，是第一个奔赴石经出土地的考古学者，其跋语反映了出土真实情况。另有民国十三年（1924）十月李根源观款。

碑阳拓片卷轴书堂下段有民国十二年（1923）冬章炳麟、李健题跋。碑阳拓片右下空处有民国十二年十二月二十五日安吴胡韫玉题跋，胡氏对《正始石经》的刊刻行款、碑数、字数及刊刻内容进行了详尽的考证。石经巨石的出现为解决上述问题提供了可能，同时也否定了章炳麟原有的对碑数、行款的推测。

此外，上海图书馆藏有叶景葵捐赠的"合肥李氏望云草堂藏本"，亦属初拓未

图6-2-17

断本，碑阳下截附装黄县丁树桢所获《尚书·君奭》小残石拓本。（图6-2-17）又有朱节（仲脔）藏本，亦为初拓未断本，碑阳碑阴皆全，两轴装。更有意义的是，笔者新近发现了两轴《正始石经》初拓本中的试拓本，因其拓工极其随意，明显带有尝试性质，当属十三份初拓本的首张拓片。（图6-2-18）

　　碑帖文物价值的评定，先看稀缺性，尤为看重绝版拓本，再看是否属于名品，最后才重传拓时间早晚，若有名家题跋的附加值，那就更加锦上添花了。《正始石经》未断本能列入国家一级文物，就是一个很好的特殊案例。

图6-2-18

（六）天发神谶碑

《天发神谶碑》三国吴天玺元年（276）八月一日刻立。篆书。碑呈圆幢形，旧断为三截，故俗称"三段碑"。（图6-2-19）其刻立的缘起是，三国吴末帝孙皓为了宣传天命永归大吴的舆论，假托符瑞想象，刻立了所谓的天降神谶之碑，希望通过此碑来维系其濒临灭亡的统治。故此碑刻书法异常神秘诡异，将小篆圆转的结体变幻为方折，圆起圆收的用笔规律改造成方起尖收。虽然此碑神谶"天书"并未灵验，四年后孙皓政权宣告消亡，但此碑书法之光芒却能如碑文中所说"敷垂亿载"，成为中国书法史上最具创新意义的书法别体"悬针篆"的代表性作品。

图6-2-19

当时此碑欲伪造成天外来物，故不能为世人熟知的传统圆首方趺的碑形，遂变身为圆幢柱形，柱高约260厘米，周长达280厘米。因此，《天发神谶碑》若依照石刻分类应该归入"碣石"而非"碑版"。

此碑旧在江苏江宁天禧寺门外，清代移至江宁县学尊经阁，清嘉庆十年（1805）三月，校官毛藻命匠刷印王氏《玉海》，不戒于火，碑石焚毁。清代碑刻传拓的普及和流行，其实多在乾嘉金石学复兴之后，嘉道以后传拓品种才开始渐增，同光以后传拓数量开始骤增。此碑毁于嘉庆十年（1805），因此错失了碑刻传拓的"春天"和"高峰期"，导致传世《天发神谶碑》原石拓本极为少见，其最晚拓本之拓制年代下限为嘉庆十年。

据张廷济《清仪阁笔记》载："嘉庆十三年（1808）南京碑刻店中尚有三段碑，索价已十金。嘉庆十四年（1809）到金陵访之肆中，虽悬数十金不可得。"另，据上海图书馆藏"乾隆拓本"册中后人题跋所载，光绪末年售价已经高达一百四十两。这再次验证了，只有稀缺的名碑名品拓本才是碑帖收藏的真正宠儿。

此碑鉴定的考据点主要集中在中段尾部"刊铭敷垂億载"等字上。

图 6-2-20

明初拓本，中段第十六行"刊銘敷垂億載"之"敷垂"二字完好，"載"字下半完好。

上海图书馆有赵烈文藏明末拓本，"敷"字左下部未损，"垂"字左上稍损。（图6-2-20）

清初拓本，"敷"字左下微泐，"垂"字损左半。

乾隆拓本，"刊銘敷垂億載"之"敷"字左下角全泐，"垂"字仅存右上角，唯存全字的四分之一。（图6-2-21）

此外，还有几点鉴定方法需要补充。其一"吴郡""工陳"四个残字往往漏拓，此四字其实在乾隆时期还能拓出。其二，下段第一行"解解"下空一字距离处，若隐约可见隶书"北平"二字，当为乾隆后期"北平翁方綱來觀"七字之起首二字。若遇整纸本，四周边角馀地较多者，又未裁割，可能会侥幸地留下隶书"北平"二字。（图6-2-22）一旦发现拓本存有此二字，则必为乾嘉拓本无疑。

图 6-2-21

图 6-2-22

（七）爨宝子碑

大亨四年（应为义熙元年，405）四月刻立。隶书，十三行，行三十字。下截另刻立碑人题名十三行，行四字。乾隆四十三年（1778），碑石在南宁城南扬旗田出土，并重新树立，还在碑文末行"太（大）亨四年岁在乙巳四月上恂立"之左侧，题刻"大清乾隆戊戌（1778）岁秋九月下旬众士耆復樹"一行，后来，此行题刻又被铲除。咸丰二年（1852）七月，碑石迁移到曲靖武侯祠，在碑文末行之下方，又刊刻咸丰二年邓尔恒隶书题跋六行。碑石今在云南曲靖市第一中学。

上海图书馆藏有一件恬裕斋瞿氏藏本，为未装裱的整幅拓片（图6-2-23），附有二十世纪五六十年代旧书店标签，当时定为"乾嘉初拓本"，或称为"玉字不损本"，售价高达100元，远超普通碑刻拓片几毛钱的定价。初观之，碑文末行之左侧未见乾隆戊戌题刻，碑文末行之下方也未见咸丰二年邓尔恒题刻，但是，碑下截题名末行"威仪王"下，却存有"玉"字，故一度被视为初拓善本。（图6-2-24）

图6-2-24

图6-2-23

图 6-2-25　　　　　　　　　　　　　　　　　图 6-2-26

　　2014 年《书法丛刊》第四期刘昱先生《爨宝子碑拓本断代研究》一文，论及一件整幅拓本，"大清乾隆戊戌（1778）岁秋九月下旬衆士耆復樹"一行题刻文字清晰（图 6-2-25），未见咸丰二年邓尔恒隶书题刻，故知当为嘉道拓本，但此本"威儀王"下已经泐去一角，未见所谓的"玉"字。再反观恬裕斋瞿氏藏本，其碑文末行"太（大）亨四年岁在乙巳四月"之"乙"字左侧，隐约可见"歲"字残馀笔画，此"歲"字就是被铲除后的"大清乾隆戊戌岁秋九月下旬衆者復樹"之"歲"字。（图 6-2-26）由此可知，恬裕斋瞿氏藏本是乾隆戊戌题刻被铲除以后的拓本，因此绝无再有"玉字不损"之可能。此类所谓"玉字不损本"，当时皆以高价售出，其实皆以"清末民初拓本"作伪而成，连晚清拓本都不是，其作伪手段极为高超，极具欺骗性。

图 6-2-27

图 6-2-28

图 6-2-29

图 6-2-30

　　刘昱先生还发现了一些《爨宝子碑》断代的新考据点，为此碑的版本鉴定提供了新方法，现依照传拓先后将其简要概括如下。

　　未刻邓跋本：八行"庶民子来"之"来"字横画完好，其后拓本"来"第二横画左侧与第三横画已泐连，泐连石花在横画的左侧（图6-2-27、图6-2-28）；八行"庶民子来"之"子"字横画完好，横画中段细瘦，其后拓本"子"横画泐粗，横画中段痴肥。

　　初刻邓跋本：十行"殲我贞良"之"良"字完好，其后拓本"良"字左竖笔之左边缘出现一点石花（半颗绿豆大小，图6-2-29、图6-2-30）；初刻邓跋本多为淡墨本。

　　同光拓本："人字本"，首行"同樂人也"之"人"字完好（捺笔的起笔处尖锐，与

撇画仅一丝相连），其后拓本"人"字捺笔起笔处泐粗，不见尖锐发笔。（图6-2-31、图6-2-32）

清末民初拓本：八行"庶民子来"之"来"字，第三横画与竖画，十字交汇处（右下）已有泐损。（图6-2-33）

图 6-2-31

图 6-2-32

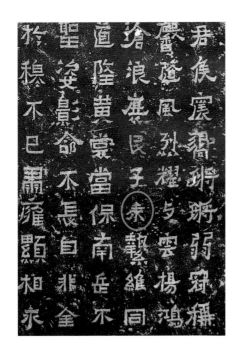

图 6-2-33

三　南北朝篇

南北朝碑刻拓片，是一个后起的碑帖收藏品种。宋人、明人再包括清初人，他们的收藏碑帖重点往往仅限于汉魏碑刻、唐代名碑和宋刻法帖，直到乾嘉以后，碑帖收藏者的关注点才开始涉及南北朝碑刻，因此，这一领域没有宋拓或明拓等传世高古拓本，偶有清初拓本已属顶级早本。但是，彼时正处在清代金石学复兴的背景下，南北朝碑刻一经传播，马上流行，迅即成为碑帖收藏的新热点。从收藏眼光来看这一时期的拓本，存世少量的早本与海量的晚本，虽然其传拓时间早晚间隔或许并不大，但是，其文物的珍贵性却存在着天差地别的距离。

（一）爨龙颜碑

南朝宋大明二年（458）九月十一日刻立。爨道庆撰文，楷书。碑在云南陆凉贞元堡，地处边陲，鲜有传拓，自道光六年（1826）云贵总督阮元访碑后，声名渐显，拓本才开始流行，清末民初此碑传拓骤增，拓片风靡一时。

道光六年（1826），碑文二十三、二十四行下留有阮元隶书题刻三行。道光七年（1827），阮元命知州张浩建亭保护。道光十二年（1832），在碑第十九行至第二十二行下方空隙处，增刻邱均恩楷书题跋六行。光绪二十八年（1902），在邱氏题跋正下方又添刻杨佩题跋六行。

此碑拓本历来以"十爨斋本"视为"最初拓本"。相传民国三十年（1941）吴兆璜在昆明文古堂购得《爨龙颜》拓片十馀份，据说还是吴氏祖父旧藏，因皆无阮元题刻，九行"万里归阙"等字完好，相较其他旧本，其完整未损文字竟然多出数十个，故异常珍贵，遂斋号曰"十爨斋"。吴氏"十爨斋本"后归北京故宫，一直视为传世碑帖珍品。

2010年《中国碑刻全集》卷三将故宫"十爨斋本"中"万里归阙本"裱本一册影印出版，真相终于公布于众，随后质疑声渐起。2019年《书法丛刊》第五期刊发日本伊藤滋先生《故宫博物院藏〈爨龙颜碑〉"万里归阙"未损本考》一文，彻底推翻了"十爨斋本"为阮元刻跋前的旧拓，重新判定为碑贾"嵌蜡填补"的清末民初拓本。

伊藤滋先生列举的证据一目了然，很有说服力。他选取了已有阮元题刻，但未有邱均恩题刻的稍晚拓本互校，结果发现：十二行"卓尔不羣"之"羣"字"君"部第二笔（长横画），稍晚拓本长横完好无损（图6-3-1），但"十爨斋本"之"君"部长横左侧（靠近发笔处）已有半颗绿豆大小的小点残损（在横画上边缘，图6-3-2）。稍晚拓"君"部长横完好，最初拓却残损，有违常理，终于暴露作伪的马脚。民国时期作伪者机关算尽，

图 6-3-1 图 6-3-2

大费周章地将此碑考据点和数十个残损文字用"嵌蜡填补"手法伪装，但还是忽视了"卓尔不羣"之"羣"字的小点残损细节，可谓百密一疏。

上海图书馆藏有此碑善本一册，二十世纪五六十年代购自朵云轩，当时售价高达120元，王壮弘《崇善楼笔记》有著录。此本拓工精湛，且带碑额附碑阴，亦属难得之品。此本经沈树镛、杨岘、罗振玉、李国松递藏，翁同龢、罗振玉、李国松等人均审定此册为"初拓本"。

首页有罗振玉题签两条，其一曰："爨龙颜碑并阴初出土本，宸翰楼藏。"碑阳后有民国十八年（1929）李国松校勘题记："'卓尔不羣'（碑文第十二行），'不'字撇笔，道光中叶以前拓本已泐及下端，此本仅损中间少许；'羣'字次横，道光中叶以前拓本已微泐右端，此本无损。'次弟驎崇'（碑文第廿一行），'驎'字'马'旁钩笔，道光中叶以前拓本已与石花并连，此本则尚清晰可见。己巳三月廿七日新得沈均初藏初拓《爨龙颜碑》，以旧藏道光中叶以前拓本对校一过，随笔记之。樊翁。"（图 6-3-3）

读完李国松题跋，我们发现有关"卓尔不羣"之"羣"字的小点残损细节，其实早在1929年李国松就已经看出，其跋文记有："'羣'字次横，道光中叶以前拓本已微泐右端，此本无损。"李国松提出"羣"字微泐是一个重要的考据点。

馆藏又有一本吴云旧藏初拓本，"卓尔不羣"之"羣"字完好，册后有民国十年（1921）褚德彝题跋："此本如'卓尔不羣'……'羣'字第二笔完善。"（图 6-3-4）前人早已提及"羣"字的版本鉴定特殊意义，其实清末民初"羣"字第二横画的上边缘先有半颗绿豆大小残损，民国以后"羣"字第二横画的下边缘也出现新的残损。（图 6-3-5）过去我们忽略了"羣"字第二横画上边缘的"微泐"，与下边缘的新损混为一谈了。伊藤滋先生的文章重申了"微泐"的重要指示意义。

图 6-3-3 图 6-3-4

（二）瘗鹤铭

《瘗鹤铭》是一篇古人葬鹤的铭文，华阳真逸撰文，上皇山樵书，原文共计一百六十七字，刻于江苏镇江焦山西麓。由于铭文的纪年采用干支形式，撰书人名均采用别号来替代，所以有关其书刻年代及书写作者的争论由来已久。将各种刊刻年代的推测归纳起来，其刊刻上限在晋朝，下限要到唐朝，过去大多定为南朝梁刻石，现在更定为晚唐。今仍从其旧，便于读者查检。

图 6-3-5

水前拓本与水后拓本

《瘗鹤铭》原刻于焦山西崖，不知何年坠入江中，残石文字或仰，或仆，只有待到冬季长江枯水期，水落石出后，才能偃卧仰拓出数十字而已，故虽有良工而不易运技。清康熙五十一年（1712）冬至次年春，谪居镇江的陈鹏年主持打捞江中残石，共得铭文八十六字（含残字），又依照前人考证的石刻铭文次序，对打捞出水的残石进行排序复位，形成五石合并格局，它们分别是，一号石（左上石）、二号石（左下石）、三号石（中上石）、四号石（中下石）、五号石（右上石）。（图 6-3-6）

图6-3-6

图6-3-7

图6-3-8

自从残石打捞出水置于亭中后，《瘗鹤铭》拓本即有出水前本、出水后本之分，水前本因椎拓不易，较为稀见。出水后拓本即便字数增多，摹拓精于水前本，然其版本文物价值仍不能与水前本同日而语。

《瘗鹤铭》"水前本"传统鉴定方法的关键点是，三号石首行"未遂吾翔"之"遂"字走之底之长捺完整，"吾"字"五"部清晰可见。（图6-3-7）"水后本"之"遂"字长捺泐去左半，"吾"字"五"部泐损而无法分辨。（图6-3-8）但是，假若依照这一鉴定方法，笔者历年所见"水前拓本"可能就要多达数十件了，其中不少还是裸装的拓片。由此看来，类似《瘗鹤铭》摩崖的鉴定方法还要深入讨论。

传世《瘗鹤铭》拓本中，经清代碑帖鉴赏大家审定为"水前拓本"者仅五六种而已，其中著名者有清何绍基旧藏二十九字剪裱本（三号石，现存中国国家图书馆）、清何绍基旧藏所谓"南宋拓"四十二字本整幅卷轴本（三号石和五号石，现藏故宫博物院）、李国松旧藏四十六字本（三号石和四号石，现存上海图书馆）、徐用锡题跋五十五字本（三号石、

四号石和五号石，现藏日本汉和堂）等，以上"水前拓本"均非五石全本。康熙六年（1667）张弨到焦山探访时，曾不遗余力地探索，最终拓得五石足本，文字合计103字，可惜此本"水前五石足本"没有流传下来。

真假水前本

王家葵先生在2020年第2期《书法丛刊》发表《故宫藏潘宁本〈瘞鹤铭〉再鉴——兼论水前本的问题》，试图以文献记载来否定传世水前拓本的存在，推翻既有的水前本考据标准体系，引发了"真假水前本"的大讨论。

故宫藏《瘞鹤铭》，为三号石，存六行二十九字，潘宁、马子云、王壮弘皆定"宋拓"，唯张彦生定"明拓"。王家葵先生否定此本为水前本的依据，概括如下。

康熙六年（1667）张弨亲自到焦山探访，撰成《瘞鹤铭辨》一卷，书前有《瘞鹤铭碑式图》（碑文存103字），抄录所见文字，其中第三石第三行"相此胎禽浮丘"之"丘"字赫然存在，第四行"唯髯髯事亦微"之"微"字完好。（图6-3-9）此外，《瘞鹤铭》出水后之次年，康熙五十三年（1714），汪士鋐撰成《瘞鹤铭考》，书前有出水以后的《瘞鹤铭碑式图》（碑文存八十六字），比照张弨原图，发现汪士鋐本"丘"字缺失，"微"字仅存上半截。（图6-3-10）

图6-3-9　　　　　　　　　　　　　　图6-3-10

　　根据张弨和汪士鋐两种《瘗鹤铭碑式图》的文字差异，王家葵先生判定"丘"字和"微"字缺损，是康熙五十一年（1712）冬至次年春之间陈鹏年打捞残石时磕碰所致，进而得出"水前拓本"必须具备完整的"丘"字的推论。因故宫藏潘宁本"丘"字缺，"微"字泐去下半，故依据王家葵先生的"考据新法"只能判定为"出水后拓本"，根本不是宋拓和明拓。再重新检视传世"水前本"，则无一本符合王家葵先生的"考据新法"的要求。

　　王家葵先生又依据张弨《瘗鹤铭碑式图》第四石，三行十九字，上海图书馆李国松藏本仅有十七字，缺二字（首行"表留"之后缺"形義"两字），与汪士鋐出水以后的《瘗鹤铭碑式图》则吻合，故得出李国松藏本之第四石也是"出水后拓本"的推论。

　　简单归纳一下王家葵先生提出的"水前本"考据点：三号石存三十字，必须具备完整的"丘"字和"微"字；四号石存二十字，首行"表留"之后必须具备"形義"两字。

　　其实，如若根据张弨和汪士鋐《瘗鹤铭碑式图》的文字差异，那么，我们还能补充一个"水前本"的考据点，那就是三号石首行"未遂吾翔"之"翔"字"羊"部应当完好。

　　王家葵先生的"考据新法"究竟站得住脚吗？

　　王家葵先生的上述推论，逻辑上严丝合缝，没有任何瑕疵，理论上是完全正确的。但是，其依据的张弨和汪士鋐《瘗鹤铭碑式图》毕竟不是拓片实物，不是直接证据，而是二次文献，是间接证据。假若传世拓本只要有一件能符合王家葵先生的"考据新法"要求的话，那么，"考据新法"就能成立，但是，传世拓本没有一件符合这一条件。相反，传世既定的"水前拓本"，依照原有的考据标准却能够清晰分出"水前"和"水后"的差异。

　　从理论上讲，只有排除张弨可能将半拉的"翔""微"和仅存一线的"丘"字当作完整文字来记录，才能证明张弨《瘗鹤铭碑式图》的科学合理。

　　张弨的老师王士禛在《池北偶谈》卷十三《瘗鹤铭》条说："门人淮阴张弨力臣，耳聋，而博雅好古。康熙丁未（1667）十月，挐小舟渡江至焦山，观瘗鹤铭。得仰石一，凡六行，存二十六字；仆石一，字在石下，存三十字，又二残字；又一石侧立剥甚，存七字。仆石之背，有宋人补刻三行。"

　　王士禛清楚地记录了"仰石"（第三石）特征"凡六行，存二十六字"，为何不是张弨《瘗鹤铭碑式图》的三十字呢？因为两人的统计标准不同，王士禛只统计完整的文字，残字不计（"翔""微""丘""尔"四字未统计），所以得出二十六字。"仆石"即第四石和第五石，第四石完整文字十九字，第五石完整文字十一字，合计三十字，也一字不差。笔者同样用间接文献——王士禛《池北偶谈》就能否定张弨《瘗鹤铭碑式图》的科学合理性。

　　其实，类似于张弨《瘗鹤铭碑式图》的释录历代碑刻铭文，在《金石萃编》《八琼室金石补正》等金石书籍中十分常见，释录标准极不统一，将残字著录为完字的现象比比皆

是。例如，嘉庆十年（1805）《金石萃编》之《瘗鹤铭》录文，"丘"字无，"微""重""尔"三字皆著录为残字，唯独"遂吾翔"三字却著录成完字。（图6-3-11）假若拘泥于文献，就会得出水后本"遂吾翔"三字完好的结论。

因此，文物鉴定在条件不成熟或事实模糊的情况下，尊重前人既定的评判规则，亦不失为一条出路。这就是历史给出的暂时的答案，也许还是最终的答案。

（三）始平公造像记

《始平公造像记》北魏太和十二年（488）九月十四日刊刻。孟达撰文，朱义章楷书，十行，行二十字。系阳文刊刻，又有方界格，极为罕见。有额亦楷书，阳文六字。石在河南洛阳龙门石窟古阳洞北壁。

图6-3-11

在中国书法史上，楷书曾经出现两座高峰，第一座在北魏，第二座在唐代，其书体，前者称"魏碑"，后者名"唐碑"。若论"出道早晚"，《始平公》是当之无愧的"楷书第一""魏碑第一"；若论"刊刻工艺"，此碑堪称"阳文碑刻第一"，放在三千馀品龙门造像题记中，此碑允为"龙门造像第一品"，即便放在历朝历代万千造像题记中，此碑亦能独占鳌头，荣登"造像题记第一品"。

碑帖自明代后期成为文物收藏品后，当时古人的收藏品种，仅限于唐碑、汉碑、宋帖三种，收藏名目也大多出自西安碑林和曲阜孔庙等地碑刻，尚未涉及野外摩崖和石窟造像等领域，一直等到乾嘉金石学复兴，汉代摩崖、北朝造像题记、六朝墓志才开始被广泛传拓，丰富了碑帖收藏的品种。

《始平公造像记》为阳文减地刻，旧拓减地较浅，底纹（无字处留有细麻点）尚存，清道光年间，碑贾嫌底纹麻点撩眼，遂将减地处挖深，底纹麻点全部铲除剔尽。故拓本分为"未铲底本"与"铲底本"两种。

《始平公》"未铲底本"的时间跨度较大，从乾隆中期开始一直到道光初期。"未铲底本"按照传拓时间先后可细分为五个档次，依次如下。

甲　"之字本"　首行"则崇之必□"之"之"字完好。稍后拓本则"之"字左下角

图 6-3-12

图 6-2-13

图 6-2-14

图 6-2-15

图 6-2-16

（折笔交汇处）断损。2018 年 11 月，嘉德秋拍出现一张整幅无碑额的徐乃昌旧藏《始平公》淡墨拓本，是目前已知《始平公》最早拓本——"之字本"。（图 6-3-12，对照已损本图 6-3-13）原本以为这件"之字本"是绝无仅有的孤本，但是，2021 年 9 月笔者在上海博物馆敏求图书馆又发现一册剪裱本《龙门造像三种》，分别为《始平公》《魏灵藏》《杨大眼》，其中《始平公》为"之字本"，亦是淡墨拓本，系陈泉、沈慈护、戚叔玉递藏本，内有道光二十九年（1849）年陈泉题跋和光绪三十一年（1905）王瓘题跋。（图 6-3-14）上博本的出现，让《始平公》最早拓本奇珍有偶。

乙 "三字本" 九行"三槐独秀"之"三"字完好，底横的斜侧入锋方笔完整。稍

后拓本则"三"字第三横起笔处已有残损，呈秃头状。"三字本"绝少见，仅见朵云轩藏本一册，收录于二十世纪八十年代上海书画出版社编《历代名帖自学选本》系列中，成为《始平公》临本字帖的首选。（图6-3-15，对照已损本图6-3-16）

丙　"必字本"　首行"则崇之必□"之"必"字完好。稍后拓本"必"字左侧一点有明显泐损。"必字本"亦极少见，仅见浙江博物馆藏整幅卷轴一件，收录于浙江博物馆编《金石书画》第一辑。（图6-3-17，对照已损本图6-3-13）

丁　"乌字四点本"　六行"匪乌"之"乌"字四点完好。"乌字四点本"亦属难得善本，笔者历年所见公私收藏中不超过七八件，其中有两件最为煊赫有名，第一件是国家图书馆藏整幅卷轴本，有胡震、钱松、徐继畬、齐学裘、孙文川、秦敦复等十三人题跋，过去一度视为"天下第一本"，列为国家一级文物，见载于国家图书馆编《中国国家图书馆碑帖精华》第三卷。（图6-3-18）第二件"乌字四点本"是北京故宫博物院藏剪裱本，有赵之谦同治癸亥（1863）题记，

图 6-3-17

图 6-3-18 图 6-3-19

过去一直推许为"最初拓本"，见载于《中国碑刻全集》卷三。

戊　"乌字三点本"　六行"匪乌"之"乌"字泐损一点。笔者所见未铲地本一般多为"乌字三点本"，上海图书馆虽然以收藏碑帖善本闻名海内外，但是馆藏《始平公》未铲地本也只有两件，而且都是"乌字三点本"，并无"乌字四点本"。（图 6-3-19）

图 6-3-20　　　　　　　　　　　　　　　　　　　图 6-3-21

此外，市面上所见《始平公》有许多伪造的"未铲地本"，其实鉴别还是十分简便的。"未铲地本"和"铲地本"有一个显著的差异特征，七行"周十地"之"十"字，未铲地本"十"字长横左侧上端边缘石面有一线凸起，故传拓后，"十"字仅仅留下长横上端的一线黑色凸起，导致"十"字长横左侧笔画失拓。（图6-3-20）道光年间铲底以后，随着传拓频繁，原有的"十"字长横上端边缘的凸起逐渐被磨灭，此时"十"字长横得以拓出完整全形。（图6-3-21）因此，只有具备这一"十"字长横左侧漏拓特征，才是真正的"未铲地本"，不然就是假冒的"未铲地本"。

（四）龙门二十品

龙门二十品传拓简史

判定《龙门二十品》拓本的文物价值，首先要区分早本和晚本，其次要了解各个历史时期的传本数量。要解决以上问题，我们先得从了解它的传拓历史开始。它究竟开始于何时？又兴盛于何时？

龙门造像开凿于北魏孝文帝太和七年（483），其后历经东魏、西魏、北齐、隋唐，直至明清一千馀年不断雕凿，在伊水两岸崖壁共开窟龛两千三百馀座，造像十万馀尊，碑刻题记近三千馀品。（图6-3-22）

但是，这一造像题记宝库，过去一直没有受到历代金石学家的关注，直到清乾嘉年间，

图 6-3-22

龙门造像的少数精品，如《始平公》《孙秋生》《魏灵藏》《杨大眼》《安定王燮造像》等，才开始进入极少数金石研究者的视野，予以传拓、研究和著录。毕沅《中州金石记》、钱大昕《潜研堂金石文跋尾》、武亿《授堂金石跋》、王昶《金石萃编》、洪颐煊《平津馆读碑记》等金石专著中均有零星记录，少则两三件，多则五六件，但彼时还未见有著录"龙门四品"之名目。

乾隆三十三年（1768），钱大昕《潜研堂金石文跋尾》最早著录龙门造像题记，但仅仅收录《杨大眼》一件，乾隆四十六年（1781）《潜研堂金石文跋尾续编》收录《孙秋生》一件，嘉庆四年（1799）《潜研堂金石文跋尾又续》收录《齐郡王元祐造像》一件。反观《潜研堂金石跋尾》收录汉碑 50 件，唐碑 269 件，龙门造像才区区三件，其关注度之低可想而知。乾隆五十三年（1788）河南巡抚毕沅所著《中州金石记》仅收录《始平公》《孙秋生》《杨大眼》《安定王燮造像》四件，亦非今天公认的"龙门四品"之品目。与毕沅同时期的河南老乡武亿《授堂金石跋》中亦仅仅收录《杨大眼》《魏灵藏》两件，还附有一篇乾隆五十四年（1789）《洛阳龙门诸造像记》，其文曰："伊阙傍崖自魏齐暨唐以来造像题名多不能遍拓，好奇者辄引为憾。今岁正月汤亲泉、赵接三两君独手拓二十馀种寄余，其文多俚俗之词，无可存。"被武亿视为"俚俗之词"的二十馀种，从其存目来看，杂乱而少名品，与后期的《龙门二十品》亦大相径庭。以上种种，充分地反映了乾隆年间龙门造像传拓与研究的基本状况——不重视、鲜传拓、少收藏。

今天被公认的龙门造像题记精品皆在古阳洞南北两壁最上层及洞顶，古阳洞旧称"石

窟寺"，是龙门石窟开凿的第一洞窟，洞深约十三米，高约十一米，宽约七米。清代道士将洞中供奉的释迦牟尼像改成太上老君道德天尊神像，故旧时又将古阳洞称作"老君洞"。

嘉庆元年（1796），黄易携带拓工来龙门石窟古阳洞架高台拓碑，才拉开龙门造像精品拓片神秘的面纱，但彼时的传本依然极为少见。今见国家图书馆《始平公造像》（嘉庆初年拓本），存有咸丰八年（1858）钱松题记："此龙门石刻之冠于当世者也，石刻中之阳文，古来只此矣。层崖高峻，极难椎拓，至刘燕庭拓后无复有问津者。"钱松题跋再次印证了嘉道年间龙门造像鲜有人去传拓。其拓本流传稀少的原因，除"层崖高峻，极难椎拓"等现实条件外，主要还是受制于当时的重"汉唐碑刻"、轻"北魏造像"传统观念，当时的龙门造像精品拓片只在极少数高端的金石学者圈内流传。

道光年间，古阳洞先后迎来了两位超级"金石癖"，除架高台传拓《龙门四品》外，还将龙门石窟其他造像题记予以大规模传拓：一位是方履篯，著有《伊阙石刻录》，传拓造像八百余种；一位是刘喜海，著有《嘉荫簃龙门造像辑目》，拓存造像九百余件。这是龙门造像开始"振兴"的一个信号，说明金石学兴盛的春风，已经吹到了往日不受关注的"穷乡儿女体"的龙门造像群，吹遍了古阳洞外的各个角落，它是《龙门造像》"时来运转"的信号。然彼时龙门造像拓片依然没有得到碑帖收藏界的普遍关注，传拓和销售依然是零星进行，尚未成为收藏的热门品种。

同治九年（1870），出现了《龙门造像》传拓"雄起"的转折点，前河南太守德林募工传拓《龙门造像》，与此同时还出现"龙门十品"之名目，以古阳洞南壁刊刻之《前河南太守德林拓碑题记》为凭，其文曰："大清同治九年（1870）二月，燕山德林祭告山川洞佛，立大木，起云架，拓老君洞魏造像，选最上乘者，标名曰'龙门十品'，同事人释了亮，拓手释海雨、布衣俞凤鸣。《孙保》《侯太妃》《贺兰汗》《慈香》《元燮》《大觉》《牛橛》《高树》《元详》《云阳伯》。"（图6-3-23）这次地方官员与僧俗一同参与了此项传拓工程，堪称"壮举"，它开启了日后《龙门造像》走上大规模商品化传拓的道路。

图6-3-23

图 6-3-24

图 6-3-25

　　"龙门十品"称谓的提出，可能是基于此前的"龙门四品"——《始平公》《孙秋生》《魏灵藏》《杨大眼》而生发的。（图 6-3-24 ～图 6-3-27）"龙门四品"虽然在乾隆、嘉庆、道光时期已有少量拓本流传，但多以龙门精品三五件、六七件的形式传播，"龙门四品"称呼的正式出现，从情理上分析，应该在道光之后，咸同年间，即"龙门十品"提出的稍早时候，"四品"与"十品"两种称呼的确定，时间上应该相去不远。

图 6-3-26

图 6-3-27

同治九年（1870）后，旋即在"龙门四品""龙门十品"的基础上，又增补《比丘法生》《比丘惠感》《一弗》《司马解伯达》《元祐》《优填王》六品，始成"龙门二十品"之目。这个选目是以书法鉴赏为标准，将成百上千的龙门石窟造像题记，筛选浓缩到北魏精品二十件，并成为碑刻史上最经典的选目案例。

自此，嘉道年间《龙门造像题记》无人问津的局面在同治年间"龙门二十品"问世后得以扭转，"二十品"最终成为《龙门造像》的经典代表，前河南太守德林首创以"品"的命名形式，来集拓、称呼《龙门造像》，无疑是个创举。

但是，《龙门二十品》广泛传播和深入人心还有一个社会接受过程。光绪初年，金石学集大成之作——陆增祥《八琼室金石补正》，收录《龙门山造像二十三段》（太和至景明）、《龙门山造像九十八段》（正始至永熙），亦依然未见使用"龙门二十品"之名称，同时期的金石专著汪鋆《十二砚斋金石过眼录》收录元魏龙门造像十一件，亦未见"二十品目"。

又见潘志万旧藏《龙门二十品》（光绪初潘志万三的伯父潘观保在河南为官时拓得，亦属难得稀见之旧本），存有光绪十年（1884）正月潘志万题签曰"元魏碑刻"，亦未采用"龙门二十品"之名目。据以上种种案例可知，同治至光绪初年《龙门二十品》的传拓流传以及社会影响还是极为有限。

光绪十七年（1891），一个更大的"推手"来了，它就是康有为《广艺舟双楫》的刊刻。此书立即成为当时碑学的"畅销书"，前后凡十八次重印。康有为将《龙门二十品》的书法提升到"龙门体"的高度，"魏碑十美""尊魏卑唐"开始深入人心，北魏书法得以登堂入室，它直接导致《龙门二十品》传拓数量的激增，拓片走进寻常人家，成为当时碑帖收藏界最炙手可热的大名品。

图 6-3-28

其实，《龙门二十品》为大众广泛接受，并非仅仅是基于康有为的登高一呼，这一切多是建立在光绪年间洛阳龙门拓工夜以继日的传拓上，《二十品》的社会广泛流通，才是其名震天下的真正原因，康有为只是"压上最后一根稻草"的人。自此，洛阳碑贾得以理直气壮地将"龙门造像精品"打包销售，《二十品》变成了一门碑帖销售的"生意经"。

宣统年间，方若《校碑随笔》问世，将《二十品》中清人曾经误收录的唐刻《优填王》撤换下来，重新起用魏刻《马振拜》替换上去，成新版《龙门二十品》，坊间称其为"马振拜本"。民国二十四年（1935），洛阳龙门镇郜庄村韩和德趁深夜架梯将《魏灵藏造像》下半截砸毁。（图6-3-28）同年，村民马富德又将《解伯达造像》砸毁大半。自此以后，"马振拜本"《龙门二十品》又变成了一套残本。

时至今日，《龙门二十品》传本众多，笔者将其分列为以下几个版本批次。

甲　同治年间传拓的《龙门二十品》，称为"最初集拓本"。

乙　光绪十七年（1891）在《广艺舟双楫》刊刻之前的拓本，称为"光绪早本"或"优填王早本"。

丙　光绪十七年（1891）以后的清代拓本，称为"光绪晚本"或"优填王晚本"。

丁　民国早期的拓本，称为"马振拜本"，为区别此后的残本，又将其称为"马振拜全本"。

戊　民国二十四年（1935）之后的拓本，称为"马振拜残本"。

己　二十世纪七十年代龙门石窟传拓了一批，称为"近拓本"。

清末民初，大力传拓龙门精品的同时，《龙门造像全集》也纷纷拓出。例如，光绪十六年（1890）长白丰二文拓得1500品，光绪二十四年（1898）缪荃孙拓得1145品，民国四年（1915）洛阳县知县曾炳章拓得1700品，民国二十三年（1934）钱王倬拓得3680品，民国二十四年（1935）关百益拓得1200馀品，此外，北京琉璃厂富华阁募拓2000馀品，日本人水野清一、长广敏鹿搜拓2429品，等等。由此可见，清末民初的四五十年间，是《龙门造像》传拓的鼎盛期。

彼时，大江南北的书肆中，除《龙门四品》《龙门二十品》外，好事者又推出《龙门五十品》《龙门一百五十品》等等，其中最畅销的、最经典非《龙门二十品》莫属。当然翻刻本的"重灾区"也在其中，仅笔者经眼的《龙门二十品》翻刻本就有七八种之多。

《龙门二十品》的传播是个极好的案例，具有一定的普遍性，它颠覆了我们对乾嘉金石兴盛的传统想象。我们从海内外公藏机构收藏的碑帖拓片情况分析，金石碑帖传拓的高峰出现在同光以后，而非过去一般想象中的乾嘉时期，金石学的启蒙、恢复、兴起到全盛，它历经了一个百馀年的接受过程。

最近几十年间出版的《龙门二十品》的底本，多是在《龙门四品》嘉道拓本的基础上，再补配同治光绪以后的其他十六品，皆非一时所拓，而是补配的类似"百衲本"。真正《龙门二十品》最初集拓本，当为一时所拓，必须具备同一纸墨特征，2016年12月，西泠秋拍"金石嘉会"专场出现一套谢国桢旧藏《龙门二十品》，整幅二十张，折叠装成一函，每张有谢国桢题签，同一时期传拓，同一纸墨特征，详情参见《龙门石窟造像题记廿品》（文物出版社，2019年），该书还附有《龙门二十品》早晚五个时期版本特征的鉴定方法。

龙门二十品早期拓本的一大特征

"剜剔"或称"剜洗"，是金石碑帖鉴定的专用名词。《龙门二十品》"晚本"上出现的"剜剔"现象，有些类似于出土青铜器铭文，字口从最初的模糊不清到后来的清晰可辨，有一个"洗剔"过程。《龙门二十品》由于晚清时期开始椎拓过多，导致碑文表面旧有的风化侵蚀痕迹、凸出的石质痕迹逐渐遭到磨灭，字口里旧有的封土因频繁椎拓而逐渐带走，导致拓片文字表现为从不显到朦胧，再到最终清晰可见的一个完整变化过程。因此，了解这一类似青铜铭文的"剜剔"现象，就不会出现鉴定时的误判，有无"剜剔"是"早期拓本"区别于"晚期拓本"的一个关键点。此处试举几例，以见大概。

《孙秋生造像》，"早期拓本"首行"高雙、高後進"等字未剔出，笔画不显。此后

图 6-3-30

图 6-3-31　　　　　　　　图 6-3-32

图 6-3-29

拓本均已剜剔，其笔画清晰可见，民国拓或近拓文字则更加分明。（图6-3-29、图6-3-30）

图 6-3-33　　　　图 6-3-34　　　　图 6-3-35

《北海王元祥造像》，"早期拓本"首行"太和之十八年"之"八"字捺笔未剜剔，二行"南伐萧逆"之"伐"字钩笔未剜剔。此后拓本直至民国拓或近拓文字均已剜剔，笔画清晰可见。（图6-3-31、图6-3-32）

《郑长猷造像》，"早期拓本"七行"弥勒像一躯"之"躯"字"身"部未剜剔，"身"部模糊不可辨。旧拓本"身"部逐渐剔出，字口逐渐显露，清末民国拓本"身"部越发清晰。（图6-3-33～图6-3-35）

《比丘惠感造像》，"早期拓本"十一行至十三行，各行最末一字"群""願""父"

图 6-3-36　　　　　　　　　　　　　　　　　　图 6-3-37

图 6-3-38　　　　　　　　　　　　　　　　　　图 6-3-39

三字未剜剔，模糊不清晰。此后拓本直至民国拓或近拓文字均已剜剔，笔画清晰可见。（图6-3-36、图6-3-37）

　　《比丘法生造像》，"早期拓本"第七、八、九三行未剜剔，第十、十一行之上半截未剜剔，文字模糊，与十行"二月一日比丘法"和十一行"海王母子造"等字的清晰程度形成强烈反差。此后拓本直至民国拓或近拓文字均已剜剔，通碑清晰程度完全一致，未见模糊文字现象。（图6-3-38、图6-3-39）

　　一般情况总是文字清晰的是早拓本，文字漫漶的是晚拓本，这是我们鉴定碑帖的习惯思维。但是《龙门二十品》存在这一特殊的"剜剔"现象，因此其鉴定结果，就与依靠传统考据点校碑的结论正好相反，这是我们碑帖鉴定中较为特殊的案例。

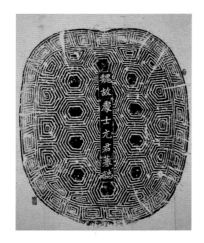

图 6-3-40

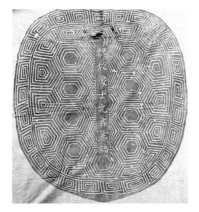

图 6-3-41

（五）元显儁墓志

《元显儁墓志》北魏延昌二年（513）二月二十九日葬。楷书，十九行，行二十一字。墓盖刊刻题名一行八字亦楷书，墓志与墓盖二石相合成龟形，龟形墓志的出现，可能缘于赑屃碑座的影响。1917 年冬洛阳出土，石今藏中国国家博物馆。

龟形墓志尚有 1973 年在陕西三原陵前公社出土的《李寿墓志》，今藏西安碑林。李寿是唐太宗李世民的叔父，此志刻于唐贞观四年（630），初出土时志石全身彩绘贴金，富丽堂皇，雕刻技艺优于《元显儁墓志》。2001 年，又在山西出土刻于隋大业三年（607）的《浩喆墓志》，亦为龟形墓志。

《元显儁墓志》书刻俱佳，声名显赫，虽然出土时间较晚，但依然是碑帖收藏的热门品种，民国时期翻刻极多。鉴定《元显儁墓志》的拓本真伪，可从墓志盖入手。因为志盖龟背弧形拱起，拓纸无法平覆刻石表面，故志盖的拓片四周多有皱褶露白痕。（图 6-3-40）翻刻志盖多为平面碑刻而非拱形碑刻，故拓片周边无皱褶，当然就无露白痕。（图 6-3-41）这是从志盖拓片来区分原刻与翻刻的最快捷方法。

（六）司马昞妻孟敬训墓志

《司马昞妻孟敬训墓志》，又名《司马景和妻墓志》，北魏延昌三年（514）正月十二日葬。楷书，二十一行，行二十一字。清乾隆二十年（1755）在河南孟县葛村与《司马绍墓志》《司马昞墓志》《司马昇墓志》同时出土，合称"四司马志"。乾隆五十四年（1789），冯敏昌在墓志末行下刻观款，并在墓志左侧刻题跋四行。（图 6-3-42）墓志刻石曾经端方、姚华收藏，1965 年原石入藏北京故宫博物院。

初拓本，无冯敏昌观款及题刻，二行"字敬训"左侧尚无一马蹄大小半圆环状泐痕。上海图书馆藏有沈景熊藏本或称"王昶跋本"，民国期间文明书局据以影印出版。册中有乾隆四十三年（1778）王昶题跋（图 6-3-43 ~ 图 6-3-45），书写时间距离墓志出土不

图 6-3-42　　　　　　　　　　　　　　图 6-3-43

图 6-3-45　　　　　　　　　　　　　　图 6-3-44

足二十年，其拓制的年月应该更早，王昶题跋后十一年墓志原石才归冯敏昌所有，故此册当属最初拓本。册前另有翁方纲题记，以上翁跋、王跋原文皆被著录于王昶嘉庆十年（1805）所著《金石萃编》。此本已收录于《翰墨瑰宝——上海图书馆藏珍本碑帖丛刊》第二辑，可供读者参考比对。

馆藏另有袁克文、秦更年递藏旧拓本。袁克文误定为"最初拓本"。二行"字敬訓"三字上已有一马蹄大小半圆环状泐痕，虽不明显，但还是能清晰辨认。（图6-3-46）

册后有民国八年（1919）初夏袁克文题跋二则，凑巧的是，袁跋涉及与"王昶跋本"之校勘，袁氏据此推定为最初拓本。跋一："魏司马景和妻墓石，于乾隆二十三年前数年中在河南孟县东北八里葛村出土，至五十四年为钦州冯敏昌所得，刻跋于石侧，并刻观款于'誠'字下，'斯时年夏'之'年'字，'題誠'之'題'字皆毁，首'魏'字虽残，犹可辨其体画。四十三年青浦王昶所跋冯（沈）景熊藏拓本，'魏'字之'委'已稍模糊，'墓'字'曰'与'大'已相接，'德'字'四'左已穿，'諷'字勾已蚀。此本皆否，可知为出土最初之拓也。寒云。"（图6-3-47）

其后袁氏又追记道："王跋本'諷'字乃纸残，非石损，'年'字皆稍损，出土时已然，'後葉'之'後'字，冯、王二本俱不若此拓之清淅（晰）也。五月十七日云又记。"

袁氏跋二："此本惜过荒率，盖初（出）土于乡间时所拓，冯、王二本拓甚精，惟王

图6-3-46 图6-3-47

跋本用墨钩填，有数字稍失其原。此本且经蠹蚀，否则当为此石第一本也。细审墨痕，知为极粗布所拓，墨色浓淡不一，故断为拓于乡间而当时必无多本，不可以不精忽之。已未初夏获于上海。寒云又识。"（图6-3-48）

图6-3-48

从袁克文题跋可知，袁氏鉴定最初拓本的依据就是较"四十三年青浦王昶所跋冯（沈）景熊藏拓本"更优，王昶跋本民国初经文明书局影印，其原件恰巧就在上海图书馆，笔者有幸将两本并案校阅一过。袁克文跋中所云自藏本胜过王昶跋本的考据点，笔者一一细校，均非实情，观后有莫名其妙之感，当是袁氏一再误判，最终导致不分优劣。袁克文、刘梅真夫妇二人均为民国时期著名古籍版本行家，但其鉴定碑帖，看来就不那么游刃有余了。

嘉道以后拓本，二行"字敬訓"左侧渐有马蹄大小半圆环状泐痕，并有冯敏昌乾隆己酉观款。起初马蹄纹并不明显，越后拓马蹄纹越清晰。（图6-3-49）

这一案例告诉我们：一方面，名家题跋能提升碑帖收藏的文化品位，让一本碑帖区别于其他同时期拓本，即便是后期拓本，一旦经过名家题跋，收藏的唯一性和稀缺性就显现出来，例如此本袁克文跋本，我们再也找不到同款的袁克文跋本，这充分体现出"善本碑帖无复本"的规律；另一方面，名家题跋所涉及的版本鉴定或传拓时间推断，不能不信，也不能全信。

图6-3-49

（七）刁遵墓志

《刁遵墓志》北魏熙平二年（517）十月九日葬。墓志两面刻，皆楷书，阳面二十八行，行三十二字。墓志阴面二列，一列十四行，一列十九行。清康熙末年，石在河北南皮出土，即缺右下一角。乾隆二十七年（1762），缺角处镶入刘克纶木刻跋。道光六年（1826），又添木刻岳锺甫跋。据传墓志出于盐地，石质脆弱，椎拓加剧石面剥泐，故旧拓较近拓多出近百馀字。墓志原石今藏山东省博物馆。（图6-3-50）

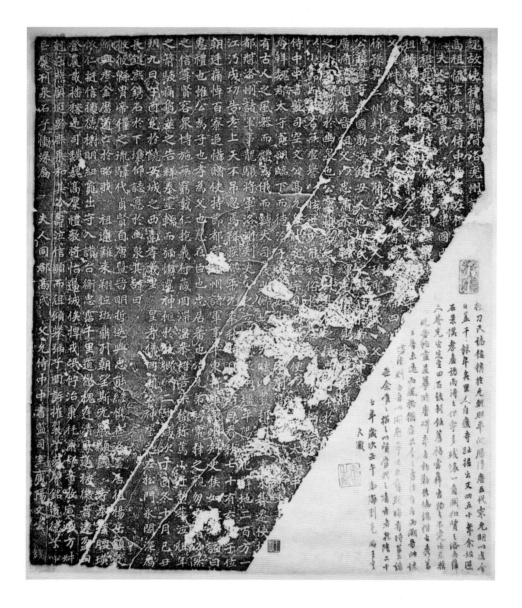

图6-3-50

此墓志拓本除依照传统考据点鉴碑法，还可通过刘克纶木刻跋来大致断代。乾隆间拓本，右下角乾隆二十七年（1762）渤海刘克纶木刻跋字崭新。（图6-3-51）所见善本如夏同宪藏本（有吴昌硕、童大年等题跋）、赵世骏藏本（附刘克纶木刻跋，跋字如新）、杨鲁安藏本（有方若、张彦生等题跋）、国家图书馆藏本（有徐坚、汪师韩等题跋）、孙伯渊藏本（竹翁题跋）、故宫博物院藏本（赵世骏审定），皆是此时拓本。

图6-3-51　　　　　　　图6-3-52

道光拓本，未见刘克纶木刻原跋，多为翻刻题跋取代。（图6-3-52）可见此《刁遵墓志》在乾嘉时期广受欢迎，传拓较多，木刻题跋业已磨损，文字不可辨。

又见一册《刁遵墓志》许瀚题跋本，第四行"曾祖彝"之"彝"尚存（图6-3-53），属于道光中后期拓本，但册后刘克纶跋文字字清晰（图6-3-54），却与原刻和翻刻迥然不同。正疑惑不解时，细读许瀚题跋："道光廿六年（1846）客居袁浦，山阳丁柘唐尊兄（丁晏）属觅元魏刻石，遍搜行箧，仅得此种，乃甲午（1834）岁所拓，今十三年矣。刘王言（克纶）跋一字不可见，因检旧本，补录如右。六月晦日，许瀚记。"（图6-3-55）原来不是木刻题跋，而是许瀚依样补录刘克纶旧跋，难怪字字清晰。许瀚这段题跋提及甲午（1834）岁所拓，让此本成为道光中期拓本的标准件。碑帖题跋有裨于版本鉴定，此为一明证也。

图6-3-53　　　　　　　图6-3-54　　　　　　　图6-3-55

（八）崔敬邕墓志

《崔敬邕墓志》北魏熙平二年（517）十一月二十一日葬。清康熙十八年（1679）春，河北安平县乡民在崔公墓旁打井时出土。康熙三十年（1691）冬，安平知县陈宗石将墓志砌入当地乡贤祠壁间，未及二十年，康熙末年墓志裂尽。清乾隆年间，《崔敬邕墓志》就已经被奉为书法艺术经典，刻入曲阜孔氏《谷园摹古法帖》。

《崔敬邕墓志》在清代碑帖收藏家眼中，是北魏墓志中最耀眼夺目的几颗明珠之一。究其原因，首先要归功于这方墓志出土时间早，彼时出土的北魏墓志数量极少，"出道早"和"辈分高"是《崔敬邕墓志》率先成为金石名品的关键原因；其次，尚未等到乾嘉金石传拓兴盛期的来临，这方墓志原石就已经毁佚，永诀人间，致使其拓片传播数量极为有限，"物以稀为贵"又一次推高了《崔敬邕墓志》的文物身价。

传世原石拓本稀若星凤，工部尚书潘祖荫曾百计求之而不能得，金石书画收藏大家李鸿裔求之几近四十年，直隶总督端方欲购之，以厚价乞让，终不遂愿。刘鹗曾经对《崔敬邕墓志》文物价值有过明确的表露："流传人间一两本而已，值与《西岳华山庙碑》等重。"一册康熙年间出土的北魏墓志，居然能与宋拓汉碑善本等值，足见《崔敬邕墓志》在晚清金石家心中的至尊地位。

目前所知，传世拓本仅有五本：

甲　日本书道博物院藏本　原为莫枚旧藏本，旧称"苏州某氏本"，清光绪二十九年（1903）为莫枚购得，后归刘体乾，民国二年（1913）又归罗振玉。册后有莫枚、王瓘、沈曾植、梁鼎芬、罗振玉题跋。

乙　上海图书馆藏本　系浓淡墨拓拼合本，其前半本为淡墨本，经江标、刘体乾、端方递藏。后半本旧为"华阳卓氏浓墨本"，经王懿荣、刘鹗、端方递藏。光绪三十四年（1908），两半本经端方手始合成全璧，匋斋去世后又散出，民国十九年（1930），蒋祖诒在海王村购得。（图6-3-56）

丙　南京博物院藏本　原为田志山旧藏，雍正年间转赠翁振翼，有清雍正十三年（1735）潘宁题跋本。

丁　上海朵云轩藏本　原为武进费念慈旧藏本，经清李馥、赵魏、李鸿裔、程屺怀

图6-3-56

递藏，此册有潘宁、戴光曾、陶溶宣题跋及陈豫锺过录金文淳跋语。

戊　上海嘉树堂藏本　原为刘鹗藏本，即旧传"扬州成氏本"，清光绪三十二年（1906）刘鹗用日本写真版精印百本分赠同好，后有王瓘、罗振玉、方若、刘鹗合影照片一张（图6-3-57）。此后，此本几易其手，1907年归王瓘，1915年归陶北溟，1937年归蒋旭庄，2015年归陈郁嘉树堂。

以上五本，虽然皆为清代金石名家收藏的碑帖珍品，但若要评定善本影响力，刘鹗藏本当之无愧地荣登《崔敬邕墓志》榜首，原因在于刘鹗曾精印百部，其后，有正书局、艺苑真赏社、文明书局、中华书局等又据此辗转翻印，广为传播，让它成为魏碑书法字帖的经典代表。

图6-3-57

（九）高植墓志

《高植墓志》北魏神龟年间（518—520）刻。清康熙年间山东景州城东十八里六屯村出土，志文剥蚀漫漶，十不存一，然残馀仅存之字书法却精妙无比，酷似《刁遵墓志》，又与《郑文公碑》相近，此碑与《高贞》《高庆》《高湛》并称"德州四高"。原石旧在山东德州田氏家祠，道光以后不知下落，拓本少见。

历代墓志在乾嘉以前出土者，不论存字多寡，书法优劣，均能享大名，因为当时金石学昌盛，一碑出土，名家学者纷纷考订研究，汉魏六朝碑刻更是只字片石皆为宝，如若原石毁佚者，更是声名显赫，一拓难求。

据王壮弘《增补校碑随笔》载："初拓石未经剜洗，左空处无'龍飛鳳舞'四字（注：在末行"每見我君終始"等字之右侧）。乾隆拓本首行'涼朔'二字清晰，二行'植'字可辨，三行'家傳不復更錄'，八行首'皇'字，十三行'奸詐'之'奸'字皆完好。以上所举诸字，道光时拓已泐。"

笔者所见此碑"乾隆拓本"就有数件。（图6-3-58）粗看亦无"龍飛鳳舞"四字，谛视之，"舞"字隐约可见细瘦笔画，其馀三字均模糊不可辨。（图6-3-59）笔者所见拓本虽多，但从未见过王壮弘所谓初拓本——康熙拓本，即未经剜洗且左空处无"龍飛鳳舞"四字的拓本，一直引以为憾。

图 6-3-58

图 6-3-59

图 6-3-60

图 6-3-61

2011年5月，笔者在上海图书馆的故纸堆中偶然遇见几件《高植碑》，其中一件是严可均（铁桥）旧藏。（图6-3-60）此类拓本已刻有"龍飛鳳舞"四字，所不同者，"龍飛鳳舞"四字笔道粗壮，字口清晰（图6-3-61），不同于以往所见"乾隆拓本"中仅存一个细瘦的"舞"字，从常理推断此本应该远早于"乾隆拓本"，因为历代碑刻随着岁月的推移，风化使得文字字口会越来越细瘦漫漶。

后将"严可均藏本"与以往所见"乾隆拓本"互校，发现"严可均藏本"石花自然而富层次，字口苍茫且与石花融为一体，一望而知绝非翻刻。以往所见"乾隆拓本"却是翻刻本，石花钉点状散开，多集中在文字四周，较少侵及字口，有意让文字更清晰，刻石四周的边缘线形状也差异明显，两相比较真伪立辨。（图6-3-62、图6-3-63）

再回到王壮弘《增补校碑随笔》一书中，《高植墓志》之后所附原石影印本介绍中仅仅列出赵万里《汉魏南北朝墓志集释》缩印本（此本属于"乾隆拓本"），未见所谓"康熙拓本"的实例，进而笔者怀疑世间根本就不存在所谓未刻"龍飛鳳舞"的初拓康熙本，它只是存在于理论上，现实生活中客观存在的最早拓本可能就是"严可均藏本"类型的"龍飛鳳舞"粗肥本。

图6-3-62

图6-3-63

图 6-3-64

图 6-3-65

图 6-3-66

（一〇）张猛龙碑

《张猛龙碑》北魏正光三年（522）正月二十二日刻立。楷书，碑阳二十四行，行四十六字，碑阴十二列，有额楷书十二字。碑现存山东曲阜孔府西仓汉魏碑刻陈列馆。

此碑清初以前寂寂无闻，乾嘉以后金石学复兴，推阐分隶，碑学兴起，此碑因其书法奇绝峻拔，竟然"时来运转"，不意成为魏碑经典、楷书至宝，大有渐压唐碑之势。书名大显的同时，四方碑客纷至沓来，拓碑之声终日不绝，碑字渐损，反不如寂寞时得以自完。此碑无宋拓本传世，明末清初拓本即可称为善本。

相传明拓最早者为"時字三横本"，即二行"周宣時"之"時"字"日"部完全无损，"寺"部可见三横。王壮弘《崇善楼笔记》中载有"胡震题跋本"是也，此本今不知所在。另，此碑翻刻极多，几可乱真，且常以"時字三横本"面目出现，宜慎。

仅次于"時字三横本"者为明中期拓本，即所谓"時字二横本"，二行"周宣時"之"時"字"寺"部尚可见二横（图6-3-64）；二十行"人寔國之良"之"寔"字捺笔完好。见有王瓘藏本，民国期间商务印书馆、有正书局曾有印本发行，有江标题签、王瓘题跋。另见北京故宫博物院朱翼庵藏本，亦可勉强归入"時字二横本"，"時"字"寺"部第二横末端已与石花泐连，"寔"字捺笔稍有泐粗，但捺笔仍清晰可见。

再下一档次的拓本，为明末拓本，称作"盖魏不连本"，以其十八行"冠盖魏晋"之"盖魏"二字间石花尚未与文字泐连，故名。（图6-3-65）十七行"庶揚烋烈"之"庶"首笔不连石花，"烋"字下四点，仅泐去右侧一点；二十行"寔國之良"之"寔"字捺笔已泐尽。此时拓本二行"周宣時"之"時"字"寺"部仅见一横，但不能称为"時字一横本"，因为清康雍拓本"時"字"寺"部一横仍旧尚存。

清初拓本的特征是：二行"周宣時"之"時"字"寺"部仍可见一横；十行"冬温夏清"之"冬"字长撇完好无损（"冬"长撇画中后段未泐，尚无黄豆大小石花，图6-3-66）；十七行"庶揚烋烈"之"庶"字首笔已连石花，"烋"字下四点，已泐去

右侧二点；十八行"盖魏"二字间石花已开始连及"盖"字左下角，但"魏"字则完好。上海图书馆有汪大燮藏本，系清初拓本，带碑额附碑阴，整幅卷轴装，诚难得。上图另有沈树镛藏本、周大烈藏本，皆为"魏"字、"冬"字完好本。

图 6-3-67 图 6-3-68

康雍时期拓本，二行"周宣时"之"时"字"寺"部仍可见一横；十行"冬温夏清"清晰可见，"冬"撇画中后段已有黄豆大小石花（图 6-3-67）；十八行"盖魏"二字间石花已连及"盖"字左下角长横与"魏"首笔撇画（图 6-3-68）。此时拓本"时"字"寺"部仍可见一横，故康雍拓本还可称为"时字一横本"。上海图书馆有阮元藏本，后经英和、何绍基、何绍业、李国松等人递藏，为康雍拓本。

（一一）朱岱林墓志

《朱岱林墓志铭》，朱敬修撰文，朱敬范撰铭，北齐武平二年（571）二月刻。明季山东寿光城北田柳庄出土，移置村内关帝庙代作供案。清雍正三年（1725）为王化洽访得，拓数纸携入京，始显于世，乾隆四年（1739）王化洽题跋刻板附于拓本之后，其跋曰："雍正乙巳，偶以事过田刘村，憩足神祠，望案石宝光隐隐，问水老僧，涤尘积刮剔浊垢，曜目如新，乃高齐朱君山墓志铭也。摩挲觇玩，见其体杂篆隶，而点画神致翔翥欲飞，徘徊不能去。"乾隆丁亥（1767）年仲春，一潍县人盗取墓志时磕碰碑石左下角，村人告发，几经辗转追回，此事见载于光绪戊子（1888）田柳村人《记朱公墓志石始末》石碑上。碑石现藏山东寿光市博物馆。此石不知是石质不佳，还是遭后人磨损之故，所见新旧拓本存字多寡迥异。

雍正初拓本，碑面文字近乎完好，字字清澈，

图 6-3-69

图 6-3-70

首行右下角"於郏"二字完好不损笔画，十馀年前笔者在馆藏故纸堆中检得一本张廷济、刘体智递藏本，有张廷济、罗振玉题跋，精妙异常，允为冠冕。（图6-3-69、图6-3-70）道光二十三年（1843）张廷济审定此本为"出土初拓本"。宣统元年（1909）罗振玉题跋谈及自藏的百馀年前"乾嘉拓本"，以及沈树镛所藏七八十年前"道光拓本"，罗氏评云："此本则毡墨益善，为初出土拓本无疑，以前自诩所藏本为不可再遇，今知不免辽豕之诮矣。"（图6-3-71）罗振玉自藏本后归朱文钧，今藏故宫博物院，收录在《中国碑刻全集》第四卷。

乾嘉拓本，"於郏"二字出现细裂纹，道光拓本裂纹增大（图6-3-72），同光以后，传拓骤增，碑面文字大变，似乎磨去数层，碑字枯瘦漫漶，此时以二十六行"大齐武平二季"等字漫漶未剜出者为佳。

清末民初拓本，全碑漫漶更甚，字画瘦细模糊，碑石仅右下一片文字尚可辨识，其他部位几乎不见文字。唯独碑文中央二十六行"大齐武平二季"等孤零零的几个文字被剜出，反倒清晰突兀起来。首行"贤亦启国扶封於郏"之"扶封於郏"全泐。（图6-3-73）

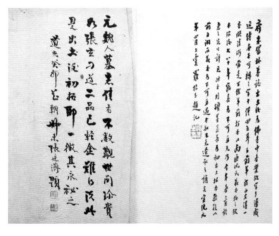

图6-3-71

图6-3-72

图6-3-73

四 隋代篇

（一）龙藏寺碑

《龙藏寺碑》隋开皇六年（586）十二月五日刻立。楷书，张公礼撰，无书者姓名。宋乾德六年（963）"龙藏寺"更名为"龙兴寺"。碑今仍在河北正定龙兴寺。

此碑书法用笔遒劲多姿，结体中和宽博，意韵幽远高古，不染六朝"俭陋"习气，开启唐代"雅健"风范，虞世南得其冲和，褚遂良得其婉丽，历来被誉为"隋代第一名碑"。

釋迦文

《龙藏寺碑》拓本鉴别的最简便方法，就在于"釋迦文"三字上。

明中叶以前拓本，三行"權假寧實釋迦文非説"之"釋迦文"三字中"文"字完好。（图6-4-1）明末拓本"文"字右下角已泐。（图6-4-2）清乾嘉以前拓本"文"字存上大半，咸同拓本"文"字仅存字头两笔，光绪拓本"文"字全泐，清末拓本"釋迦文"之"迦"字，泐去走之底，"文"字全泐。（图6-4-3）民国拓本"釋迦文"之"迦文"二字全泐。

九門張公禮

鉴定《龙藏寺碑》善拓之另一个传统考据点在末行"九門張公禮"等字处。元明间拓本，末行"九門張公禮"五字完好。（图6-4-4）上海图书馆有"唐翰题藏本"，为此碑传世

图6-4-1

图6-4-2

最早、存字最多之本，堪称"天下第一龙藏寺"。

　　明中期拓本，"九門張公禮"虽稍有漫漶，但五字皆在。（图6-4-5）上海图书馆新近发现一册"诸星杓跋本"，纸墨精良，字口鲜明，洵为"天下第二本"，此本五字处稍有纸本硬伤而非碑文损漶。

图6-4-3

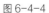

图6-4-4

图6-4-5

明末拓本，"禮"字已泐左半，上海朵云轩有"李东琪跋本"。

清初拓本，"門"字左下角已泐，"張公"二字泐左半，"禮"字仅存右侧小半。上海图书馆有"龚心钊藏本"。（图6-4-6）

貌似翻刻本

2005年，笔者在上海图书馆故纸堆中意外检得一册《龙藏寺碑》"诸星杓跋本"（图6-4-7），字画特别抢眼，字口轮廓分明，字字好像经过双钩一般，与笔者脑海中《龙藏寺碑》善本风貌迥异，因为上海图书馆藏有此碑最早拓本——"唐翰题旧藏本"（图6-4-8），系"元明间拓本"，两者风神绝不类同。再看"诸星杓跋本"首行"不毁是知涅槃路遠解脱源深"之"路遠"二字上石花僵硬，多成钉点状，一看就似雕琢而成，不像自然损坏，此类石花通常就是翻刻的显著特征，基本可视为作伪的致命伤，一旦发现即可判为翻刻。

不料六年后，2011年得见"李东琪跋本"，此本系明末清初拓本，碑额、碑阴俱全，民国年间文明书局曾经影印，后为王壮弘先生从张弁群后人处购得，入藏朵云轩。（图6-4-9）翻开此本，第一印象是墨色较淡，第二感觉就是字口煞挺，突然重新想起被搁置多年的"诸星杓跋本"。

如何鉴定此类拓本是原刻还是翻刻呢？看文字？非也。看石花？非也。因为翻刻本也会顾及这两点，校勘文字与石花反倒吃力不讨好，应该是看"石质痕"，诸如石钉、石筋、

图6-4-6

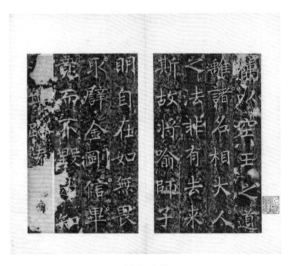

图6-4-7

图 6-4-8

图 6-4-9

石裂纹等等，这些如同人的指纹是恒定不变的。旋即将"李东琪跋本"与"楮星杓跋本"同时取出，比对两者的"石质痕"，因为石面稍有凹凸高低，拓本马上就会显现墨色浓淡的交界线，通过校勘分界线的形状和走势来比对异同，这种"石质痕"是无法伪造的，结果发现二本确实同出一石。

既然同出一石，为何"诸星杓跋本"感觉是翻刻，而"李东琪跋本"感觉是原石呢？原因就是"诸星杓跋本"存字要明显多于"李东琪跋本"，所多之字当然均是考据之字，考据之字又多在石花密集区，加之此碑石花（明代时期）多呈人为敲击的钉点状，酷似翻刻作伪，故"翻刻"的石花感觉一本极明显，一本较隐晦。

将"诸星杓跋本"误以为翻刻的另一原因就是，过去看惯了上海图书馆收藏的《龙藏寺碑》最早拓本——"唐翰题旧藏本"。此本浓墨重拓，间有涂描，碑石尚无明代人为敲击的钉状痕迹，又因拓工稍次，字口反不及"诸星杓跋本"那样挺括。笔者局限于善本先入为主的印象，就具有排他性，凡有"钉点石花"便误认为是翻刻。

其实这一问题很简单，当年若是勤勉校勘，只要找一本清代干净拓本，比对"石质痕"，问题马上就能迎刃而解。因此，笔者认识到校碑既要"往上看"（看善本），更要"往下看"（看近拓），校碑书籍中记载此字损，那笔泐，若光看善本旧拓是得不到真实感觉的，只有看到后拓、近拓才能明白损泐到什么程度，才能找到校勘的分寸感。

（二）董美人墓志

《董美人墓志》隋开皇十七年（597）十月十二日葬。隋文帝第三子蜀王杨秀为其爱妃董美人撰文，书者姓名不详。楷书，二十一行，行二十三字，书法端庄秀丽，笔意神韵俱佳，诚为隋志中极品。

清嘉道年间陕西兴平县出土，道光七年（1827）秋冬，刻石归兴平知县陆庆勋（陆锡熊之子），不久即转归上海徐渭仁收藏，徐氏喜得隋代墓志极品，遂名其斋曰"隋轩"。遗憾的是，志石毁于咸丰三年（1853）小刀会农民起义。

原刻与翻刻

传世拓本有关中陆庆勋拓本（简称"关中拓"）、上海徐渭仁拓本（简称"上海拓"）之分，其中尤以"关中淡墨初拓本"为贵，然上海拓本亦有淡墨拓极易与之混淆。再者，此墓志翻刻本极多，且刊刻精良，在中国碑石翻刻史上堪称登峰造极之作，翻看许多出版社影印的《董美人墓志》，就有不少是翻刻本。

为何会出现如此真伪难辨的局面呢？首先要归咎于鉴定此石的"降魔"手段威力不够。《增补校碑随笔》为此石真伪鉴定开出的"药方"是："见重刻本数种，除字画软弱、石花呆滞外，首行'墓誌铭'之'墓'字'土'部，二划间有一斜点，极圆润浑厚，与下横画意在似连非连之间。重刻有不刻点者，有虽刻点，然此点与下横明显相连，或全然不连者，且点法也不如原石之圆润饱满。"类似"极圆润浑厚""字画软弱""似连非连""不如原石之圆润饱满"的鉴碑描述让人看了云里雾里，无法具体操作。（图6-4-10、图6-4-11）所以《增补校碑随笔》这块鉴碑的"照妖镜"此处没能罩住《董美人》翻刻的"小妖精"。

此处教读者一个鉴定《董美人墓志》原石与翻刻最为简便易行的区分方法，不在于王壮弘所言首行"墓"字之点画"似连非连"以及碑字"字画软弱"等等，而在于碑石上独有的细擦痕。

三行"美人體質"之"人"字上以及四行"龍章鳳采"之"鳳"字上均有细擦痕，翻刻则无。（图6-4-12、图6-4-13）倒数第四行"思人潜泫迁神真宅"等字上亦有细擦痕，翻刻则无。（图6-4-14、图6-4-15）另，三行"俶儻"之"俶"左侧无石花，翻刻则有石花。

此类细擦痕是自然形成，人工翻刻难以模仿。

传拓手法的差异

王壮弘先生又在《碑帖鉴别常识》一书中记有"同一石而肥瘦迥殊一则"，提及《董

图 6-4-10　　　　　　　　　　　　图 6-4-11

图 6-4-12　　　　　　　　　　　　图 6-4-13

图 6-4-14

图 6-4-15

美人墓志》还存在同出一石而面目迥异现象，看来鉴定此墓志的真伪还真是一道棘手难题。

　　上海图书馆馆藏《董美人墓志》陈景陶藏本（图 6-4-16）与吴湖帆藏本（图 6-4-17）两本虽同为原石拓本，但存在面目迥异现象。

　　为何会出现这一现象呢？王壮弘先生的解释是："嘉庆间陕西长安出土，出土精拓字迹浑厚娟秀，精拓者如轻云笼月，又如美人罗衣。道光间上海徐紫珊携归磨去一层，且用重墨椎拓，唯觉挺秀，神韵大失。"如此珍贵的隋代墓志，石面本无丝毫缺陷，为何到上海后要磨去一层，实不可解。

　　笔者以为徐渭仁（紫珊）乃晚清文物收藏大家，得此志后又名其斋号曰"隋轩"，可见宝爱有加，断不会将志石磨去一层。加之《董美人》原石拓本传世较少，不可能是椎拓过滥过多，导致碑字从肥腴变成细瘦。故笔者推断，造成"关中拓"与"上海拓"面目迥异的直接原因在于南北拓工的椎拓工艺不同：北派拓工使用捣帚上下椎击拓纸上石（图 6-4-18），南派拓工则用裱画棕刷来回擦刷拓纸上石；北派椎拓上墨时使用一板一扑包（图 6-4-19），南派则用两个扑包（图 6-4-20）。扑包布料亦有精粗之别，拓片纸张也有不同。加之《董美人》刻石字体精细，笔画细小，刊刻较浅，只要有些许的用纸材料和椎拓方法的不同，在此石上就会出现明显的拓本观感差异。

董美人墓
志原石初
拓本
丁亥二月八日
愨齋題

图6-4-16

图 6-4-17

图 6-4-18

图 6-4-19

图 6-4-20

（三）青州胜福寺舍利塔铭

《青州胜福寺舍利塔铭》隋仁寿元年（601）十月刻立。隶书，十二行，行十二字。孟弼隶书。有额，二行，文曰"舍利塔下之铭"六字。碑文左侧（位于第十二、十三行上方）有僧俗题名两列，各四行。清乾隆年间塔铭在山东益都城南广福寺东庑北壁。原石归端方，碑额佚失。现存益都博物馆。

原刻本，墓志原石完好，一字不缺。（图6-4-21）

翻刻本，多缺左下一角，泐去六行"武元"，七行"后皇太"，八行"群官爱"，九行"非人等生"，十行"永離苦空同"，十二行"孟弼書"等字。（图6-4-22）此外，翻刻本与原刻本最大的区别在于，翻刻本末行"勑使羽騎尉"之"騎"字"馬"部漏刻中间一短竖。

此碑历来对原石与翻刻存在争论，王壮弘先生《崇善楼笔记》所载"青州舍利塔下铭"一则，就误将原刻当成翻刻。拙著《中国碑拓鉴别图典》也误收入缺左下一角的翻刻本。读者若将此碑存世不同拓本之石面细小石花互相对照，便知真伪。

图6-4-21

图6-4-22

（四）尉富娘墓志

《尉富娘墓志》隋大业十一年（615）五月十七日葬。楷书，二十四行，行二十四字。清同治十年（1871）陕西西安龙首乡出土，旋为山东张氏以四十五金购去，其后墓志流向不详，一说归藏庞芝阁（泽銮），一说归藏李山农（宗岱）。

目前传世的《尉富娘墓志》拓本有两种最为著名，一为庞芝阁藏石本（图6-4-23），一为李山农藏石本（图6-4-24），但两者面目有明显差异，一肥一瘦，一俊一拙。孰为原石，孰为翻刻？碑帖鉴藏界历来存有分歧。

鉴别墓志原刻与翻刻，大致有两种情况。一种是原石身份明确，墓志在某时某地出土，后归某家收藏，其早期拓本、精拓本多钤有某家印章或有某家题跋等等。若是这种情况，辨别翻刻较为简单，只要两相对照，发现差异，即是翻刻，无需辩白。

辨别原刻翻刻问题，另一种情况则较为棘手，那就是如《尉富娘墓志》一类，其原刻没有确切的定论，传世两块刻石都有名家收藏的经历，其中一块还现藏于某著名博物馆，继而两块刻石所拓出的拓片，其流通量、影响面、知名度均不相上下。遇见此类问题如何解决呢？

针对《尉富娘墓志》真伪问题，存世有"庞芝阁藏石"与"李山农藏石"两种，前者字迹较肥，后者字迹较瘦，两者风貌迥异，或谓庞芝阁本书法圆浑大气，或谓李山农本书法劲挺秀美，莫衷一是。但两石第二十三行"風悲"之"悲"字，庞芝阁本作自然损泐状（图6-4-25），李山农本"悲"字则刊刻水平低劣（图6-4-26），几乎不能成形。墓志第三行"祖緄周柱國少傅"之"周"字右侧，李山农本石花呆板，人为凿刻痕迹明显，庞芝阁本此处则无石花。据此，可以断定庞芝阁藏石应为原石，李山农藏石当为翻刻。

或曰既然原刻"悲"字泐去，翻刻如何知道此处当刻一"悲"字呢？因为墓志有传统的固有文体，其后铭文多三言、四言、五言韵文，"松径风悲"是墓志铭常见词汇，翻刻者加刻一"悲"字亦属正常情况。

清末民初以后，坊间李山农藏石拓本流通数量远远超过庞芝阁原石拓本，更有甚者，居然还出现多种"李山农藏石本"的翻刻本，使得"李山农藏石本"更貌似原石，因为只有原石才会招致翻刻，不料居然翻刻亦有再翻之本。从中可知，早在清末民初，关于庞芝阁藏石与李山农藏石孰为原石的问题，就一直没有结论。

（五）元智墓志

《元智墓志》隋大业十一年（615）八月二十四日葬。（图6-4-27）墓石清嘉庆年间陕西咸宁出土，其具体时间，文献记载各有不同。近现代碑帖鉴定家一般认为在嘉庆二十

图 6-4-23

图 6-4-24

图 6-4-25

图 6-4-26

图 6-4-27

图 6-4-28

图 6-4-29

年（1815），如方若《校碑随笔》言："二志嘉庆二十年（1815）在陕西咸宁出土，为武进陆劢闻耀通所得，辇归乡里。"此后，张彦生、王壮弘、马子云等均沿袭此说。但是，嘉树堂陈郁先生并不盲从，他查检嘉庆二十四年（1819）碑刻原石收藏者陆耀通参与编修的《咸宁县志》，找到"于嘉庆十二年（1807）出土"的记载。因此，其出土时间就有嘉庆十二年（1807）和嘉庆二十年（1815）两种说法。此后，陈郁先生查阅到同治甲戌（1874）刊刻的《金石续编》卷三有陆耀通原文："此元公志石与夫人姬氏志石，并于嘉庆初出土。石完整。予得拓本珍玩十数年，并二石购得之，以嘉庆二十三年（1818）夏载之江左，藏于家。"这样就找到"嘉庆初出土"的第三种说法。事实的真相究竟如何？

　　幸好嘉树堂藏《元智墓志》留有陆耀通手书题跋真迹，其跋曰："嘉庆初始出于南山，二石俱完整。余以嘉庆十一年丙寅（1806）见拓本于西安，戊寅（1818）购其石以归。"此段文字不仅提出"嘉庆初出土"，还提及"嘉庆十一年丙寅（1806）见到拓本"，从而彻底否定嘉庆十二年（1807）和嘉庆二十年（1815）两种说法。

　　此册隋《元公暨夫人姬氏墓志》陆耀通题跋本，是存有原石收藏名家本人题跋的传本，具有的第一手文献史料价值，远远高出其他传世善本，参见《嘉树堂序跋录》和《嘉树堂藏善本碑帖丛刊》。

　　可惜，咸丰十年（1860）墓志原石毁于兵火，同治六年（1867）陆彦甫（陆耀通之孙）又发现残石，石横断为上下二截，文缺十之二三。（图6-4-28、图6-4-29）光绪二十三年（1897）恽毓嘉以重金购得残石，后又归张之洞。

　　此墓志亦有翻刻本，笔者最初以为原石首行"太僕卿"之"僕"字"業"部竖钩处有石筋，刻工让刀而笔画中断，翻刻相连不断。（图6-4-30）其实不然，后见有"僕"字竖钩不断者亦属于原石拓本的案例，可知"僕"字竖钩不是石筋让刀，而是字口笔道内残馀土屑，墓志"僕"字不能作为原刻与翻刻的考据点。所见残石本"僕"字竖钩多不中断，字口内残馀土屑已经剔出，故知"僕"字竖钩"中断本"要早于"不断本"。

　　此志鉴别原刻与翻刻的最佳方法在于，原石石面有许多特殊的横向细擦痕，例如首行"卿"字、二行"皇"字、三行"流"字下就有明显的横向细擦痕。（参见图6-4-30）此类擦痕乃隋大业十一年刊刻墓志前，墓志石材固有之摩擦痕，类同于指纹一般，具有较高的鉴定价值。

　　另，曾见不少以民国石印本重新剪裁装裱成册，充作初拓者，伪装较逼真。

图6-4-30

五 唐代篇

（一）化度寺邕禅师舍利塔铭

《化度寺邕禅师舍利塔铭》唐贞观五年（631）刻立，李百药撰文，欧阳询楷书。原石早有断裂，庆历间（1041—1048）碑石残损加剧，断而又断，至北宋末年，残石彻底亡佚。

百年聚讼

基于《化度寺塔铭》碑石先断、后毁、终佚之情况，故拓本流传稀少，宋代就已有不少翻刻本流传。乾嘉时期，碑帖鉴定权威翁方纲对《化度寺》版本研究最勤，曾先后过眼当时所有的《化度寺塔铭》宋拓传本。其中陆恭松下清斋藏本仅存二百馀字，李宗瀚静娱室藏本存四百馀字，吴荣光筠清馆藏本六百馀字，翁方纲苏斋自藏本不足五百字，南海伍崇曜粤雅堂藏本亦仅六百馀字。翁氏据此推断原石已是断而又断之本，宋时所拓必无近千

图 6-5-1

图 6-5-2

字之原石本。由于形成这一陈见，所以当乾隆五十五年（1790）翁氏见到"四欧堂本"（旧称"王孟扬本"，图 6-5-1）时，以其存字多达 930 字，且面目迥异于其他传本，遂认定"四欧堂本"为宋时翻刻之本，翁方纲的这一论断一直持续了一百多年。（图 6-5-2）

事情的转机出现在清末，光绪三十四年（1908），敦煌莫高窟第十七窟藏经洞中检出《化度寺》剪裱残本，凡 226 字，共存 12 页。其中起首 2 页凡 39 字为法国人伯希和所得，今藏法国巴黎国立图书馆；另 10 页凡 187 字为英国人斯坦因所得，今藏伦敦大英图书馆。一般认为敦煌石室封闭在北宋景祐三年（1036）敦煌将陷于西夏之时，故世人均认为《化度寺》"敦煌本"应该是原石唐拓之可信底本，随后即开展了"敦煌本"与"四欧堂本"的比较研究。（图 6-5-3）

第一个从事此项比较研究的是罗振玉。宣统元年（1909），罗氏见敦煌石室唐拓残本，发现"敦煌本"与翁氏所定其他五本"唐原石宋拓真本"迥异，它们绝非出自同一碑石，加之敦煌本又是宋代以前拓本，可信度极高，故轻而易举地将翁方纲的《化度寺》版本考定推翻，并将翁方纲原来鉴定为"唐原石宋拓真本"的五个拓本更定为"宋代翻刻本"。客观地讲，翁氏的考定失误有其历史的局限，如果生活在清中期的他能见到清末民初新发现的敦煌本，想必同样也会惑解疑析。

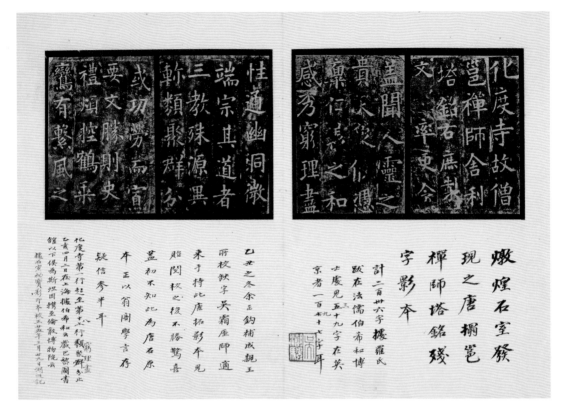

图 6-5-3

罗振玉的鉴定结论

罗振玉通过"敦煌本"这一权威拓本否定了碑帖权威翁方纲原来的鉴定结论，那么罗氏会对"四欧堂本"又作出何种评价呢？

民国十五年（1926）五月，罗振玉通过赵叔孺引介得识吴湖帆，见到《化度寺》"四欧堂本"，并留有题跋，其文云："甫一展观，神采焕发，精光射十步外，不必一一与敦煌本校量，已可确定为唐石宋拓，且存字多至九百馀，为之惊喜欲狂。而册后有翁阁学跋，因与它本不同，反以此为宋人复本，以蔽于所习，致颠倒若斯。然使予不意见敦煌本，亦无解畴昔之疑，更何能证阁学之惑？是吾人眼福突过古人。"（图 6-5-4）

由此可知，罗氏对《化度寺》版本研究的结论是，"敦煌本"与"四欧堂本"同出一石，"敦煌本"为唐拓残本，"四欧堂本"为宋拓之足本。罗振玉利用"敦煌本"这一新证据来推翻翁氏"五种宋拓原石论"，不能不说其中存在着偶然与侥幸的因素。罗振玉为《化度寺》"四欧堂本"翻案，更是"瞎猫遇见死耗子"，同时亦暴露了罗振玉在碑帖鉴定中的一处失误，那就是误将"敦煌本"与"四欧堂本"视为同出一石，其实这两本风马牛不相及，它们是两个完全不同的本子。

光緒九季八月廿八日中江李鴻裔觀

邕禪師塔銘三十年來所見凡五本皆汪容甫賢定為唐石宋拓者頌書勢皆圓渾与信本定碑
勁健暢發者不同以為其及宣紙初元見敬煌石室唐拓殘本筆勢全与虞公碑同始知此習
為范氏書樓原石本實非唐石之舊得解往昔之疑但唐拓殘本合英法兩京所藏才二百餘字則
美猶育憾且意人間不復更見定本矣今年薄游中江因老友趙君叔鴬得識　湖帆先生出潘文勤
公舊藏此本見示甫一展觀神采煥發精光射十步外不必二与敬煌本較量已可確定為唐石宋拓
且存字多至九百餘為之驚喜欲狂而冊後有翁閣學跋目与定本不同反以此為宋人復本以嚴於所習
段復顛倒若斯豈使予不意見敬煌本亦無解騁昔之疑更何能證創學之惑是吾人眼福突過古
人固不可因是誹祺前賢也既假歸富齋晨夕展玩並附書冊以識寶物不獄隘主羅没且喜予前見
唐拓後十餘年又得見此原石旦一拓也丙寅五月九日鐙下上虞羅振玉書　弟七作無字
下脫申字

庚午秋七月二十三日過四歐堂謹觀此本陳曾壽記

图 6-5-4

吴湖帆的涂描痕迹

四欧堂主人吴湖帆得到罗振玉的有利评价后，高兴异常，遂将"四欧堂本"《化度寺》影印出版，分赠友朋。不久，吴湖帆又得到"敦煌本"的影印本，但新的问题又出现了。

吴湖帆将"四欧堂本"与"敦煌本"之影印本比较后发现，"四欧堂本"与"敦煌本"根本就不是同一版本，其首行第一个"化"字两本就差异明显，"四欧堂本"的"化"字"匕"部之撇画穿过浮鹅钩（图6-5-5），然而"敦煌本"则明显不穿（图6-5-6）。这是"四欧堂本"与"敦煌本"最显著的区别，这在吴湖帆民国时期的影印本中还能清楚地看到。

遗憾的是，今天我们看到的四欧堂原件"化"字却是同"敦煌本"一样不穿，"化"字穿出的撇画已经遭人涂描。而涂描的人不是别人正是吴湖帆本人，涂描的目的就是将"四欧堂本"与"敦煌本"攀上亲。（图6-5-7）

吴湖帆当时已经看出"四欧堂本"与"敦煌本"的差异，慑于"敦煌本"的权威，涂改自藏本以自欺欺人。既而恐露马脚，又掩耳盗铃地在册中旁注云："'化度'二字经前

图6-5-5

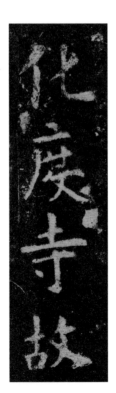

图6-5-6

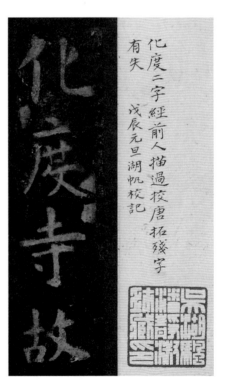

图6-5-7

人描过，校唐拓残字有失。戊辰（1928）元旦。""四欧堂本"从1915年随潘静淑陪嫁到吴家，到吴湖帆影印"四欧堂本"，再到戊辰（1928）元旦，期间从未易主，故此所谓"前人"就是吴湖帆本人。

有关《化度寺塔铭》吴湖帆涂描"化"字，笔者早在1998年11月《书法研究》第6期《化度寺邕禅师舍利塔铭》一文中就有介绍，但笔者还是相信王壮弘先生一定早就发现涂描现象，可能是碍于他与吴湖帆的熟人关系，不便揭示罢了。

时至今日，还有人主张《化度寺》"吴湖帆本"不是孤本，与"敦煌本"同出一石。若果它们同出一个底本，"敦煌本"是唐拓，"吴湖帆本"是宋拓，那么就让我们比对碑文起首"化度寺故"之"度"与"故"两字的最后一笔（捺笔），"吴湖帆本"之"度"字捺笔细了，这个好理解，晚拓本字口变细，但是"吴湖帆本"之"故"字捺笔却变粗了，这就不好理解了。其实"吴湖帆本"的"度"与"故"两字捺笔一粗一细，就已经排除宋人剜碑的可能，由此可知，"敦煌本"与"吴湖帆本"本就是出自两块石头，我们无需再往下作通篇碑文比对了。

（二）九成宫醴泉铭

《九成宫醴泉铭》唐贞观六年（632）四月刻立，碑在陕西麟游县西五里之天台山。此碑书法千百年来被广泛临摹，几乎成为学习中国书法的最主要启蒙教材，唐宋元明清历经传拓，拓本早已化身万千，碑石亦因捶拓过多而磨去数层，原本粗壮峻挺的点画，至清初已细瘦如枯骨，面目全非。

刻石面貌变化轨迹

此碑因无唐拓传世，故现存最早拓本当属明代驸马李祺旧藏"北宋中期拓本"（现藏北京故宫博物院），此时拓本字口粗壮丰满，能够反映唐时欧阳询原碑面目。（图6-5-8）其次善拓为朱翼庵藏本"北宋中后期拓本"（"重字不损本"，现藏北京故宫），此时字口依然肥腴饱满，但碑石渐受风化，字口边界处已不再光滑而带毛涩感。（图6-5-9）这两件宋拓本清晰地反映出北宋时期《九成宫》的真实面貌，以及其中先后捶拓的细微变化。

南宋初期，《九成宫碑》进入了捶拓的第一个高峰期，此时碑面已经因反复捶拓而光溜细滑，文字点画虽仍呈现清晰光滑，但是字口已从肥腴饱满转变为瘦硬健硕，字口较"李祺旧藏本""朱翼庵藏本"都要瘦削一圈，此时的标准件就是南宋早期拓本——吴湖帆"四欧堂本"和龚心钊"瞻麓斋本"，与此同时期的宋拓本还能在国内外博物馆、图书馆中见到。（图6-5-10）此种南宋初期拓本与北宋拓本相较，文字字口似有"返老还童"之感，

图6-5-8 图6-5-9 图6-5-10 图6-5-11

好像从"大腹便便"的中老年又重新回到"身手矫捷"的青壮年。

南宋后期，可能椎拓较多，碑字日渐细瘦而乏风神，相传好事者对字口进行剜挖，细瘦的点画重新被剜粗，然而此时的粗肥与北宋的肥腴，风神迥然不同。

明清以后，随着风化的加剧与无休止的传拓，《九成宫》碑石面目大变，文字点画仅存一副枯骨而已，原貌全失，晚清拓本已经不能用来临摹，只能作为凭吊，聊供怀念其往昔的风姿。（图6-5-11）

近年来，少数碑帖收藏爱好者不明《九成宫》宋本面貌"三变"的实际情况，反而怀疑故宫藏本——"李祺旧藏本"为翻刻本，认为其不是唐代原石。笔者最初亦有疑惑，但从来没有怀疑"李祺旧藏本"，而是一度怀疑过与"四欧堂本"一类的南宋初期拓本，现在看来均属"多虑"。由于朱翼庵藏本"北宋中后期拓本"的承前启后作用，又进一步将"李祺旧藏本"与"四欧堂本"并入同一刻石体系提供了有力的旁证。

因此可以明确的是，《九成宫碑》宋拓本并非如碑帖爱好者想象的那样复杂难定，原有的鉴定体系依然还是岿然不动，"李驸马本"就是目前所存最早的拓本，是《九成宫》点画字口由粗到细的起点样本。

翻刻本

上海图书馆有《九成宫》嵇永仁抱犊山房旧藏本，为翻刻本，其所从出之底本为南宋拓本。此本与上图所藏《九成宫》（梁章钜题跋本）同出一石，但墨色更为淳雅古旧。此种翻刻技术高超，几乎经得起与原石南宋拓本字字校核，唯点画较呆板，石花较僵硬。

清康熙十五年（1676）嵇永仁（东田居士）殉耿逆难，身后图书零落，幸得三山林能

任为之掇拾，此册《九成宫碑》转归嵇永仁之子嵇曾筠。乾隆五十年（1785），此册归嵇永仁之曾孙嵇立轩收藏，嵇立轩遍请当代名公留题。此本虽系翻本，然绝非寻常之本，亦属宋元翻刻之佳本，且乾嘉题跋累累，难能可贵。二十世纪五六十年代，上海图书馆还将此册标注成"宋拓本"，评定为"原石拓本"，列国家二级文物，从中可知此本具有极大的欺骗迷惑性。（图6-5-12）

笔者判定翻刻的依据如下：八行"何必改作"之"作"字左下角原本是石花一片，翻刻作弧线一条（弧线中断）；十五行"光武中元元年"之"年"字右上角刻有两条呆板细线；十八行"兹书事不可使国盛美"之"书事""盛"字左侧石花呆板僵硬（图6-5-13）；二十三行"黄屋非贵"之"屋"字左侧有一条细线，"还淳反本"之"反"字下石花呆板；二十四行"永保贞吉"之"吉"字左下有圆点石花。

此外，《九成宫醴泉铭》另一种可以乱真的翻刻本就是著名"秦刻本"，上海图书馆有赵光藏本，系清乾隆年间锡山秦刻之原本，堪当传世《九成宫醴泉铭》最佳翻刻本，其翻刻底本亦出自南宋拓本，刊刻精湛无与伦比，点画肥瘦不失毫厘。（图6-5-14）秦刻原本传世较少，所见传本多为秦刻的再翻刻本。

历代碑帖收藏，最忌遇见翻刻本，因翻刻本毫无文物收藏价值，但也有少数例外，例如《峄山刻石》《孔子庙堂碑》《大字麻姑山仙坛记》虽是翻刻本，但还是有人收藏，因为这几块原碑久佚，世上根本就没有原刻，而且其翻刻时间亦早在北宋初期，即便不能视为秦刻或唐碑，也是堂堂正正的宋碑，因此也就具有一定的文物收藏价值。

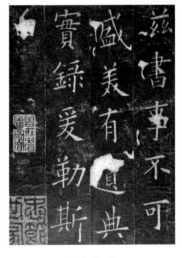

图6-5-12　　　　　　　　　　　　　　　　　　　　图6-5-13

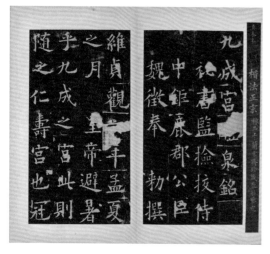

图 6-5-14

图 6-5-15

秦刻《九成宫》虽然出自清乾隆年间，年代并不久远，但是，依然深受收藏者追捧。笔者认为，《秦刻九成宫》已经从一件寻常的"唐碑翻刻"转化为经典的"清帖上品"，秦氏用古法翻刻还原了《九成宫》宋拓本的面目，创造了中国碑帖刊刻史上一个特殊的艺术精品。

关于"歐"字

关于《九成宫》碑文结尾"歐陽詢奉勅書"之"歐"字的写法话题，出自四欧堂本《九成宫》册后民国三十八年（1949）三月沈尹默的一段题跋，沈氏跋云："近见南昌夏善昌君抗战中在柳州所得之《醴泉铭》，淡拓极旧，虽多虫蛀而无伤于笔画之精挺遒润，与旧翻本并观，神理绝殊，且多存字。如'醴泉'之'醴'，'以人'之'以'，'西暨'之'西'，'爱一夫'之'爱'，'在乎'之'乎'，'下俯'二字，'東流'之'流'，'澤之'之'之'，'京師'上之'出'，'痼疾'之'疾'，'推而'之'推'，'属兹'之'属'，'之盛'之'之'，'光前'之'光'，'書契'之'書'，'冠冕'之'冕'，'資始'之'資'，'葳蕤'二字，皆完整无丝毫缺损，惜已寄返南昌，无由取与此本对勘耳。原刻'歐陽'之'歐'字末画作捺，翻刻则作点。此拓末画虽已不全，然以其笔势察之，是捺非点也。"（图 6-5-15）

沈尹默提及的南昌夏善昌藏本，笔者此前从未见过，从沈氏开列的考据点可知，此本系《九成宫》未断本，通碑一字不缺。沈氏所列多存之字，在目前《九成宫》最佳本——

北京故宫博物院李祺旧藏北宋拓本中也未能见到，因为北宋本已是碑石中断本。若真有沈氏所言之本，不是唐拓本就是伪刻本。

另，沈氏所言"原刻'歐陽'之'歐'字末画作捺，翻刻则作点"，则为误判，李祺旧藏北宋拓本"歐"字末笔明显是一长点，四欧堂南宋拓本"歐"字末笔完好未损，亦为一长点，所见其他宋拓真本皆然。（图6-5-16）故知"歐"字末画作捺必为伪刻，由是推知，沈氏所见"南昌夏善昌藏本"必是伪刻本。

奇巧的是，2018年3月上海文物局胡巍先生陪北京荣宝斋拍卖公司高多多女士携《九成宫》夏善昌藏本前来鉴定。笔者打开一看，属于开门假，翻刻本无疑，且虫蛀严重，已成雪花本，后有1948年11月沈尹默先生题跋，另附傅抱石先生校碑图一张。沈尹默题跋与馆藏1949年3月沈尹默题跋内容大致相仿，皆盛赞夏善昌本如何如何珍贵。今日获见此本真面，乃知书法家与鉴赏家眼光之区别。此本的最终出现，印证了笔者数年前推断的正确。

骆驼肉之谜

上海图书馆有一册《九成宫碑》龚心钊瞻麓斋藏本，为南宋拓本。（图6-5-17）此本1961年购入，当时成交价竟然高达5060元，定价标签上并注明购自北京庆云堂张彦生处。如此高价出乎所料，因当时正值"三年自然灾害"，碑帖行情普遍不好，上海图书馆从古籍书店、荣宝斋、庆云堂、仁立古玩店等处购买的碑帖多为一二元或三四元一册，二三十

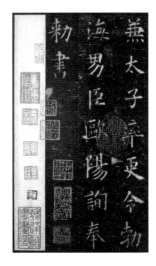

图6-5-16

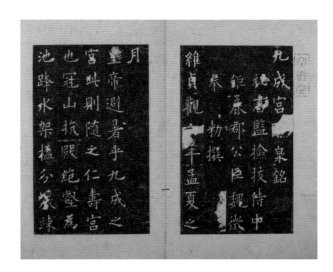

图6-5-17

元的碑帖在今天看来已可称为善拓，标价五六十元以上者已可挑出符合国家二级文物标准的碑帖，故标价 5060 元之《九成宫》堪称天价碑帖。

此册《九成宫》是民国初期能够见到的最佳宋拓善本，1935 年龚心钊花 6000 元（大洋）买来的，在当时就已经算是天价了。民国时期，鲁迅和周作人买下北京八道湾 11 号一座"三进的大院子"花费 3675 元，郁曼陀（郁达夫的哥哥）花费大洋 2200 元在阜成门内巡捕厅胡同买下一座四合院。由此可见，当时一部《宋拓九成宫》买两套北京四合院是绰绰有余的。当时北大图书管理员助理的月薪才 8 元，商店店员 10 ~ 30 元，小学教员 30 ~ 100 元，中学老师 70 ~ 160 元，大学助教 100 ~ 160 元，讲师 160 ~ 260 元，教授 400 ~ 600 元，外企高级职员为 200 ~ 400 元，当时的米价每百斤平均价格为 5.35 元。

此本碑文边侧还留有 1945 年至 1948 年龚心钊小字校记若干，从中可以看出龚心钊对碑帖研究的细致入微。但其中数条题识令笔者颇费思量，如"照字右上角骆驼肉""凉字右上角驼肉""恩、将驼毛脂膜均存""子字钩驼油膜"等。（图 6-5-18）

最初不明龚氏所言何意，后细观拓本，方明其意。原来在拓片背后有一层小块黄褐色异物隆起（或芝麻或绿豆大小），或掩字口，或有突起。故笔者曾推测，宋代拓工在椎拓《九成宫》碑时，事先未经洗刷碑石工序，碑石上还留有骆驼蹭刮的皮屑和皮毛，此类细微物质遂粘附于拓片背后，装裱时亦未经剔除，遂夹在拓片和装裱背纸之间。

由此可知，宋代陕西麟游九成宫旧址一带曾经放牧过骆驼，骆驼曾在九成宫碑石上搓背挠痒。龚氏此类题识亦算增添《九成宫》宋本之鉴定掌故，聊供鉴碑者饭后谈资。

2022 年 7 月，笔者新见民国三十年（1941）龚心钊《宋拓皇甫诞碑》题跋，再次提及拓本上的"骆驼毛"和"骆驼油脂"是宋代传拓时的用墨特征。据此可知，笔者此前推测宋代九成宫碑附近饲养骆驼纯属附会穿凿，现今特此更正。

图 6-5-18

（三）孟法师碑

《孟法师碑》唐贞观十六年（642）五月刻立，岑文本撰文，褚遂良楷书。原石久佚。

原石拓本传世仅存临川李宗瀚藏本（列"临川四宝"之一），被誉为唐拓孤本，民国初流入日本，今在三井纪念美术馆。李宗瀚藏本存 769 字（中缺碑文二百馀字），明代经黄熊、曹绳武递藏，清道光三年（1823）归李宗瀚。此本久经翻印，声名远播，兹不赘言。

从历代翻刻碑帖的总体情况来看，无不追求乱真效果，然《孟法师碑》翻刻本却是一

本一个模样，互相不搭界，为中国碑刻史上的特例，上海图书馆藏有此碑翻刻本多件。

其一，铁保藏本，此册为明刻明拓本，存873字。（图6-5-19）此册嘉庆三年（1798）归铁保（冶亭）收藏，民国十七年（1928）归孙多巘小墨妙亭，册中有翁方纲校勘题跋。此本碑文字体书法与李宗瀚藏本区别较大，缺乏方峻道劲和分隶遗意，不似褚体而似虞体，与虞世南《孔子庙堂碑》（陕刻本）倒有几分神似。此本可能是临本上石，而非古拓翻刻，较为罕见，亦可称难得之本。

其二，吴让之藏本，旧为吴让之、吴云、庞泽銮递藏，民国丁巳（1917）归曾国藩之孙曾广銮收藏，亦明刻明拓本，较之铁保藏本字体稍大，多妩媚之姿，乏古拙幽深之意，较之唐石真本则气韵迥殊。（图6-5-20）此册清光绪庚子（1900）冬庞泽銮（芝阁）以五百金得于海上时，想必未见唐石真本，误将此本认定为真本。民国丁巳（1917）庞氏转让此本时，可能已经得见唐石真本的民国影印本，当时李岳蕻、曾广銮还蒙在鼓里，又重金购此明代翻刻，接了最后一棒。

其三，刘体智藏本，亦属"别刻本"，不是原碑翻刻，而是后人临本或抄本摹刻上石，其书刻时间不详，或目为明刻，亦无确据。（图6-5-21）此册附碑额"唐京师孟法师碑铭"篆书阳刻八字，碑文存字1011字，末叶"贞观十六年五月戊午造"，多出岑文本、褚遂良官衔题名。此册与"李宗瀚藏本""铁保藏本""吴让之藏本"书刻风格截然不同，"李宗瀚本"笔画方正古雅，"铁保藏本"书风酷似虞世南《孔子庙堂碑》（陕刻本），此册

图6-5-19

图6-5-20

图 6-5-21

图 6-5-22

则带有《雁塔圣教序》笔意，其长横多带隶书波笔笔意。再从整体观之，"吴让之藏本"之书法特征似乎在"铁保藏本"与"刘体智藏本"之间。

因《孟法师碑》翻刻本较为少见，在中国碑刻翻刻史上亦属于特例，故在此作一简介。

（四）皇甫诞碑

《皇甫诞碑》唐贞观十七年（643）刻立，于志宁撰文，欧阳询楷书。二十八行，行五十九字。碑原在长安鸣犊镇皇甫川，现存西安碑林。

北宋拓本的鉴定标准

此碑北宋早期拓本的鉴别标准：四行"車服"之"車"字完好；十二行"時絶權豪"之"權"字完好；十三行"尚書右丞"之"丞"字完好；十五行"綉衣"之"衣"字完好。

传世北宋后期拓本有朱翼庵藏本（今藏北京故宫）与四欧堂本（今藏上海图书馆），两者校勘结果是惊人的一致。校勘过程中，马子云《石刻见闻录》中有关《皇甫诞》南宋拓本的内容一直干扰了笔者的判断。马氏曰："南宋拓'參綜機務'之'務'字已泐，三行'於當時'之'當'字未损，六行'父瑶'之'瑶'字稍损而未泐，七行'孝窮'二字未损，八行'匡救'之'救'字未损，又'藝囊'之'囊'字未损。"

由此可见，马子云提出的南宋拓本鉴定标准是"當""瑶""孝""救""囊"诸字未损，但事实上北宋晚期拓本——"四欧堂本"与"朱翼庵藏本"之"當""瑶""孝""救""囊"

图6-5-23

图6-5-24

诸字点画均已有损。（图6-5-22）若依马子云的观点，那么"四欧堂本"与"朱翼庵藏本"岂不连南宋拓本都不如？显然我们只能将马子云所谓的"未损"理解成"未完全泐去"。

将北宋早期、北宋后期拓本与南宋拓本校勘，可以得出《皇甫诞》北宋拓本的最终鉴定标准：五行"雍州赞治赠使持节散骑"之"骑"字"马"部首横完好；六行"父璠使持节骠骑"之"骠"字完好；七行"依仁居贞"之"居"字完好；九行"睢阳则誉光上客"之"誉"字捺笔完好（图6-5-23）；十行"玉壘作镇铜梁"之"作镇"二字完好（参见图6-5-23），"益州捴管府司法"之"司"字"口"部完好；十八行"痛杨君之栋折"之"杨"字右下角钩笔完好；二十二行上端"参综机务"之"务"字完好（图6-5-24）。

由此可以明确，《皇甫诞》北宋晚期拓本最关键点的共同特征应该是，二十二行"参综机务"之"务"字完好，否则就属南宋拓本。今年在上海图书馆新发现一册龚心钊旧藏北宋拓本，纸墨拓工较四欧堂本更为佳绝。

裂纹线

《皇甫诞碑》自首行开始就有细裂纹（最初裂纹细如发丝），北宋晚期裂纹线延伸至第八行，南宋延至十四行，但并未贯穿全碑。明中期以后，细裂纹贯穿整碑，称为"线断本"。明末万历间地震，碑沿细裂纹彻底断开，裂纹线上损泐二十馀字。（图6-5-25）

由此可见，《皇甫诞碑》之裂纹线对版本鉴定作用至关重要，"南宋拓本"更是具有承上启下作用，其上之裂纹线对鉴定其后明代拓本辅助作用亦十分显著。故笔者将其裂纹

图 6-5-25

线上诸字情况开列出来，便于碑帖收藏者掌握翔实信息，更准确地区分宋、明拓本。

南宋拓本：首行"碑"字仅有裂纹，未伤及点画；二行"忠臣彰於赴難"之"彰"字完好，"於"字无大伤；三行"激清風於後葉"之"後葉"二字完好；四行"茅社表其勳德"之"茅

社"二字完好；六行"父璠"之"璠"字已泐，"使持節"之"節"字完好（图6-5-26）；八行"忠盡匡救"之"匡"字完好；九行"睢陽則譽光上客"之"光上"二字完好；十一行"尋除尚書比部侍郎"之"除"字仅有一线裂纹（细如发丝），未伤及字口；十二行"求衣待旦志在恤刑"之"恤"字仅有一线裂纹（细如发丝），未伤及字口；十三行"洞明政術深曉治方"之"政"字仅有一线裂纹（细如发丝），未伤及字口；十四行"至性何以加焉"之"以加"二字完好；十四行以后未见细裂纹。

明清善拓的评判标准

明中期以后，细裂纹贯穿整碑，称为"线断本"，此类拓本鉴别较为方便，只要裂纹线贯穿全碑，且裂纹线上不缺字，那就能确定为"明中期拓本"。明末万历间地震，碑沿细裂纹彻底断开，裂纹线上损泐二十馀字，其中十五行"丞然"二字完好无损者，就能定为"明末断后初拓本"或称"丞然本"。（图6-5-27）

清初"丞然"二字间出现石花，"丞"字底横与"然"字字头间石花已经泐连。（图6-5-28）此时二行"勢重三監"之"監"字完好，故清初拓本称为"三監本"。"三監本"也有早晚之分，以七行"居貞體道"之"貞"上角完好，廿一行"性命輕於鴻毛"之"命"字撇画完好者为"三監早本"。

明清拓本中最难鉴定者为"明末断后初拓本"或称"丞然本"，"丞然"二字间出现

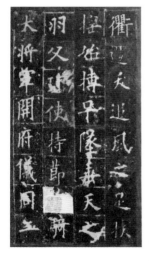

图6-5-26　　　　　　　　　　　　　　　　　图6-5-27

图 6-5-28　　　　　　　　　　图 6-5-29　　　　　　　　　　图 6-5-30

石花多遭嵌蜡或涂描，笔者所见十本中就有七八件为以"三监本"冒充。（图 6-5-29）
其区分的要诀在于："丞"字左上角起笔处完好，"丞"中央竖笔的末端笔画光洁，未有
丝毫渤粗，"丞然"两字间干净明朗者，才是"真丞然本"。

（五）雁塔三藏圣教序

　　《雁塔三藏圣教序》唐永徽四年（653）十月十五日刻立。李世民撰文，褚遂良楷书，
二十一行，行四十二字。《后记》永徽四年十二月十日刻，李治撰文，褚遂良楷书，左行，
二十行，行四十字。碑在陕西西安大雁塔内，保护较好，未经风雨侵蚀，故字口变化不太大。
但是未见真正的宋拓本，所见"明拓"亦多为涂描本，故明末清初拓已属顶级品。

明拓本

　　现将所谓"明拓本"涂描的重点列出，因其手段高超，涂描细微，加之考据点之损渤
大多过于细小，若不加细察，一般难以发现。读者关注的重点应该放在以下几个考据点上：
　　四行"舉威靈而無上"之"靈"字右上角。
　　八行"拯含類於三途"之"類"字"頁"部左下撇点。（图 6-5-30）
　　十一行"隻千古而無對"之"千"字横画右上角。（图 6-5-31）
　　十二行"廣彼前聞"之"前"字"刂"部中央。
　　通过以上开列的几处涂描高发地方，读者可去仔细观察各种出版物中所谓"宋拓""明
拓"的真相。

图 6-5-31　　　　　　　　图 6-5-32　　　　　　　　图 6-5-33

善拓鉴别标准

明末拓本，四行"舉威靈而無上"之"靈"字右上角未损，次则"靈"字已损；八行"拯含類於三途"之"類"字"頁"部左下撇点未损；十一行"隻千古而無對"之"千"字完好，次则横画右上方有石花（如绿豆大小）。

图 6-5-34

清初拓本，十一行"隻千古而無對"之"對"字"寸"部竖笔中间极细，似断还连，后即挖粗（图 6-5-32）；《后记》八行"垂拱而治"之"治"字缺末笔（避唐高宗李治讳），尚未添刻封口一横笔；《后记》十八行"抱風雲之潤治"之"治"字缺末笔，尚未添刻封口。

乾隆以前拓本，《后记》八行"垂拱而治"之"治"字以及《后记》十八行"抱風雲之潤治"之"治"字已经添刻封口一横笔。（图 6-5-33）但此时，五行"妙道凝玄"，十行"有玄奘法師者"，《后记》二行"諸法之玄宗"，《后记》九行"上玄資福"，《后记》十一行"智地玄奥"，以上五个"玄"字末点完好无损。此外，"治"字封口初期，添刻横画较小，不易察觉。

乾隆以后拓本，五行"妙道凝玄"，十行"有玄奘法師者"，《后记》二行"諸法之玄宗"，《后记》九行"上玄資福"，《后记》十一行"智地玄奥"，以上五个"玄"字末点已经凿损，因避清圣祖玄烨讳。（图 6-5-34）

（六）王居士砖塔铭

《王居士砖塔铭》唐显庆三年（658）十月十二日刻，上官灵芝撰文，敬客书。明季塔铭出土于陕西西安终南山梗梓谷之百塔寺附近，先后为顾炎武《金石文字记》、毕沅《关中金石记》、朱枫《雍州金石记》、王昶《金石萃编》等金石学名著收录，遂声名大振，以"唐碑名品"之身份载入中国书法史册。

由是拓本供不应求，碑贾欲昂其值，至不惜砸损碑石以射利。自清初至民国，碑石遭屡拓屡损、屡损屡拓之厄运，致传世拓本面目多样，版本繁多，成为中国碑帖鉴定史上"最复杂碑刻"。

关于"初拓本"的鉴定

初拓本，即"明季拓本"，又称"三断本"或"三石本"。

塔铭出土时，断裂为三块，暂名为"右上石""右下石""左半石"。由于传世初拓本均为剪裱本，未见整幅真拓，所以，笔者只能借用计算机处理方法，将剪裱本复原成整幅样式，以还其旧貌，给读者一个直观的碑石印象。（图6-5-35）

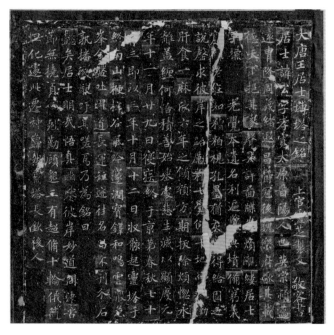

图6-5-35

初拓本传世极为罕见，著名者有五件：A 朱钧（筱泅）藏本，曾经民国有正书局影印出版（参见图 6-5-35）；B 吴湖帆藏本，现藏上海图书馆；C 朱文钧（翼庵）藏本，现藏北京故宫博物院；D 罗振玉藏本，现藏辽宁博物馆；E 沈树镛藏本，今藏日本书道博物馆。

关于《王居士》"初拓本"的鉴定，其实就是围绕着"翻刻本"展开的。此碑个别"翻刻本"几可乱真，拙著《中国碑拓鉴别图典》也曾误收翻刻，2016 上海某家拍卖公司一册翻刻本竟然以八百万的天价落锤，成为"史上最大的黑老虎"。

此类翻刻伪充"明代初拓本"，精美绝伦，几乎无懈可击，唯一的败笔是，三行"後魏樂府"之"魏"字"禾"部，下撇与竖画泐连，露出了翻刻本的马脚。因为在清初乃至乾隆拓本"魏"字"禾"部之下撇与竖画依然完好，所以作为明末"初拓本"的"魏"字不可能有此类泐损。（图 6-5-36）

关于"初拓本"的考据点，前人总结的鉴定意见既繁琐又不切实用，给鉴定工作带来了不便。其实有一个鉴别初拓本的快捷方式，过去一直被忽视，这一最新考据点，十分便捷，一目了然，那就是碑文第二行"太原晉陽人"之"晉"字，左边"厶"部之一点，原石略有泐损，呈"一竖"状，翻刻本不明就里，依然刻作完好的"一点"状。另，笔者所见翻刻本有十馀种之多，其中亦有"晉"字"一点"刻成"一竖"状者，好在其翻刻面目呆板，容易分辨。因此，"晉"字是鉴别真假"初拓本"的最为有效手段。（参见图 6-5-36）

关于《王居士砖塔铭》"初拓本"的鉴定还不算复杂，更为繁难的是各类早期拓本。

图 6-5-36

图 6-5-37

关于"早期拓本"的界定

塔铭初出土时裂为三石，呈右上石、右下石、左半石三块，不久即佚失"右上石"，仅存残石左右两块。（图 6-5-37）

但传世早期拓本样式繁多，或仅存"左半石"拓本，或仅存"右下石"拓本，或早期的"左半石"拓本配补后期的"右下石"拓本，或早期的"右下石"拓本配补后期的"左半石"拓本，等等，两者拓工与墨色也截然不同。为何会出现此类令人捉摸不定的情况？在前人著述中，均未提及这一棘手问题。

近年来，金石圈普遍接受了"左半石""右下石"分藏两家的最新假设，使得这一"悬而未决"的问题得到了合理的解释。因为只有碑石分藏两家，两家各自传拓销售，藏家再各自配补，才会出现传世拓本繁多的组配样式。

左、右残石拓本组配混乱，正好说明以上各类早期拓本之椎拓时间，彼此相对较为接近，笔者推测为约同一代人，前后历经数十年的光景，不然的话，就难以出现上述奇异的组配现象。

《王居士砖塔铭》早期版本的分类问题，虽然得以合理解决，但各色拓本究竟孰优孰劣，其拓制和组配的大致时间段又在哪里，就成为亟待解决的问题。现将左、右两石分而述之，

为便于说明问题和加强直观感受，笔者尽可能选择未经剪裁的拓片，或将"剪裱本"计算机制作成整幅的"示意图"。

（1）右下石

甲 芝製完石本

右下石完好无损，康熙年间归郃阳碑贾车聘贤收藏，存7行，完字32个，半字3个，因起首两字为"芝製"，故称之为"芝製完石本"。（图6-5-38）

"芝製完石本"，传世较为罕见，笔者曾见四件：A彭恭甫旧藏三种之一，现藏北京汉凤堂，钤有"郃阳车氏聘贤拓本"印章（参见图6-5-38）；B谢保衡跋本，现藏上海图书馆；C李延强跋本，今藏北京九雁斋；D赵叔孺藏本，仅见民国中华书局影印出版，原本下落不明。

以上诸种"芝製完石本"纸墨、拓工高度一致，其一还钤有"郃阳车氏聘贤拓本"印章，印证了前人记载"石藏车聘贤家"说法的正确。车聘贤为康熙年间拓碑高手，故"芝製完石本"推定为"康熙拓本"当无疑义。

图6-5-38

乙　芝製初裂本

右下石后又碎裂成四块，裂纹三道，为区别此后的再次损裂，笔者将其命名为"芝製初裂本"。（图6-5-39）

"芝製初裂本"见有两种情况：A彭恭甫旧藏三种之一，现藏北京汉凤堂（参见图6-5-39）；B郑际唐藏本，或称"心香阁藏本"，现藏北京汉凤堂，虽同属"芝製初裂本"，但"樂""煩"两字皆泐去。（图6-5-40）

所见两种"芝製初裂本"之纸墨类型和拓工手法，与车拓"芝製完石本"如出一辙，因知两种"芝製初裂本"亦当出自车聘贤之手，亦属"康熙拓本"无疑。

论证"芝製初裂本"为"康熙拓本"还有一条有力旁证，那就是朱枫《雍州金石记》中的一段记载："其'靈芝製文敬客書'下半截五行又裂而为四。"《雍州金石记》成书于乾隆十六年至二十四年（1751—1759），朱枫所著录的《王居士塔铭》"'靈芝製文敬客書'下半截五行"，就是指"右下石"，当时已经"又裂为四"，故笔者上文推测的"芝製初裂本"属于"康熙拓本"就找到了文献支撑，再从拓工与纸墨的一致性看，此类拓本亦当出自车聘贤之手，也就坐实了"康熙拓本"的假设。

丙　芝製三石本

右下四石，其中"壙備"一石已经佚失（"壙備得給"四字失传），仅存三石，故称之为"芝製三石本"。（图6-5-41）

图6-5-39

图6-5-40

"芝製三石本"见有三件：A 潘祖荫跋本，现藏上海慕松轩（参见图 6-5-41）；B 陆超曾跋本，现藏上海图书馆；C 施典章跋本，后有光绪年间施典章题跋，原本今不知下落，仅见民国石印本。

从以上诸本的纸墨类型和拓工手法观察，"芝製三石本"与"芝製初裂本"完全相同，由此可知，其传拓时间应该在同时或相去不远，还是出于车聘贤手拓。此后，传世拓本再未见过类似纸墨拓工的本子，故知"芝製三石本"当为车聘贤手拓的最后本子，亦属"康熙拓本"。

将"芝製三石本"定为"康熙拓本"，还有两个间接证据：其一是乾隆三十九年（1774）陆超曾题跋；其二是王昶《金石萃编》（成书于嘉庆十年）所载《王居士砖塔铭》录文，从王昶录文的内容和字数来看，其"右下石"之录文底本就是"芝製三石本"，此类拓本应该就是"康熙中后期拓本"。（图 6-5-42）

图 6-5-41

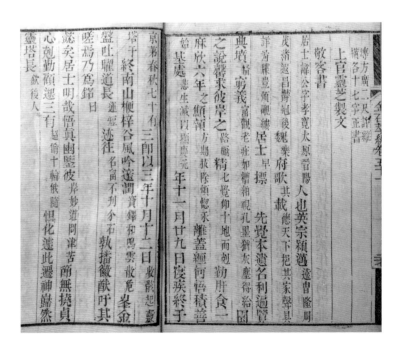

图 6-5-42

丁　芝製五石本

右下三石后又遭人为损毁，其中"芝製"一石，又裂为三，其他两石保持原状，致使右下石呈现"五石"样式，故名之曰"芝製五石本"。其中"芝製"一石第二行"英宗"之"英"字泐失，"靈芝製文"之"文"字，泐上半两笔，仅存撇捺两笔，属于"康熙晚期拓本"。（图6-5-43）

"芝製五石本"见有三件：A 彭恭甫旧藏三种之"潜采堂本"，现藏北京汉凤堂（参见图6-5-43）；B 朱文钧跋本，现藏在北京故宫博物院；C 包容藏本，现归苏州周氏，此本为四明包容味茶宧旧藏，其纸墨拓工与彭恭甫旧藏三种之"潜采堂本"极相似。

"芝製五石本"拓工远不及"芝製完本""芝製初裂本"和"芝製三石本"，断无再出自车聘贤手拓之可能，故推测此时车聘贤可能已经离世，故笔者将"芝製五石本"推定为"康熙后期拓本"。

介绍完右下石，下面就来说说左半石的拓本情况。

（2）左半石

甲　説磬未断本

左半石完好无损，共计十一行，存167字，其版本情况与"初拓本"之左半石无异，因左半石起于第七行"説磬"二字，又为区别其后的断裂本，故将此类拓本称为"説磬未断本"。

图6-5-43

从传世拓本流传情况看，"説磬未断本"保持完好的时间比"芝製完石本"稍长，应该与"右下石"的早期拓本同时，其下限定为"康熙早期拓本"。此外，所见"説磬未断本"椎拓质量往往稍逊于"右下石"之同期或稍后时期的车聘贤拓本。（参见图6-5-37左半部）

"説磬未断本"著名者见有五件：A 陆超曾跋本，现藏上海图书馆，册中乾隆时期陆超曾题记，亦是一个论证"説磬未断本"为"康熙拓本"的合理旁证；B 李延强藏本，现藏北京九雁斋，册尾有乾隆三十六年（1771）李延强跋，再添一个断代证据；C 杨彬瑜藏本，现藏上海朵云轩；D 赵叔孺藏本，民国二十五年（1936）赵叔孺委托中华书局影印出版，现不明下落；E 张廷济跋本，汪秦基旧藏，册后有道光三年（1823）十月张廷济题跋，台湾私人收藏。

乙　説磬横断本

左半石又横断为二，断裂痕在各行第七、第八字处，故将此类拓本称为"説磬横断本"，定为"康熙拓本"。（参见图6-5-44左半部）

图6-5-44

"説磬横断本"见有四件：A朱文钧藏本，其右下石配以"芝製五石本"，现藏北京故宫博物院；B张玮藏本，为整幅"説磬横断本"，其右下石为晚清拓本补配；C上海田氏淳石斋藏本，仅存左半石"説磬未断本"；D龙湛跋本，其右下石为"芝製三石本"，现归台湾许氏晨斋。

丙　説磬品字三石本

左半横断后不久，旋又遭人为砸裂，且佚失最下截石，共计失去52字，仅存上截三石，呈"品字形"排列，其中"説磬"一石存76字，"顉頷"一石存15字，"迹往"一石存17字，故名曰"説磬品字三石本"。（图6-5-45）

"説磬品字三石本"保持时间虽然较长，但是，其早期拓本（暂名为"説磬品字三石初成本"）却较为少见，后期的拓本则较为常见。

早期拓本，即"説磬品字三石初成本"，字口煞挺，文字清晰，笔意犹存，远非后期拓本可比，可知彼时传拓数量极少。"説磬品字三石初成本"与后期拓本的区别在于：五行"即以三年十月"之"以"字下，无两条细擦痕；倒数第四行"孰播徽猷，吁其嗟焉"之"嗟"字右下"工"部尚存；倒数第二行"贞心剋勤"之"勤"字左下底横未损；末行"怛化"之"怛"字下亦无细擦痕。（图6-5-46，对照图6-5-45）

"説磬品字三石初成本"之椎拓时间，在朱枫《雍州金石记》已经给出答案，其文曰："其'磬求彼岸'十一行又裂为三，下截亡五十字。"《雍州金石记》成书于乾隆十六年至二十四年（1751—1759），乾隆初年记载《王居士塔铭》"左半石"正是"説磬品字三石本"，再结合传世"芝製初裂本""芝製三石本"所配多为"説磬品字三石初成本"的现象来分析，笔者就可推知"説磬品字三石初成本"的传拓时间，应该在康熙年间。

另据"赵之琛藏本"之"説磬上半截七十六字本"顶部乾隆初年丁敬题记："此《王居士砖塔铭》原石也，所剩仅此七十六字，今为关中碑贾车聘贤盗藏于家……"乾隆初年丁敬记载车聘贤盗取了"七十六字本"，即"説磬品字三石"，再次旁证了"説磬品字三石初成本"系康熙年间拓本的正确性。

再回看车聘贤所拓"芝製初裂本"，例如"郑际唐藏本"，所配已是"説磬品字三石初成本"，且纸墨、拓工皆同，故可推知，此时车聘贤已经获藏"説磬品字三石初成本"之石，进而可知，"説磬品字三石初成本"必为"康熙拓本"。此外，车氏所拓"芝製三石本"，例如"潘祖荫跋本"，其所配亦是"説磬品字三石初成本"，两者纸墨、拓工亦相同。由此可知，康熙中后期，车聘贤最终还是获藏《王居士砖塔铭》左、右两部残石，此后两部残石就再未分离。

图 6-5-45

图 6-5-46

至于车聘贤所藏《王居士塔铭》的面目如何？在"赵之琛藏本"中笔者找到了答案，此本为"芝製完石本"并"说罄上半截七十六字本"，系乾隆初年丁敬（龙泓）赠赵浅山者，赵浅山之子赵素门题跋曰："父执丁龙泓谓予曰：是铭出土未久即裂为三，故'大唐王居士博塔之銘'上半截五行已碎去，其'靈芝製文敬客書'下半截五行裂而为四，'罄求彼岸'以下十一行裂而为三，下半截失去五十字后仅存七十馀字，为碑贾车聘贤盗藏于家。"

乾隆初年的丁敬详细地记载了车聘贤当时获藏《王居士》原石的具体情况：右下石——"靈芝製文敬客書"下半截五行裂而为四，可知其为"芝製初裂本"；右半石——"罄求彼岸"以下十一行裂而为三，下半截失去五十字后仅存七十馀字，可知其为"说罄品字三石初成本"。

此外，《王居士》的早期拓本还有一大特色，因左半石与右下石最初分藏两家，故拓本各自流传，好事者复将其拼合一处，拼配形式亦有不同，例如，或右下石"芝製完石本"配"说罄品字三石初成本"（谢保衡藏本），或右下石"芝製初裂本"配"说罄品字三石初成本"（郑际唐藏本），或是右下石"芝製三石本"配"说罄品字三石初成本"（潘祖荫跋本），或是右下石"芝製三石本"配左半完石"说罄未断本"（陆超曾跋本），或是右下"芝製完石本"配左半"说罄未断本"（李延强藏本），等等。虽然拼配样式多种多样，但是大多还是右下"康熙拓本"配左半"康熙拓本"。此类拼配样式，再次佐证了笔者上文推测各种早期拓本皆为"康熙拓本"的合理性。

乾嘉以后拓本的区分

车聘贤藏石之后，碑石的流传情况又如何？据"朱钧旧藏初拓本"所存道光十六年（1836）张廷济题跋记载："此残石不知何时贮郃阳县库，不知何时入康姓。余同学故友沈味蔗应彤令郃阳时，每向康姓拓以应长官之索，每本银三钱。沈檄役他省时，摄令董遣工往拓，康高其值，董怒，符仍贮库。沈归时为余言之甚悉，亦此石一公案也。"由此可知，康熙年间车聘贤藏石后，碑石或在乾嘉时期收入郃阳公库，嘉庆中，归郃阳康氏，道光初，碑石复归公库。

关于碑石在嘉道年间的递藏过程，在"朱钧旧藏初拓本"道光十六年（1836）杨澥题跋中记载更为详尽，其跋曰："当日不知因何事贮郃阳县官库中，又不知因何移出藏于城外之康姓家。道光元年（1821）辛巳，宰郃阳者为嘉禾人沈某，从康姓处拓残石多本，每本酬值白金四星。沈某奉差他往，署印事者董某，从康姓檄取残石到官，椎拓后仍将石块置库中。癸未年（1823），沈某回任，则五残石在库焉。所以近时浙嘉流传拓本最夥，皆出自沈某也。近日不知何人嫌其漫漶，重加刊凿，并此残石失其本来面目，《砖塔铭》竟

成《广陵散》矣。"由此可知，沈应彤出任郃阳县令为道光元年（1821），道光三年（1823）以后《王居士》拓本开始广为流传。

彼时《王居士塔铭》原石又状况如何？在"朱钧旧藏初拓本"道光十六年（1836）杨澥题跋中也有清晰的交代，其跋曰："其石薄甚，出土未几，便遭损裂，始破为两，继破为三，又破为四，后碎作七块，最后失其二，近百年来，存者残石五块而已。"杨澥所谓"近百年来，存者残石五块而已"至为关键，由此可知"五石本"之最初形成的时间应该早在乾隆初年，在乾隆以后的很长一段时期，《王居士塔铭》始终以"五石本"的面目出现。

道光以后，碑石收藏又开始易主。再据"朱钧旧藏初拓本"之民国四年（1915）赵世骏题跋："又闻此石既复贮库，后为刘燕庭方伯所取携至京师，又入刘子重家。庚子（1900）之乱，刘氏之居毁于兵，石不知所在。"由此可知，道咸年间，碑石曾经转归刘喜海（燕庭），同治年间再归刘铨福（子重），光绪庚子（1900）后不明下落。

说完碑石的流转，下面就来说说拓本的情况。乾嘉以后，左半残石与右半残石依旧合归一处，此后拓本亦均为同时所拓，一改此前拼合配补现象。现依照椎拓时间先后，将乾嘉以后的拓本举要如下。

甲　魏字本

彼时的右下"芝製五小石"，此时已经佚失三石，仅存"芝製"一石（完字 4，半字 2）和"敬客"一石（完字 4，半字 1），左半"説罄品字三石"则未有太大变化，总共残存五块小石。其中"芝製"一石，尚可见第三行"魏"字大半，故称之为"魏字本"，系"乾嘉拓本"。（图 6-5-47）

鉴定"魏字本"属于"乾嘉拓本"，就是基于道光十六年（1836）杨澥题跋所谓"近百年来，存者残石五块而已"，因为"魏字本"正是"五石本"最初的面目，其形成于乾隆初年。

此时左半"説罄"三石，呈"品字形"排列，字口清晰，纸墨俱佳，其中"説罄"大石，五行"即以三年十月"之"以"字下，已有两条细擦痕，末行"怛化"之"怛"字下亦有细擦痕。此外，另有一条发丝状细擦痕清晰可见，贯第三行"悟积善"三字和第二行"六年"之"年"字。（图 6-5-48）此条发丝状细擦痕在鉴定中极为重要，是"魏字本"的关键考据点，在日后拓本中细擦痕或不显见，或磨灭，由此可知，《王居士》在此之后，椎拓愈趋频繁，石面已经磨去一层，字口精神不复当年。

笔者以为，"魏字本"是个分水岭，此前拓本别有韵味，可称"旧拓善本"，此后拓本经沈应彤县令发扬光大，传拓数量开始骤增，字口风神已失，只能视为"碑帖普品"。

图 6-5-47

图 6-5-48

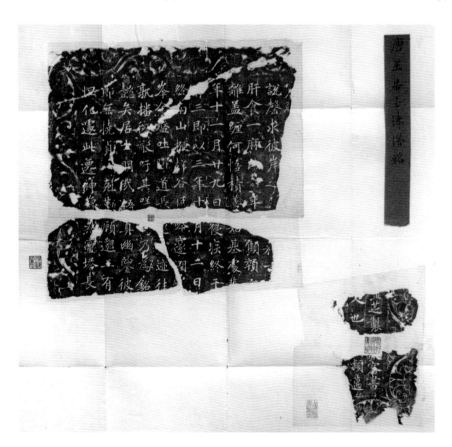

图 6-5-49

乙　五石本

右下存"芝製"一石和"敬客"一石，左半"説磬品字三石"（即"説磬"大石、"顛頷"小石、"迹往"小石）组成"五石本"。（图6-5-49）

"五石本"与"魏字本"的区别在于："芝製"一石，第三行"魏"字已泐（或仅存最末一钩笔），此外，"説磬"石第三行"悟積善"三字和第二行"六年"之"年"字发丝状细擦痕已经消失。虽然只有一字之差，但两类拓本的字口丰盈、清晰程度，却有着明显的差别，"五石本"字口远不及"魏字本"，这一现象说明"魏字本"与"五石本"拓制间隔时间较大。

此外，此时的拓本，多为六纸，除"小五石"外，另有苏轼《元祐二年无题七绝》拓片一张，诗曰："春风寂寂夜寥寥，一望苍苔雪影遥。何处幽香飞几片，只宜月色带花飘。"此诗刊刻于"説磬"大石的背面。

另，"五石本"后期拓本，"迹往"小石"往"字泐去右侧大半，"迹"字泐损走之底捺笔。故知"五石本"又可分成"往字完好本"与"往字已泐本"两种，前者属于"道光拓本"，后者属于"同光拓本"。

丙　六石本

右下存"芝製"一石和"敬客"一石无明显差异，但是，左半"顛頷"小石又断为二，致使"説磬"三石变成四石，塔铭呈现六块残石状，故称"六石本"，仍属于"同光拓本"。（图6-5-50）"六石本"较为少见，亦附有苏轼《元祐二年无题七绝》拓片一纸。

丁　七石本

右下存"芝製"一石和"敬客"一石仍无明显差异，唯左半"顛頷"小石断为三，致使"説磬"三石变成五石，塔铭呈现七块残石状，故称"七石本"，系"清末民初"拓本。（图6-5-51）传世《王居士塔铭》拓本以"七石本"最多，字口枯瘦，风神锐减。

戊　敬客已泐本

又见二十年前拓本，"敬客"一石文字及右侧花边全泐，仅存底部花边，故称"敬客已泐本"。七块残石镶嵌在木匣内，刻石藏陕西郃阳文化馆。（图6-5-52）

近日，又见一张近年拓本，"顛頷"三小石和"迹往"一石均已佚失，"敬客已泐本"又变成"三石本"。刻石现藏陕西郃阳博物馆。（图6-5-53）

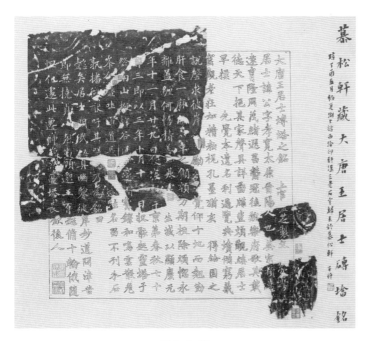

图 6-5-50

图 6-5-51

基于此，可知《王居士砖塔铭》的版本传统命名，以残石数量为标准，极易造成混乱，同样是"三石本"，既可称明末清初的初拓本，又可称康乾时期右下石的"芝製三石本"，还可称当下的最近拓本。好在如今已经进入"读图时代"，图文并茂的形式可以有效地规避讨论对象的混乱无序以及对前人文献记载的误读。

《王居士砖塔铭》的版本鉴定工作极为繁难，清代碑帖收藏家无法获得大量拓本校勘对比，致使其成为史上最复杂的碑帖鉴定难题。近年，恰逢文博公藏单位逐步披露馆藏碑帖资源，笔者再结合上海图书馆得天独厚的碑帖馆藏资源优势，又获私人藏家大力支持，利用传世拓本的"大数据"，将一系列难题逐一攻克，还《王居士砖塔铭》历次传拓的原始真实面貌，为书法爱好者提供优秀拓本的线索，让碑帖鉴藏者领略清代金石学之碑帖鉴定学的"冰山一角"。

图 6-5-52

图 6-5-53

附表 1：《王居士砖塔铭》传世拓本谱系表

拓制年代		碑石状况		版本名称
明末		出土即断裂三块		初拓三断本
清初	康熙前期	"右上石"佚失，"右下石"和"左半石"分藏两家	左半石"说罄本"	右下石"芝製完石本"
	康熙中期	"右下石"和"左半石"后归车聘贤收藏	左半石"说罄横断本"	右下石"四石本（芝製初裂本）"
			左半石"说罄品字三石初成本"	右下石"三石本（芝製三石本）"
	康熙後期		左半石"说罄品字三石早本"	右下石"五石本（芝製五石本）"
乾嘉		"右下石"为两小块和"左半石"为品字三块，成"五石本"。五石先归部阳公库，后归部阳康氏		魏字本（五石本之早期拓本）
道光		道光初，五石复归公库，开始广为传拓		五石本（"往字完好本"）
同光		传拓过度，字口风神已失		五石本（"往字已泐本"）
				六石本
清末民初				七石本

附表 2：《王居士砖塔铭》传世善本简表

初拓本

名称	收藏者	出版情况
朱钧（筱沤）藏本	下落不明	有正书局影印
吴湖帆藏本	上海图书馆	《翰墨瑰宝——上海图书馆藏珍本碑帖丛刊》上海古籍出版社影印
朱文钧（翼庵）藏本	北京故宫博物院	《故宫博物院文物珍品大系——名碑善本》上海科学技术出版社影印

罗振玉藏本	辽宁省博物馆	日本博文堂精印本、《历代碑帖法书选》 文物出版社又有翻印
沈树镛藏本	日本书道博物馆	民国时期有影印本

<h2 style="text-align:center">早期拓本</h2>

名称	左半石	右下石	藏家
赵叔孺藏本	説磬未断本	芝製完石本	见民国印本
赵之琛藏本	説磬未断本	芝製完石本	见民国照片
李延强藏本	説磬未断本	芝製完石本	北京九雁斋
谢保衡跋本	説磬品字三石初成本	芝製完石本	上海图书馆藏本
陆超曾跋本	説磬未断本	芝製三石本	上海图书馆藏本
施典章跋本	説磬未断本	芝製三石本	见民国印本
杨彬瑜藏本	説磬未断本	无	上海朵云轩
张廷济跋本	説磬未断本	无	汪岚坡旧藏
龙湛跋本	説磬横断本	芝製三石本	台湾许氏
朱文钧藏本	説磬横断本	芝製五石本	北京故宫博物院
张玮藏本	説磬横断本	同治以后拓本	北京私人
彭恭甫旧藏三种	无	芝製完石本	北京汉凤堂
	説磬品字三石初成本 （仅存下方两石）	四石本（芝製初裂本）	北京汉凤堂
	説磬品字三石初成本 （仅存上方一石）	五石本（芝製五石本）	北京汉凤堂
启功藏本甲种	説磬品字三石初成本，文字 有残缺，且装裱次序错乱	四石本（芝製初裂本） "乐"字损，"烦"字尚存	北京简靖堂
郑际唐藏本	説磬品字三石初成本	四石本（芝製初裂本） "乐""烦"两字已泐	北京汉凤堂
潘祖荫跋本	説磬品字三石初成本	芝製三石本	上海慕松轩
包容藏本	説磬品字三石初成本	芝製五石本	苏州周氏
张增熙藏本	魏字本（五石本之早期拓本）		上海图书馆藏本

（七）同州三藏圣教序

《同州三藏圣教序》唐龙朔三年（663）六月二十三日刻立。李世民撰序，李治撰记，褚遂良楷书。碑旧在陕西同州龙兴寺，1972年移入西安碑林。现将《同州圣教序》与《雁塔圣教序》比对，可知《同州圣教序》是依据《雁塔圣教序》摹刻而成，因其局部石花或误刻亦一一模仿。

笔者所见《同州三藏圣教序》"明末清初拓本"，十之八九以"道光拓本"伪充。究其原因是，此碑鉴定的考据点多在局部点画上，且此类点画太过短小，极易涂描或镶蜡拓补，故鉴定时需要反复比对以下几处：

二行"皆識其端"之"識"字之"日"部右侧竖划是否已经渺长，"立"部中间两点是否渺损，"其"字中央第二短横画是否已经损渺（图6-5-54）；三行"典御十方"之"十"字横画中央是否完好无损；二十行"垂拱而治"之"治"字以及二十六行"抱風雲之潤治"之"治"字（原碑避唐高宗李治讳，未刻末笔）是否已经添刻末笔，形成封口。（图6-5-55）

笔者所见此碑"旧拓"无数，"識""其"字大多有作伪痕迹，以上两字真正完好者较稀见。

图 6-5-54

图 6-5-55

（八）道因法师碑

《道因法师碑》唐龙朔三年（663）十月十日刻立。李俨撰文，欧阳通楷书。三十四行，行七十三字，有额正书七字。碑原在长安怀德坊慧日寺，北宋初移入文庙，后又移至西安碑林。碑石极佳，除考据点外，旧拓近拓点画差异较小。

李宗瀚藏本

2015 秋，上海友人以重金购得一册《宋拓道因法师碑》，誉之者将其奉为"天下第一道因碑"，诋之者以为纸墨不古，不够"宋拓"，这就引起笔者的强烈兴趣。打开包裹，上手观看，古锦面板，四周加饰红木细框，但没有题签。装册颇厚，开本阔大，裱工较新，非旧装老裱。

如此珍贵的宋拓《道因法师碑》，前后并无只字古人题记与题跋，仅见碑文结尾处有李宗瀚藏印"李宗瀚印""公博鉴藏""静娱室書畫記"三枚。（图 6-5-56）然而，这三枚印章钤盖的位置，却有些异常。虽然碑帖藏印无定法，位置随意亦是常态，但有一点却是人人遵守的，即钤盖在"拓本实处"，而不在"拓本虚处"。何为"拓本虚处"？即拓本墨色淡处或浓淡相间处。通常钤盖碑帖收藏印章，应该打在浓墨处，即"拓本实处"，这样印文才能字字清晰，若打在淡墨处或墨色斑驳处，则印文难辨。此本李宗瀚藏印的钤盖则反其道行之，偏偏打在虚处，似乎有意让人识出，却不想让人看清。虽说藏印是碑帖鉴定的辅助因素，但这一反常印记，足够引起笔者的注意了。

现在的首要问题是，此册"李宗瀚藏本"《道因法师碑》究竟是否属于宋本？让我们先来看此碑宋本的几个关键考据点：

十行"高燭"之"燭"字"虫"部不损；

十一行"焕乎冰釋"之"冰釋"两字完好（图 6-5-57）；

十三行"咸謂善逝之力"之"善逝"二字完好（图 6-5-58）；

二十九行"蠲邪"之"蠲"字"益"旁下"皿"部基本完好，未有较大泐损。

通过校勘，"李宗瀚藏本"以上几处考据点虽然都能满足宋本条件，但是，在宋拓本的最核心考据点"冰釋""善逝"等字上却有异乎寻常的钤印，一般考据点作伪时才会加盖印章，企图掩人耳目。细看印章，为"洛才審定"朱文印，余初不知洛才为何人，后请教苏博专家李军先生，得知"洛才"可能是李智傅，字洛才，仪征人，主要活动在光绪年间，与文廷式有交往。再看"洛才审定"印章亦是徐三庚的印风，这与清末光绪年代亦相吻合。

笔者还细阅了以上考据文字的周边石质痕迹、纸墨和界栏线的特征，均能与原本吻合，基本可以排除"剪贴""移补"等后续装裱作伪手段。

　　为谨慎起见，笔者还查阅了《道因法师碑》其他传世宋本进行互校，它们分别是：A 王澍跋本，现藏台北故宫博物院（参见《中国经典碑帖释文本》古吴轩出版社印本）；B 翁方纲跋本，现藏北京故宫博物院（参见《中国碑刻全集》人民美术出版社印本）；C 刘健之藏本，后归日本三井高坚（参见《中国著名碑帖选集》吉林文史出版社印本）；D 王存善藏本，现藏上海图书馆（参见《翰墨瑰宝》上海古籍出版社印本）；E 翁闿运藏本，现藏上海图书馆（参见《碑帖名品》上海书画社印本）。

　　校对发现，"李宗瀚藏本"与以上几种宋拓本，最大的区别在于，其末行"遽嗟分岸"上"光"字完好（图6-5-59），传世其他宋拓本"光"左上角一点已泐去（图6-5-60）。基于此，难怪有人会誉之为"天下第一道因碑"。细审"光"字，虽看不出作伪痕迹，总觉有些异样，然终不能主观臆定。

　　这一"光"字棘手问题，若不能解决，以上诸本难分甲乙，鉴定工作还在半途，不能一锤定音。故笔者决定改变思路，避开传统"考据点"，采取全篇碑文通校方法，果然，有了可喜的发现。

　　笔者找到了两处能分彼此的新考据点，即：二行"劳生蠢蠢"上一个"蠢"字捺笔，五行"奠川而分绪"之"绪"字"纟"部。现将校勘结果开列如下。

A 台北故宫博物院王澍跋本：

二行"劳生蠢蠢"上一个"蠢"字捺笔完好（图6-5-61）；

五行"奠川而分绪"之"绪"字"纟"部左侧一点完好（图6-5-62）；

十八行"协时揆事"之"协"字"忄"部左侧一点完好；

末行"光"左上角一点已泐（参见图6-5-60）。

B 北京故宫博物院翁方纲跋本：

二行"劳生蠢蠢"上一个"蠢"字捺笔已损；

五行"奠川而分绪"之"绪"字"纟"部左侧一点完好；

十八行"协时揆事"之"协"字"忄"部左侧一点已泐；

末行"光"左上角一点已泐。

C 三井高坚本：

二行"劳生蠢蠢"上一个"蠢"字捺笔已损；

五行"奠川而分绪"之"绪"字"纟"部左侧一点已泐；

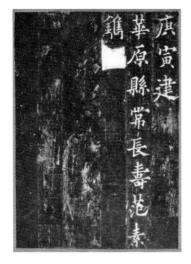

图 6-5-56

图 6-5-57

图 6-5-58

图 6-5-59

图 6-5-60

图 6-5-61

图 6-5-62

265

十八行"協時捘事"之"協"字"忄"部左侧一点已泐；

末行"光"左上角一点已泐。

D 李宗瀚藏本：

二行"勞生蠢蠢"上一个"蠢"字捺笔已损（图 6-5-63）；

五行"奠川而分緒"之"緒"字"糹"部左侧一点已泐（图 6-5-64）；

十八行"協時捘事"之"協"字"忄"部左侧一点已泐。

通过互校，可知以上几种宋拓《道因法师碑》差异微乎其微，拓制时间相差不远，若硬要分出甲乙，以"蠢"字完好者最早，其次是"緒"字完好者，再次是"協"字完好者。

此三字皆完好者，如"台北故宫博物院本"，其"光"字已损，据此就可以推知，"李宗瀚本"之"蠢""緒""協"字三字已损，其"光"字必然不能独完。

界格线与字体大小

上海图书馆藏本中王存善题跋谈及《道因碑》"界格线清晰"为宋拓鉴定标准之一。前人常将古碑之纤细界格线作为版本鉴定依据，亦不失为一种辨别手段，然此法不适合《道因碑》之鉴定。

笔者所见此碑清末民初拓本，其界格线依然清晰明了。（图 6-5-65）旧拓本若不见

图 6-5-63　　　　图 6-5-64

图 6-5-65

界格线，可能系拓工施墨浓厚程度及拓法手段不一所致。

此外，王存善册中"道因碑校勘表"后还有一则补注："此碑三十四行，每行五、六字下字体收小，八、九字又渐放大，每行皆然，自来未言及此，是何故也？"此类情况，在《道因碑》整纸拓片中更为清晰凸现，笔者亦曾留意，亦百思不得其解，现将其附记于此，聊作此碑掌故谈资一则。

（九）集王圣教序

《集王圣教序》唐咸亨三年（672）十二月八日刻立。李世民撰文，释怀仁集王羲之行书，三十行，行八十馀字不等。碑原在长安修德坊弘福寺，北宋初移入文庙，后又移至西安碑林。

北宋拓本与南宋拓本之分界线

刊刻此碑意义非凡，它是我国碑刻史上首块集字行书碑。此碑拓片一经流传，举世奉为圭臬，寻常百姓亦能领略王羲之书法风采，有效地传播普及了王羲之书法艺术，用作品奠定了王羲之书圣地位。

由于明清士绅贵族喜临《集王圣教序》，此碑宋拓本得以妥善保存，在中国传世碑拓宝库中，所存宋拓本当以《集王圣教序》存量最多，可能占了历代碑刻宋拓本总量的十分之一，从中折射出其穿越时空的历史影响力和艺术感染力。

历代碑刻善拓多指"宋拓"，究其原因往往是无法确指其究竟是"北宋拓本"还是"南宋拓本"，真能确指北宋拓本者寥寥无几，只能眉毛胡子一把抓统称"宋拓"了事，但唐代名碑《集王圣教序》的传世宋拓本还能大致分清是"北宋拓本"还是"南宋拓本"。

为何《集王圣教序》传世宋拓能细分"北宋"和"南宋"拓本呢？这要感谢1973年西安碑林的一次维修工程，当年为扶正倾斜的唐代名碑《石台孝经》，进行了重新拆卸和拼装工作，意外地在碑身与碑座间找到宋金时期工匠维修《石台孝经》时遗留下来的填充物——《集王圣教序》整幅拓片、"正隆通宝"及女真文书残页等，据其他文物的考古断代，可间接推断出这张《集王圣教序》整幅拓本的拓制时间下限在金正隆三年至大定十九年（1158—1179）之间，即南宋绍兴二十八年至淳熙六年间，当属南宋最早期拓本。当时工匠为了使《石台孝经》碑体能够精密合拢，不知是无意还是有意地在碑体间插放了一张整幅《集王圣教序》宋拓片，使得八百年后的西安碑林又添一件国宝。

从这件新发现的整幅拓本上发现其碑身当时并未断裂，二十九行"尚书高陽縣"之"書"字以及三十行"文林郎"之"林"字仅有细裂纹，但二十一行"自非久植勝緣何以顯揚斯旨"之"緣"字左下角已连石花，南宋早期整幅拓片为"緣字已损本"，故知"緣字不损本"

图 6-5-66　　　　　　　　　　　　　　　　　图 6-5-67

应该不晚于北宋后期，基于此，"缘"字作为一个考据点，就能科学客观地区分南宋拓本和北宋拓本。（图 6-5-66、图 6-5-67）

裂纹线

北宋《集王圣教序》碑石已有极细裂纹，自二行"晉"字下，至末行"林"字斜裂痕一道，南宋以后裂纹逐渐加大，元明以后碑彻底断裂。故凡见仅有一道斜裂痕，并未完全断裂者，即为南宋拓本；若碑石彻底断裂者，裂纹线上缺失字画者，即为元明以后拓本，这是分清南宋拓本与明代拓本的关键点。

凡遇拓本裂纹线上诸字皆完好，例如：二行"晉王右將軍"之"晉"字，三行"是以窺天鑑地"之"是"字，五行"能無疑或者哉"之"疑"字，六行"於是微言廣被拯含類於三途"之"廣被拯"三字（图 6-5-68～图 6-5-70），七行"長契神情"之"神情"两字，九行"味道飱風"之"飱"字，第十行"引慈雲於西極"之"極"字，十一行"自潔而桂質"之"桂"字，十五行"真如聖教者"之"教"字，十六行"弘六度之正教"之"正"字，十七行"与天花而合彩"之"合"字，十八行"恩加朽骨"之"骨"字，十九行"百川異流"之"異"字，二十行"随機化物"之"物"字，二十一行"傳智燈之長燄"之"傳"字，二十二行"墜露添流略舉大�𦶜"之"露添"二字，二十三行"襃揚讚述"之"揚讚"二字，凡以上诸字完好者，即为碑之未断本，宋元拓本之证也。

图 6-5-68

图 6-5-69

图 6-5-70

鉴定标准的修订

王壮弘先生鉴定的传世最佳本王际华跋本八行"百重寒暑"之"重"字"田"部亦损，右侧已有石花，故"重"字"田"部不损者必是涂描。也就是说，"重"字不能作为北宋拓本的鉴定依据。

传世最佳本王际华跋本十五行末"故知圣慈所被"之"慈"字右上角未泐，但已有斜裂纹，

"兹"部右侧有裂纹线（呈两点状），"兹"部字口爽利。故知所见"兹"部右侧无裂纹线（呈两点状）者必是涂描本。（图6-5-71）

传世最佳本二十九行"尚書高陽縣"之"書"字，三十行"文林郎"之"林"字亦有极细裂纹。所见拓本若无裂纹线者必有涂描或是用翻刻本移字而成，因此有无细裂纹线也不能作为北宋拓本的鉴定标准。

北宋拓本的先后次序

北宋最旧本，六行"紛紜所以"之"紛"字"分"部首撇可见，"以"字右半发笔处未泐粗。王际华跋本符合北宋最旧拓本条件。（图6-5-72）

北宋本，六行"紛紜所以"之"紛"字"分"部首撇已泐，"以"字右半起笔处未泐粗。（图6-5-73）其中"以"字右半有无泐粗是鉴定的关键。蒋衡藏本（今藏上海图书馆）符合北宋本条件，但蒋衡藏本拓工、纸墨较劣，风神远不及王际华跋本。

北宋晚本，六行"紛紜所以"之"以"字右半已泐粗。（图6-5-74）十五行末"故知聖慈所被"之"慈"字右上角未泐去，但有裂纹线斜贯（图6-5-75）；草字头下亦有裂纹线，多呈两点状，"兹"部字口爽利。（注："慈"字是涂描的重灾区，草字头下方裂纹线多遭涂描，操作此条考据点有难度。）二十一行"久植勝緣"之"緣"字左下不连石花。二十四行"波羅蜜多心經"之"蜜"字完好，"必"部完好，字口爽利。（注："蜜"

图6-5-71

图6-5-72

图6-5-73

字"虫"部有无一点，不能作为考据点，因此碑《心经》中共出现六个"蜜"字亦分有点、无点两种，且二十四行"波羅蜜多心經"之"蜜"字底横及末点均在裂纹线上，有点也可能是涂描所得，无点亦可是涂描而成。）

其中，"緣"字左下不连石花是鉴定关键。符合北宋晚本条件者有：日本三井高坚藏本、郭尚先跋本（今藏西安碑林）、墨皇本（今藏天津艺术博物馆）、张应召藏本（今藏上海图书馆）、朱翼庵跋本（今藏国家图书馆）。其中日本三井高坚藏本、郭尚先跋本、张应召藏本三本拓制年月、拓工极为相近，但郭尚先跋本略有涂描；墨皇本纸质较松，拓制时字口容易撑开，故略显肥厚，局部亦多有涂描；朱翼庵跋本拓工、纸墨皆稍逊一筹。

原石拓本的鉴别依据

传世《集王圣教序》翻刻本众多，有碑式的，有刻帖式的，有刻界栏的，唯独未见有刻七佛像的（原碑顶端刻有七尊佛像）。《集王圣教序》翻刻者宋有"寿光李氏本"，明有"朱敬鋿本""和庄孙氏本""黄六治北京东岳庙本""费甲铸本"，清有"王孟津本""西安苟氏本""静海高氏本"等等，俱精善，稍有不慎，即为所绐。

现将原石本固有特征举要如下：四行"佛道崇虚乘幽"之"崇"字"山"部下有一小横，"道"字"首"部右上角之撇画中断，可能缘于石筋让刀（图6-5-76）；七行"幼懷貞敏"

图6-5-74

图6-5-75

图6-5-76

之"幼"字"力"部横画亦中断；二十行"匿迹幽巖"之"迹"字末笔呈开叉状；二十六行"乃至無意識"之"至"字右点中破。

（一〇）顺陵碑

《顺陵碑》武周长安二年（702）正月五日刻立，顺陵旧地原为武则天之母杨氏之墓地，后因武后追尊杨氏为"无上孝明高皇后"，乃称"顺陵"。此碑为武三思撰文，相王李旦楷书，字径约六厘米见方，属唐碑中之大字。李旦书法甜熟温雅，师承二王而欠创意，碑字虽大，但乏盛唐博大气象。

碑旧在陕西咸阳县东北三十里，全文共计四千四百馀字。明万历四十三年（1615）地震，碑石仆地断毁，时人不加修复重立，反将残碑凿碎用于修砌渭河之岸，《顺陵碑》就此埋没。

清乾隆年间渭河大水崩岸，冲出《顺陵碑》残石三块，一大两小，大块石存字一百三十五，被移往咸阳县署，另两小块石流落民间，一为四十八字，一为三十六字。（图6-5-77）道光年间，大块石又裂为二，一存六十五字，一为五十二字，原流散民间的两小块残石此时亦收归县署，四十八字小石残损为四十一字，三十六字者仅存二十五字。道光戊申（1848），咸阳令姚国龄将以上四块残石嵌入县署东壁。同治丙寅（1866），马玉华又访得一石，存字二十九字。至此，《顺陵碑》共存残石五块。

此碑曾著录于《石墨镌华》《金石文字记》《庚子销夏录》《雍州金石记》《金石萃编》等典籍中，但皆记为二百馀字之残碑，明清金石家均未见有完整的全碑拓本，故此碑一直称为"顺陵残碑"。

碑石高宽的推测

2011年7月，笔者在上海图书馆整理碑拓时，偶然遇见一套《顺陵全碑》，存字约有三千馀字，为高存道旧藏，号为"宋拓全本"，分装四册，共计108开，开本高大，册高41厘米，宽22.2厘米，帖芯高29.7厘米，宽16.4厘米。经查，此套《顺陵全碑》民国时期曾经中华书局影印出版。（图6-5-78）

说到《顺陵碑》丰大之甚，笔者结合"宋拓全本"和"清末民初残石拓本"，就能推测出唐代原刻《顺陵碑》每行的字数和通碑大致高度，笔者在残石本中找到"春樓视雲霞"及下一行"上方勤庶政"等字（图6-5-79），又在"宋拓全本"第二册找到以上诸字，从"春"字到"上"字间正好存有96字，所以就能确定此碑每行刻97字。另据文献著录，此碑全文约4500字，故推测此碑约为46行，再据"宋拓全本"帖芯高30厘米（裱成5字一行），每字高约6厘米，故以每行97字推测碑身约高5.82米，若再算上碑额、碑座的话，其高

图 6-5-77

图 6-5-78

图 6-5-79

度约在 8 米以上，高达两三层楼之数，洵为"丰碑"一座。

《顺陵全碑》是否宋拓孤本

前人多将高存道藏本《顺陵全碑》视为"唐拓"或"宋拓"，如此判定是否属实？其依据又在何处？若仅就此册之面目特征来推导，将此本推定为宋拓，似乎并无任何不妥，因为此碑原石明代已碎裂，传世仅为残石数块，此本则字字如新，当远在明代碎裂之前，不是宋拓即是唐拓。

然而以上观点的成立，必须建立在一个基本点上，那就是此本《顺陵全碑》必须是原石拓本。关于此本《顺陵全碑》是否属于原石拓本，笔者查阅了王壮弘先生的《增补校碑随笔》，王氏曰："杭州高愚钻藏本存三千馀字，宋拓也。上海中华书局先后曾以珂罗版及金属版影印行世，上虞罗氏以为翻刻，非也。"笔者新近发现的《顺陵全碑》就是民国年间影印本之底本，此册在二十世纪五十年代后一直下落不明，或曰流落海外，或曰已经亡佚，不料竟在上海图书馆的普通书库中静静躺了六十年。此碑是否为原石拓本，王壮弘给出了肯定的答复，并批驳了罗振玉的翻刻观点。

从王壮弘先生上述记录中，笔者猜测王氏可能只见过印本而未见原本，不然绝不会在《增补校碑随笔》中一笔带过。无独有偶，此册《顺陵全碑》还见载于张彦生《善本碑帖录》中，张氏评曰："有印本全装四册，是翻刻本。"看来张氏亦仅见印本未见原本。张彦生、王壮弘两位前辈均是近现代碑帖鉴定界的权威，然而二人的观点正好相反，那么真相究竟如何？

解开这个问题并不复杂，因为原碑的残石至今尚存，只需将残石拓本中的文字与《顺陵全碑》中相同的文字进行比对，若两者能够吻合，最好拓本中出现的石质纹理亦能吻合，那就板上钉钉地确定为原石拓本，反之即为翻刻。

笔者马上检出《顺陵残碑》的清末民初拓本，希望通过逐字校对，来验证此本究竟属于原本还是翻本。两件拓本互校良久，一时还真难区分出彼此，两者相似中有区别，差异中又见雷同，无怪乎两位鉴碑权威的观点会截然不同。

谛视许久，笔者终于发现了两者的本质不同：残石本"上方勤庶政属"之"政"字"正"部底横左侧（发笔处）较长（参见图6-5-79），全碑本"正"部底横左侧（发笔处）较短（图6-5-80）；其次，"衔冤茹痛抚缲帐"之"抚"字提手旁之横画，"残石本"此横画平展（参见图6-5-79），"全碑本"则横画明显上翘（图6-5-81）。

仅此两处不同，就能清楚地判定"全碑本"与"残石本"并非同出一石，这就意味着"全碑本"并非唐代原石拓本，乃后世翻刻，从而彻底否定了其原石宋拓孤本的判定，进而证明罗振玉、张彦生的鉴定是正确无误的。然而此"全碑本"之翻刻底本必为明代以前拓本无疑。

2021年7月，上海博古斋春拍出现一套《顺陵全碑拓片》（清代翻刻本），刻帖长条石式样，共计47张，据说是朵云轩旧藏，经校对与高存道藏本《顺陵全碑》石质纹理皆能一一吻合，从而确定高存道藏本《顺陵全碑》为清代翻刻本冒充宋拓本。

《顺陵全碑》海外尚有一套朱之赤藏本，与高存道藏本略有不同，亦为四册装，有何焯、翁方纲等人题跋，笔者推测朱之赤藏本应该就是原石真本，待日后经手原件后予以最终确定。

图 6-5-80　　　　　　　　　　　　　　　　　　　　　图 6-5-81

（一一）信行禅师碑

唐神龙二年（706）刻，越王李贞撰文，薛稷真书。此碑原石久佚，拓本罕见。道光丁亥（1827）何绍基在河南获得一册宋拓本，世称"海内孤本"（下文简称"何本"），后经庞泽銮、张钧衡、蒋祖诒递藏，最后流入日本，现藏大谷大学图书馆秃庵文库，列入"重要文化财"。"何本"存一千九百馀字，册尾碑文稍有残缺，钤有贾似道印，另有王铎、吴荣光、何绍基跋。"何本"清末民国以来多次影印出版，是研习薛稷书法的经典名碑，煊赫有名。

1999 年，孤本不孤，又添新出宋拓本，马成名先生在波士顿远郊翁万戈先生"莱溪居"发现一本"翁同龢旧藏本"（下文简称"翁本"）。次年，马老又去日本大谷图书馆观看核对"何本"实物，最终确认"翁本"亦为可信的宋拓本。2001 年 4 月，马老在香港中文大学文物馆召开的"中国碑帖与书法国际研讨会"上公布了这一最新发现。2010 年《书法丛刊》第二期发表了马成名先生《传世何绍基藏唐薛稷＜信行禅师碑＞并非孤本》一文，马老的结论："两本都是宋拓本，从纸墨看何绍基藏本拓墨时间应略早于翁同龢藏本。何本拓墨精湛，装裱剪接整齐；翁本拓墨略重，装裱剪接零乱。"

翁万戈，翁同龢的五世孙，著名收藏家，也是美国著名的华人社会活动家，八十年代曾任对中美文化起过积极推进作用的华美协进社的主席。2000 年，翁万戈将其家族收藏的 80 种 542 册宋元明清珍稀古籍善本书，通过中国嘉德国际拍卖有限公司以 450 万美元的价格转让给上海图书馆。由此可见，翁家的文物收藏是被收藏界普遍公认的，具有不容置疑

的崇高地位。

《信行禅师碑》"翁本"给人的第一印象就是缺失首叶，翁同龢在题跋中留下了首叶缺失的原因，其文曰："此本与道州何氏藏本并峙天壤间，余未见何本，仅从沈均初录本对校，所缺只二十四字。惜首叶为李若农（文田）、张香涛（之洞）借看失去，遂致群龙无首耳。"（图6-5-82）读罢便知首叶是被李文田、张之洞遗失。

其后又有李文田致翁同龢信札，文曰："《信行禅师碑》佚去首叶，今始取回呈复，怅此至宝忽成瑕玷，罪罪。今不知何日延津剑合，先缴此，更图搜索再谢罪也。"（图6-5-83）在这封赔罪书信中，李文田认领了丢失首叶的过失。

最后，又添潘祖荫致翁同龢手札，文曰："面恳借《信行禅师碑》，望封固包好付下，廿日内一定奉缴，如嫌迟，则十日当赶摹呈缴，决不蹈闯、献覆辙也。一笑。"（图6-5-84）潘祖荫信中"决不蹈闯、献覆辙也"一语，意指李文田、张之洞遗失碑帖首叶之事。

2015年，上海书画出版社《中国碑帖名品系列》影印出版了这本"翁同龢旧藏本"，才引起了碑帖界的广泛关注。

不久，日本伊藤滋先生、北京唐伟杰先生先后提出"翁本"为翻刻本的主张，其观点如下：与何本比，翁本字口"新"，无岁月旧痕，是典型的翻刻，石花"不自然"是人为

图6-5-82

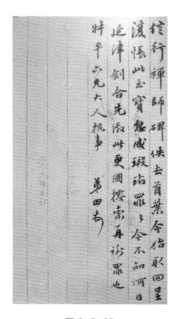

图6-5-83

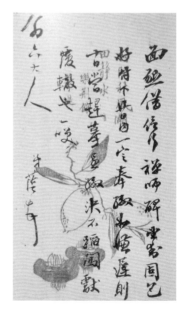

图6-5-84

造作的石花，但是字及石花呈现的轮廓，与何本极相似；加之"何本"缺失的字，"翁本"也完全没有；所以"翁本"应是"何本"非常忠实的翻刻本，即以"何本"为底本的翻刻本。（图6-5-85、图6-5-86）

但是，基于翁同龢后人收藏，基于专家马成名先生鉴定，基于上海书画社权威出版，大家还是不能接受"翁本"是翻刻本的观点。我就在我的朋友圈转发了唐伟杰先生的翻刻观点，于是，引起了激烈的大讨论，共有数百人围观，讨论持续了三天。

三天后，福建宝玥斋主人发送"何本"与"翁本"的对照图片给我，令我大吃一惊，不解的谜团忽然有解，激烈的大讨论就此终止。从这些对照图可知，"翁本"与"何本"装裱剪裁痕迹居然惊人地一致，"何本"中被碑帖装裱师傅剪裁缺失的点画,在"翁本"同样缺失。（图6-5-87、图6-5-88）最离奇的是，"何本"中"三"字和"而"两字的长横画，因传拓时纸张皱褶，装裱时又被打开皱褶，恢复平整，致使长横画中断变形（图6-5-89、图6-5-90），这样小概率的传拓缺点，竟然在"翁本"中也出现了。古代传拓时，断然不会在同一处出现

图6-5-85　　　　　　　　图6-5-86　　　　　　　　图6-5-87

图6-5-88

图6-5-89　　　　　　　　图6-5-90

相同的纸张皱褶，出现两本一模一样的情况，只有一种可能，那就是影印复制。

"翁本"竟然是"何本"的影印本重新装裱伪装而成，居然发生在翁同龢后人家中，令人百思不得其解，令人跌落眼镜。

既然拓本是伪造的，其附带的题跋会是真的吗？事后，居然还有朋友抱此幻想，认为题跋可能还是真的，可能是翁同龢、潘祖荫、李文田等人上当受骗而留下题跋。

那么，再让我们来谈谈题跋的真伪问题吧！

翁同龢题跋："惜首叶为李若农（文田）、张香涛（之洞）借看失去，遂致群龙无首耳。"翁跋指出缺首叶，现在我们来看看"翁本"的装裱形式，一叶两面，共计八行，行六字，满幅的话，每叶共计48字。再看"翁本"第二叶始于"顯六時以爲固"之"顯"字，对照"何本"首叶，"翁本"前缺58字（含空格）。（图6-5-91、图6-5-92）

垂	原	薛	篹	上	碑	行	随
二	夫	稷	前	柱	并	禪	大
字	真	書	中	國	序	師	善
以	身		書	越		興	知
標	設		舍	王		教	識
靈	範		人	貞		之	信

图6-5-91

图6-5-92

　　显然"何本"首叶58字是放不进"翁本"48字的页面里的，作伪者忽视了这一字数细节问题，露出了狐狸尾巴。再来想想，作伪者为什么要编造"缺首叶"的故事呢？想到"翁本"是影印本伪造的事实，就不难理解作伪者要丢弃首叶的动机和用心了，因为"何本"首叶拓片钤有8枚收藏印章，这些影印的印章是断然不能放入作伪"翁本"里的。再者，缺失首叶，能起到改头换面的功效。

　　基于此，知道"缺首叶"是作伪者的伎俩后，那么，题跋内容凡是涉及"缺首叶"的一定就是作伪者臆造而来，据此可知，翁同龢题跋，李文田、潘祖荫手札皆是伪品无疑。

　　这一案例充分反映出碑帖鉴定的复杂性，最安全的地方也会是最危险的地方，在翁同龢后人翁万戈先生手中出现这本《信行禅师碑》，任谁遇上，都会放松警惕，都会遭蒙蔽。

（一二）叶有道碑

　　《叶有道碑》唐开元五年（717）三月刻立，李邕撰文并行书。原石久佚，传世多为重刻之"行书本"。

　　2012年春月，友人携一册《唐叶有道碑》见示，此册李邕碑刻属于"楷书本"，与常见的行书翻刻本不同，却与笔者数年前在上海图书馆碑帖整理中发现的潘景郑藏本相同。（图6-5-93）其实，此种"楷书本"也不罕见，其石花自然，颇似古碑，不似翻刻，与坊间翻刻谋利之"行书本"全然不同。

　　其碑文的文本亦较"行书本"恰当而合理，"行书本"与清人编纂的《全唐文》存录的文本一致，文句错误相同，今已不知究竟是谁抄袭了谁。但"楷书本"之书法又不同于《端州石室记》之古拙高迈，与明清碑刻之工整与平和气息颇为吻合。

　　又因《叶有道碑》"楷书本"书法艺术平平，几乎被金石收藏界遗忘。

图6-5-93

王壮弘、马子云等前辈碑帖鉴赏大家皆未提及"楷书本"，然张彦生在《善本碑帖录》中却明确提出"伪刻正书，所传装剪裱本"的定论。见过"楷书本"的收藏者太少，持论者更少，故笔者在数年前出版的拙作《中国碑拓鉴别图典》中亦未敢随声附和，只是笼统地记以"不似翻刻"云云，聊备一李邕碑刻品目耳，希望留待后来高人赐教和品评。

近年广州花城出版社影印出版《唐叶有道碑》楷书本，从此书的后记中可知，藏家对《叶有道碑》已经展开细致严谨的考证，并从文史、版本、书体、书法全方位论述，最终提出了"待解四个问题"：原帖题跋者是谁？藏书印章中还涉及哪些藏家？"楷书本"为何名不见经传？"楷书本"碑石之来去踪迹？

藏家所提四大问题，看似难解，其实若换个角度观看，向张彦生的观点靠拢的话，以上四个问题均可迎刃而解。试为解答如下。

其一，原帖题跋者为无名小家，身份正好与普通收藏品相配合。"潘景郑本"亦无其他名家的收藏痕迹，两本均无显赫的递藏身世，装裱样式均极其普通。

其二，"楷书本"刻石在历代流传无绪，仅存清拓本，正好印证此刻为清代刻出。

其三，传本稀少亦说明"楷书本"存有问题。因为乾嘉以后到晚清民国金石学兴盛，文人多略通碑帖鉴定之道，造成此册"疑问本"鲜有市场流通的可能，故传本稀见。

其四，传世李邕《麓山寺》和《李思训》等原刻碑版，无不有宋拓本、明拓本、清拓本分散全国各地博物馆、图书馆内。"楷书本"的出现，未有历代高古传本证据的支撑，其真伪信息亦可从中探知一二。

此外，最为关键的是，此拓和潘景郑本从纸墨观之，均为晚清拓出，故册中藏印就无继续考证之必要。

若不是得见友人所藏"楷书本"，笔者亦无法推知潘景郑藏本的真伪，当然亦无法彻底否定"楷书本"，今观两本拓工和纸墨，笔者估计此类"楷书本"在坊间应该还会有一定数量的流通。果不其然，2013年友人访碑于浙江武义县桃溪镇延福寺发现此块楷书碑，碑文24行，行56字，碑高2.18米，宽0.8米。

（一三）李思训碑

《李思训神道碑》唐开元八年（720）六月二十八日刻立。李邕撰文并行书，三十行，行七十字，碑在陕西蒲城县桥陵。

李邕碑刻代表作有二，一为《麓山寺碑》，一为《李思训碑》。其次，李邕还有隔代的两大"弟子"，一是元代赵孟頫（子昂），一个是明代董其昌（玄宰）。北海书从二王来，但加轩侧耳。赵孟頫、董其昌二人书法又从北海而来，所不同者，子昂去其轩侧，玄宰取

其轩侧，子昂得力于《麓山寺》，玄宰取法于《李思训》，此二人身前身后享尽书坛高位，故能极大地激发后人研习李邕碑版的兴趣。《李思训》因其文字清晰，似乎更受当代书法界、收藏界青睐，其历代传本亦夥，故有必要将历代旧拓做一简明梳理。

北宋拓本——"藝字本"，六行"博覽羣書精慮衆藝"之"藝"字完好（图6-5-94）；此时"魏國夫人竇氏"之"國"字笔道已有泐损，所见笔道光滑者必系涂描。

南宋拓本——"序字本"，首行"李府君神道碑并序"之"序"字未损（图6-5-95）；六行"博覽羣書精慮衆藝"之"羣書精慮衆"五字完好；廿七行"石字形言"四字完好。

明中叶拓本——"神字本"，首行"李府君神道碑并序"之"神"字"申"部完好，"序"字已泐（图6-5-96）；三行"公諱思訓"之"訓"字"言"部完好，且未与"川"部左竖泐连。"神""訓"两字完好是鉴别明中叶拓本关键，但"訓"字处多见涂描，故"神"字成鉴别首选。

明末拓本——"書字本"，二十四行"魏國夫人竇氏"之"國""竇"二字笔道损泐情况仍一如宋本；廿五行"吏部尚書"之"書"字完好（图6-5-97）。

明末清初拓本——"簡字本"，"書"字已泐，二十七行"竹簡紀事"之"簡"字完好者，故称"簡字本"。（图6-5-98）此时二十四行"魏國夫人竇氏"之"國""竇"二字笔道仍清晰可见。

清初拓本——"言字本"，二行"言必典彝"之"言"字笔道完好。

图6-5-94

图6-5-95

图 6-5-96

图 6-5-97

乾隆拓本——"亦字本"，二十一行"亦登厥官"之"亦"字，未剜挖成"三"字形。

嘉道拓本——"小字本"，九行"盖小小者"之上一"小"字完好；十二行"宰臣不闻"之"不"字未损。

（一四）多宝塔碑

《多宝塔碑》唐天宝十一年（752）四月二十二日刻立。岑勋撰文，颜真卿楷书。三十四行，行六十六字。碑原在长安城安定坊千佛寺，北宋初移入文庙，后又移至西安碑林。

传世善本的分界线

北宋拓本，十四行"归功帝力"之"力"字完好。顺便指出，三十一行"归我帝力其三"之"力"字北宋拓本皆损，不属于北宋本的考据点。

南宋拓本，十五行"鑿井见泥"之"鑿"字完好。（图 6-5-99）

明拓本，十四行"塔事将就"之"事"字"口"部右部完好；十五行"禅师谓同"之"师"字完好；十九行"写妙法莲华经一千部"之"莲"字"車"部完好；二十四行"方寸千名"之"千"字完好；二十五行"禅师克嗣其业"之"克"字"口"部未损。

清康熙年间，此碑左侧近中部处，即三十一行至三十四行（最末四行）泐去半圆形一大块，泐二十字。（图 6-5-100）故凡此处碑字不损者，必为清初拓本，如：三十一行"归我帝力"之"归"字完好，"我"字完好；三十二行"合掌开"下"佛知见法为无"六字完好；

图 6-5-98　　　　　　　　　　　　　图 6-5-99

三十三行"微空"下"王可託本願同歸"七字尚存；三十四行"正議"下"大夫行内侍趙思"七字完好。

林则徐手拓本

笔者近年在上海图书馆新发现一册清道光七年（1827）林则徐（少穆）手拓本，墨色黝黑，精彩异常。此本经顾曾寿、李国松递藏。碑文首开钤有"道光七年林少穆在关中手拓"印章。

林则徐拓本，虽非古拓旧本，然可做《多宝塔》道光拓本的标准件参考。例如：三十二行"合掌開"之"開"字左下角有涂描；三十三行"微空"之"空"字尚存右上角（"穴"部右侧捺点犹存）；三十四行"正議"之"議"字"我"部"戈"钩尚可辨（图 6-5-101）。

册尾有清同治五年（1866）秋顾曾寿题跋："此本道光七年林文忠公在关中时命工精拓者，首有印记可案，为时未久，而字口在明拓之上，可见古碑必须精拓，车聘贤所以独步一时也。"

（一五）麻姑仙坛记

《麻姑仙坛记》大历六年（771）颜真卿撰文并书，碑石立于抚州南城县麻姑山顶。此碑原石久佚，已无唐碑原石拓本传世，今日所见传本皆为宋代翻刻本。在中国碑刻史上，唐碑宋翻的经典案例另有《孔子庙堂碑》和《化度寺塔铭》，但这两碑既有宋代翻刻本流传，又有唐碑原石本传世，唯独《麻姑仙坛记》没有唐石原拓本存世。

图 6-5-100

图 6-5-101

鉴定《麻姑仙坛记》，首先要解决一个问题，就是"无唐碑原石拓本传世"的观点究竟是谁率先提出的？为什么要提出？

查检方若《校碑随笔》载："《麻姑山仙坛记》，正书，据剪裱本行数不可计，字数共九百一字。旧在江西南城，已佚。有摹刻本，失真之处不胜枚举。……上海原石复印件，即上虞罗叔韫所藏，有张廷济题字之本也。"

从方若的简约文字中可以读出他的观点：此碑碑石已佚，仅存剪裱本共九百一字。方若所据的剪裱本，即罗振玉藏本，他认为这就是唐碑原石拓本，因此"无唐碑原石拓本传世"的观点，并非出自晚清方若。

另据张彦生先生《善本碑帖录》记载："唐《麻姑仙坛记》，正书，所传拓本为横刻帖本，传宋时有原墨迹木刻本，无原碑拓本。见宋刻帖本数本：一南皮张之洞藏本，归朱翼庵，又归故宫藏；一何子贞藏，何又重刻本（今在香港中文大学）；一戴熙跋本，上海

博物馆藏；一赵之谦跋本缺首
页（今在上海图书馆，图 6-5-
102）；一端方旧藏，张叔未、
张祖翼等各跋；一罗振玉旧藏，
张叔未题大字，罗自题篆首大
字。戴、端、罗三本有印本传世。"

张彦生的观点是，此碑久
佚，无原碑拓本传世，所见传
本皆为宋代刻帖本，但并未提
及此类宋刻帖本是否属于"宋
拓"。张彦生先生是现代碑帖
鉴定大家，经手善本数量最多，
文物档次也最高，"无唐碑原
石拓本传世"的观点已经明确提出，但未见说明原因和出处。

图 6-5-102

再看王壮弘先生《增补校碑随笔》的记载："此恐是木刻非石刻，是宋刻（唐迹宋刻）
非唐刻。然原刻久佚，传世拓本绝少。北京故宫博物院、上海文管会皆藏有宋拓本。"

王壮弘的表述与张彦生有何区别呢？粗看似乎毫无区别，两人观点几乎一致。但是从
王壮弘弱弱的语气中，还是让笔者揣摩出细微的差别来。两人的区别在于，张彦生认定传
世拓本为"宋代木刻帖本"，这一帖本还是出于颜真卿的"原墨迹"。王壮弘对"宋刻木本"
的鉴定意见，似乎不够肯定，用了一个"恐"字，给自己留有回旋的余地，却将传世善本
如北京故宫博物院和上海文管会藏本推定为宋拓本。

如何看待他俩的这一细微差异呢？

首先，张彦生推断"所传拓本为横刻帖本"，十分武断，毫无说服力。笔者从他开列
的"宋刻帖本"中完全找不出"横刻帖本"的事实依据，传世诸本皆有类似整幅碑版的纵
横剪裁痕，若是"横刻帖本"的话，就根本无需另行剪裁，存世拓本的装裱版式应该如出
一辙，不会各色各样。假若张彦生先生仅仅推断为"木刻本"，似乎还情有可原，因为"宋
刻帖本"上似乎都带有细微的木板纹理。

海上碑帖鉴定名家王壮弘经眼碑帖无数，鉴定能力有口皆碑，但是，当王先生看到《麻
姑仙坛记》传世诸本后，究竟是"木刻"还是"石刻"时，他开始犹豫了，最终含糊其辞
地以"此恐是木刻非石刻"来表态。其实，这一问题确实挺为难碑帖鉴定家的，因为他们
只看到久远的传拓本，并未亲见刻碑实物。从他们以往的鉴定经验来看，这块《麻姑仙坛记》

图6-5-103

的面目确实明显有别于其他颜书唐碑。

即便今天有读者要来问笔者的观点和态度，我也依然要加上一个"恐"字，因为《麻姑仙坛记》的原碑立于江西抚州南城县麻姑山，虽然我们看惯了陕西、山东、河南唐代碑刻的石质肌理效果，但保不齐江西抚州南城县麻姑山就有类似木纹的石碑。（图6-5-103）

退一步讲，就算传本是木刻本，凭什么能说是"宋刻"？据文献记载，这块唐碑元明间尚存，为何非要在宋代翻刻？

再者，张彦生所说"传宋时有原墨迹木刻本"，更是子虚乌有，荒谬可笑，唐碑都是书丹上石，宋代哪来"墨迹上石"？王壮弘先生虽然也主张宋刻，但改用"唐迹宋刻"，"唐迹"也可以含混地视为"唐碑拓本"来理解。从上述《增补校碑随笔》的文章语态来分析，王壮弘的判断还是极大地受到了张彦生先生观点的影响。

笔者为何要不厌其烦地纠结于两人之间细微出入的观点呢？因为我也遇到了王壮弘当年同样的棘手问题，但是，我想怀疑一下张彦生先生的观点。为什么要怀疑？因为古人也从来没有讲过《麻姑仙坛记》在宋代就有刻帖翻刻本。

据北宋《太平寰宇记》载："江南西道建昌军南城县麻姑山，在县西南二十二里，山顶有古坛，相传麻姑得道于此。……刺史颜真卿按《神仙传》撰《仙坛碑》，备详其事。"欧阳修《集古录》和赵明诚《金石录》亦载有《麻姑仙坛记》大字本和小字本。据此可知，北宋人没有关于碑石毁坏和另有翻刻的记载，此时原碑应该还完好地屹立在南城麻姑山。

南宋周必大（1126—1204）《归庐山日记》载："元丰间封麻姑为清真夫人，元祐改封妙寂真人，宣和加上真寂冲应元君，徽宗御书'元君之殿'四字，仁宗亦尝赐飞白。余见鲁公碑、鲁公塑像在祠堂中。"南宋周必大还亲眼见过《麻姑仙坛记》碑石，应该还是那块唐碑原石，而不会是宋代翻刻。

又据明代谢士元（1425—1494）题跋载："颜碑刻于唐大历六年，鲁公篆文，纪山迹也。石腻书工，良足珍重。元季兵燹，流落人间。永乐初（约1403），为蓟州卫知事郡人雷豫所得。成化纪元（1465），其子泰献于府，遂什袭藏之，盖欲其可久也。"谢士元是明成化年间建昌知府，明明白白地记录了《麻姑仙坛记》原碑成化年间尚在官府，其记录应该十分可靠。

但是，《麻姑仙坛记》版本问题并不这么简单，因为还有其自身的特殊性，此碑在北宋时南城县居然还出现了"小字本"。在明清以前，类似唐碑"小字本"的案例似乎绝无仅有。但是，南城本亦并非缩刻大字本，两者的笔画、字形、结体皆有明显差异，不必再作细校便知是后人临本，"小字本"又未避唐太宗讳，非唐人书可知也。黄庭坚就曾指出"小字本"为宋初僧人之手笔，或许有据。

笔者引用上述谢士元题跋的用意是，说明此碑明代尚存，何来宋代翻刻？但是，此处谢士元题跋中所指究竟是"唐刻原碑大字本"还是"北宋刻小字本"，已经不得而知了。故明代《麻姑仙坛记》原碑尚存否，依然存疑。

另据吴澄（1249—1333）《吴文正集》卷六十二《跋赵子昂书麻姑坛碑》记："《麻姑碑》在吾乡，旧为雷所破，重刻至再，字体浸失其真。"似乎唐碑原石大字本雷击损毁当在元代，元末开始有多种重刻出现。

再查王士禛（1634—1711）《带经堂集》卷七十一《跋大字麻姑仙坛记》载："往见鲁公所书《麻姑坛记》，皆小字。甲戌夏，景陵吴既闲骥之子鼎彦来京师求作其父遗集序，遗予《麻姑坛记》大字本，末云'奉議大夫建昌知府梁伯達重建'。……盖临川旧石毁后，梁君重刻于建昌者，草庐所谓'浸失其真'者，是也。"元代唐碑原石毁后，建昌知府梁伯达重建碑，应该视为南城麻姑山重刻之嫡传正宗，知府大人在原址重建碑版，属于"官刻"，想必是石刻复原旧貌，绝不会是木刻帖本。

一番查检相关文献，发现有关《麻姑仙坛记》大字本的翻刻，自宋元到清初，无人提及有木刻帖本，明末清初以后的碑帖收藏家难见大字本踪影，普通士人更是只知小字本而不知有大字。那么，究竟是谁率先提出"木刻帖本"的呢？

首先提出木刻概念的不是寻常人，而是清代碑帖收藏大家——何绍基。见香港中文大学藏《麻姑仙坛记》何绍基跋本，其跋曰："此碑盖摹刻于木壁，故笔划不免有失真处，然必系从写本双钩入木，以其不失真处，与石刻无异也，木质难久，自小字本宋刻流传，此大字本世渐罕觏矣。"这篇何跋才是首先提出《麻姑仙坛记》大字本是木刻摹本，言明是"木壁"而非"横幅刻帖"，并提出了"写本双钩入木"一说，虽然有自我矛盾且不能自圆其说的地方，但是，我们终于找到了"木刻本"观点的原始出处。何跋后接咸丰八年（1858）崇恩题跋："窃谓此木壁定是鲁公当日书丹，故不失真处，与石刻无异。……始知妙处绝非覆本所能传。"崇恩将何绍基"写本双钩入木"的说法晋升到"鲁公当日书丹"的高度，提出木刻壁本绝非翻刻，应该是唐碑原刻。

至此，可知张彦生的"所传拓本为横刻帖本，传宋时有原墨迹木刻本"的鉴定意见是受到了何绍基和崇恩的观点的左右。香港中大这本《麻姑》何绍基题跋中虽未称"宋拓"，

但面板题签上何绍基写明"宋拓大字麻姑坛记"，崇恩也是题"宋拓"，而张彦生《善本碑帖录》中却只写"宋刻帖本"未提及何时所拓。

此外，传世诸善本是否会出自"建昌知府梁伯达重刻本"？可惜我们已经无从比对，古代碑贾可能早已将碑文末尾"奉議大夫建昌知府梁伯達重建"字样剪去以便冒充"唐刻原碑"，但是，若能确定如今所传诸本是宋拓而非明拓，就能排除梁伯达重刻本的可能。

下面就来看看今日所传同出一源的珍稀善本：

A 何绍基旧藏本，今在香港中文大学。何绍基、崇恩审定为"宋拓"；
B 赵之谦跋本，今在上海图书馆。沈树镛、赵之谦审定为"宋拓"；
C 端方藏本，有正书局影印。张廷济、张祖翼审定为"宋拓"；
D 戴熙跋本，今在上海博物馆，文明书局影印。六舟达受、程木庵审定为"宋拓"；
E 罗振玉藏本，有正书局影印，今上本在上海刘益谦龙美术馆，下册在台湾许乃仁晨斋；
F 张之洞藏本，后归朱翼庵，今在北京故宫；
G 中村不折藏本，今在日本书道博物馆；
H 高岛槐安居藏本，今在日本东京国立博物馆；
I 孙文靖旧藏本，上海艺苑真赏社影印。

以上诸本，出自同一源头，拓制时间相近，皆是前人公认的《麻姑仙坛记》传世宋拓本。

晨斋许乃仁先生藏本中留有罗振玉的鉴定意见，颇具参考价值。罗振玉篆书题端"麻姑山仙坛记大字原石本，丰乐堂藏"，明确指出此为"唐刻原石本"，没有认同何绍基提出的"木刻壁本"，也没有说是否"宋拓"。册后有罗振玉光绪壬寅（1902）题跋："鲁公《麻姑山仙坛记》，大字本原石久佚，传世拓本至罕。予在南中二十年间所见（两本）……两本纸墨皆五百年前物。此本在三本中殆推第一矣。"罗振玉推定其所见三本皆为"五百年前物"，意指"明代初期的拓本"。

晨斋藏本另有张廷济题字："颜书《麻姑坛碑》大字本，其石久佚，此是古拓可珍。"张廷济用"古拓"两字，就是不够"宋拓本"之意。但是，在另一"端方藏本"后留有张廷济道光七年（1827）题字："颜书《麻姑坛碑》大字本，其石久佚，传本绝少，此系真宋时拓，可宝可宝。"显然，对于《麻姑》是否宋拓的鉴定，张廷济还没有拿出统一意见。

基于以上真相莫辨的复杂情况和笔者简单的溯源分析，传世诸善本，究竟是唐碑原刻还是宋元间重刻本，笔者还是不能给出一个明确审定意见。

但是，笔者依然怀疑传世诸善本可能出自木刻本。虽然其刊刻文字的字口酷似木刻效

果，但是，传世诸善本均有纵横直线的棋子界格，在木板上刊刻有垂直或平行于木质纹理的界网格线是极难操作的。其次，字口还是灵活有生气的，不像常见的木刻本那般呆板，难怪何绍基要提出"墨迹双钩入木"一说。

若硬要下一个倾向性的意见，笔者认为还是要尊重前人的鉴定意见，不能标新立异，又要面对现实，在否定意见不充分的情况下，遵从张彦生先生的鉴定意见似乎是一个最不错、最稳妥、最无奈的选择。

（一六）颜真卿书李玄靖碑

《颜真卿书李玄靖碑》又名《茅山玄靖先生李含光残碑》，唐大历十二年（777）五月刻，颜真卿撰书，吴崇休镌。碑在江苏句容县茅山玉晨观，四面刻。楷书，前后各十九行，两侧各四行，行三十九字，近一千七百馀字。

南宋绍兴七年（1137）五月十四日，碑石为大风折断，损字数十个，雪溪沈作舟扶起。明嘉靖三年（1524），玉晨观遭火，碑石虽焚裂然尚未下塌，全文仅缺首行"有唐茅山"等字一角，馀尚可诵读。明末时，碑石塌陷，首数行尚存，后即失去。清乾隆时，钱大昕访得二十一石，计一千五百馀字（含残字），此后汪志伊（稼门）得石二十三块，计一千四十馀字（含残字），即筑台砌置并移入学宫。咸丰兵乱后，石复散佚，同治间仅存残石十馀片，共二百七十馀字。

现将笔者所见此碑几个不同阶段的善本举要如下。

甲 王楠话雨楼藏本

为"断后毁前南宋拓本"，共二册，存字一千六百零五字，后经陈纲、陈璜、徐渭仁递藏。上海图书馆馆藏国家一级文物。现将此本的珍贵处列举如下。

首开"有唐茅山玄靖先生"八字，唯"玄"字中部损泐（仅存首点与底部三笔），馀皆完好。（注：明嘉靖三年［1524］火毁后以上八字已佚。图6-5-104）

第二开"上柱國魯郡開國公"，唯"魯"字起首二笔稍损，馀皆完好。（图6-5-105）

第二十七开"煌煌秀异人所莫覩"之"异人"二字，"異"字泐去右下一点，不见"人"字。（注：绍兴七年［1137］断后初拓"人"字不损。）

第四十六开"景昭復書於真卿"之"復"字右下角与"書"字右上半俱有硬伤。

第五十五开"大曆十二年"后存"夏五月建渤海吳崇休鐫"十字。（图6-5-106）

第五十六开存"绍兴丁巳五月十有四日大风折颜碑，雪溪沈作舟扶起之"题记，其中"作舟扶"三字漫漶有损。

图 6-5-104

图 6-5-105

图 6-5-106

图 6-5-107

乙　莫友芝精校本

为查士标旧藏"嘉靖断碎后最全拓本"，堪称"嘉靖火后初拓本"，后经莫友芝、莫彝孙、莫绳孙、王君覆递藏。此册存一千四百馀字（含残字），可惜稍有涂描。清同治三年（1864）六月莫友芝剪贴线装，分装二册，册中缺字处均留空装裱（部分为拓片硬伤非真正缺字），空处由莫友芝一一抄录所缺之字。（图6-5-107）

莫友芝在册中有部分校记有助于此碑版本鉴定，现摘录如下。

"神龍初以清行度爲道士居龍興觀尤精"处，莫友芝题："宋本失'興觀'二字，'尤精'字亦小剥损。"

"啓告靈仙緘封表進夏又詔"处，莫友芝题："宋本失'進'字。"

"以供香火秋七月又徵先生既至請居道觀"处，莫友芝题："宋本剥'先'字。"

290

"煌煌秀異人所莫覿"处，莫友芝题："宋本'人'字剥下半。"

"立心誠肅是夜仙壇"处，莫友芝题："'壇'字宋本断。"

"所以茅山爲天下道學之所宗矣"处，莫友芝题："'天'字宋本剥，'道'字宋本断。"

"仰奉嘉猷克遵儉德"处，莫友芝题："'儉德'二字宋本半剥。"

"至德結慕玄微"处，莫友芝题："'慕'字宋本断。"

"甘露呈瑞靈芝效祥"处，莫友芝题："宋本剥'效'字。"

"寔曰形解孰云"处，莫友芝题："宋本剥'云'字。"（按：查上图宋本"云"字未剥蚀，此条莫友芝校勘似有出入。）

丙　杨继振藏本

系明末清初拓本，存一千四百馀字，装裱成二巨册。杨继振、李在铣、汪大燮递藏。张彦生《善本碑帖录》载："又见杨幼云旧藏，归汪大燮，首行'玄靖先生'等字完好。装两巨册，为嘉靖断碎后最全拓本。"（按：张彦生所录之本应该就是杨继振藏本，然杨继振藏本首行"有唐茅山玄靖先生"八字已经泐去，抑或是张老当年记忆有误乎？）

此本与宋拓本相较缺二百馀字，与莫友芝精校本互校，虽同属"嘉靖火毁后拓本"，但碑石断裂边缘处失若干点画，与乾隆拓本校勘，则多存三百馀字。

此本与宋拓本校勘缺二百馀字，略举碑文首尾缺字，以观大概。

首开缺"有唐茅山玄靖先生"八字，"廣陵李君碑銘"之"廣"字泐右上角，"夫行湖州刺史"上缺"金紫光禄大"五字。（图6-5-108）

二开"廣陵江都人"上缺"先生姓李氏諱含"七字及"光"字上半，"本姓弘以孝敬"之"弘"泐左下角，"以"字全泐。（图6-5-109）

三开"江夏太守避王莽徙居晉陵遂爲郡人"缺"莽徙居晉陵遂爲"七字，"高祖文嶷陳桂陽王國侍郎"缺"桂陽王"三字。

四开"隱居以求其志徙于江都父孝威博學"缺"志徙于江都父孝"七字，"好古雅修彭聃之道"缺"修彭聃"三字。

五开"篤慎著于州里考行議諡曰正隱"缺"里考行議諡曰正"七字，"先生母琅邪王氏賢明有德行"缺"王氏賢"三字。

倒数二开"寔曰形解孰云坐忘伐石表墓勒銘傳芳谷"缺"云坐忘伐石表墓勒銘"九字。

倒数一开"渤海吴崇休鐫"缺"崇"字，"吴"字泐去左下，"休"字泐顶端；"紹興丁巳五月十有四日大風折顏碑"缺"紹興丁巳五月十"七字。（图6-5-110）

图 6-5-108

图 6-5-109

图 6-5-110

（一七）玄秘塔碑

《玄秘塔碑》唐会昌元年（841）十二月二十八日刻立。廿八行，行五十四字。额篆书三行十二字。裴休撰文，柳公权楷书并篆额，邵建和并弟建初镌。碑石今在陕西西安碑林。

图 6-5-111　　　　　　　　　　图 6-5-112　　　　　　　　　　图 6-5-113

最早拓本

所见此碑最早拓本为"宋拓原装残本"，旧为清初张坦收藏，龚氏审定此册为"五代拓本"，张启后、梁鸿志均定为"唐拓本"。民国卅年（1941）龚心钊游北平时，从方雨楼手中购得此册，方氏云此册自山西平遥某故家流出。共残缺前后七开，约占全册四分之一，爰取明拓本补装入册。

细究此册考据点，当在北宋晚本与南宋早本之间，为所见《玄秘塔》宋本最早者之一。上海图书馆馆藏国家一级文物。

册中残缺七开："唐故"至"其音"计五开，"驾横"至"六日"计一开，"无心"至"初鑴"计一开。以上文字均用明末清初拓本配补。

九行末"雨甘露於法種者"之"種"字底横作未损状，但不洁净似有涂描；十四行"端拱无事诏和"之"事"字完好（图 6-5-111）；十六行末"十餘万遍指"之"指"字"日"部损（涂描饰为不损），"匕"部完好（图 6-5-112）；廿五行"爲作霜雹"之"霜"字下石泐痕仅连"目"部右下角，"雹"字仅损上一横。

内有龚心钊题跋二纸，其跋云："（此册）审是原装，点画皆锋芒毕露，楮墨色与孙北海旧藏之贾秋壑本《神策军碑》相同，是必宋以前物，昔人所谓为五代拓也。"

明清拓本梳理

明拓本，二行"團練觀察處置"之"觀"字"隹"部撇笔未损。（图 6-5-113）

明末清初拓本，十二行"超迈"之"超"字，"口"部底横完好无损，尚未与走之底�倏连。

康雍拓本，三行"集贤殿"之"贤"字"又"旁未损。

乾嘉拓本，倒数第二行中部刻"秀州曹仲经观"一行六字（在碑文二十六行"有大法师"之"有大"左侧）；九行"囊括川注"之"括"字提手旁未损；十六行"传授宗主"之"授"字右下"丈"部未损。

道咸拓本，刻道光四年谢应选等隶书观款三行（在碑文二十六行"法师逢时感"左侧）；五行"爲达道"之"爲"字左上完好；六行"舍利使吞之□诞"之"诞"字仍完好；七行"殊祥"之"祥"字"羊"部完好；十三行"缚吴幹蜀潴"之"蜀"字完好。

（一八）圭峰定慧禅师碑

《圭峰定慧禅师碑》唐大中九年（855）十月刻立。裴休撰文并楷书，三十六行，行六十五字，柳公权篆额三行共九字。碑在陕西鄠县，即今西安市鄠邑区。

此册为蒋予蒲旧藏，系明代淡墨精拓本，后经彭旭、魏纶先、庞泽銮递藏。彭旭以白金一斤购得，彭旭、魏纶先、龚心铭皆定为"宋拓善本"，庞泽銮更定为"明拓明装"。

此本二行"同中书"之"同"字完好无损（图6-5-114），末行铲损处文字皆清晰（图6-5-115）。所见此碑"同"多有涂描，然此册墨色淡雅，可见其本来面目。

首页有清光绪十一年（1885）除夕前三日魏纶先题跋："《圭峰碑》翻版甚多，间有真本，亦班驳残蚀，全失庐山面目。此卷圭棱峭厉，不差一黍，诚宋拓之善本也。乙酉（1885）岁于中州彭氏见之，一见即爱不忍置，因出重贲购得。"

二页有咸丰九年（1859）秋日彭旭题跋："余生平所见《圭峰碑》无虑数十百本，而棱角峭厉多等诸自郐以下。此卷秀骨内含，清劲外挺，矫矫乎如千岁松杉饱受风霜之气，老干独存而群观自耸者也。千百年后得如此宋拓名迹，不禁狂喜，而索价过昂，爱不忍释，因酬其值之半，以白金一斤易得之，洵希世之宝也。"

册尾有光绪壬寅（1902）重阳日龚心铭（景张）题跋："《圭峰碑》余所见无虑数十百本，'同'字无不损者，此尚全美，宋拓无疑。"后接光绪壬寅（1902）庞泽銮（芝阁）题跋："右唐《圭峰碑》，光绪壬寅得于邛上故家，瘦硬而腴，允推上品。近年此拓'同'字几泐其半，一切字迹只觉峭厉，非复本来面目矣。本内前人题识皆以宋拓相许，然细按字迹精神，实明拓耳。旧本难得，似此'同'字不损本已属罕觏，幸勿作得陇望蜀想也。珍重珍重！芝阁识。"落款之下又有小字附记，云："此册尚是明时裱本，虽破损，不可重装。"

图 6-5-114

图 6-5-115

六 丛帖篇

（一）淳化阁帖

《淳化阁帖》，宋淳化三年（992），宋太宗赵炅出内府所藏历代墨迹，命翰林侍书王著辑刻，共十卷，为大型丛帖之现存最早者，世称"帖祖"。

版本流传概况

宋初《淳化阁帖》祖本刊刻后，唯大臣进登二府者得赐一本，原版旋遭火灾被焚。北宋时《阁帖》祖本就极为罕见，导致翻刻之风兴起，其中著名宋刻传本有二王府本、绍兴国子监本（图6-6-1、图6-6-2）、大观太清楼帖、淳熙修内司本、泉州本、北方印成本、乌镇张氏本、福清李氏本、世彩堂本、临江戏鱼堂帖、利州帖、黔江帖等，又有庆历长沙刘丞相帖、潘师旦绛州帖、绛公库帖等，内容稍加损益，卷帙次序亦有变动，其他琐琐者又数十家。

图 6-6-1

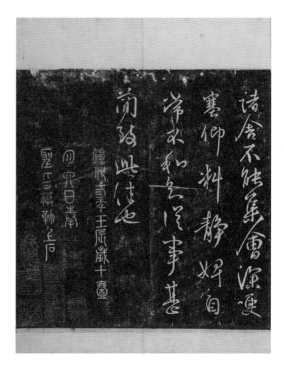

图 6-6-2

明代《阁帖》祖本已经踪迹难寻,真伪莫辨,明刻《阁帖》著名者有常氏泉州郡庠本、河庄孙氏本、王著本、吴郡袁褧之本、顾从义玉泓馆本、潘允谅五石山房本、肃王府遵训阁本(简称"肃府本")等。

明初,《阁帖》传本多为"泉州本"体系一统天下,至明嘉靖以后,"顾从义玉泓馆本"和"潘允谅五石山房本"得以刊印,以其摹刻精良,遂取代了《阁帖》"泉州本"的主导地位。明万历四十三年(1615)"肃府本"的出现,又再次取代了顾、潘刻本,从而独领风骚数百年。清顺治三年(1646)陕西费甲铸依照"肃府本"又翻刻一部,置于西安碑林,世称"关中本",此帖刊刻精良,与其底本——"兰州肃府祖本"难分彼此,两者的区别在于:"肃府本"刻有两套卷号版号,"关中本"则刻有三套卷号版号,其添刻的一套卷号版号多在帖石的右上方。(图6-6-3)

图6-6-3

由此可见,《阁帖》的祖本久已淡出了人们的视线,《阁帖》的深远影响是靠它历代翻刻的"子子孙孙"来实现的,后人正是通过无数的历代刻本,来分享祖本的艺术价值,揣摩祖本的原始神秘面貌。

现存《阁帖》宋拓传本有:安思远藏本(仅存四卷,在上海博物馆)、潘允谅藏本(十卷全,第九卷在上海图书馆,其他九卷在美国弗利尔美术馆)、潘祖纯跋本(十卷全,在上海博物馆)、懋勤殿本(十卷全,在北京故宫博物院)、《宋拓王右军帖》(仅存一册,在香港中文大学文物馆)。在这些传世宋拓本中究竟有无《阁帖》祖本,一直是碑帖鉴定家聚讼之府。

版本研究之谜

2003年,上海博物馆出巨资从美国安思远手中成功购得《淳化阁帖》传世最佳善本(图6-6-4),致使沉寂百馀年的"阁帖"研究犹如一座"活火山"又开始"苏醒"。

有关"阁帖"的版本鉴定随之受到世人的广泛关注,有猜测祖本载体的或木或石者,

图 6-6-4

有探究祖本的银锭纹、断裂纹"真相"者，有穷究点画摹刻质量差异者，有推断"阁帖"原版焚毁年代者，有排定现存宋本间刊刻先后者，林林总总，不胜枚举。不同的视角当然得出不同的结果，出现了不少认识上的分歧，究其原因，主要是"阁帖"给后人建造书法艺术宝库的同时亦留下了太多的难解之谜。归纳起来主要有以下几点。

其一，由于"阁帖"原刻版久佚，加之相关原拓本特征的文献记载匮乏，对原拓本的研究犹如定位者失去了坐标的基点，导致即便原拓本现世，想要"认祖归宗"，却还是找不到足以令人信服的证据来加以证明。

其二，传世"阁帖"的宋刻宋拓本均以"祖本"面目出现，一切有关宋代翻刻的题刻特征均为后人故意裁割，意欲冒充"祖本"。除现今能够辨识的"绍兴国子监本""泉州本"等少数几个宋代"阁帖"翻刻外，还有许多见诸文献记载的宋代"阁帖"著名翻刻如"二王府帖""淳熙修内司本""北方印成本""乌镇张氏本""福清李氏本""世彩堂本"等等，均无法一一识别，抑或早已无拓本传世。即便还有传本，由于赖以证明其"身份"的特征少之又少，我们还是无法直接指认。

其三，由于见诸史料记载的翻刻本大多已经失传，流通本主要集中在"泉州本""顾刻本""潘刻本""肃府本""关中本"等几大系统上，可供校勘研究的版本较为单一，造成前人"祖本论"的各执一词，或以"泉州本"的底本为祖本，或以"肃府本"的底本为祖本，或以"顾、潘刻本"的底本为祖本，都不能得出令人信服的结论。

其四，个别稀见的"阁帖"明清翻刻本，或由于缺少相关刊刻特征的文字记载，难以

与已有文献记载的传本名称相互挂靠吻合，或根本就不见于文献记载，致使一些稀见传本难以在"阁帖"历代翻刻传承系统中找到适合的位置。

其五，上述几项障碍都是客观存在的，恐一时难有较大的改观。对于传世的几个宋拓本、历代翻刻本进行字画刊刻质量的比较，只能区分出彼此间的版本差异，而无法据此界定出彼此间的刊刻先后，也就是说，我们只能识别、定名出赵、钱、孙、李，而无法排定出祖、父、孙、曾孙。因为祖本或早期翻刻本未必一定就十全十美，后刻本亦未必皆粗制滥造，应该允许存在"青出于蓝"的特例。过多地纠缠于仅有的几个传世宋本的比对，只能徒生"身在庐山"之叹。

《淳化阁帖》宋拓本的再研究

传世《淳化阁帖》宋拓本有五六件，其中我印象最深刻的有两件，一件是上海图书馆藏《淳化阁帖卷九》，另一件是安思远旧藏四册，后被上海博物馆收购，称为"最善本"。

先谈上海图书馆藏本。二十世纪六十年代初，王壮弘先生在上海古旧书店征集碑帖拓片时，意外地发现了一册《淳化阁帖卷九》宋小本金刚折裱装，鉴定为《淳化阁帖》枣木原本，即传说中《淳化阁帖》的"祖本"。经北京庆云堂张彦生、上海图书馆的碑帖专家潘景郑、翁闿运等专家审定确认后，此册旋被提调至上海图书馆作永久收藏，列入国家一级文物。（图6-6-5）

当年，专家一致鉴定为"宋拓阁帖祖本"的关键因素是，此本存有七处"银锭纹"。（图6-6-6）为何"银锭纹"如此重要呢？因为，"银锭纹"能与"枣木板"联系到一起，相传宋淳化三年（992）《阁帖》祖本刊刻在枣木板之上，不数年枣木原板开裂，为防止木板开裂加大，工匠就用银锭将裂纹锁定，此时的拓本上就自然留有"银锭纹"印记。又因"枣木板"能牵连到"阁帖祖本"上，所以"银锭纹"就成为"阁帖祖本"的最重要标识符。基于此，当年专家们将此册新发现的《淳化阁帖卷九》审定为"宋拓阁帖祖本"就很容易理解了。

图6-6-5

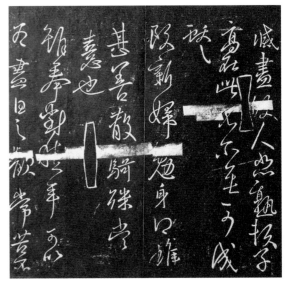

图 6-6-6 图 6-6-7

关于《阁帖》祖本刊刻于石版还是木版，历代众说纷纭，莫衷一是，但是，似乎好像还是以"木板说"占了上风。北宋欧阳修、黄庭坚、秦观等人多有摹刻于板的记载，但未指明究竟是什么材质的木板。到了南宋，赵希鹄、汪逵等人开始有"枣木板"和"银锭纹"的明确记载，例如赵希鹄《古今石刻辨》："用枣木版摹刻十卷于秘阁，故时有银锭纹。"汪逵《淳化阁帖辨记》："其本乃木刻，记一百八十四板，两千二百八十七行，其逐段以一、二、三、四刻于旁，或刻人名，或有银锭痕迹，则是木裂。"

自南宋以后，《阁帖》祖本刊刻于枣木板，板上有银锭纹，几乎成为后世对"阁帖祖本"假想的共识。

笔者对上海图书馆《阁帖》枣木祖本的最初研究始于1998年。那年八月，上海图书馆携馆藏珍贵碑帖在纽约举办展览，前来观展的美国碑帖收藏大家安思远先生曾经问我："上海图书馆藏《淳化阁帖卷九》为何没有贾似道收藏印章？"我当时无言以对，感觉这一问题切中要害，因为只有南宋权臣贾似道才有拥有"阁帖枣木祖本"的可能，没有贾似道印章，确实是个重大的疑问和缺憾。

馆藏《淳化阁帖卷九》，内钤有潘允谅、梁清标、孟庆云等藏印，却唯独不见贾似道印章。为何旧时书目将此册著录为"贾似道藏本"呢？如今找不到"贾似道藏印"，就只能从"潘允谅印章"入手。潘允谅系明代上海收藏大家，曾在万历十年（1582）刊刻过一套《阁帖》，

储于府邸五石山房，世称"五石山房本"（又称"潘刻本"）。笔者将此册卷九与潘允谅所刻的"五石山房本"卷九进行了校勘，两本完全吻合，"五石山房本"中板裂纹、银锭纹的位置、大小均亦步亦趋，可以肯定，"五石山房本"卷九就是根据现存上海图书馆的《淳化阁帖卷九》翻刻而成。（图6-6-7）通过此次校勘，卷九册中没有加盖贾似道印章的问题，也就迎刃而解，原来贾似道印章仅仅盖在《阁帖》卷一的首页上，这在"五石山房本"中得到充分印证。

安思远先生的提问得以圆满解决，但有关《阁帖》的好戏才刚刚开始。

2001年，时任佳士得中国书画部主管的马成名先生专程访问上海图书馆，向笔者出示了美国弗利尔美术馆藏《淳化阁帖》照片，一共九册（卷一至卷八、卷十，二十世纪八十年代初流入美国），一眼就能认出这九册与上海图书馆藏《淳化阁帖卷九》同属一套，皆为明代潘允谅旧藏本，弗利尔美术馆藏本卷一起首还赫然钤有贾似道印章。至此，残本又重新成为足本，成为名副其实的贾似道旧藏"阁帖祖本"。（图6-6-8）

图6-6-8

那次马成名先生的发现，是《阁帖》鉴藏界的重大事件，确认了明代潘允谅旧藏"阁帖祖本"十卷完好并保留至今，使人喜悦之情无以言表。事情至此，本该画上圆满的句号，但喜讯还是接踵而来。

2003年4月，上海博物馆又耗450万美金巨资购买安思远藏《淳化阁帖》四册。下面，就来谈谈上海博物馆购买的"安思远藏本"。

自明清以来，在碑帖收藏界公认的《阁帖》枣木祖本，只有两套，一套就是上文介绍的潘允谅旧藏十卷本，另一套就是上海博物馆购买的安思远藏本，存卷四、六、七、八，共计四册。

当上海博物馆汪庆正馆长拿到安思远藏本后，马上就与上海图书馆和美国弗利尔美术馆联系，取得"潘允谅旧藏十卷本"的完整资料，一经比对后，问题出现了，上图藏本与上博新购本，两种过去相传皆为枣木祖本的《阁帖》，面目居然完全不一样，这是一个非常棘手的难题。

当然，两种藏本不可能同时都是"阁帖祖本"，加之政府巨资购买，干系重大，只有"你死才能我活"，对上博来讲，当务之急是要找到"潘允谅旧藏十卷本"不是"阁帖祖本"的有效证据。

幸运的是，这个问题没有难倒汪庆正馆长，反而取得了《阁帖》研究史上一个重大突破。汪馆长在"潘允谅旧藏十卷本"的拓本间隙中找到了十分不起眼的刻工姓名（图6-6-9），并发现郭奇、王成、张通、李攸等人皆为南宋绍兴年间国子监刻工，因此，轻而易举地证实"潘允谅旧藏十卷本"为"南宋国子监刻本"，从而否定了其"阁帖祖本"的身份。

绍兴十一年（1141），宋高宗诏依《淳化阁帖》旧拓翻刻十卷置于国子监，其先后次序、字行长短、卷尾篆题完全遵照《阁帖》原本，摹刻精善，世称"绍兴国子监本"。虽然潘允谅藏十卷本从《阁帖》"北宋枣木祖本"降格至"南宋国子监刻本"，馆藏文物珍贵性打了折扣，但为进一步理清《阁帖》刊刻谱系提供了一个极其重要的坐标点。

但是，一个新的问题又出现了，只有"祖本"才会有银锭纹，若是"南宋国子监刻本"，就不应有所谓的银锭纹，为何上海图书馆和美国弗利尔美术馆藏本中也有银锭纹呢？

答案就藏在南宋淳祐四年（1244）曹士冕《法帖谱系》里，其文曰：

> 绍兴中，以御府所藏淳化旧帖，刻板置之国子监，其首尾与淳化阁本略无少异。当时御府拓者，多用匮纸盖打金银箔者也，字画精神，极有可观，今都下亦时有旧拓者。元板尚存，迩来碑工往往作蝉翼本，且以厚纸覆板上，隐然为银锭栓痕以惑人。第损剥非复旧拓本之遒劲矣。

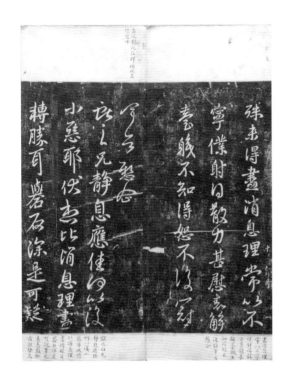

图 6-6-9

　　原来，早在南宋后期，碑帖收藏界已经有将此套"绍兴国子监本"冒充"阁帖祖本"的勾当，当时碑工在绍兴国子监本的基础上用银锭形状的厚纸垫衬伪造椎拓出所谓的"银锭纹"，此即曹士冕所载"迩来碑工往往作蝉翼本，且以厚纸覆板上，隐然为银锭栓痕以惑人"。"潘允谅旧藏本"（现藏上海图书馆、美国弗利尔博物馆）就是此类冒充"枣木祖本"的"绍兴国子监本"。

　　既然是以南宋绍兴年间的《淳化阁帖》造假冒充北宋祖本，其作伪时间必在南宋后期，万无南宋初年"国子监本"初成之时，也就是在贾似道（1213—1275）生活的同一时期的可能，所以，藏本上的贾似道印章势必也是伪造而成，贾似道万万不会愚蠢到钤印在当时的"南宋绍兴国子监本"新拓本上。

　　遥想当年安思远先生的提问，以及笔者此后煞费苦心求证"贾似道收藏印"的研究，原来都掉进了南宋后期文物造假者布下的陷阱里。

　　现在，可以回到本文开头谈及的《阁帖》刊刻于石、于木的争论上，来正视有关南宋赵希鹄、汪逵等人关于枣木板和银锭纹的记载。原来他们就是看了此类以"绍兴国子监本"作伪的"祖本"，信以为真，以讹传讹，也难怪北宋人从来没有讲过"枣木板"和"银锭纹"。基于此类南宋学者的误导，明代潘允谅亦上当受骗，直到四百馀年后的今天，真相才大白天下。

　　否定了《潘允谅旧藏本》为《阁帖》祖本后，那么，上海博物馆购买的"安思远本"是否就是唯一的传世祖本，这一令人期待的假设能够成立吗？

　　这一问题初看，似乎多余，属于"杞人忧天"，因为"安思远藏本"有着显赫的收藏经历，无数收藏大家经手，这就意味它有多重保险：南宋贾似道旧藏；明末清初孙承泽旧藏；清代李宗瀚旧藏；1995年，安思远于纽约拍卖购得，马成名先生担任碑帖顾问；1995年，来北京故宫展出，启功先生撰文推介；2002年，收录在启功主编《中国法帖全集》第一册。以上六重保险，任何一重，都足以让它流芳千古，难怪上海博物馆有如此魄力斥巨资购买。

　　此外，"安思远藏本"还有一大"亮点"，传世善本碑帖的题跋作者多为清代人，尤以乾嘉以后居多，明代人题跋已极为稀罕。但是，"安思远藏本"卷六后，却有一则北宋无名氏题跋。（图6-6-10）其文曰：

　　　　御府法帖板本掌于御书院，岁久，板有横裂纹。魏王好书，尝从先帝借归邸
　　　　中模数百本，又刻板本藏之。模拓镌刻皆用国工，不复可辨。余所藏本首幅有横

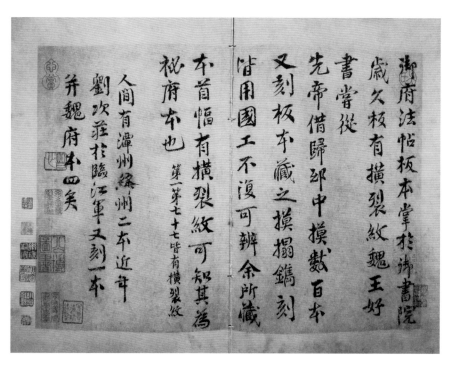

图6-6-10

裂纹，可知其为秘府本也。［第一、第七十七皆有横裂纹。］人间有潭州、绛州

二本，近年刘次庄于临江军又刻一本，并魏府本，四矣。

此段宋人题跋非同小可，起首"御府法帖板本掌于御书院"，开宗明义，就已经点题为"枣木祖本"，结尾"近年刘次庄于临江军又刻一本"，又将题跋时间指向北宋后期，题跋所称"先帝"，当为宋神宗无疑。时间、地点、人物一应俱全，合情合理，无懈可击。

更加了不得的是，此段题跋一字不差地被记录在明孙承泽《闲者轩帖考》中，两相对照，即可将"安思远藏本"导向"孙承泽旧藏本"，因此，此段题跋也是"安思远藏本"最大的卖点。

但是，仅凭这点，就将"安思远藏本"确认为"孙承泽旧藏本"，未免草率。因为《闲者轩帖考》在记录跋文之前，还有一段话，其文曰：

　　甲申（1644）三月之变……得《阁帖》第一、三、四、五、六、七、八、十，共八本。板纹墨色，大约皆有宋故物。而第六册有翰林学士院诸印，及"绍圣三年冬至前一日装"题识。

"第六册有翰林学士院诸印及'绍圣三年冬至前一日装'题识"，如此关键的北宋钤印和装裱题记却偏偏在"安思远藏本"卷六中缺失，这是很反常的，后人重装时，万万不会丢失带有如此重要信息的内容。

仅凭丢失宋人印章和装裱题记，就否认它不是"孙承泽旧藏本"，略显武断。但是，这引起了笔者的警觉和怀疑，再细读此段宋人跋文，还是找到了其中的破绽。

宋人题跋有"余所藏本首幅有横裂纹"，这是十分关键的版本信息，在没有图像资料的古代，如此重要的版本面貌特征描述文句极为难得。再回看"安思远藏本"卷六，首幅却偏偏没有横裂纹，这是一个致命的漏洞。（图6-6-11）再看"潘允谅旧藏本"卷六，首幅却有伪造的"银锭纹"和"横裂纹"。（图6-6-12）

这一现象，至少说明了三点：

其一，"安思远藏本"不是"孙承泽旧藏本"，因为"孙承泽旧藏本"卷六首幅有横裂纹，另有宋人印章和装裱题记，"安思远藏本"均无，这足以否定两本的关联性；

其二，从"潘允谅旧藏本"卷六首幅的"银锭纹"和"横裂纹"来看，南宋人以国子监本伪造"阁帖祖本"的银锭纹，或许有出典，不是凭空杜撰的；

其三，从《闲者轩帖考》记载信息来作初步推断，"孙承泽旧藏本"应该就是"阁帖祖本"，

图 6-6-11

图 6-6-12

图 6-6-13

图 6-6-14

它首幅有横裂纹，且没有银锭纹，还有宋人印章、题跋和装裱题记，可惜"孙承泽旧藏本"早已不明下落，估计已经失传了。

最后，再看"安思远藏本"卷八后宋淳熙年间宰相王淮（1126—1189）题跋。（图 6-6-13）

其文曰:

> 豫章黄太史谓古人作《兰亭叙》《孔子庙堂碑》皆作一淡墨本，盖见古人用笔回腕馀势，若深墨本，但得笔中意尔。观《淳化法帖》用潘谷墨作蝉翼本，笔下锋锷隐见，有若真迹，诚可宝玩也。

从王淮题跋文意推断，卷八应该是"淡墨本"，但细观安思远旧藏卷八拓本，墨黑如漆，绝非蝉翼拓本。再者，若此本真是"孙承泽藏本"之卷八，孙氏在《闲者轩帖考》不应不记录如此重要的宰相王淮题跋，因此，可以肯定此段"王淮题跋"亦是从它本移入。

综上所述，两段被后人津津乐道的宋人题跋，原本是"安思远藏本"的亮点，现在看来却是污点，卷六北宋无名氏题跋的出现，足以说明"安思远藏本"是依照《闲者轩帖考》的记录伪造而成，与"孙承泽藏本"毫无关系。

现在，再来看看"安思远藏本"的另一亮点——卷六、七、八首页均有王铎题签。

卷六题签："初拓淳化帖，丁亥九月王铎书，孙北海家藏至宝至宝。"（图6-6-14）这张题签十分蹊跷，上款写在最下，极为罕见。"初拓淳化帖"也文意不通，卷六已经有多处断痕，难道还会是淳化三年初拓，王铎不会如此糊涂。

"丁亥"即顺治四年（1647），再结合"初拓淳化帖"的文意，笔者马上联想到了清顺治三年（1646）陕西费甲铸依照"肃府本"翻刻一部，置于西安碑林，世称"关中本"。笔者怀疑这条"初拓淳化帖，丁亥九月王铎书"题签，应该是王铎为"关中本"的初拓本题写的，被人移花接木到"安思远藏本"上，其下"孙北海家藏至宝至宝"一句，则是后人作伪补入，以呼应所谓的"孙承泽旧藏本"。

再结合"安思远藏本"卷六、卷七、卷八的装裱尺寸样式相同，面板题签"淳化阁帖，麓村珍藏"（图6-6-15），可以肯定这三卷原本就是清代安岐（麓村）收藏的一套《阁帖》南宋拓本，后人依照《闲者轩帖考》伪饰成所谓的"孙承泽藏阁帖祖本"，现在应该更定为"安岐藏本"。

图6-6-15

　　至此，可以揭盖"安思远藏本"的真实身份，因篇幅有限，兹不展开讨论，仅将结论公布，卷四、七、八与"肃府本"的底本相类，因"肃府本"刊刻后底本就已失传，故"安思远藏本"卷四、七、八的珍贵价值也就不言而喻了。"安思远藏本"卷六兼具"泉州本""肃府本"的共同面貌，但缺乏古代文献支撑，导致版本不明，也就无法与其他三卷分出早晚，但有一点还是可以肯定，那就是，这本也是善本无疑。

传世其他宋拓本

　　《阁帖》宋拓传本除"安思远藏本"和"潘允谅藏本"外，尚有"潘祖纯跋本"（十卷全，在上海博物馆）、"懋勤殿本"（十卷全，在北京故宫博物院）、《宋拓王右军帖》（存一册，在香港中文大学文物馆）。

　　"潘祖纯跋本"宋拓《阁帖》十卷，为明代天泉翁（潘祖纯伯祖）、潘凤洲（潘祖纯伯父）、潘祖纯三代人旧藏，后又经卓长龄、梁国治、李宗瀚、李联琇、李翊煌、许福昺等人递藏，现藏上海博物馆。因帖尾存万历三十四年（1606）六月潘祖纯题跋，故呼之为"潘祖纯跋本"。（图6-6-16）此本宋代流传情况不详，明代秘藏于潘氏家族，入清后，册中留下查升（声山）为卓长龄（蔗老）题跋，旋归东阁大学士梁国治，最终转归碑帖收藏大家李宗瀚，宗瀚为之题签，其后一直秘藏李家，至宣统元年（1909）经李翊煌之手石印传布于世。民国

图6-6-16

二十四年（1935），许福昺又用珂罗版印行。此帖何人何时刊刻，可能将成为千古之谜。

"潘祖纯跋本"与"懋勤殿本"（图6-6-17）经鉴定同出一石，"懋勤殿本"拓制时间虽稍早于"潘祖纯跋本"，但略有缺文，"潘祖纯跋本"则相对完整。笔者认为"潘祖纯跋本"与"懋勤殿本"是传世较佳的《阁帖》修缮本，因其刊刻精细无比，谬误较少。前些年还有个别学者推测"潘祖纯跋本"与"懋勤殿本"可能就是《阁帖》祖本，好在这一观点终止于2006年，因为当年"潘祖纯跋本"的底本——南宋刻石在杭州重新发现，据此可以否定其为阁帖祖本的推测。

杭州新发现的《淳化阁帖》刻石现藏于孤山浙江图书馆，存刻石二十五块，保存了《淳化阁帖》原本的五分之三强。笔者曾经推断其为"世彩堂本"，刻于宋度宗咸淳间（1265—1274），系贾似道门客刻帖高手廖莹中摹刻，因置于世彩堂而得名。

此外，香港中文大学所藏《宋拓王右军帖》过去一直不知此为何帖，因有清乾隆初缪曰藻签题"宋拓王右军书"而得名。（图6-6-18）此拓本民国期间经商务印书馆多次影印出版，流传相当广泛，后经张伯英详为考订，最后提出此《宋拓王右军书》出自《阁帖》泉刻祖本，并列举了《泉州帖》的主要特征，为《阁帖》泉州本系统奠定了可靠的基石。现在可以肯定《宋拓王右军书》一册就是《淳化阁帖》泉州本卷六、卷七、卷八之法帖的零种（共存六十九帖）合集，此帖刊刻精彩无比，洵为《阁帖》系统中的佼佼者。

图6-6-17

图6-6-18

泉州本

相传《淳化阁帖》宋内府石为末帝赵昺携至泉州，渡海时埋于地下，其地后为马厩，时露光怪，马惊怖，发之，乃得此帖。因受马蹄踩踏，石多冰裂纹，故泉州本俗名"马蹄帖"。此"马蹄帖"传为泉州本之"底本"，其来源、刊刻年月及最终去向，均扑朔迷离，向无定论。

泉州底本——"马蹄帖"至今未见可信传本，然今日所见"马蹄帖"者皆为明清时期碑贾翻刻出布满冰裂纹的伪劣《阁帖》，即伪托之"马蹄帖"，并非真正的《阁帖》泉州本。

虽然泉州底本未见传世，然其宋代翻刻之本——"永春庄夏刻本"至今尚存。历代对法帖命名多以刻石年月或刊刻地点为准，此宋代永春庄夏刻本，最早刻于泉州，虽为淳化祖石之孙，但却是泉帖之祖。庄夏，宋淳熙八年（1181）进士，历官侍郎，封永春县开国男，卒赠少师。张伯英曾提议命名此帖为"永春帖"，以区别于泉州郡庠之木本。

上海图书馆有"宋拓泉州本"，或称为"宋拓庄夏刻本"，经袁枢、袁赋诚、朱汝修、许焞、张镜菡、张玮父子等人递藏。

此刻有别于通行本《阁帖》之特征如下。

卷二标题"歷代名臣法帖"下无"第二"字样。

卷三标题"歷代名臣法帖第三"底端多刻一"二"字。（图6-6-19）

卷五第二十九页（《智果书评书五则》第四十六行"索静书如飘风忽举"之"静"字起）至五十六页（卷尾）原帖残缺，以肃府本配补（泉州本大多如此）。

卷六《月半帖》第三行"王羲之再拜"之"拜"首笔，刻刀溢出笔外。（图6-6-20）

卷八标题为"法帖（行书，位于上），晋王羲之（草书，位于下）"。而通行本则为"法帖第八（行书，位于上），王羲之书三（亦行书，位于下）"。（图6-6-21）

另，中国国家博物馆藏有一套宋拓"庄夏刻本"，可惜虫蛀损毁严重。香港中文大学文物馆藏有《宋拓王右军书》一册，亦为"泉州本"系统，刊刻更为精湛，或谓此即传说中的"马蹄帖"，乃"庄夏刻本"之祖本，亦一家之言矣。

肃府本概况

相传明洪武二十五年（1392），太祖朱元璋封第十四皇子朱楧为肃庄王，并赐宋本《淳化阁帖》一部十卷以为传代之宝，秘藏内库。此部"肃府阁帖底本"久已失传，今人只能从其翻刻本"肃王府遵训阁本"中见其大致面目。

话说"肃府底本"，在明清两代一直被视为"阁帖祖本"，但最近十馀年来其祖本地位逐渐受到了质疑，更有学者认为"肃府底本"刊刻年代还要晚于"潘祖纯跋本"与"懋勤殿本"，其主要依据是"肃府本"卷七《朱处仁帖》与《爱为帖》间缺刻两行法书，《龙保帖》

图 6-6-19

图 6-6-20

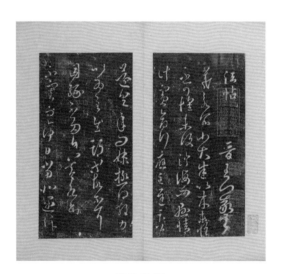

图 6-6-21

与《离不可居帖》间亦缺刻一行法书。笔者并不认同这一观点，缺行问题只能说明"肃府底本"属于"缺行系统"而有别于其他刻本，但并不能据此推定"缺行系统"刊刻年代之早晚。

明万历四十三年（1615），肃宪王命金石摹刻家温如玉、张应召等人将"肃府底本"双钩上石，于天启元年（1621）刻竣，前后共历时七年，耗用富平石一百四十四块刻成，大都两面刻文，共计二百五十三面，世称"肃王府遵训阁本"或简称为"肃府本"。

"肃府本"每卷末除照摹宋本"淳化"年款外，另添刻"萬曆四十三年乙卯歲秋八月

图 6-6-22

图 6-6-23

九日草莽臣温如玉、张應召奉肅藩令旨重摹上石"隶书年款三行（图 6-6-22）；卷五末尾加刻"肅府底本"固有的元至正十年（1350）张珪等人观款；卷五、六、七后面还附刻肅恭王题跋；结尾另刻温如玉、张鹤鸣、赵焕、张键、汤启烨、柴以观、周懋相、盛以弘、徐元宷、黄和、肅世子等廿九人题跋，以上题跋并非多是刻帖竣工后所作，题跋时间上起万历四十三年（1615），下至天启元年（1621）间，刻跋时间应该在刻帖完工同时（即天启元年）；明崇祯戊寅（1638）七月又增刻王铎题跋。常见"肅府本"均无廿九人题刻，多精选其中张鸣鹤、王铎、肅宪王、肅世子等少数几人题刻。

但"肅府本"全帖并无传说中的《阁帖》祖本特征——银锭纹，却保留"肅府底本"的原始卷号、版号，并加刻了"肅府本"之明代刊刻时卷号、版号（字号较小，位置多在石版右下侧，图 6-6-23）。

值得一提的是，《阁帖》"肅府本"卷九却只有明代刊刻时留下的一套小字卷版号，并无"肅府本"原有的大字卷、版号，由此可见"肅府底本"亦非原配完整全套，其卷九显然出自别本而独立其中，卷九卷尾最后一帖"哽"字后还脱失"塞仰料静婢自常不和知从事甚简致此佳也"三行十八字，亦不同于传世《阁帖》诸本。

此外，清代碑帖鉴定专家翁方纲依据"肅府本"卷十笔迹较前八卷肥硕而推定前八卷摹自宋拓《阁帖》祖本，卷九摹自南宋别本，卷十摹自"南宋淳熙修内司本"，亦属一家之言，不能确信。

明末清初之际"肃府本"帖石开始毁缺，后经清顺治十一年（1654）补刻四十多版，复成完璧，此时帖尾加刻"顺治甲午（1654）岁张正言、正心承廣陵陳曼仙、参澤毛香林二師教補摹上石"隶书年款三行，所补摹页上又添刻一组楷书版号。清末兰州刘尔炘移帖石于文庙尊经阁，增刻木板释文四十块，但是帖石上断裂纹和残损文字已经比比皆是。

肃府本的初拓标准

相传"肃府本"初拓本用太史纸、程君房墨，作蝉翼擦拓，无不精妙，当时拓工间有私购者，值五十千。然笔者历年所见"肃府本"初拓本则多为浓墨精拓，至今未见有蝉翼初拓。

还有一种观点是"肃府最初拓本"卷十结尾后必须未刻有"肃宪王题跋"。此种鉴定方法在理论上可能成立，但是在鉴定实践中，它只有"否决权"没有"肯定权"，也就是说，但凡帖后面看到有肃宪王题跋者就能否定为"最初拓本"，但若没有肃宪王题跋者，亦可能是装裱时有意剪弃，依然不能确定其固有情况。故笔者认为卷十结尾处未刻"肃宪王题跋"的初拓本可能只是个传说而已，进而推测即便已经存有张鹤鸣等廿九人题刻，亦还有可能是天启元年的初拓本。

但传世"肃府本"初拓为何多不见以上廿九人题刻呢？原因有二：其一，初拓可能仅拓法帖十卷，未拓其后题刻；其二，即便拓出廿九人题刻，亦断不会附装于卷十结尾处，因为廿九人题刻内容足够装裱一册，故笔者推断若"肃府初拓"带廿九人题刻者，当为十一册，题刻单列一册。此类"肃府初拓"其后附带的明人题刻多为清代帖贾遗弃或割裂，用以冒充宋代《阁帖》祖本而抬高售价。

后人因未见初拓带跋刻者，而误认为初拓无跋，伪造"肃府初拓本"者亦据此割裂题跋。更有甚者，臆测以上题刻均为顺治年间添刻，如此误判可能缘于帖后续添的王铎、佟国定等人题刻，但不能改变廿九人题跋刻于天启元年"肃府本"竣工之时的事实。

因此，鉴定"肃府本"是否属于"初拓本"还必须另加辅助限定条件，最简单的限定条件就是"初拓本"应该一字不损，而其简便的核对方法就是，卷六《旦极寒帖》第三行最末"卿可"两字应该完好无损。（图6-6-24）

图 6-6-24

对《淳化阁帖》溧阳本的几点认识

《淳化阁帖》是中国书法史上著名的经典之作，世称"法帖之祖"。但是，至今围绕《淳化阁帖》尚有许多解不开的谜团，例如：传世宋拓本中究竟有无淳化三年刊刻的祖本？除了已经认定的宋刻"绍兴国子监本""泉州本"外，其他宋本究竟属于什么宋刻本子？刊刻"肃府本"的底本是否属于宋拓祖本？这一系列的问题至今毫无线索，可能永无答案。

早在明代，《阁帖》祖本已经踪迹难寻，真伪莫辨。明初，《阁帖》传本多为"泉州本"一统天下，至明嘉靖以后，两套出自上海的"顾从义玉泓馆本""潘允谅五石山房本"得以刊印，以其摹刻精良，遂取代了"泉州本"的主导地位。明天启元年（1621）"肃府本"刊成之后，渐渐崭露头角，成为《阁帖》传播中的一支新秀。继而，清顺治三年（1646）陕西费甲铸翻刻"肃府本"一部，置于西安碑林，正式宣告了"肃府本"的至尊地位。自此，"肃府本"又再次取代了顾、潘刻本，从而独领法帖风骚三百年。

"肃府本"每卷末除照摹宋本"淳化"年款外，另添刻"萬曆四十三年乙卯歲秋八月九日草莽臣温如玉、张應召奉肃藩令旨重摹上石"隶书年款三行，卷五、六、七后面还附刻肃恭王题跋，结尾另刻温如玉、张鹤鸣、赵焕、张键、汤启烨、柴以观、周懋相、盛以弘、徐元寀、黄和、肃世子等廿九人题跋，明崇祯戊寅（1638）七月又增刻王铎题跋。

明末清初战乱之际，就在"肃府本"刊刻竣工后的短短数十年间，帖石遭受部分损毁，清顺治十一年（1654）补刻四十多版，复成完璧，此时帖尾加刻"顺治甲午（1654）歲张正言、正心承廣陵陳曼仙、参澤毛香林二师教補摹上石"隶书年款三行。

除"关中本"外，江南翻刻"肃府本"的另一传本，就是江苏溧阳县凳桥镇虞氏宗祠旧藏《淳化阁帖》，世称"溧阳本"，如今帖石藏于溧阳博物馆。（图6-6-25、图6-6-26）此本声名长期为"肃府本""关中本"所掩，传拓流通相对较少，时至今日，有关其刊刻时间、刊刻主事者等基本信息均已失传。现在介绍一下我对"溧阳本"的几点认识。

"溧阳本"与"肃府本"的关系

"溧阳本"卷尾题刻内容有二。其一为宋代原帖篆书刻款："淳化三年壬辰歲十一月六日奉聖旨模勒上石。""模勒上石"就是指法帖刊刻，又称"摹勒上石"，即"摹刻"或"模刻"之义。其二是明代"肃府本"隶书刻款："萬曆四十三年乙卯歲秋八月九日草莽臣温如玉、张應召奉肃藩令旨重摹上石。""重摹上石"意指重新摹勒，即重新刊刻，也就是法帖的"翻刻"或"重刻"。

当看到"溧阳本"带有"肃府本"刻款时，就已经明确地告知我们，"溧阳本"是依照"肃府本"翻刻的。再者，"溧阳本"卷九卷尾"哽"字后脱失"塞仰料静婢自常不和

知從事甚簡致此佳也"三行十八字，这一特征亦是"肃府本"独有的标识，因此，"溧阳本"翻刻"肃府本"是毋庸置疑的事实。

图 6-6-25

图 6-6-26

溧阳本刊刻年代的推测

"肃府本"除去《淳化阁帖》正文外，还刊刻了肃宪王、张鹤鸣、赵焕、肃世子等廿九人跋刻，明崇祯时增入王铎题跋，后又加刻温如玉、张柽芳、佟国定三跋。以上这些题跋，虽然"溧阳本"没有依样翻刻，但是，"溧阳本"自身的刊刻题记，当年一定会有，如此耗费巨资的刊刻工程，其主事者在竣工时必然会留下诸如刊刻缘起、刊刻时间等"历史印记"。但是，令人遗憾的是，包含这些重要信息的刊刻题记没有留存下来，为"溧阳本"的刊刻时间、刊刻地点带来了悬念，如今只知道"溧阳本"的保存地在江苏溧阳，仅此而已。

"溧阳本"刊刻题记的缺失，其实并非个案，在近千年的《淳化阁帖》刊刻史上，此类现象比比皆是，究其原因，主要是要将"后刻"冒充"古本"，人为将后刻题刻信息毁灭。"溧阳本"也没有幸免，也被故意隐去其真实来历。

今天我们只能看到的"溧阳本"附带的三块题刻，它们分别是光绪甲申（1884）、民国二十五年（1936）虞氏后人虞徵庸二十岁和七十二岁时的两篇题记，其内容记述了，宋代虞氏十九世祖敦素公配赵氏王府郡主后，自此拥有宋拓《阁帖》祖本；明代虞氏烈祖与"肃府本"的主事者温如玉、张应召为莫逆之交，虞家《阁帖》祖本曾经参与"肃府本"刊刻的校勘工作，等等。题记唯独没有谈到"溧阳本"的刊刻时间。且不论时年二十岁的小伙子虞徵庸记述事实的真伪，估计也就是照抄《虞氏族谱》而成，以上虞氏后人题记内容对研究"溧阳本"的刊刻时地问题毫无帮助。由于时间久远，虞氏后人已经不知"溧阳本"的真实底细，但是，我们按常理反推，虞氏族人若真的拥有《阁帖》宋拓祖本，又何必去翻刻"肃府本"呢？舍近求远，显然有违常理，其所谓的"虞氏祖本"的真实性也就可想而知了。

查乾隆八年（1743）溧阳知县吴学濂编纂的《溧阳县志》，卷四"古迹·碑碣书籍"未见有记录"溧阳本"；又检嘉庆二十年（1815）陈鸿寿等人重修《溧阳县志》卷三"帖·古迹·碑帖"，虽然记载有"溧阳本"，但仅仅只有十四字："重刻淳化阁帖十卷，罴桥虞祠世藏。"虽然未注明来历，但却将其列入"明代碑帖类"。

难道"溧阳本"是明代刊刻？再看《县志》中列入"宋代"的《宋高宗书兰亭修禊序》《宋孝宗书韩愈进学解临王羲之二帖》等，显然不是"宋代刻帖"而是"明清刻帖"，故知《县志》将其列为"宋代"，是依据其内容的时代而非真实的刊刻时间，《县志》将"溧阳本"列为"明代"，就是看到了"溧阳本"卷尾刻款"萬曆四十三年乙卯岁秋八月九日草莽臣温如玉、张應召奉肃藩令旨重摹上石"，故误将其列为"明代"的。

古人法帖刊刻的主要目的，就是炫耀家藏或传拓流布，没有"秘不示人"的道理，溧阳当地如此重要且规模浩大的一套《淳化阁帖》刻石，在乾隆八年（1743）《县志》未收，

却被嘉庆二十年（1815）《县志》收录，这就透露一个重要信息，留给我们一个推测空间："溧阳本"刊刻时间的上限是"乾隆八年"，其下限是"嘉庆二十年"。再结合《县志》"氄桥虞祠世藏"语，我推测"溧阳本"刊刻时间当在"乾隆早中期"。

至于说到"溧阳本"是明代刊刻的假设，这一假设能够成立吗？不能！为什么说"溧阳本"不可能是明代刊刻呢？

在"溧阳本"翻刻"肃府本"的大前提下，我们来分析其有无可能是明代翻刻。众所周知，"肃府本"明天启元年（1621）竣工，明末《阁帖》的超级"发烧友"——时任礼部右侍郎的王铎，直到明崇祯戊寅（1638）七月才看到"肃府本"并留下题刻，可见明末"肃府本"的传播是极为有限的，究其原因，肃王府刊刻《阁帖》与坊间翻刻《阁帖》来牟利的情况大不相同，只有等到明清鼎革战乱停息，大量拓本散出后，才有民间传播，故而明末翻刻"肃府本"的几率几乎就是零。再者，彼时"肃府本"的声名未起，只有待到入清，其拓本传播后，其艺术价值才被广泛接受，才有官刻"关中本"的翻刻，才将"肃府本"广而告之。

至于说到明末溧阳虞许刊刻了"溧阳本"，能否成立？虞许在明天启五年（1625）至崇祯二年（1629）时任江西永丰县令，假定这位芝麻绿豆小官与"肃府本"刊刻主事者温如玉、张应召确有"莫逆之交"，能早于时任礼部右侍郎王铎获得肃王府的新刻《阁帖》拓本的话，也不能证明虞许就曾刊刻过"溧阳本"，因为虞许在明天启三年（1623）开始编修《溧阳县志》，若同时期又刊刻"溧阳本"《阁帖》的话，明版《县志》中必有记载，后世重修《县志》，必有转引，但是其后《县志》却无踪迹可寻，以上事实可以充分否定虞许刊刻了"溧阳本"。此外，我们无需一厢情愿地再去寻找刊刻"溧阳本"的主事者，此人若赫赫有名，其刊刻题记必然保存完好，留存至今，也绝不会在地方志中被湮没，被疏漏。

因此笔者的结论是，明天启元年（1621）刊刻的"肃府本"，在清顺治三年（1646）陕西西安碑林得以首次翻刻，又在一百多年后，即清乾隆早中期，在溧阳虞氏宗祠再次翻刻。现存甘肃兰州博物馆的"肃府本"是"母本"，"关中本""虞氏宗祠本"同属其"子嗣"，皆刊刻精良，可以法帖经典的身份载入《淳化阁帖》刊刻史。

（二）绛帖

《绛帖》共二十卷，分为前帖十卷，后帖十卷，宋皇祐至嘉祐年间（1049—1063）尚书郎潘师旦辑刻，是北宋唯一一套民间刻帖。潘氏私家刻帖因财力有限，故井栏阶础均被利用，帖石样式不一，或横式（帖式）或竖式（碑式）。故《绛帖》真本个别单帖应有"碑式"之改裁剪痕。

潘师旦去世后，其二子析分《绛帖》为二，各得十卷。长子负官钱，绛州官府抄没前

帖十卷，绛守又重摹后帖十卷以补全；幼子则重摹前帖十卷，亦补足成一部。此后《绛帖》遂有公、私二种。绛守本又名"东库本"，潘氏幼子本则称"私家本"。靖康兵火，石并不存。潘师旦《绛帖》原本无卷号及段眼编号，"东库本"则刻有"日月光天德，山河壮帝居。太平无以报，愿上登封书"二十字来标注卷次及段眼，"私家本"亦无卷次及段眼编号。

上海图书馆藏有"宋拓东库本残卷"一册，开卷虽有"法帖第四"标题一行，但全卷并非东库本"后帖之卷四"。卷中字里行间还存分卷次及段眼号"山九"（图6-6-27）、"帝一""报一"字样，这些

图6-6-27

卷号分属"前帖之卷六""前帖之卷九""后帖之卷五"，故知此册当属王羲之、王献之父子法书零种之合册。

另，北京故宫博物院藏有《绛帖》二十卷，还有方一轩藏本一册，刘铁云藏本一册。辽宁博物馆藏有《绛帖》东库本卷九、十之残册，为罗振玉旧藏。国家图书馆藏有《绛帖》两种：缪文子藏残本一册，高士奇藏残本二册。以上诸本收录于《中国法帖全集》第二册。

（三）汝帖

《汝帖》十二卷，目录一卷，北宋大观三年（1109）汝州太守王寀辑刻，与《大观帖》同一年刊刻。收录历代法书八十二家，自仓颉《戊己帖》迄五代郭忠恕《尧舜帖》。第一卷三代金石文八种，第二卷秦汉三国刻书十五种，第三卷晋宋齐梁陈五朝帝王书，第四卷魏晋九人书，第五卷晋渡江三家十七帖，第六卷二王帖并《洛神赋》，第七卷南朝十臣书，第八卷北朝胡晋十二人书，第九卷唐三朝帝后四书，第十卷唐欧虞褚薛书，第十一卷唐六臣书，第十二卷唐讫五代诸国七人书。共刻十二石，置于坐啸堂壁间。

宋刻原石久佚，明代有翻刻本，清顺治七年（1650）巡道范承祖又增刻诗跋四石，此时《汝帖》共存十六石，明刻之石传世拓本亦稀见。道光二十二年（1842）汝州牧白明义见明刻石漫漶不可辨，另行翻刻十六石，今藏河南汝州文庙大成殿，为"白明义清代刻石"。

　　《汝帖》原石旧拓甚少，见有翁方纲藏宋拓本六册（每两卷合装一册），石花和残损处多遭涂描，今存北京故宫博物院（2009年文物出版社有影印本）。

　　另，上海博物馆藏"王铎题跋本"（《中国法帖全集》第四册收录，2001年湖北美术出版社彩印本），注明为"原石宋拓本"，在故宫博物院藏本未出版公布前，一直被视为"宋刻原石拓本"。今与故宫本（图6-6-28）相比较，两者风神迥异，很难确指出于同一帖石，故笔者曾一度怀疑"上博本"为"明代翻刻本"，但"故宫本"涂描甚多，细节处已经真伪难辨。

　　此外，上海图书馆藏有翁方纲、吴荣光题跋本（即"李国松含德堂藏本"），此本翁方纲评为"明嘉靖以前原石拓本"，吴荣光评为"元明间拓本"。（图6-6-29）将上图"吴荣光题跋本"与上博"王铎题跋本"仔细校勘后可知，两本同出一石，"上图本"拓制时间稍晚于"上博本"。另据张彦生《善本碑帖录》载："上海张氏藏，吴荣光、翁方纲等跋，谓宋拓本。"此"谓宋拓本"一语，可知张彦生先生也未下结论。

　　近年来，笔者对"上图本"和"上博本"的判断又有所转变，这一改变是受到《九成宫》宋拓本和明清拓本面目迥异的影响，若仅就宋拓本的书法面目转而推翻陕西麟游的《九成宫》碑石的可靠性，显然证据全无。故《汝帖》宋刻原石的问题可与《九成宫》等碑刻并案研究，串联解决刻石风化和翻刻的特殊问题。

图6-6-28

图6-6-29

（四）鼎帖

《鼎帖》据宋曾宏父《石刻铺叙》云："共二十二卷，绍兴十一年（1141）辛酉十月，郡守张斛集秘阁法帖，合潭、绛、临江、汝、海诸帖参校有无，补其遗缺，以成此书。"帖刻于常武之附邑武陵，常武为鼎州，故名"鼎帖"。由此可见，《鼎帖》是研究宋代刻帖的关键资料，它具有宋代汇帖多种"基因"，又能弥补他帖所遗缺，是游离于宋代主流丛帖——《淳化阁帖》系统之外的一部官刻法帖。

翁方纲旧藏宋拓《鼎帖》真本，收入王羲之法书五十帖。（图6-6-30）卷首无卷题字样，每隔数十行，有楷书"武陵"二字（图6-6-31），共十处，其中《豹奴帖》与《宾至帖》后二处"武陵"字样已遭涂墨，几不可辨，《时事帖》后"武陵"二字仅存右小半。

帖石下端另刻有隶书千字文编号五处：《月半帖》末行"海"字，《吾怪帖》末行"鹹"字（图6-6-32），《极寒帖》末行"稱"字，《月相帖》前"虞"字，《承足下帖》末行"周"字。其中"稱""虞""周"三字遭涂墨。

记得董其昌曾谓"宋时真帖即使偶遇残卷，亦莫能识者是也"，此言精辟，若不是见到《鼎帖》刻有"武陵"字样，今天我们可能永远也无法指认出它。《鼎帖》因为传本极少，现今已无法得知其原有二十二卷全部面目，此册卷首又无帖名标题，其被指认为《鼎帖》的关键点就在于法书行间的"武陵"二字，故《鼎帖》又名《武陵帖》。其间"海""鹹""稱""虞""周"等千字文编号，亦极为关键，它们都是验明《鼎帖》正身的标志。此时读者不禁要问，如此关键的千字文编号，碑贾为何要作伪涂去？

答案就是，此册《鼎帖》亦非整卷完册，是明代人将残存《鼎帖》各卷中王羲之法书部分拼缀而成，故其千字文编号并不连贯，碑贾涂去"稱""虞""周"三字，其目的就是要冒充"海""鹹"号之全卷。

此本收录王羲之五十帖，除《豹奴帖》为章草、《霜寒帖》为小楷外，馀四十八帖皆为行草书。其中《月半帖》《长素帖》《敬豫帖》《知念帖》《长风帖》《谢生帖》《初月帖》《时事帖》《吾怪帖》《从洛帖》《寒切帖》《劳弊帖》《皇象帖》《远妇帖》《极寒帖》《平康帖》《宾至帖》《毒热帖》《奉告帖》《远宦帖》《行成帖》《承足下帖》共二十二帖均见于《淳化阁帖》，而且自《月半帖》至《远妇帖》共十四帖与《淳化阁帖》卷七在前后次序、行款上均完全一致，其踵效于《淳化阁帖》之迹大略可见。

另，"海""鹹"二字间隔帖文二十六行，共有八帖，又与《淳化阁帖》卷七之帖次完全相同，故可推知《鼎帖》原有千字文编号的间隔应在二十六行左右。

图 6-6-30

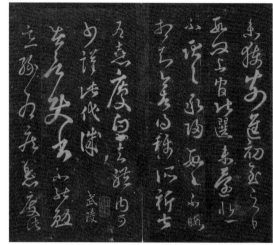

图 6-6-31

图 6-6-32

（五）真赏斋帖

《真赏斋帖》明嘉靖元年（1522）无锡华夏据家藏墨迹选辑，由文徵明父子钩摹，章简父镌刻。共三卷。"真赏"二字，取"真则心目俱洞，赏则神境双融"之意。卷上为锺繇《荐季直表》，卷中王羲之《袁生帖》，卷下《万岁通天帖》，唐摹《万岁通天帖》原迹现藏辽宁省博物馆。《真赏斋帖》量少质精，堪称明帖之冠。

刻帖旋毁于火，后经章简父重刊，亦精湛无比，然终有"火前本"与"火后本"之别。

"火前本"即初刻本，"火后本"即重刻本。

"火前本"的特征如下。

其一，《荐季直表》后袁泰题跋，"火前本"第十行与第十一行倒置，"火后本"无异常。

其二，《万岁通天帖》后王方庆小字"萬歲通天……進"刻款一行较靠下，"火后本"将此行提升，提升距离可参照左上方"史館新鑄之印"方形大印底边，"火前本"之"史館新鑄之印"方形大印底边与刻款"歲"字齐平（图6-6-33），"火后本"则与"天"字齐平（图6-6-34）。且"火后本"各卷增刻嘉靖十年（1531）文徵明、文彭跋。

其三，《荐季直表》第三行上方刻有"米芾之印"，"火前本"篆书"芾"字右下圆弧笔中段有缺口（图6-6-35），"火后本"则无此特征。

（六）戏鸿堂法帖

《戏鸿堂法帖》明万历三十一年（1603）董其昌选辑，共十六卷。此帖选集晋唐宋元诸家墨迹、法帖、碑石，随见随刻，并非董氏一家收藏。帖前首题"戲鴻堂法書"（隶书一行）后刻有"翰林院國史編脩制誥講讀官董其昌審定"隶书一行，尾刻年款"萬曆三十一年歲

图6-6-33

图 6-6-34

图 6-6-35

在癸卯人日华亭董氏勒成"字样。因系董其昌家刻，为四方耳食董其昌声名者争赏，明末清初风行一时，以高价购之而不易得，《停云馆帖》《郁冈斋帖》悉为所掩。

此帖初刻木板毁于火，乃重刻于石。"石刻本"第十六卷赵孟頫书后增刻《澄清堂帖》。"石刻本"实为牟利而急于速成，摹勒草草，刊刻粗糙。清初帖石归于用大斋主人施叔灏，

图 6-6-36

图 6-6-37

施氏加刻目录，其目录有红印、墨印两种，称"用大斋本"。其后帖石又归横云山人王鸿绪，王氏将漫漶的米芾《西园雅集记》重新摹勒，重刻者字稍大，此时拓本无目录，称"横云山庄本"，最后归沈恕，沈氏拓本称"古倪阁本"。

此帖"石刻本"刊刻质量远逊于"木刻本"，"石刻本"全帙尚多，"木刻本"则寥若晨星。初刻"木刻本"帖尾年款题字为楷书，翻刻之"石刻本"则改用篆书题字。

2022年，笔者新发现刘春禧旧藏十六册本，卷尾"萬曆三十一年歲次癸卯人日華亭董氏勒成"年款为楷书字样，与国家图书馆藏明拓"木刻本"十六册（许修直跋本，插图6-6-36）校勘，字口皆能吻合，同出一版，似可定为初刻"木板本"，而非重刻"石刻本"，以为发现善本。

但令人不解的是，此本卷一标题下却添刻一枚"華亭嘯園沈氏圖書"印章，十六卷赵孟頫帖后增刻《澄清堂帖》，这些信息与初刻"木板本"不符。再查看卷三《奉橘帖》、卷六《乐志论》、卷六《枯树赋》、卷八《李北海帖》、卷十一卷首标题、卷十五卷首页等处的断裂纹，皆为石刻断纹，而非木刻断本。据此可知，此套"刘春禧藏本"与国家图书馆藏"许修直跋本"皆为重刻石刻本，前人所谓"萬曆三十一年歲次癸卯人日華亭董氏勒成"年款楷书字样者为初刻木板本，当为讹传。此套"刘春禧藏本"应是刻石归华亭沈恕收藏之后的拓本，旧称"古倪阁本"

《善本碑帖过眼录》（初编）收录一套有杨葆光题签的《戏鸿堂法帖》十六册，卷后年款"萬曆三十一年歲在癸卯人日華亭董氏勒成"为篆书字样（插图6-6-37），如今回看，其点画字口倒像出自木板，然其第十六卷赵孟頫书后亦增刻《澄清堂帖》，令人难以捉摸，法帖之复杂，可见一斑。

七　单帖篇

（一）十七帖

《十七帖》传为东晋王羲之致益州刺史周抚书札，以卷首有"十七日"字样，故名。真迹为唐太宗李世民购得，唐代以后失传。查《法书要录》卷十"右军书记"，知原迹为二十帖，然传世刻本则为二十九帖，凡一百三十三行，一千一百六十字，其帖数与行款皆有差异。

《十七帖》刻本中以"勅字本"为最精，为世所重。以其卷后刻有"勅"字及"付直弘文館臣解无畏勒充館本，臣褚遂良校無失"字样，故又称作"弘文馆本"。

吴继仕跋本引发的思考

近年，笔者在上海图书馆书库中偶遇一册《十七帖》，红木面板，装潢考究，打开一看，为隔麻纸拓本，拓工精湛，字口崭新，神采飞扬，帖后还有明万历年间吴继仕的题跋，故暂名之曰"吴继仕跋本"。（图6-7-1）笔者历年经手校阅《十七帖》善本、旧拓不下数十本，若论刻画精彩程度，均无法与之相比，此本诚为难得之善本。

图6-7-1

在介绍这一新发现的善本之前，有必要先介绍一下何为"隔麻纸拓本"。此类拓本旧称"隔麻拓本"，因拓片上遍布黑色麻布纹而得名。虽称为"隔麻拓本"，其实与拓法毫无关系，不是在扑包上缠麻而拓，也不是在拓片上覆盖麻布而拓。若要出现隔麻拓的效果，必须使用"隔麻纸"，即一种用布帘而非竹帘所抄制的纸张。"竹帘纸"只有纵向纹理，"布帘纸"才有纵横交错纹理，使用后者就会出现"隔麻"效果。因此，将此类拓本称为"隔麻纸拓本"较之于"隔麻拓本"更为准确。

为了搞清"吴继仕跋本"的文物价值，笔者旋即调阅上海图书馆"镇馆之宝"《宋拓十七帖》"张伯英藏本"，与之互校，结果发现两者文字字口存在明显差异，帖尾大"勒"字的刻法亦迥然不同（图6-7-2、图6-7-3），显然两本出于不同的刻帖底本，因此，无进一步校勘的实际意义。

为进一步确定"吴继仕藏本"的真实身份，笔者又将其与"文徵明朱释本"互校。"文徵明朱释本"因帖文间有文徵明释文而得名，为美国安思远藏品。2002年《中国法帖全集》出版发行，其中收录了《十七帖》善本两件，一件是"张伯英藏本"，另一件就是"文徵明朱释本"。近十馀年来，各地出版社影印的《十七帖》字帖的底本，基本全是出于以上两本，因此，这两本具有极高的影响力与权威性。

顺便指出，"文徵明朱释本"与"张伯英藏本"两本颇为接近，粗看似乎同出一石，字口风貌亦大致相同，然谛视之，则仍有诸多差别，最明显的是帖末"勒"字枯笔刻法不同，其他异同亦比比皆是，因与本文论题无关，故不展开讨论。

若从书刻欣赏角度来看，笔者以为"文徵明朱释本"似乎略胜一筹，"张伯英藏本"

图 6-7-2

图 6-7-3

笔意稍嫌驽钝，但两者毕竟还是一家"眷属"，孰为源头，孰为支脉，抑或还是同出一祖，已成千古之谜。

再将新发现的"吴继仕跋本"与"文徵明朱释本"并案相对，初视之，两者面目差异明显，字口风貌迥异，前者峻峭硬朗，后者厚重凝练，谛视之，又感"异中有同"，两者字形与结构还是相对接近，唯发笔处，前者显露锋芒，后者含蓄饱满。校看良久，仍不知所措。

基于"吴继仕跋本"与"文徵明朱释本"存在较高的相似点，笔者马上联想到"文徵明朱释本"的"近亲"——"姜宸英本"。此本名家题跋众多，声名远播，民国年间罗振玉出售给日本上野有竹斋，故又称为"上野本"，现藏日本京都国立博物馆。过去，在《十七

帖》宋拓本体系中，"姜宸英本"可与"文徵明朱释本""张伯英藏本"并驾齐驱，三足鼎立。值得注意的是，"姜宸英本"也是隔麻纸拓本，具有较高的纸墨可比性。

读者不禁会问，为什么说"文徵明朱释本"与"姜宸英本"是近亲呢？

笔者早年就曾怀疑两者同出一个刻帖底本，例如《服食帖》二行"比之年時"，"文徵明朱释本"佚失"比之"二字（图6-7-4），"姜宸英本"之"比之"二字亦残泐，现存文字是别本配补涂描而成。另，《胡母帖》首行"平安"右侧及右上两本亦有数条相同的细擦痕，其中"平"字右上角两条细擦痕尤为明显。（图6-7-5、图6-7-6）

新发现的"吴继仕跋本"会与"姜宸英本"更为接近吗？笔者将以上三本并案互校。现将三者之异同举要如下。

《胡母帖》首行"平安"右侧及右上，"吴继仕跋本"亦有数条相同的细擦痕。（图6-7-7）

《服食帖》二行"比之年時"，"吴继仕跋本"整行为它本配补，可知"比之"二字亦佚失。

《瞻近帖》六行最末"此信旨"之"旨"字"日"部，"文徵明朱释本"刻作"口"中加一点，"姜宸英本"除"口"中加一点外，"口"下再加一点，"吴继仕题跋本"则与"文徵明朱释本"相同。（图6-7-8、图6-7-9）

鉴于"姜宸英本"与"吴继仕题跋本"之《胡母帖》首行"平安"左侧及右上均有数条细擦痕，但各本之间又存有细微差异，故笔者当时推测，"姜宸英本"与"吴继仕题跋本"可能都是从"文徵明朱释本"翻刻而成。

后读王壮弘《崇善楼笔记》，亦有《宋拓十七帖》（麻布纹纸拓）一册的记载，其文曰：

> 纸质如新，装潢精美，后有明人题跋，今归余友郭若愚君考藏，余得数数翻阅，幸事也。帖后明万历间苍舒道人吴继仕跋……（此册）与日人售去日唐拓十七帖姜西溟藏本刻法纸墨完全相同，盖同一刻本，皆宋时所拓者。……一九五七年六月。

由此看来，"吴继仕跋本"在二十世纪五十年代曾经王壮弘过眼，或许后来经王氏介绍转售上海文管会，再入藏上海图书馆。

读罢王壮弘的记录后，心中一直存有顾虑，为何"吴继仕题跋本"与"姜宸英本"存有明显差异，王先生却视而不见呢？此外，传世宋拓本中鲜有隔麻纸拓本，为何王先生将字口崭新的"吴继仕题跋本"认定为宋拓呢？

这一疑问促使笔者再次审视这一鉴定问题，重新校勘"文徵明朱释本""姜宸英本"

图 6-7-4　　　　　　　　　图 6-7-5　　　　　　　　　图 6-7-6

图 6-7-7　　　　　　　　　图 6-7-8　　　　　　　　　图 6-7-9

以及"吴继仕题跋本"。起初笔者还是坚定原有意见，认为三本面目存有异同，当属不同版本。后再读王壮弘有关"吴继仕跋本"的文稿，发现有一条当年被遗漏的鉴定意见，细细品读，内容颇为重要。王氏云："十七帖，宋麻布纹纸重墨精拓，草书边似有正书释文，虽已磨去，首数页尚能依稀辨之。"

　　王氏所言"吴继仕跋本"草书间刻有小楷释文，后被铲除，再观拓本，确有此事，"吴继仕跋本"最前四开，共计四十行，行间确有铲除遗留的小方块痕迹，若隐若现，极易被忽视。（图6-7-10）

　　发现铲痕现象后，笔者旋即调阅"文徵明朱释本"查看，由于"文徵明朱释本"行间先涂墨再用朱笔释文，拓本面目若瓜皮拓本一般，故被铲除的小方块痕迹大多隐没。但是还是有些许踪迹可寻，如首行"十七"两字右侧，又如《丝布帖》"今往絲布單衣財一端示致意"之"今往絲布""示致意"等字右侧，均流露出小方块痕迹。再如《积雪凝寒帖》前四行"計與足下別廿六年……五十年中所無想頃如"等字右侧均流露出小方块痕迹。（图6-7-11）

　　基于同有铲除的小方块痕迹这一现象，就可论定"文徵明朱释本"与"吴继仕跋本"同出一石，因为翻刻者断然不会摹刻铲痕，亦无法翻刻相同的铲除痕迹。这一现象如同指纹和DNA一般可靠。

　　再观"姜宸英本"，此本粗看似无铲痕，但谛视之，该有小方块痕迹的地方均有涂墨痕迹，墨下铲痕依稀可辨。据此可知，"文徵明朱释本""姜宸英本"与"吴继仕跋本"三本应该同出一石，同一底本。

图6-7-10　　　　　　　　　　　　　　　　　　　图6-7-11

既然同出一石，为何先前的校勘结果会出现诸多异同呢？原因就在碑帖善本多有涂描，涂描的动机有些并非作伪，而是古代藏家为了便于临摹，将不清的点画勾描清楚，多馀的石花予以涂描隐去，涂描的过程中就会存在认知上的差异，其结果就造成同一底本的法帖出现文字异同现象。

接下来的问题是，既然同出一石，那么三本拓制时间究竟孰先孰后呢？

按鉴定常理来说，"吴继仕跋本"字口丰颖，宛若新刻一般，应该是最初拓本，其次是"姜宸英本"，最后才轮到"文徵明朱释本"。但是，当这一习以为常的规律遇见以上三本后，又出现了意想不到的结果。

三本中的两本出现了断裂痕迹，或称"断版"。"吴继仕跋本"《远宦帖》"省别具足下小大問……餘粗平安知足下情至"第三、四行间存有斜裂纹一条。（图6-7-12）从裂纹形状来分析，此套刻帖应该是石刻而非木刻。"姜宸英本"粗看似无裂纹，细观后亦有裂纹，只是被巧妙地涂改掉了。"文徵明朱释本"此处却无裂纹，亦无涂描。

据此可知，三者的拓制时间，还是应该以"文徵明朱释本"为最先，其馀两本同为隔麻纸拓，可能是同时期所拓出。顺便一提，现存日本东京国立博物馆的"王文治本"亦是这一底本，同样亦有裂纹线，只不过它不是隔麻纸拓本。

图6-7-12

"吴继仕跋本"的出现，由于其拓工精湛，毫无涂描，故版本鉴定信息齐全，为《十七帖》数件不同善本最终身份的归并，起到了定鼎作用。这一案例还告诉我们，碑帖鉴定有时字口面貌迥异的拓本，亦可能同出一石，其差异不是帖石造成的，而是拓工、拓法、拓纸的不同，以及人为涂描所综合叠加产生的。

综合地分析，"吴继仕跋本"虽然拓制时间晚于"文徵明朱释本"，但其隔麻纸精拓，毫无涂描，字口丰盈，保留刻帖的本来真实面目，可谓后来者居上，洵为《十七帖》中难得之善拓。

最后，还有一个问题一直萦绕在笔者心头，那就是所见"隔麻拓"皆为明拓本，未见有宋代"隔麻拓"传本，此册"吴继仕跋本"究竟是"宋拓"还是"明拓"呢？近日，笔者又看到北京故宫吴养庵藏《宸翰阁十七帖》一册，其版本情况与"吴继仕跋本"完全相同（详见田振宇先生《新见宋刻馆本〈十七帖〉善本二种》，刊于《紫禁城》2017年3月号），此册从纸墨拓工观之，系明拓本无疑，更珍贵的信息是，此本《远宦帖》"省别具足下小大问……餘粗平安知足下情至"第三、四行间未见斜裂纹一条，故可推知，其传拓时间明显要早于"吴继仕跋本"，从而有力地推翻了"吴继仕跋本"是宋拓的论点，进而我们还可以得出"隔麻拓"的出现当在明代后期而不是宋代的可信结论。

综上所述，《十七帖》传世善本可以分为两大系统：张伯英藏本，仅存一本，单独为一大系统；文徵明朱释本、姜宸英本、王文治本、吴养庵本、吴继仕跋本等为另一系统，我将其称为"文徵明朱释本"系统。

揭开文徵明朱释本的真面目

2020年又一个最新资料的出现，打破了我们对《十七帖》故有宋拓本的认知，从而翻转了既往对《十七帖》善本的判断。

朱家荣和田振宇两位金石友先后告诉笔者新出一本明刻明拓《十七帖》。2020年5月，北京文津阁小拍出现一本《十七帖》（下文称为"小拍本"），此本帖后刻有明嘉靖四年（1525）胡缵宗一段隶书题跋，指出其底本为蒋侍御伯宣新获之本，因托常州章生简甫重新摹刻。（图6-7-13）由此，"小拍本"为明刻明拓毫无疑义，一本明代单刻帖也就未引起收藏家重视，故以区区数万元低价成交。章简甫（1491—1572），明代刻帖高手，嘉靖元年（1522）刊刻《真赏斋》是其经典代表作，闻名遐迩，因此，这本文津阁"小拍本"又称为"章简甫刻本"，或称"胡缵宗刻跋本"。

高手在民间，民间收藏家居然在这本名不见经传的"小拍本"上找到了与"文徵明朱释本"完全相同的石面细擦痕：《成都帖》首行"都見"之"都"字有横向擦痕（图6-7-14），《瞻

图 6-7-13

图 6-7-14

图 6-7-15

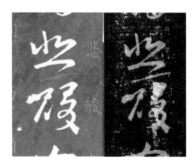

图 6-7-16

图 6-7-17

近帖》第五行"避又"两字有斜贯擦痕（图6-7-15），《都邑帖》第五行"悲酸"两字间有擦痕（图6-7-16），《瞻近帖》第二行"云卿"两字下下亦有擦痕（图6-7-17）。此类细微擦痕是刻帖原石上故有的擦痕，类似指纹一般，绝不可能是翻刻者所为，从而可以论定"文徵明朱释本"系统的诸本均出自明嘉靖四年（1525）"章简甫刻本"，宋拓根本无从谈起。

又因"文徵明朱释本"《服食帖》二行"比之年時"之"比之"二字已经残损泐去，北京文津阁小拍"章简甫刻本"此处"比之"二字完好，故知"文徵明朱释本"传拓时间更晚，旧时所谓的文徵明题跋和朱笔释文，根本就是子虚乌有的，纯属碑贾作伪手段。

这本旧时奉为经典宋拓的"文徵明朱释本"，曾为安思远碑帖收藏的一大亮点，还被载入权威书籍《中国法帖全集》，最终因北京"小拍本"的出现而被彻底颠覆。在此，我们不能不惊叹"黑老虎"的厉害。

（二）兰亭序

《兰亭序》晋永和九年（353）王羲之撰并行书，二十八行，共三百二十四字。相传真迹已于唐代随葬昭陵，传世皆摹本和刻帖。

上海图书馆馆藏《兰亭》善拓数以百计，《兰亭》素有唐摹本、唐临本、宋摹本、宋临本等等，孰真孰假议论纷纷，莫衷一是，此外还有层层摹勒翻刻本，刻本体系繁杂，历代题跋之应景、承袭、杂凑、移补亦特多。因此，《兰亭》刻本之繁杂几乎成为中国刻帖史上的第一谜案。

张澂摹勒本

宋嘉熙四年（1240）张澂摹勒本，与《游相兰亭甲之二》（现藏香港中文大学）相类。此本无界栏线，第四行"领"字从"山"作"嶺"，故又称"领字从山本"；二行"蘭亭"之"蘭"字草字头下多刻一横，成"廿"状；六行"其次"之"次"字二点刻成三点。此外，《兰亭》原帖涂改处或作空白处理，或略去涂改痕迹。此本是迄今所见最早的"领字从山本"。（图 6-7-18、图 6-7-19）

图 6-7-19

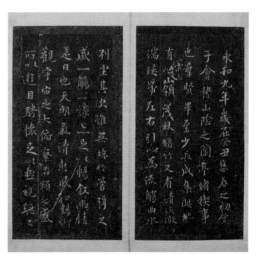

图 6-7-18

　　其底本相传为宋苏耆家藏之褚摹本，原本署"天圣丙寅年（1026）正月二十五日重装"款，元祐三年（1088）归米芾。帖尾刻有范仲淹、王尧臣皇祐元年（1049）四月观款，米芾崇宁元年（1102）六月九日重装题跋，米友仁绍兴八年（1138）十二月十二日题跋，张澂嘉熙庚子（1240）端午日题跋。（图6-7-20～图6-7-23）

　　张澂摹勒本与陈缉熙刻本合装一册，经王世贞、沈俨、黄如埏递藏，上海图书馆馆藏国家一级文物。

图6-7-21　　　　　　　　　　　　　　　图6-7-20

图6-7-23　　　　　　　　　　　　　　　图6-7-22

陈缉熙刻本

明正统年间陈鉴（缉熙）得"褚摹兰亭序"，后有崇宁元年（1102）六月米芾重装题跋，另有陈缉熙请馆阁诸大老题跋，共得十三跋。"陈缉熙本"墨迹至今尚存，现藏台北故宫博物院，书法与"冯承素摹本"酷似。

王世贞审定"陈缉熙刻本"为米芾伪本，认为米芾藏有《兰亭》两本，一真一伪，米芾常以伪本应人，可以帖后米芾自题（崇宁元年六月题跋）文句稍异来区分，此即米芾伪本也，真本即为"张澂摹勒本"。

此明陈缉熙刻本（参见图6-7-23），与"元陆继善双钩本"如出一辙，首行"暮"字上一"曰"部底横与"暮"字中间长横合并，首行"會"字完好，四行"領"字上未刻"山"，廿行"盡古人云"上有纵向漏刻一线。但此本第六、七行间帖石断裂，末行"斯文"下刻有"紹興"印章，尾附刻明代正统年间翰林陈缉熙印章。（图6-7-24）帖后另有"政和六年（1116）夏汝南装"刻款。

"陈缉熙刻本"帖后亦有米芾题刻（崇宁元年六月手装题跋），文句与"张澂摹勒本"稍异（图6-7-24、图6-7-25），但与北京故宫所藏《米芾题兰亭卷》之米芾墨迹题跋在文句、书法、行款上相同。"陈缉熙刻本"米芾题跋中"諸葛貞"之"貞"字漏刻末笔，避宋仁宗赵祯的讳，"张澂摹勒本"中"諸葛貞"之"貞"字完整无缺，未避讳。

图6-7-25

图6-7-24

定武本和神龙本

此册《兰亭两种》，清光绪十二年（1886）祝庆年装裱合册，民国四年（1915）汪瑞闿以三百金购得此册。定武本为宋拓，神龙本为明拓。上海图书馆馆藏国家一级文物。

（1）《定武兰亭》宋拓本（图6-7-26～图6-7-28）

第十一行"娱"字至第十六行"将"字，有细裂纹斜贯，属定武本系统之肥本，俞宗海定为"北宋精拓"。首行"會"字泐尽，"湍""带""右""流""天"五字已损，第十五行"自足"下添注"僧"字，第二十五行"良可"二字未刻，第二十五行"夫"字、第二十八行"文"字稍有涂改。此外，第二十一行底"由"字有申笔裂纹。此本与毕涧飞旧藏《定武大字兰亭》（现藏北京故宫博物院）同出一石。

此帖后有王澍题跋："《定武禊序》

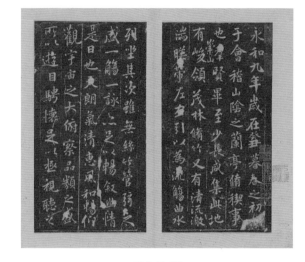

图6-7-26

图6-7-28

图6-7-27

但有肥本，肥本者，正本也。纸才帖石，其精神笔力与刻本不隔毫发，锋势具足，仅下真迹一等，乃《禊序》第一祖本也。过此即纸渐厚，字渐瘦，而失真矣。故精论碑帖者，不必赝本臻为定武古拓第一。吾纵笔疾书，只如作自家字，不肥不瘦，非欧非褚，宛然一卷《兰亭》，此非经几许推排，几番脱换，安得有是？禅家所谓不求法脱，不为法缚，非真入三昧者不能辨。"

王澍力推定武肥本为《禊帖》第一祖本，然对此本未下结论，似是而非，亦纵笔而过。《兰亭》版本考订为至难之事，成为千古之谜，不见结论，可能就是最终的结论。

（2）《神龙兰亭》明拓本（图6-7-29～图6-7-32）

前刻有"神龙"半字印章及"政和""宣和""紹興"印章，十三、十四行间刻"貞觀"印章，十八、十九行间刻"大觀""淳化"半字印章，末行下刻"褚氏"印章，尾刻"長樂許将熙寧丙辰孟冬開封府西齊（齋）閱"题字二行。祝庆年定为北宋拓本，俞宗海考为明拓。与北京故宫所藏《宋拓神龙兰亭容轩跋本》相较，亦非出于同一底本。

此册《神龙兰亭》可能就是"天一阁本"之祖本，"天一阁本"刊刻时将十八、十九行间刻"大觀""淳化"半字印章移往帖文最末，并加刻"丰坊"印章八方。

国学本

上海图书馆有曹三才旧藏"旧拓定武本"，略有涂描，查昇审定为"定武善本"，成亲王定为"定武八阔九修本"，其实此本就是"国学本"的最初拓本，明万历年间于天师庵出土，后移至国学，故名。（图6-7-33～图6-7-35）

第十一行"娱"字至第十六行"将"字，有细裂纹斜贯，属定武本系统。首行"會"字尚见人字头些许，"湍""帶""右""流""天"五字不损，第十五行"自足"下添注"僧"字，第二十五行"良可"二字未刻，第二十五行"夫"、第二十八行"文"字稍有涂改。此外，第七行"盛"字界栏上有小龟形石花，俗称"金龟卧顶"，第二十一行底"由"字有申笔裂纹（已遭涂描）。

此本与初彭龄所藏之"国学本"（现藏上海图书馆）同出一石，但拓制时间要早许多。

帖后有华亭黄翰抄录《赵孟頫兰亭题跋》四则，另有清康熙二十九年（1690）四月查昇题跋并过录《开元秘书监崔液兰亭题跋》，崔液题跋谈及《兰亭》"唐太宗所赐韩王本"。以上赵孟頫、崔液题跋抄录进此册，可能缘于王澍认定"国学本"是赵孟頫的临本上石。

定武发丝本

此册汪宗沂藏本，属定武肥本（五字已损）系统，淡墨精拓，摹刻与拓工皆佳。汪宗沂审定为"唐石宋拓定武本"。（图6-7-36～图6-7-38）

第十一行"娱"字至第十六行"将"字，有极细裂纹斜贯，属定武本系统之肥本。首行"會"字泐尽，"湍""带""右""流""天"五字已损，第十五行"自足"下添注"僧"

图6-7-29

图6-7-30

图6-7-31

图6-7-32

图 6-7-34

图 6-7-33

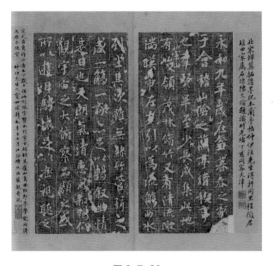

图 6-7-36

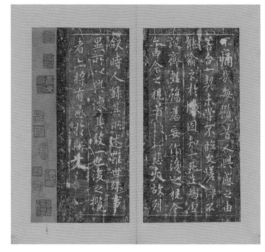

图 6-7-35

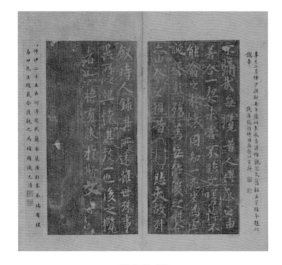

图 6-7-38

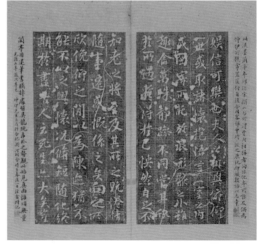

图 6-7-37

字，第二十五行"良可"未刻，第二十五行"夫"、第二十八行"文"字稍有涂改。

此外，全帖上分布着许多条细擦痕（并非直线状，而是圆弧拐弯缠绕状，类同头发丝），故笔者暂且命名为"定武发丝本"，此类"定武发丝本"还有肥瘦之别，此本可归入"发丝肥本"系列。

定武鼎帖本

此册为杨叔鸿藏本，属定武兰亭系统，林志钧审定为"薛绍彭所刻定武兰亭五字不损本"。然与北京故宫藏《宋拓薛绍彭重摹兰亭卷》相较，书法面目迥异，帖尾亦未见"绍彭"两字和薛绍彭刻跋，显然不是"薛刻本"。

又与北京故宫所藏《明拓宝鸭斋兰亭之鼎帖本》相较，两本同出一石，"杨叔鸿藏本"为未断拓本，"宝鸭斋本"则为断后拓本，故将此册称为"鼎帖本之初拓"。（图6-7-39～图6-7-41）

此册第十一行"娱"字至第十六行"将"字，有极细裂纹斜贯，属定武本系统之瘦本。"湍""带""右""流""天"五字不损。首行"崴"字有点（在"山"部下，"戈"部右侧），首行"會"仅存首

图6-7-39

图6-7-41

图6-7-40

341

撇起笔部分，七行"盛"字上有小金龟状石花，九行末"盛"字上半已损，二十一行"不"字中有石花。此外，此册亦有数条极细发丝痕，其中数条发丝痕与"定武发丝本"（即上文所述"汪宗沂藏本"）大致相同，然此本笔画较细，可称为"发丝瘦本"。

定武鼎帖断本

此册沈曾植藏本，沈曾植审定为"宋拓秘阁本"。（图6-7-42、图6-7-43）

此本第十一行"娱"字至第十六行"将"字，有极细裂纹斜贯，属定武本系统，第十三行已断裂，泐失数字，此时"湍""带""右""流""天"五字已被凿损。

经鉴定，此本与北京故宫所藏《明拓宝鸭斋兰亭之鼎帖本》出于同一底本，两本相较，此本裂纹处损字较少，"放浪"二字尚可见其半，故此册可称为"鼎帖本"断后之初拓本。

另见康孟谋藏《兰亭三种》之所谓"绛本"者（现存上海图书馆），与故宫宝鸭斋本校勘，两者的版本完全相同。

玉枕兰亭

《兰亭序》晋永和九年（353）王羲之撰并行书，二十八行，共三百二十四字。相传唐太宗曾命欧阳询缩刻于禁中，石如玉枕，故名。其实《玉枕兰亭》最著名的是南宋贾似道门客廖莹中缩摹《定武兰亭》并由王用和刻于玉枕者，当属"贾似道刻本"之一。因传世《玉

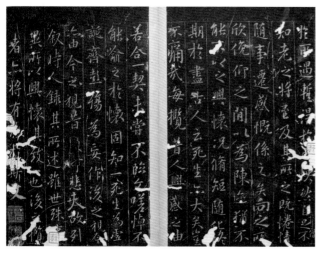

图6-7-43

图6-7-42

枕兰亭》帖中五字、九字已损，故绝非唐代欧阳询缩刻之本。

　　此卷式古堂藏"宋拓本"，裁成四幅（图6-7-44～图6-7-46），翁方纲审定为"宋拓贾似道刻本"，刊刻精绝，为民国期间文明书局影印之底本。第十一行"娱"字至

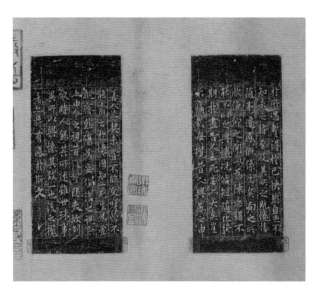

图6-7-45

图6-7-44

图6-7-46

第十六行"将"字，有细裂纹斜贯，属定武本系统之五字损本系列。首行"會"字损泐，"湍""带""右""流""天"五字已损，第十五行"自足"下添注"僧"字，第二十五行"良可"二字未刻，第二十五行"夫"字、第二十八行"文"字稍有涂改。此外，第五行"曲水"右侧有裂纹，第七行"盛"字界栏上有小龟形石花，第二十一行底"由"字有申笔裂纹。此本与毕涧飞旧藏《定武大字兰亭》（现藏北京故宫博物院）酷似，当为一家"眷属"。

孙承泽跋云此卷《玉枕兰亭》是从《游相兰亭》大部中散出，颇具慧眼。另从李宗瀚跋中可知上海图书馆藏《游相兰亭》散出之"玉泉僧本"后亦归临川李氏。

此册《玉枕兰亭》诚为缩刻"定武兰亭"之最佳之本，亦属宋刻宋拓之最精善者。

另，《玉枕兰亭》相传还有虞世南摹本、褚遂良摹本、定武缩刻本、廖莹中刻本、赵孟頫摹本等，帖前又分有无王羲之画像，画像又分坐像、站像，行间又分有无开元小玺，界栏又分宽窄，等等，体系繁杂，虽善鉴者亦莫能辨。

（三）黄庭经

《黄庭经》小楷，多见六十行本，行二十一二字不等，共一千二百馀字，传为东晋王羲之书。无真迹流传，所见都为刻帖。相传原迹第十行有虫蛀痕，在"侠以幽闕流下竟"下，贯穿"養子玉樹不可杖，至道不煩不旁迀"等字。此帖历尽唐宋元明辗转临摹与翻刻，体系繁杂，良莠难分，真伪莫辨。

版本概况

传世刻本众多，或分宋刻、明刻，或分丛帖本、单帖本，或分"八字句本""七字句本"，或分肥本、瘦本，或分"淵"字缺笔与否（注：四十五行首"淵"字避唐讳，缺末笔），或分"脩太平本""心太平本"（注：十六行作"閑暇無事脩太平"與"閒暇無事心太平"两种），或分"玉英本""王英本"（注：五十四行作"二神相得下王英"与"二神相得下玉英"两种），体系十分复杂。即便同一系统，还分多种支系，加之传世多为明清丛帖抽出冒充宋刻宋拓单帖，纷乱程度不亚于《兰亭》。

八字句本刻作"上有黄庭，下有關元，前有幽闕，後有命門"，七字句本刻作"上有黄庭下關元，前有幽闕後命門"，古拓多见八字句本，七字句本乾隆以后乃得流传。

詹景凤藏脩太平本

此宋拓"脩太平本"，经元袁子履，明詹景凤、王世贞、汪子固、戴康成，清高士奇、李廷赞、徐士恺、刘世珩，民国仁裕等人庋藏。王世贞评定"宋拓最精者"，明万历十七

年（1589）汪子固愿以精米三十石易之，吴郁生评为"宋拓精本第一"，任觉庵誉为"唐抚（模）刻石北宋精拓"。（图 6-7-47 ～图 6-7-49）

图 6-7-47

图 6-7-48

图 6-7-49

十五行作"棄捐摇俗専子精"，非"棄捐淫欲専守精"。十六行作"閑暇無事脩太平"，非"閑暇無事心太平"。三十九行"肝之爲氣調且長"之"肝"字"干"部未误作"于"。四十行"羅列五藏"之"五"字第二、第三笔连写若行书。四十五行首"淵"字避唐讳，缺末笔。四十九行"下于曨喉何落落"之"落落"，两点之第二笔以隶法书之。五十四行作"二神相得下王英"，非"二神相得下玉英"。

另见天津艺术博物馆藏本，系"脩太平本""玉英本"，号为"宋星凤楼本黄庭经"，有虫蛀痕、"淵"字缺笔，字迹清晰，然乏古意，书风明显属于赵孟頫流派。

李宗瀚藏脩太平本

此宋拓"脩太平本"，董其昌审定与"越州石氏本"相伯仲，翁方纲定为南宋重翻秘阁本。原为李宗瀚静娱室旧藏，后归张弁群。（图6-7-50～图6-7-56）

二行"命門"之"門"字似乎漏刻（首开甚漫漶，又加纸张帘纹阻隔，不易分辨）。第十行无虫蛀痕（虫蛀痕在"侠以幽闕流下竟"下，贯穿"養子玉樹不可杖，至道不煩不旁迕"）。十五行作"棄捐摇俗専子精"，非"棄捐淫欲専守精"。十六行作"閑暇無事

图 6-7-51

图 6-7-50

图 6-7-53

图 6-7-52

图 6-7-55

图 6-7-54

图 6-7-56

脩太平"，非"閑暇無事心太平"。三十九行"肝之爲氣調且長"之"肝"字"干"部未
误作"于"。四十五行首"淵"字避唐讳，缺末笔。五十四行作"二神相得下王英"，非"二
神相得下玉英"。

帖尾有董其昌题跋："《黄庭经》惟越州石氏本致佳，此刻伯仲越州者。"（按："越
州石氏本"十行无虫蛀痕，二行"命門"之"門"字漏刻。董其昌此跋言下之意已经否定
此册为"越州石氏本"。）

清嘉庆十六年（1811）八月翁方纲题跋："此亦南宋重翻'秘阁本'，在停云藏本上，
亦在天都吴氏所藏董跋'墨池放光'者之上，王弇州谓世所传《黄庭》皆'秘阁本'广行
人间耳。……此内董跋谓'越州石氏本致佳'，不知'越州石氏'《黄庭》乃是不全本，
其笔势位置与'秘阁本'迥不相同。文敏乃谓'此本与之伯仲'，何也？越州石熙明家所刻，
固多妙品，而其《黄庭》却非上乘，实不知董何所据而独推之。以愚见度之，越州石氏本
又在此本下矣。"

董其昌并未将此册等同于"越州石氏本"，只是抛下模棱两可的"相伯仲"评语，董、
翁不同处在于：董认定《黄庭经》以"越州石氏本"为最佳，翁以为"南宋重翻秘阁本"
胜过"越州石氏本"。

宗源瀚藏心太平本

此册为"心太平本"，宗源瀚、任杰藏本。六十行，行二十一二字不等，共一千二百
馀字，各行间隐约可见细丝栏框。（图6-7-57～图6-7-60）

此本有几条明显擦痕：二行"關元"两字右侧有细擦痕；四行首"盖兩扉"之"兩"
字左侧有斜擦痕一条；二十二行"玉女"、二十三行"思慮"有两条弧形细擦痕。（按：
所见"心太平本"以上细擦痕多遭涂描，须细辨。）

二行"上有黄庭下關元，後有幽闕前有命門，嘘吸廬外出入丹田"，其中"前有命門"
之"有"字右侧刻三点，作删去之意，"出入丹田"之"出"字右侧亦刻三点，皆将八字句
点成七字句。但廿八行"七日之奇五連相合"之"奇"字，以及四十行"上合三焦道飲酱浆"
之"酱"字，右侧均未见刻有三点。

八至九行"保守兒堅身受慶"刻作"保守完堅身受慶"字。十行无虫蛀痕。十四行"捐
棄摇俗專子精"刻作"捐棄淫欲專守精"。十六行"閑暇無事脩太平"刻作"閑暇無事心
太平"。廿五行"即欲不死藏金室"刻作"即得不死藏金室"。卅二行"載地玄天迫乾坤"
刻作"載地玄天迴乾坤"。四十五行首"淵"字完好，未避唐讳，不缺末笔。五十一行"其
成還歸與大家"刻作"脾神還歸依大家"。五十四行"二神相得下王英"刻作"二神相得

黃庭經

上有黃庭下關元　後有幽闕前有命門　呼廬吸外出入丹田審能行之可長存　黃庭中人衣朱衣　關門壯籥蓋兩扉　幽闕俠之高巍巍　丹田之中精氣微　玉池清水上生肥　靈根堅志不衰中池有士服赤朱　横下三寸神所居　中外相距重閉之　神廬之中務修治　玄膺氣管受精符　急固子精以自持宅中有士常衣絳　子能見之可不病　横理長尺約其上子能守之可無恙　呼吸廬間以自償　子欲不死修崑崙　絳宮重樓十二級　宮室之中五氣集　赤神之子中池立　下有長城玄谷邑　長生要眇房中急　棄捐淫欲專守精　寸田尺宅可治生　繫子長流心安寧　觀志流神三奇靈　閑暇無事心太平

理長尺約其上子能守之可無恙　呼廬間以自償　完堅身受慶方寸之中謹蓋藏　精神還歸老復壯　俠以幽闕流下竟　養子玉樹不可杖　至道不煩不旁迕　靈臺通天臨中野　方寸之中至關下　玉房之中神門戶　既是公子教我者　明堂四達法海源　真人子丹當我前　二闕之間精氣深　子欲不死修崑崙

圖 6-7-57

常存玉房視明達　時念大倉不飢渴　役使六丁神女謁　閉子精路可長活　正室之中神所居　洗心自治無敢污　歷觀五藏視節度　六府修治潔如素　虛無自然道之故　物有自然事不煩　垂拱無為心自安　體虛無之居在廬間　視之不見迴旋無　存作道憂柔身　獨居扶養性命守虛無　無為心自樂　志獨移居無怡怡　潔存作道憂柔身獨居　扶養性命守虛無　恬惔無為何思慮　羽翼以成正扶疏　長生久視乃飛去　五行參差同根節　三五合氣要本一　誰與共之鬥日月　抱珠環無端玉石戶金籥身完堅載地玄天迴乾坤象以四

潄玉和子室宅神　口之可持無失邪　得不見藏金室出日月　入口是吾道　天七地三回相守　升降五行一合九　玉石落是　吾寶子自有之持無失邪　得不見藏金室出入　山何亭亭淮之中　有真人巾金巾　負甲持符開七門　此非枝葉實是根　晝夜思之可長存　子能守之可無恙　令存精七日之奇　吾行之可長活

如明珠萬歲昭　非有期外本三陽物自來　可長生　魂欲上天魄入淵　還魂反魄道自然　璇璣懸珠環無端　玉石戶金籥身完堅　載地玄天迴乾坤　象以四

圖 6-7-58

图 6-7-59

图 6-7-60

下玉英"。五十八行"二府相得開命門"刻作"三府相得開命門"。

另，四十四行"過華盖下清且涼"句下三句二十一字，《黄庭经》"脩太平本"作"入清泠淵見吾形，其成還丹可長生，下有華盖動見精"，"心太平本"则作"入清泠淵見吾形，期成還丹可長生，還過華池動腎精"，"黄兰本"则均无此二十一字。

册后有清光绪十四年（1888）宗源瀚（湘文）题跋，十六年（1890）二月书写。其跋曰："《黄庭》多误字，文或不可通，独此本自来相传文字不同者三十餘处［复初斋云五十二处］，不独'脩太平'作'心太平'为异也。陆放翁有'心太平庵砚'，廖莹中以'心太平'名其园馆，当皆本此经。《诒晋斋集》所见《黄庭》与复初斋所见天都吴氏本，有方方壶以下十四跋，董思翁诩为'墨池放光'者皆即此也。杨大瓢亦尝见陈氏蓄此本，有至正、洪武二跋，其为宋时石墨无疑。……复初斋跋吴氏此本不信思翁之说，疑为南宋时坊贾所摹，何物坊贾有此神通？"宗源瀚将此本与"天都吴氏本""陈氏本"视为同出一石。

后接光绪十六年（1890）正月十八日赵烈文题跋："此视天都吴氏本有小异同，而字迹挺拔，纸墨尤古旧，盖宋元间摹，元明间拓。其久近以刀法纸理知之也。"

（四）黄兰帖

此帖石两面刻，一面刻《黄庭经》，一面刻《兰亭叙》，因《黄庭经》帖首刻有"思古斋石刻"篆书五字，故名"思古斋黄兰帖"。此帖旧传为宋刻褚临本，明初从颍上村古井发得，故又名"颍上黄兰帖"。或谓"思古斋"当为元代应本的斋室名，其《黄庭经》从《元祐续法帖》中翻出，"黄兰帖"乃元代刻石。又因《颍上兰亭》与香港中文大学所藏《游相兰亭甲之五》极为相近，故此推断《颍上兰亭》可能据此宋本或此本系统翻出。

明末"思古斋黄兰帖"帖石残毁，残石拓本亦难得一见，《黄庭经》残存二百有七字，《兰亭序》残存八十餘字。另，此帖完石本翻刻众多。

陈景陶藏本

此册为陆绍曾、吴大本、陈景陶递藏本，册中有《思古斋黄庭经颍上兰亭序》完石明拓本、残石旧拓本两种，后附《神龙兰亭》。初观此册《黄庭经》，字字崭新，字口光挺，并无断裂痕与细擦痕，故前人均目之为"出井初拓本"，然与馆藏其他数种颍井原石拓本细校后，乃知此本细微处亦有涂描，且涂描技巧极为高超，若不经仔细逐字校对和模拟推断是绝不会察觉的。此本虽非初拓，但亦属原石拓本中的"早旧拓"。

（1）思古斋黄庭经原石明拓本

起首标题、帖尾年款不计，共五十七行。

前四行下端未见斜向裂纹线，正文第一行"嘘"字至四行末"居"字有斜泐痕一条。（已涂描）首行（注：以下行数均指正文，不含标题）"前有幽阙後有命門"漏刻旁注"門"字。三行"丹田之中"之"中"字完好。四行"靈根堅固志不衰"漏刻旁注"固"字。六行"子能見之"之"能"右半横画完好。七行"横理長尺"之"理"字右部完好，"爐"内二小横未泐。（图6-7-61）

三十七行"晝日照"之"照"字下四点清晰完好（有涂描伪饰）。（图6-7-62）四十三行"過華盖下清且涼"句下漏刻"入清泠淵見吾形，其成還丹可長生，下有華盖動見精"三句二十一字。四十六行"色潤"虽有斜泐痕，但"潤"字中可见"王"。五十四行"盛"

图6-7-61

神蓋眼在央隨鼻上下知肥香立於懸雍通神明
伏於老門候天道近在於身還自守精神上下開公
理通利天地長生草七孔已通不知老還坐陰陽門
侯陰陽下于嚨羅過神明過華蓋下清且涼元於明
堂臨丹田將使諸神開令門通利天道至靈根陰陽
列於天地存童子調利精華調髮齒顏色潤澤不復白
下于嚨羅何落諸神皆會相求索下有絳宮紫華

時無如丹前仰後卑各異門送以還丹與玄泉象龜引
氣致靈根中有真人巾金巾負甲持符開七門此非枝
葉實是根畫夜思之可長存仙人道士非可神積精而
致和專仁人皆食穀與五味獨食大和陰陽氣故能不
死天相既心為國主五藏王受意動靜氣得行道自守
我精神光晝日照夜自守渴自得飲飢自飽經歷六
府藏卯酉轉陽之陰藏於九常能行之不知老還之
為氣調且長羅列五藏生三光上令三焦道飲醪味我

图 6-7-62

白素距丹田沐浴華池生靈根被髮行之可長存二行
相得開令門五味皆至開善氣還常俟行之可長生

乾隆丁巳仲春相邑黃氏富林第□壽初摺□□□□寶□人題
永和十二年五月廿四日五山陰縣寫

色隱在華蓋下六合專守諸神相呼觀我諸神辟
除耶其成還歸與大家至於胃管通靈無閒塞令門
如玉都壽專萬歲將有餘脾中之神舍中宮上伏
門令明堂通利六府調五行金木水火土為王四月引
張陰陽二神相得下玉英五藏為主腎家尊伏於大
藏其形出入二竅舍黃庭呼吸廬閒見吾形呼及廬閒
血脈盛忙惚不見過清靈問見吾形骸我筋骨
門飲大淵道我玄廱過清靈問我仙道與可力頭

图 6-7-63

无异常，刻有一撇，"怳惚不見過清靈"之"過"下小"口"已泐，"還於七門飲大淵"之"還"上小"四"完好（有涂描伪饰）。（图6-7-63）五十四行"遂得"至五十五行"方"字上有细擦痕（有涂描伪饰）。（参见图6-7-63）五十五行"問我"之"我"字无异常，刻有钩笔出锋。（参见图6-7-63）

帖尾有泥金小字一行："乾隆丁亥郃阳秦柏厓定此为第一等初拓，四月望日北堂主人记。"（注：上图馆藏《衡方碑》陈景陶藏本亦钤有"柏厓"印章，沈树镛题识："秦柏厓所藏旧拓本。柏厓关中人，与汪容甫、赵晋斋同时。"）

（2）颍上兰亭序（图6-7-64）

十一行"信"字撇画已被挖长。（图6-7-65）

十四行"殊"字"朱"部首笔（短撇）与中竖并未泐连。（参见图6-7-65）

帖后有王澍题跋："向亦曾见十许本，皆刷丝以后拓，形非不似，神采全失。此拓去出井后不甚远，河南运笔妙处犹历历可见，世自更有古拓，吾目中所见实无出此上者。"

图6-7-65

图6-7-64

（3）颖井黄庭、兰亭原石已碎本

《黄庭经》残石，起自二十四行"懷玉何子"起，至四十五行"肺之爲氣三焦起上服伏天"。（图6-7-66、图6-7-67）

《兰亭序》残石，起自八行"天朗氣清"之"朗氣"，至二十一行起首"不"字。（图6-7-68、图6-7-69）

帖前有朱笔题签："颖井黄庭、兰亭原石已碎本，庚子初春收此吴下，即装池如旧藏

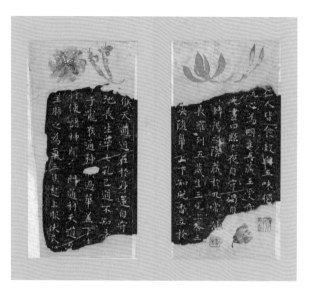

图 6-7-67

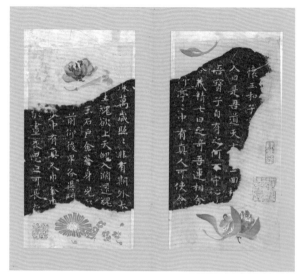

图 6-7-66

图 6-7-69

图 6-7-68

颍井精拓为二册，须曼那室珍玩。"（注：任堇斋号为须曼那室，但此册无任堇印章与题记。）残石拓本四周有顾曾寿手绘花卉纹饰。

张廷济藏本

此册为"思古斋黄兰帖"完石本、残石本两种合册，张廷济、蔡鸿鉴递藏本，有张廷济题跋十六则。《黄兰帖完石本》乃清道光八年（1828）张廷济购得（图6-7-70～图6-7-72），《黄兰帖残石本》乃海盐钱寄坤拓赠张廷济者。其中《黄庭经完石本》后附龚丘张登云刻跋七行，尤为难得。（图6-7-73）

龚丘张登云刻跋七行，行二十字。四五六行下端有硬伤，损五字，所缺之字由张廷济据平湖朱右甫藏本补钩。张登云刻跋曰："此刻久塵颍上學宫，相傳學址舊在城南外關，因民間掘井得石，洗而視之，廼出此焉。然颍人勦鏡古者，歲月澶漫不可攷。余索而諦識，風神遒勁，大近褚筆，蓋唐文皇以館閣摹本散置黌塾間，疑其一云。"

図6-7-70

357

图 6-7-71

图 6-7-72

图 6-7-73

（五）曹娥碑

《曹娥碑》传东晋王羲之书，末刻"昇平二年八月十五日记之"字样。

上海图书馆藏宋拓肥本，经赵怀玉（味辛）、宫尔铎（农山）等收藏，经赵怀玉重装。李兆洛考订为《停云馆帖》之《曹娥碑》祖本。（图 6-7-74、图 6-7-75）

有极细裂纹起于二行最末一字"曹"，止于末行"昇平二年八月十五日"之"日"字下。（注：此本裂纹线有涂描，不易发现。另见北京故宫博物院《晋唐楷帖十一种》，旧为陈介祺藏本，与赵怀玉藏本同出一石。故宫本右上角［前四行］已泐，全帖损字尤多，拓制时间明显晚于赵怀玉藏本。）

二行"上"字下缺"虞"字，"周"字下缺"同"字。七行"設祭之誄之辭曰"之"祭"字，仅刻右上角"又"部。八行"令色孔儀"之"儀"字漏刻下半。

十八行"辭曰"作"亂曰"，"亂"字左下部"冂"内刻作"弁"。（注：曾见美国安思远藏本，"亂"字左下部"冂"内刻作"井"，全本未见漏刻现象。）十九行"銘勒金石"之"銘"字漏刻右下"口"部。二十行"顯照天人"下漏刻十字，"天人"刻作"大人"。

359

图 6-7-74

图 6-7-75

（六）玉版十三行

曹植《洛神赋》小楷书残本十三行，共二百五十字，无书者姓名。相传真迹书于晋麻笺纸，宋绍兴年间（1131—1162）仅存残帖九行，帖后有米友仁鉴定题跋，定为王献之真迹，宋末贾似道又购得其后四行七十四字，始成十三行。元代真迹归赵孟頫收藏，之后不明下落。

《洛神赋十三行》帖石相传为宋代贾似道刻于"于阗碧玉"者，故称"玉版十三行"，久佚，明代万历年间从杭州葛岭贾似道半闲堂旧址重新出土，初归泰和县令陆梦鹤，后经观桥叶氏、王氏递藏。清康熙中，此石转入京师。康熙四十二年（1703），翁嵩年（萝轩）以重价购归岭南。康熙四十五年（1706）秋，刻杨宾、翁嵩年题跋于另一端石上（杨宾题刻十九行，翁嵩年题刻六行，四明厉大标镌刻）。康熙末年，帖石入内府。清末，帖石再度失传。二十世纪六十年代初，《玉版十三行》帖石重为王壮弘先生发现，并非碧玉而是端石，旋入藏中国历史博物馆。

近年，笔者将《玉版十三行》与馆藏南宋咸淳五年（1269）刊刻的《宝晋斋法帖》卷六之《十三行》校勘，发现两者高度吻合，故推定此帖石出自《宝晋斋法帖》。

甘翰臣藏本

此册《玉版十三行》拓片两张，整幅装裱，未经裁剪。其一为"未进内府本"，系康熙末年拓本，张照（天瓶斋）、郑文焯（叔问）递藏本。其二为"晋字未损本"，系康熙四十二年以前拓本，经杨守敬、陈三立、甘翰臣递藏，杨守敬审定为"原石初拓本"，并奉为"小楷墨皇本"。两种《十三行》可能经甘翰臣之手合装一册，两本皆有杨守敬题跋，其中"晋字未损本"在前后二十馀年间，为杨守敬两次经眼并题跋，亦金石奇缘一段。

（1）"未进内府本"

系康熙末年拓本。（图6-7-76）正文首行"採"字"采"部完好。二行"心振荡而不怡"之"不"字横画上石花未与撇画上石花泐连。

后附康熙四十五年（1706）秋杨宾、翁嵩年题刻。杨宾跋云："陆冰修先生云：'贾秋壑得子敬书《十三行》，镌于于阗碧玉，万历间或从葛岭砑地获之，归泰和令陆梦鹤。'朱文盎云：'此非宋刻也，乃钱塘洪清远所刻，余从祖四桂老人亲见玉工镌字。'是二说者，向未知其孰是。甲申三月，于维扬吴禹声家见宋拓本，与此纤毫无异，但'我'字戈法尚细，'宣和'印'宣'字尚全耳，始信宋时已有此刻。若洪氏本亦于维扬杜氏见之，妍媸不啻霄壤，文盎徒闻四桂老人之言，遂误认为一，不知其又从此本翻刻也。至陆说，予亦未敢深信，盖此刻独有'宣和'印，而无'悦生''長'字印，又无米友仁跋，与《容台集》所载秋

图 6-7-76

图 6-7-77

图6-7-78

鼙家晋时麻笺不同。岂秋鼙时所刻非麻笺耶，抑此玉不刻于秋鼙而刻于宣和耶？"杨宾怀疑"贾刻说"，颇具慧眼，此石实乃端石而非碧玉，又无贾似道印章，故非贾刻已明矣。

（2）"晋字未损本"

系康熙四十二年以前拓本。（图6-7-77）标题"晋中□令王献之书"之"晋"字中横完好。（注：后拓"晋"字中横与其下"日"部泐连。）正文首行"滫"字"口"部完好。二行"玄芝"之"芝"字捺笔完好，其下"悦其淑美"之"其"字左竖完好，"无良媒以接欢"之"以"字左半完好。七行"神光离合"之"离"字"隹"部首横完好。九行最末"兮"字长横左侧完好。十行"侣"字单人旁完好，"侣"字上有三点石花（如芝麻大小）单独分离。（注：后拓左侧两点石花泐连，"侣"单人旁之竖笔已泐。）

谢伯鼎藏本

此册属"晋字初损本"，考据除"晋"字外，与"晋字不损本"悉同。较康熙末年"未

进内府本"少损五六字。此类拓本亦罕见，嘉禾谢伯鼎（东墅）旧藏。（图6-7-78）标题"晉中口令王獻之書"之"晉"字中横与其下"日"部渐连。正文首行"澼"字"口"部完好，未与其下石花渐连。二行"玄芝"之"芝"字捺笔完好，未与其上笔画渐连，"悦其淑美"之"其"字左竖完好，"無良媒以接歡"之"以"字完好。（注：再后"以"字左半渐去。）七行"神光離合"之"離"字"隹"部首横完好。九行最末"分"字长横左侧完好。十行"侣"字单人旁完好，"侣"字上有三点石花（如芝麻大小）单独分离。（注：后拓左侧两点石花渐连，"侣"单人旁之竖笔已渐。）

帖后附清康熙四十五年（1706）秋杨宾、翁嵩年题刻。题刻不知何时所拓，但杨宾题刻十四行"舊物"之"舊"字完好，"舊"字中间"隹"最末两横未渐连。

（七）柳跋十三行

《洛神赋》墨迹久佚，仅有刻本流传，刻本又分两大系统：一为"玉版十三行"，相传为王献之书，原石现存首都博物馆；一为"唐人临本"，后刻有柳公权题记二行"子敬好寫《洛神賦》，人間合有數本，此其一焉。寶曆元年正月廿四日起居郎柳公權記"，又称"柳公权跋本"。然而此"唐人临本"或称"柳公权跋本"亦为残本十三行（相传宋末贾似道所藏《洛神赋真迹本》为残本十三行），莫非唐代已经残损，抑或是宋后伪托，此间真伪已经无考。

刘世珩藏本

此为宋刻宋拓"柳公权跋本"，刘世珩藏本，字较肥，小楷，存十三行，自"嬉"字起，至"飛"字止，凡二百五十字。（图6-7-79、图6-7-80）柳公权跋刻后有唐天祐元年（904）五月六日柳璨题刻。此册经汪复、王闰、刘世珩、仁裕庋藏。汪豹书审定为南宋拓本，与唐顺之（荆川）藏北宋拓本同出一石，亦为"元晏斋本"之祖。

翁同龢藏本

此册为翁同龢旧藏"柳跋本"，《十三行》后有唐宝历元年（825）柳公权题刻、唐天祐元年（904）柳璨题刻、宋大中祥符八年（1015）周越题刻、清乾隆五十八年（1793）翁方纲题刻"此即元晏齋本也"一行。此本之底本相传为唐顺之（荆川）旧藏宋拓本，其甥孙文介摹刻入元晏斋，又称"孙刻本"。康熙石渐，乾隆丙午（1786）赵怀玉重新摹刻，称"赵刻本"。

此本其实既非"孙刻本"，又非"赵刻本"，翁同龢考订为嘉道间私家刻本，补入"乾

图 6-7-79

图 6-7-80

隆五十八年翁方纲题刻"，欲充"元晏斋本"。此本虽非旧拓善本，然于版本考订颇具参考价值，册后翁同龢题跋考订翔实，故收录于此。（图6-7-81、图6-7-82）

帖后有同治癸酉（1873）翁同龢题跋三则，其一曰："元晏斋本'芝'（二行第三字）、'振'（二行第十二字）、'斯'（五行最末一字）字原有缺笔，'歡''託''信脩''懼''乍阴''步''嫡'九字相传刻成时文介手自槌损，今此刻九字具在，其非元宴（晏）原石可知。若赵味辛覆本，则'託'字、'淵'字、'珠'字为俗工所损，故留缺笔，此又不然。然则此是嘉道时人家藏本摹以入石，故并覃溪题尾刻之耳。"

（八）智永真草千字文

隋僧智永，号法极，王羲之七世孙，出家永欣寺，善书，曾书《真草千字文》八百本散诸江东。今传世者唯"关中本"最可信。此石原为北宋大观三年（1109）二月薛嗣昌刻于长安，置于曹司南厅，现在陕西西安碑林博物馆。刻二百行，行十字，真草对照。额篆

图6-7-81

书"智永千字文"横列五字，尾有大观已丑二月十一日薛嗣昌跋刻，帖末刻"姪方綱摹，李壽永、壽明刊"二行。另，此帖书者历来存有争议，或谓唐人经生书，或谓宋人书，或谓赵孟頫临本，且现存日本《智永真草千字文》墨迹本又与关中刻本差异极大，书者问题已成悬案。

此本乃牛鉴（字镜堂，号雪樵）旧藏南宋晚期拓本，清咸丰五年（1855）牛鉴将此册转赠兰坡先生。王文治审定为"宋拓之致精者"。上海图书馆馆藏国家一级文物。

此碑考据点均落在千字文之楷书上。

第一列第十四行"珠稱夜光"一行，虽有断裂纹但几乎不伤一字。（图6-7-83）第二列第八行"女慕貞絜"之"貞"字因避讳而缺刻末笔。（图6-7-84）第二列第二十四行"曰嚴與敬"之"敬"字末笔（捺笔）已经添刻出（原本避讳缺刻末笔）。（图6-7-85）帖末刻"姪方綱摹，李壽永、壽明刊"二行文字可辨。（图6-7-86）

另，"漆書壁經"之"壁"字"辛"部末笔已泐粗；"夫唱婦随"虽有断裂纹但不伤一字。

图6-7-82

图 6-7-83

图 6-7-84

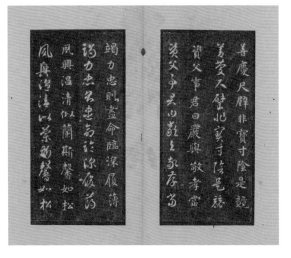

图 6-7-85

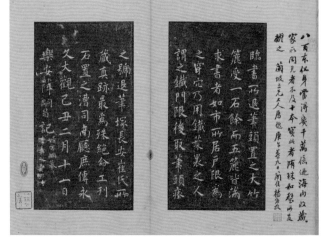

图 6-7-86

（九）小字麻姑仙坛记

　　《小字麻姑仙坛记》系北宋无名氏缩临颜真卿《大字麻姑仙坛记》而成，一如《玉枕兰亭》之缩临《定武兰亭》。此帖小楷书，共四十六行，行二十字。所见刻本不下数十种，其中尤以《南城本》《玉兰堂本》最为著名。

南城本

"南城本"帖石正面刻《小字麻姑仙坛记》，背面刻卫夫人、褚遂良、虞世南、欧阳询、薛稷、柳公权、李邕等七家小楷书。最旧拓本仅正面帖石左上角有斜裂一道，稍后拓本左下再裂一道，裂纹线贯二十二行至末行。相传南城本帖石毁于明末。

（1）南城断后初拓本

此册为南城真本，翁同龢旧藏本。石面稍嫌漫漶，字口毛涩。此本第五行"異色旌旗"之"色"字、"旌"字皆完好，属于左下角初断时拓本，极为稀见。帖端有翁同龢题识："南城原刻断本旧拓，光绪己亥（1899）八月得于里中，松禅记。"拓本四周有光绪二十七年（1901）翁同龢校勘记（与"王蓉洲宋拓本"互校）。（图6-7-87）

首页有光绪二十五年（1899）翁同龢题签："唐石旧拓麻姑仙坛记。"另有潘伯鹰题诗和民国二十一年（1932）金清桂题跋。册尾有光绪六年（1880）赵烈文题跋，另有翁同龢过录《赵次公藏宋拓麻姑仙坛记舒弘德题记三则》《赵烈文跋次公所藏隔麻拓小字麻姑仙坛记》并自题诗《题次公宋拓本》。

（2）南城旧拓本

馆藏另有《魏晋小楷八种》一册，为陈玉垣（珠泉）旧藏。清嘉庆二十二年（1817）转赠张廷济，嘉庆二十三年（1818）匠人金世珍重新装裱，后归鲍昌熙（少筠）、唐翰题递藏。其中第七种即为"南城旧拓本"《小字麻姑仙坛记》。（图6-7-88～图6-7-90）此本石面文字较清晰，似经剜洗，第五行"異色旌旗"之"色"字、"旌"字虽已损，但亦弥足珍贵。

玉兰堂本

"玉兰堂本"最显著特征是，帖端刻"小楷帖四"字样，另刻"壺中天""陸氏季道""貞觀"三印，末行刻"萬曆庚寅雲昜（陽）姜氏玉蘭堂模勒上石"。馆藏《魏晋小楷八种》之第八种即为"旧拓玉兰堂本"《小字麻姑仙坛记》。（图6-7-91～图6-7-93）

（一〇）藏真律公帖

怀素《藏真》《律公》两帖墨迹，旧为安师孟家藏，后为王思同子孙收藏，宋元祐中复归安氏。元祐八年（1093）九月，经安宜之摹勒、安敏镌刻乃得传世。刻石先置于长安漕台之南厅，元符三年（1100）七月龛于便厅之南壁。《藏真》《律公》两帖真迹久佚。

图6-7-87

南城原刻斷本舊拓
光緒己亥八月得於里中
松禪記

宋拓有字亦微動右鈎選處稍肥

宋拓還不有二此不見矣

宋拓平字全

宋拓此數行皆極玥朗

有唐撫州南城縣麻姑山仙壇記

顏真卿撰并書

麻姑者葛稚川神仙得道於此云

……（麻姑仙壇記原刻斷本舊拓全文，字跡漫漶，難以全辨）……

宋拓兩字下勾亦微蝕與此同

宋拓兩字下皆有三

宋拓方平二字下皆有二

全五行猶連字亦全

宋拓三行若字三行……皆不蝕

平生所見仙壇記以天簪洲又藏宋拓為寅辛共正月息復覩之以按此本�椓志相合惟秘無斷政亦如鍼刻圓勁耳

图 6-7-88

图 6-7-89

图 6-7-90

图 6-7-91

图 6-7-92

图 6-7-93

帖石分五列刻，上二列刻《藏真帖》《律公帖》，下三列刻宋周越、游师雄等诸公题跋及《李白赠怀素草书歌》。现帖石存西安碑林博物馆。

此册宋拓本，上海图书馆馆藏国家一级文物。（图6-7-94～图6-7-97）

《律公帖》二行"遂發懷素小興"之"發"字右侧无石花。

《李白赠怀素草书歌》十行末"老死不足數"之"足"字虽损，然字迹仍清楚可见。

《后序》末行下"鐫匠安敏"之"敏"字完好无损。

（一一）圣母帖

怀素《圣母帖》草书五十二行，书于唐贞元九年（793），宋元祐三年（1088）刻于西安慈恩寺大雁塔内，帖后还附刻"雁塔题名"。大雁塔是唐高宗李治为其母追荐冥福而建，唐代中进士者必登雁塔，题名于塔内。"雁塔题名"原为唐人所书墨迹，到宋宣和二年（1120）柳瑊将塔内题名分十卷摹刻于《圣母帖》后半空石上。今前半《圣母》帖石尚存于西安碑林博物馆，后半"雁塔题名"已佚，现仅存宋拓孤本"雁塔题名"两卷，藏于中国社会科学院考古研究所。

《圣母帖》还被收入宋《淳熙秘阁帖》、明《宝贤堂帖》、清《绿天庵帖》等，对后世草书发展影响深远。

此册乃缪文子旧藏南宋拓雁塔本，字口劲厉如新，胜过上图馆藏陈骥德藏本。后归孙文川（澄之）、许姬传（燕赏斋）递藏。（图6-7-98）

此本第廿九行"水旱札瘥"之"札"字完好。（图6-7-99）

此本与《宋拓圣母帖》唐翰题藏本（今在北京故宫博物院）相较几无区别，唯纸墨稍后。故宫本有唐翰题（鹪安）题记曰："予所见《圣母帖》宋本，此为最古，京师厂淀本有缺佚，金陵孙氏藏吴门缪氏本殆南宋末拓者。"唐翰题所言"金陵孙氏藏吴门缪氏本"即上图藏本，唐翰题审定"故宫本"为北宋拓本，"上图本"为南宋拓本。今观两本纸墨，均有拔高之嫌。

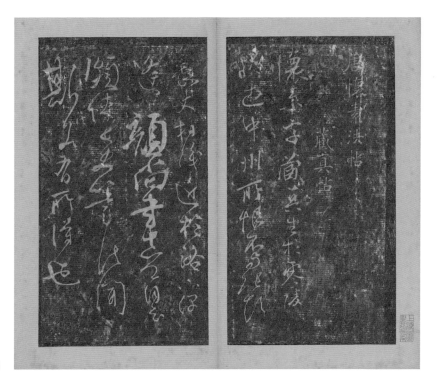

图 6-7-94

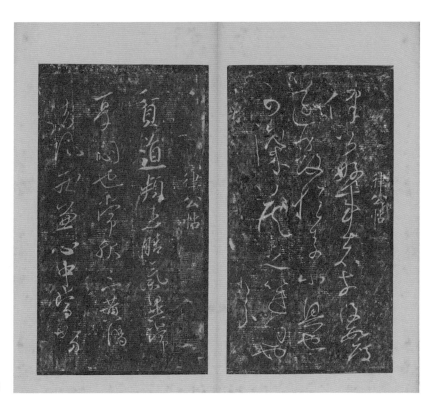

图 6-7-95

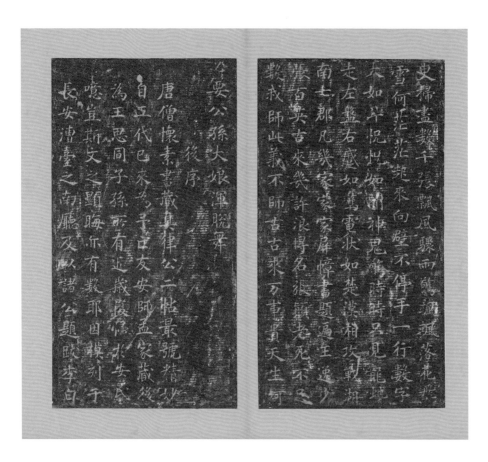

图 6-7-96

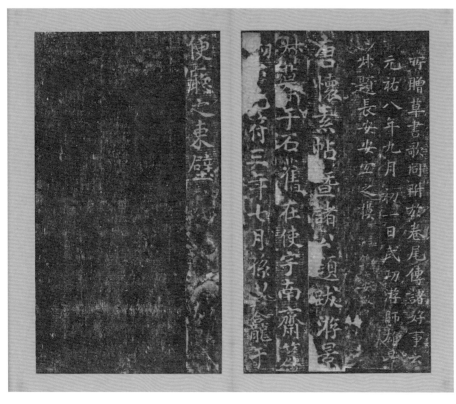

图 6-7-97

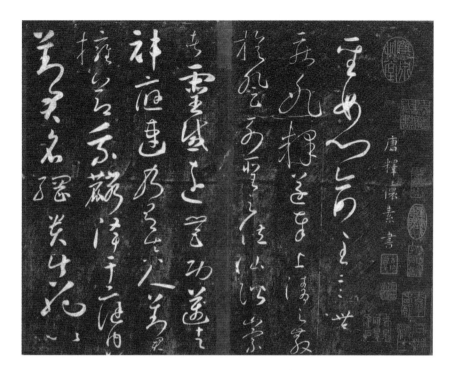

图 6-7-98

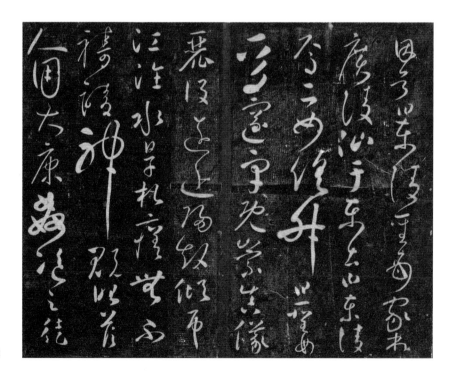

图 6-7-99

附录一　《汉文古籍特藏藏品定级》第 5 部分：碑帖拓本

前　言

《汉文古籍特藏藏品定级》分为 6 个部分：

——第 1 部分：古籍

——第 2 部分：简帛古籍

——第 3 部分：敦煌遗书

——第 4 部分：佛教古籍

——第 5 部分：碑帖拓本

——第 6 部分：古地图

本部分为 GB/T ×××× 的第 5 部分。

本部分按照 GB/T 1.1-2009 给出的规则起草。

本部分由中华人民共和国文化部提出。

本部分由全国图书馆标准化技术委员会（SAC/TC 389）归口。

本部分起草单位：国家图书馆、故宫博物院、文物出版社、山东大学、北京大学图书馆、上海图书馆等。

本部分主要起草人：施安昌、孟宪钧、冀亚平、刘心明、胡海帆、仲威、卢芳玉。

引　言

传拓技法是中国古代的重要发明。一千四百年来，碑帖拓本保存了数量巨大的文献资料和丰富多彩的艺术资料。

由于历史久远，受自然灾害和社会变迁等原因影响，元及元以前碑帖拓本存世稀少，弥足珍贵。碑帖拓本拓制时间或早或晚，保存内容或完或残，存世数量或多或少，据拓原物或存或佚，存在形式有整幅和割裱之分，文字种类有汉文和少数民族文字、外国文字之别。为加强碑帖拓本的科学保护与合理利用，确定碑帖拓本级别十分必要。

根据中华人民共和国文化部 2001 年第 19 号令发布的《文物藏品定级标准》和《一级文物定级标准举例》所记述的碑帖拓本藏品定级的文件精神，遵循古籍保护工作中行用的从历史文物性、学术资料性、艺术代表性考察古籍价值的"三性原则"，结合全国各地现存碑帖拓本的实际情况，特制定本档。

<h2 style="text-align:center">汉文古籍特藏藏品定级</h2>

第 5 部分：碑帖拓本

1 范围

本部分规定了碑帖拓本的术语和定义，以及碑帖拓本级别。

本部分的定级对象：碑帖拓本及其他器物的拓本。

本部分适用于全国各级各类图书馆、博物馆等单位的碑帖拓本保护、整理和利用，同时供出版、教学、科研及国内外相关单位参考使用。

2 规范性引用档

下列文件对于本部分的应用是必要的。凡是注日期的引用档，仅注日期的版本适用于本部分。凡是不注日期的引用档，其最新版本（包括所有的修改单）适用于本部分。

GB/T10001.1-2006《标志用公共信息图形符号 第 1 部分：通用符号》

3 术语和定义

下列术语和定义适用于本标准。

3.1

碑帖 original inscribed stone

碑刻与刻帖的原物。

3.2

碑刻 stone inscription

记述人物与事件的石刻文字图画。包括刻石、碑碣、摩崖、石阙、墓志、塔铭、经幢、造像、画像、地券、石经、建筑物附属题刻等。

3.3

刻帖 model calligraphy

又称法帖。将前人书法墨迹摹刻上石或上木，供人们效法临习的书法模板。包括丛帖和单帖。

3.4

丛帖 collection of model calligraphy

又称汇帖、套帖。多人（一个人以上）的书法作品或一个人的多件书法作品的刻帖。

3.5

单帖 single model calligraphy

一件书法作品的刻帖。

3.6

传拓 make rubbing

用纸、墨和传拓工具从碑帖及其他器物上捶拓图文的技法。

3.7

拓本 book of rubbings

又称拓片。通过传拓得到的墨本。其形式分为整幅本和剪裱本（按照碑文文字顺序和一定行款剪裁并装裱成册的拓本）。

3.8

碑帖拓本 rubbings of original stele and model calligraphy

从碑帖上传拓的墨本。包括碑刻拓本和刻帖拓本。

3.9

金石 epigraph

金石的概念有狭义和广义之分，狭义指古铜器和石刻，广义包括甲骨、金属、玉、石、陶、泥、木、竹、墨等材质的器物。本部分用其广义。

3.10

校碑 rubbing collation

将同一种碑帖的几个不同时期的拓本放在一起逐字校对，从字句多少、笔画完缺、石花形状、裂纹大小等方面比较异同，以确定拓本的真伪和年代早晚的方法。

3.11

初拓本 early rubbing

碑帖镌刻始成即行传拓的墨本。碑刻出土或发现后的初期拓本，称为出土初拓本。

3.12

原刻拓本 rubbing of original stele

原刻碑帖的拓本。

3.13

重刻拓本 rubbing of newly engraved stele according to the original

原刻碑帖损坏或亡佚，依据墨迹或原刻拓本重新上石或上木摹刻后传拓的拓本。重刻以传承为目的，多有增刻题记，注明重刻时间及缘起。

3.14

翻刻拓本 imitated rubbing by re-engraved stele

又称覆刻拓本。依据原刻拓本重新上石或上木摹刻后传拓以充原刻的拓本。

3.15

伪刻拓本 forgery

伪托他人撰文、书写或凭空杜撰的碑帖拓本。

3.16

全形拓 "Full-form" composite rubbing

又称立体拓。依照透视原理在纸上拓绘出器物形状及图文的拓本。最初多用于青铜器的传拓。

3.17

集拓 collection of rubbings

将同一地点的多种碑帖拓片汇集在同一名称之下，或者将同一主题的多种金石拓片汇集成册并冠以总名者。

3.18

专藏 special collection

收藏单位为某人旧藏的多种拓本单独立类，专门存放。专藏拓本往往有同样的装潢、题签及钤印。

3.19

题签 title label

书写或粘贴在拓本封面或内叶标明拓本名称、刻石时代或传拓时代等内容的签条。

3.20

题跋 postscript

又称题记、题识。对碑帖拓本内容、传拓年代、递藏及其价值等所写的评论、鉴赏、考订等文字。

3.21

释文 transcription

将拓本中的草书、篆书或隶书用对应的楷书重新写定以便释读的文字。

3.22

观款 notes of the rubbing readers

记录观者姓名、时间、地点等的文字。

3.23

孤本 only extant copy

碑帖原物毁佚，仅有一件传世的拓本。

3.24

稀见本 rare copy

碑帖原物毁佚，仅有少数几件传世的拓本。

4 定级

4.1 定级原则

依据拓本所具有的历史文物价值、学术资料价值、艺术代表价值作为评定等级的三性原则，全面考察拓本传拓的时间早晚、存世多寡、完残程度、品相优劣，从而确定相应级别。其中传拓时代的早晚和存世数量的多寡是最为重要的衡量尺度。定级的对象是碑帖原刻拓本和少量有重要价值的重刻拓本。翻刻和伪刻拓本不在其内。

确定拓本级别遵循有时限又不唯时限原则，即首先要注重时限，但又不以时限为唯一的划分准则。凡一拓本按时代衡量属于下一级别，而按文物、学术、艺术或所具有的特殊历史意义衡量应属于上一级别者，即可将其上靠一级。同理，凡一拓本按时代衡量应属上一级别，而实际品相过差或有其他明显缺陷，远失其应有价值者，即可将其下调一级。根据拓本具有的价值划分为一、二、三、四级，以"有特别重要价值""有重要价值""有比较重要价值""有一定价值"表述其不同重要程度。

4.2 一级拓本

——元及元以前的拓本。

——唐及唐以前碑帖的稀见明拓本。

——明代出土或发现的唐及唐以前重要碑帖的初拓本。

——宋刻丛帖宋拓本缺失的情况下比较完整的明拓本。

——明代有重要价值丛帖的完整明拓本。

——明代重刻宋代丛帖完整而稀见的初拓本。

——清乾隆及以前传拓的有著名学者重要题跋（包括题签、释文、观款）的碑帖拓本。

——清乾隆及以前有重要价值（如内府所刻）丛帖的完整初拓本。

——清乾隆及以前有特别重要价值的刻有少数民族文字的拓本。

——原物已毁佚的有特别重要价值的孤本、稀见本。

4.3 二级拓本

——碑刻的明拓本。

——汉魏六朝及以前的碑刻的清初拓本。

——明代丛帖的完整的明拓本。

——明代重刻宋代丛帖的完整的初拓本。

——清代所刻有重要价值的著名法帖中较完整的乾隆及乾隆以前的拓本。

——清道光及以前有名家题跋（包括题签、释文、观款）的有重要价值的拓本。

——清道光及以前有重要价值的有少数民族古文字及外国古文字的金石器物的拓本。

——清道光及以前具有一定规模的名家专藏或集拓。

——清代出土或发现的有重大或特殊文献价值的金石器物的初拓本。

——原物流失海外有重要价值的稀见拓本。

4.4 三级拓本

——清顺治至道光年间的拓本。

——经名家题跋、收藏的清拓本。

——明刻丛帖的不完整的明代拓本。

——明清所刻丛帖的完整的清代拓本。

——有著名学者代表性题跋（包括题签、释文、观款）的1912年至1949年之间的拓本。

——有一定价值的清咸丰至1949年以前出土的金石器物的初拓本。

——1949年以前名家传拓且拓工精良的全形拓本。

4.5 四级拓本

——清咸丰至1949年之间的拓本。

——1912年至1949年间出土或发现的金石器物的初拓本。

——有特别重要价值的1949年以后出土金石器物的初拓本。

——1949年以后出土或发现的重要碑帖的初拓本。

——明清所刻丛帖的不完整的清代拓本。

附录二　古今裂痕——2020 年 10 月接受澎湃《上海书评》郑诗亮专访

您曾经谈到，关于碑帖收藏，古人与今人的观念之间存在着断裂，这个断裂在晚清民国时期体现得比较明显。想先请您谈谈这个话题。

仲威：我前两天还跟浙博、上博的几个朋友聊到这个问题。近年来，施蛰存先生收藏的碑帖整理出版了，李可染先生收藏的碑帖也在我们上海图书馆举办过展览，陆维钊美术馆最近举办了陆氏后人捐赠陆维钊碑帖拓片仪式，他们的碑帖拓片收藏数量多是成百上千的，且大多是晚清民国时期的整幅拓片，从中我们可以感受到这批前辈名家的碑帖资料收藏的丰富。近日，又得知二十世纪六十年代，陆维钊先生创建中国美院书法专业时，曾去全国各地采购图书资料，短短二十天里，购得碑帖拓片 2300 张，陆先生关注的是拓片的书法资料和参考作用。

眼下民间也有一大批碑帖的爱好者，而且可以说是酷爱碑帖收藏的超级发烧友，大量搜集碑帖拓片资料，他们推崇"丰碑大碣"的展厅陈列效应。前段时间，我在山东的一个县里看到一家美术馆，整整几千平方米，墙上挂满这类气势磅礴的碑帖拓片。我问他们：收藏这些碑帖花了多长时间？回答是四个月。可见民间碑帖收藏的热情是多么高涨，要成为一名碑帖收藏家，好像是轻而易举之事。

类似的碑帖收藏情况，其实在上海图书馆和其他公藏机构也比比皆是。就拿我自己来说，在整理上海图书馆所藏二十五万件碑帖的过程中，我天天看到的藏品，绝大多数都是没有装裱过的整幅拓片，这类碑帖资料我已经看得太多了，几乎到了审美疲劳的地步。这种碑帖藏品留存情况，是否就是古人的碑帖收藏理念的真实反映呢？其实不然。古人传统的碑帖收藏路数，也就是清代乾嘉以后，特别是同光时期，那些碑帖收藏大家的收藏路数，主要重视三个方面：重汉魏，重唐碑，重宋帖。明拓汉碑、宋拓唐碑与法帖，才是传统碑帖收藏家的最爱；收藏质量才是他们的追求，而不是数量。

你提到了观念上"断裂"，这是因为，我们现在的书法审美观是受到康有为影响以后形成的，他觉得传统的东西都太保守了，应该予以全盘否定。在康有为鼓吹"碑学"以后，六朝的墓志、造像、残碑，这些古人眼中的"穷乡儿女书体"逐渐流行开来，登堂入室，碑帖收藏风气为之一变，碑帖收藏本身也逐渐向民间普及推广开来。这种民间收藏热情的

高涨，极大地推动了碑刻传拓与碑帖买卖。

从晚清、民国开始，似乎碑帖收藏只能收藏这些拓片了。但是，就在这个时候，以吴湖帆为代表的碑帖收藏家们，还是坚持着传统收藏理念。你去看吴湖帆的碑帖收藏，依然还是汉魏唐碑和宋代法帖，而且光从他对这些藏品的装帧上，也可以看出他对传统收藏理念的坚持与维护：凡是传世碑帖善本，都装裱成裱本、卷轴或手卷；好的裱本，必然是用古锦或楠木面板装潢而成。今天看来，那些未经装裱的拓片里是找不出什么善本的，道理很简单，如果这张拓片真的很好，乾嘉时期就已被人拿去装裱了，最晚在同光时也会装裱，不会只是一张简简单单的拓片。所以，有的公藏机构要我去鉴定碑帖，我要先问一下他们：裱本有多少？卷轴有多少？一听裱本和卷轴都没有，全是拓片，那我就说不用去看了，肯定都是晚清、民国以后的，不必再鉴定。因为，从装帧形式就已经能判断碑帖的文物价值了。

那么，为什么古人要装裱碑帖？因为碑帖是用来临摹的，不是用来展览的，体量巨大的汉碑唐碑拓片是无法在书房里观看临摹的，必须剪裁装裱成册，便于桌案上翻阅欣赏。古人墙上是不挂碑帖的，要挂就是书画，而今人墙上挂满整幅墓志、墓碑，大家已经习以为常了。同样是展示，古人会拿出装裱精良、传世稀少的善本裱册，今人则拿出"丰碑大碣"，其实，陈列整幅拓片，反倒凸显它身价的低微和普通。古人呈现的是文物珍贵性，今人显摆的是书法艺术性。

当然，民间出现这种碑帖收藏风气，确实存在着客观原因，因为真正的善本碑帖，旧时在王公贵族家里，如今都集中在公藏机构。但是，我们一定要明确，同光以后的碑帖传拓数量，相对于前代，可以说是像"雪崩"一样剧增，无论是从上图还是其他公藏机构的馆藏，都可以看出这一情况。如果为整个金石碑帖的存世量画一张示意图，它不是"金字塔"形，而是"埃菲尔铁塔"的形状，顶上的碑帖善本是很少的，越往下，尤其到了同光以后，传拓数量激增，此时碑帖拓片成为大众喜闻乐见的收藏。明确这点，就能正确区分什么是文物，什么是资料。

这些晚清民国拓片，虽然距今已经一百多年，但是现在它依然不是文物，再过一百年，它也不会变为文物，可能连重要资料都称不上。传世数量和珍稀程度，才是衡量文物的唯一标准线。

您能结合具体例子，谈谈古人的收藏理念与今人的收藏理念究竟有什么不同吗？

仲威：那我就再举几个例子。比如说，和我们现在不同，清代中期以前的古人在拓碑的时候是不拓碑额的，只拓碑身文字，传拓碑额是乾嘉以后流行的风气，更不拓碑额周边的螭首图案，也不玩汉画像石。对汉画像石，今人认为是了解汉代的图像资料，从美术史

角度来研究汉画像石，但是古人是不讲究碑刻图案的，古人只注重碑刻文字。早期比较有名的汉画像石，像陈介祺收藏的《君车画像》，还有《武氏祠画像》等，都是因为有汉代文字，如果没有文字，古人就认为没有文献收藏价值，早期的《武氏祠画像》只拓题榜文字而不拓画像图画，就清楚地交代了古人在碑帖收藏中对图文的好恶。现在全国各地的书法家都喜欢为画像石、画像砖题跋，既不问来历，也不问真假。事实上，古人对这些画像石还是很忌讳的，因为它们都出自墓葬。所以，古人收藏六朝墓志者，在乾嘉以前也很少，当然出土数量也少得可怜，像《王居士砖塔铭》《崔敬邕墓志》《董美人墓志》等早期出土的墓志的早期拓本，后来都成了善本，因为原石都没有了，或残损了。到了晚清、民国以后，墓志收藏才被广泛接受，甚至有人把它们装成卷轴挂在家里，从这个角度来讲，收藏的理念是放开了，收藏标准也更宽泛了。收藏品种的拓宽也是一种无奈之举，主要还是因为传世善本太稀缺了，而且都集中在沈树镛、吴大澂、端方这些收藏大家手上，普通老百姓只能玩玩新拓片。

又比如说，现在很流行全形拓。全形拓是在乾嘉以后出现的金石拓片新样式，当时只是在小范围传播。收藏青铜器的藏家，收藏格调一般都比较高，因为他们收藏的器物，文物价值都非常高，非常珍贵，轻易不会让人家传拓，不像露天野外的碑刻，为了出售拓片，想怎么拓就可以怎么拓，藏这些青铜器的人又不差钱，不可能随随便便给你弄一张拓片。旧时传拓青铜器，也仅仅是传拓铭文，而非全形，古人关注点依然还是文字。所以，一直要到晚清，在潘祖荫、陈介祺、端方等人的带动下，传拓毛公鼎、大盂鼎、大克鼎和十钟等全形拓片都开始流行，形成一种新的拓片收藏门类。全形拓虽然逐渐流行开来，但依然是铭文的附庸，铭文是主角，全形是配角。今人正好相反，只关注全形拓的审美价值，忽视铭文的文物价值。其实，全形拓的价值，受到青铜器本身文物价值的制约，在文物价值高的青铜器上传拓的铭文和全形才有收藏价值，与全形拓的传拓摹画精粗关系不大。我的观点是，一张从珍贵文物青铜器上传拓出的劣本，哪怕是外行传拓，日后依然可能成为文物，因为它与国宝亲密"接触"过，传拓数量稀少。一张从潘家园地摊青铜器上传拓的精本，哪怕再惟妙惟肖，也是一张画纸，永远不会成为文物。

再举一个例子。六舟和尚现在很火，他的《雁足灯图》成了全形拓的一个标志性收藏品，数量也比较多，我已经看到好几件了。实际上，这个方面的研究我觉得是刻画无盐、唐突西子了。怎么讲呢？清道光十六年（1836）至道光二十三年（1843），徽州著名收藏家程洪溥（木庵）曾多次邀六舟前往新安述古堂，传拓商周青铜彝器千馀件以及宋元明三朝古墨两千多品，金石僧六舟自此声名远扬。六舟传拓的一千多件商周青铜器，现在留存的很少，我们上海图书馆只有几件，在故宫或者其他地方可能也只有几件，说明程洪溥是

严格管控传拓数量的。但是，《雁足灯》并非商周器物，只是一件汉器，在程洪溥眼里可能就是很平常的藏品，所以就交给六舟，让他随便玩，这才有了六舟剔出铭文和传拓分赠好友的故事。如果我们穿越时空，回到程木庵的时代，告诉他这件事情，在今天六舟如何受到重视，他说不定要哈哈大笑。古人与今人的收藏与欣赏的观念，已经形成一道无法逾越的鸿沟。

我十五年前觉得全形拓绝掉了，再没人会拓，事实上，人是由经济利益驱动的，只要能卖钱，全形拓不会绝，现在越来越红火，更有新拓新画泛滥之势。打个比方来说，如果我们现在古典文学、古文字研究者的收入都很可观，国家经费拨得也多，马上就能够迎来一个新的研究高潮，传统文化并不会消亡。

所以，在新旧时代交替的时候，整个收藏理念会发生巨大的变化，产生许多矛盾，情况很复杂。如果能穿越时空，今人认为好的东西，古人说不定都嗤之以鼻。现在碑帖收藏活跃的几个省，如山东、河南、陕西等，在我看来，就是"农家乐"，正确的收藏理念无法推广普及开来，碑帖"扶贫"工作相当艰巨。当然，善本也确实难得，拍卖价格也很高，但是我们要有正确的收藏价值观，什么东西放一百年还是资料，什么东西放一百年会是文物，明白了这一点，就是未来的收藏家。碑帖收藏受制于资金是一个原因，受制于见识可能是更大的一个原因。以前翁方纲、潘祖荫、刘喜海这些藏家，对几十年前出土的碑刻拓片也同样收藏与题跋，他们有他们的眼光，后来证明这些东西确实成了善本。古旧与否不是关键因素，存世多寡才是关键。

当然越是书法精品，传拓越多；传拓越多，就越削弱了收藏价值，这是一对无法调解的矛盾。有些东西以后连重要资料都还称不上，因为存世的数量太多了。我举个例子，《多宝塔碑》的书法是很好的，清末民初的传世数量很多，一位山东朋友收藏了许多，斋号"百宝堂"，我觉得这种收藏意思不大，张张都是普品资料。但是，1923年出土的《三体石经》只拓了十三张，却张张都是国宝善本。再比如说，宋拓本《集王圣教序》传世数量有数十件之多，清代出土的《崔敬邕墓志》传世只有五件，它们都同样珍贵。所以，碑帖收藏和古籍版本还是有点区别的，稀缺性还是一个主要的价值判断因素。

那么，当代的这种碑帖收藏风气是从什么时候、因为什么原因而兴起的？

仲威：从传统金石文化淡出文人生活那一刻就已经开始。现在收藏各种各样的残石的人也很多，哪怕造像、墓志的一块残石，也玩得津津有味。收藏残石是有先例和传统的，收藏残石的清代学者也不少，前人主要收集汉魏六朝石经和汉碑的残石。因为，金石学的初衷就是证经补史，彼时的石刻残石拓片多是珍贵的文献资料。但是，一块无名的六朝造

像或者墓志残石，于经于史都没有帮助，文献价值几乎为零，虽然也是个古物，以前的金石家是不会去收藏的。再比如收藏汉砖，一藏就是一屋子，实际上，清代收藏家里最有地位的，像潘祖荫之类的一流金石藏家，都是收藏钟鼎，是玩青铜器的，下一档的收藏家玩善本古籍和善本碑拓，再下一档是玩书画的，最次，才玩砖瓦、残石、钱币和杂件。到了晚清民国，这些遗老善本和书画都玩不起了，才不得已开始把玩各种各样的小玩意——金石小品拓片，例如雁足灯、金石残件、瓦当、砚台等的拓片，然后大家都在边上题跋，属于苦中作乐的收藏样式。

　　那么，按照您的标准，您认为大家应该如何收藏碑帖呢？

　　仲威：我现在的标准就是看文物价值，也就是看稀缺性。我是不谈碑帖的书法价值的，拿印刷品也可以欣赏书法价值。我一直对收藏的朋友说，买资料越便宜越好，哪怕复印也可以，收藏一定是越贵越好，你现在买的这些东西，以后成了文物，作为收藏者，你藏个三五件绝世精品就是收藏大家了。有朋友开玩笑，说我和民间收藏家有"阶级仇恨"，还有人说喝咖啡的与吃大蒜的不是一拨人。这我是不同意的，这里没有"阶级仇恨"，只有"不忘初心"。北京的孟宪钧先生是文物出版社的编辑，他就是工薪阶层，收藏了很多碑帖善本。他的收藏理念就是我前面讲的，收藏汉魏名品，讲究版本，还要注重名家题跋。又如日本的伊藤滋先生也是工薪阶层，一名普通的高中教师，照样拥有众多善本。并不是说一定要花很多钱才能去实现我讲的理念。

　　当然，我也不是一味地让大家追求善本，收藏本身是多元的，现在有朋友专门收藏宋代的碑刻，还有些人专门收藏篆书碑刻和各种碑额，山东已经有朋友开始收藏陈介祺旧藏金石碑帖，然后形成了各自不同的专题，这些都是不错的，形成自己独特的收藏价值评判体系也未尝不可。

　　您觉得现在有哪些收藏家是值得推崇的，或者贯彻了这种正确的收藏理念？

　　仲威：我想举陈郁先生为例。他是北大经济系毕业的，无论是从他的本专业角度，从学术研究角度，还是从碑帖收藏角度来讲，都是值得推崇的代表。《崔敬邕墓志》《麓山寺碑》等许多名碑的存世精品都归他所有。陈郁先生收藏不忘研究，研究不忘著述，还开拓了碑帖版本研究的新领域。他是一个读书狂，家里就像图书馆一样，堆满了书，他现在热衷于从各种历史文献中去搜寻碑帖的传拓时间和珍稀程度。最近，他在研究刘喜海，准备编撰刘喜海学术活动的年谱，查阅各种清人文集、方志、年谱资料，遍访了刘喜海当年朋友圈的相关文献资料，顺便把不少碑帖出土和传拓的确切时间弄清楚了，做到了明明白白地收

藏碑帖，研究的快乐胜于收藏的快乐。以前的研究，像《校碑随笔》之类，实际上已经做到尽头了，陈郁这种研究是以后碑帖版本研究的一个发展方向，他是一个值得推崇的人，也是一个幸福的碑帖收藏家。

配图说明

图书在版编目（ＣＩＰ）数据

碑帖鉴定概论 / 仲威著 . -- 增订版 . -- 上海：上海
古籍出版社，2023.5

ISBN 978-7-5732-0387-8

I. ①碑 … II. ①仲 … III. ①碑帖－鉴定－概论－中
国 IV. ① J292.11

中国版本图书馆 CIP 数据核字 (2022) 第 134668 号

书名题字 | 童衍方
责任编辑 | 虞桑玲
技术编辑 | 隗婷婷
封面设计 | 甘信宇
内页编排 | 严克勤　王楠莹　甘信宇

碑帖鉴定概论（增订版）

仲威　著

出版发行 | 上海古籍出版社

（上海市闵行区号景路 159 弄 1-5 号
A 座 5F 邮政编码 201101）

网　　址 | www.guji.com.cn
电子邮箱 | guji@guji.com.cn
易文网 | www.ewen.co
印　　刷 | 上海雅昌艺术印刷有限公司
开　　本 | 787mm x 1092mm　1/16
印　　张 | 26.75
插　　页 | 4
字　　数 | 515,000
版　　次 | 2023 年 5 月第 1 版　2023 年 5 月第 1 次印刷
书　　号 | ISBN 978-7-5732-0387-8 / J.666
定　　价 | 258.00 元

如有质量问题，请于承印公司联系